L'ART
ET LES
ARTISTES MODERNES

EN FRANCE ET EN ANGLETERRE

PAR

ERNEST CHESNEAU

PARIS
LIBRAIRIE ACADÉMIQUE
DIDIER ET Cie, LIBRAIRES-ÉDITE[URS]
35, QUAI DES AUGUSTINS

L'ART

et

LES ARTISTES MODERNES

Paris.—Imprimé chez Bonaventure et Ducessois,
55, quai des Augustins.

L'ART

ET LES

ARTISTES MODERNES

EN FRANCE ET EN ANGLETERRE

PAR

ERNEST CHESNEAU

PARIS
LIBRAIRIE ACADÉMIQUE
DIDIER ET C°, LIBRAIRES-ÉDITEURS
35, QUAI DES AUGUSTINS

1864

Réserve de tous droits.

A la chère Mémoire

De Madame Sophie LEGAY.

Son gendre,

ERNEST CHESNEAU.

LE RÉALISME

ET

L'ESPRIT FRANÇAIS DANS L'ART

LE RÉALISME

ET

L'ESPRIT FRANÇAIS DANS L'ART

———

Il y a vingt ans environ, Gustave Planche définissait le réalisme « une doctrine sérieuse, mais transitoire, qui pourrait bien servir à la régénération de l'art, mais qui, à coup sûr, n'était pas l'art lui-même. » « Le réalisme, qui, pour bien des jeunes gens, est le dernier terme, disait-il, le but suprême de la peinture et de la statuaire, ruinera la tradition entêtée, corrigera l'innovation étourdie, tiendra tête à la conciliation, et retrempera, j'en ai l'assurance, le métal amolli de la pensée. Il brisera l'importune monotonie des compositions copiées d'âge en âge, et usées le jour où elles paraissent, comme les monnaies frappées sous un coin effacé; il disciplinera les caprices excentriques, ignorants et fanfarons, qui prennent trop

souvent la bizarrerie pour la nouveauté; il luttera toujours sans désavantage, parfois avec bonheur, contre ces ouvrages poltrons qui ne sont d'aucune religion, qui sourient à tous les autels et n'adorent aucun dieu; mais, quoi qu'il fasse, il ne suffira jamais aux besoins de l'art : il ne reproduira pas les merveilles de Phidias et de Raphaël. » C'était aux derniers jours de l'école romantique expirante que Gustave Planche saluait ainsi l'avénement des tendances réalistes dans l'art. Sans les estimer beaucoup, il les acceptait, on vient de le voir, comme une heureuse transition; il leur accordait quelque utile vertu. Il est vrai de dire qu'alors le réalisme ne s'était point érigé en système; on ne l'avait pas encore posé comme principe fondamental d'école; il apparaissait au regard de Gustave Planche sous l'aspect d'une évolution dans la pratique de la peinture et de la statuaire, et nullement comme une loi théorique nouvelle. Aussi, à mesure qu'il vit augmenter ses prétentions, protesta-t-il en faveur de l'idéal contre l'invasion croissante du réel. Chacun de ses *Salons*, pendant quinze ans, contient un nouvel anathème contre une doctrine qui l'avait trompé, et qui, démentant son espoir, était devenue, non le moyen, mais le but.

On ne peut le méconnaître, en dépit des énergiques et fréquents avertissements donnés par Gustave Planche, en dépit des efforts renouvelés par quelques esprits distingués, le réalisme prend pied de plus en

plus; loin de perdre du terrain devant les attaques dont chaque jour il est l'objet, il menace, au contraire, d'absorber à son profit et d'enrégimenter toutes les forces des jeunes générations de peintres qui se font place dans l'école.

En présence d'un tel fait, faut-il, au nom des « saines doctrines » en danger, poursuivre davantage un système de protestations demeurées stériles? Ne serait-il pas temps plutôt de combattre l'ennemi par d'autres moyens? Puisqu'on n'a pu détourner le torrent, il y aurait peut-être plus de sagesse à l'étudier à sa source, à mesurer son cours. Connaissant ainsi sa force d'impulsion et sa puissance, on arrivera, peu à peu sans doute et plus sûrement, à le maîtriser. L'opinion de Gustave Planche sur le réalisme, telle qu'il l'exprimait en 1836, est restée la nôtre, même à cette heure. Nous croyons que, malgré les excès commis en son nom, on peut avoir confiance encore dans l'efficacité de cette doctrine. Les tendances réalistes de l'école moderne ne sont, en effet, que les indices préliminaires d'un retour légitime aux anciennes tendances de l'art français. Ces aspirations primitives, refoulées, étouffées dès l'origine sans avoir pu se développer et se manifester avec suite, sont en rapport étroit avec le génie même de la France intellectuelle, qui s'est montré toujours épris de lumière, de logique et de vérité, aimant l'observation exacte, voulant le fait précis. Une étude successive des peintres français qui sont restés vraiment Français, qui ont secoué ou

n'ont pas accepté le joug de la tradition italienne, établirait abondamment la justesse de ces assertions. Mais il suffira de présenter sous ces divers aspects le mouvement de la peinture en France depuis le xvie jusqu'à la fin du xviiie siècle. Nous verrons de génération en génération un artiste plus audacieux que les autres, d'une main tantôt ferme, tantôt plus hésitante, renouer la chaîne rompue à son premier anneau. Ce coup d'œil rétrospectif doit démontrer qu'il y a une cause historique aux progrès du réalisme. S'il a résisté, en effet, à tous les efforts tentés contre lui, c'est seulement parce qu'il avait sa raison d'être à titre transitoire, parce qu'il était une promesse d'éclosion tardive pour le génie esthétique particulier à la France. On ne doit pas craindre d'insister sur une idée qui rencontre plus d'un adversaire parmi les partisans des doctrines absolues en fait d'art, parmi ceux qui croient à un type immuable du beau, type nécessaire et suffisant à l'homme, quel que soit son degré de culture intellectuelle et morale, sous toutes les latitudes, sous les cieux les plus opposés, en dépit des influences de race, de climat et de civilisation. Le respect que savent inspirer de nobles ambitions spéculatives, une constante élévation de vues, ne saurait cependant dissiper des doutes réfléchis et profondément enracinés sur la valeur de principes trop inflexibles. Les affirmations absolues étonnent toujours; elles n'ont d'effet certain que celui de mettre le penseur sur ses gardes. Et c'est non-seulement la li-

berté du goût, mais l'histoire des arts elle-même qui proteste contre des théories dont la rigide application supprimerait d'un trait de plume toute l'école hollandaise et son maître incomparable, Rembrandt, n'admettrait Titien, Véronèse, que sous toutes réserves, immolerait Léonard de Vinci et Michel-Ange à Raphaël, et Raphaël lui-même à Phidias. Il faut être plus modeste, plus humain, et compter davantage avec les besoins des divers peuples dans l'âge moderne. Prétendre imposer à toute nation, à chaque tempérament local un idéal collectif, est une présomption fort noble assurément, mais non moins stérile. Que le même centre d'admirable lumière ait vu naître *Œdipe roi* et la frise du Parthénon, que les mêmes convulsions politiques de l'Italie du xve et du xvie siècle aient inspiré le *Jugement dernier* et la *Divine Comédie*, personne ne sera surpris de semblables éclosions se manifestant, pour ainsi dire, simultanément; mais pourquoi le serait-on davantage de rencontrer Rembrandt en pays luthérien et Hogarth en pleine société puritaine? Tous, ils ont vu le même idéal, mais ils l'ont vu sous un angle différent, propre à leur tempérament, aux milieux intellectuels et sociaux dans lesquels ils avaient été nourris. Sachons donc comprendre et admettre que la France a droit à s'exprimer elle-même par les arts du dessin. Aidons-la à trouver en peinture et en statuaire une langue équivalente à celle qu'ont parlée Rabelais, Montaigne, Bossuet, Molière et Voltaire.—

Lessing, dans le *Laocoon*, a fait justice de cet adage funeste, mortel à toute vérité esthétique, de cet *ut pictura poesis* dont les pédants ont passé aux naïfs, de siècle en siècle, la recette misérable ; précepte qu'ils ont faussé en le transportant d'un peuple au génie lyrique à ces peuples du Nord dont le lyrisme est, comme leur lyre, une affaire de convention. S'il est juste, comme je le pense, qu'il y ait une étroite relation entre les divers modes de manifestations intellectuelles pour chaque peuple, ce n'est point au lyrisme que nos arts plastiques doivent emprunter des modèles ; ce n'est point le lyrisme qui doit leur servir de guide, mais notre excellente prose, cette langue sobre, claire, précise, qui se prête à la sévère expression des sentiments les plus élevés aussi bien qu'aux plus charmants caprices de l'esprit, aux merveilles de l'imagination la plus rare. Lorsqu'on reconnaît, sous les grands élans poétiques de Racine et de Corneille, la trame serrée, sensée, précise de notre prose, n'est-on pas autorisé à dire que la prose est la véritable langue de la France ? Il faut donc interroger l'histoire, et voir maintenant si l'art français n'a pas eu ses prosateurs.

Au moment de tracer sommairement les grandes lignes de l'histoire de l'art français, on ne peut se défendre de revendiquer pour notre école une part de gloire que nous sacrifions trop volontiers, à laquelle nous renonçons sans motifs sérieux. Enclins

à admirer sur parole les écoles étrangères, et souvent
même à ne pas raisonner notre admiration, nous
professons une singulière humilité pour les œuvres
nationales. Il est vrai qu'il ne s'est pas rencontré,
dans notre école, un de ces vastes génies qui réalisent
pleinement et au delà toutes les conceptions d'une
époque ; en un temps où les conditions de l'art
sont bien plus exigeantes qu'elles ne l'étaient dans
l'antiquité, nous n'avons pas eu cette fortune de
trouver un interprète qui fût au-dessus ou même
à la mesure de sa tâche ; l'Italie et la Hollande,
plus heureuses que la France, ont enfanté des indi-
vidualités qui ont approché davantage du but offert
à leurs aspirations esthétiques. Mais si nous ne pou-
vons opposer de rivaux ni à Rembrandt, ni à Léonard
de Vinci, ni à Raphaël ; si l'art français, à aucune date,
n'a jeté un éclat comparable à celui dont resplendit
l'art italien de la fin du xve au commencement du
xvie siècle ; s'il n'a pas égalé dans sa sphère plus
vaste et plus compliquée l'art antique dont le cercle
d'activité était plus restreint : il faut bien convenir
cependant et répéter que du jour où les arts ont pris
naissance dans notre pays, ils n'ont cessé d'y rayon-
ner, sans brûlants éclairs peut-être, mais continû-
ment et sans nuits subites. On sait dans quelles ténè-
bres gisent aujourd'hui les foyers qui jadis répan-
dirent tant de lumière ; il n'y a donc pas de vain
amour-propre à se glorifier d'une durée de trois
siècles et demi, pendant lesquels l'école française,

même marchant trop souvent à contre-sens du génie national, n'a cessé de compter des talents comme Nicolas Poussin, Le Sueur, Le Brun, Jean Jouvenet, Louis David, Ingres et Eugène Delacroix, et dans un autre ordre des peintres comme les frères Le Nain, Philippe de Champagne, Hyacinthe Rigaud, Watteau, Chardin, Géricault; des graveurs comme Callot et Abraham Bosse; des statuaires comme Puget, Coustou, Rude, Barye; et je n'insiste même pas sur notre école moderne de paysage. Assurément, l'art français a été traversé par bien des agitations, il a subi bien des directions contradictoires; mais il n'a jamais eu de temps d'arrêt prolongé; dans son histoire il n'y a pas de lacune. C'est là son mérite exceptionnel, et c'est là son honneur. Attirés par le prestige éblouissant des écoles étrangères, nous avons détourné nos regards de nous-mêmes, nous avons à tort dédaigné ce qui devait être pour nous un juste sujet d'orgueil. Il est temps de revenir de cette erreur, qui a trop duré, et de renoncer définitivement à une prévention sans nul fondement. A quelque point de vue que l'on se place pour juger l'école française, quelles que puissent être les dissidences sur tel ou tel artiste, il est impossible de méconnaître son incontestable valeur. — Cette déclaration très-sincère doit me servir de sauvegarde s'il m'arrive de heurter quelqu'une de ces opinions toutes faites dont s'accommode notre paresse habituelle, trop sujette à emprunter son *Credo* à des livres où la « bonne doc-

trine » se transmet d'âge en âge, c'est-à-dire sans contrôle et sans examen.

Dans cette éloquente étude sur Eustache Le Sueur, où M. Vitet a fourni un précieux modèle de critique appliquée à l'histoire des arts, l'auteur a été amené, par son sujet même, à caractériser l'influence qu'avait eue sur notre école nationale l'invasion des peintres italiens à la cour de François Ier. « Rien ne pouvait, dit-il, être plus funeste à la France que la tentative de la mettre d'emblée et d'un seul coup à l'unisson de l'Italie. En lui supprimant ses années d'apprentissage, on lui enlevait toutes ses chances d'originalité. Il faut à un pays, pour s'élever au sentiment de l'art, les épreuves d'un noviciat; il faut qu'il se fraye lui-même son chemin : si l'artiste passe subitement de l'ignorance au savoir le plus raffiné, ce n'est qu'à la condition de singer ce qu'il voit faire, et d'employer des procédés dont il ne comprend ni le motif ni l'esprit. Faire fleurir la peinture en France était un louable projet; mais il ne fallait pas transplanter l'arbuste tout couvert de ses fruits; il fallait préparer le sol, faire germer la plante, la laisser croître en pleine liberté, et l'acclimater par une intelligente culture. Notre jeune roi victorieux ne devait pas avoir cette patience. Aussi peut-on dire qu'avec les meilleures intentions du monde il exerça sur l'avenir de la peinture en France une assez fâcheuse influence. »

Quelle influence? La plus regrettable, à notre avis, en ce sens qu'il détourna l'art français de sa pente naturelle, qu'il étouffa sa naissante originalité, déjà marquée dans certaines manifestations. Il faut les analyser, ces œuvres de notre primitive école, pour se rendre un compte exact des vertus particulières qui, sans la trop grande hâte de François Ier, auraient déployé dans la peinture et la statuaire leur féconde activité, et fondé sûrement la véritable tradition esthétique propre au génie français.

Le moine Alcuin, secondant les grandes vues de Charlemagne, avait introduit en France l'art des miniaturistes, et depuis, cet art d'ornementation n'avait cessé d'être en vigueur dans nos couvents. Après avoir feuilleté les marges et les miniatures de nos manuscrits, essayons d'y retrouver qu'elles étaient nos chances d'originalité au commencement du xvie siècle.

Eh bien! à l'inspection de ces nombreux sujets reproduisant les scènes de l'Ancien et du Nouveau Testament, on est saisi tout d'abord par l'évidente poursuite d'une imitation minutieuse appliquée aux objets extérieurs. Généralement les types humains sont peu variés. Il y a le vieillard, l'homme et l'enfant, dont l'expression, une fois adoptée, reste à peu près toujours la même. L'expression, avons-nous dit, et il est bon de s'en tenir à ce mot. Les artistes miniaturistes, en effet, ne sont point tourmentés par l'ambition de réaliser un idéal de correction et de

beauté. Ils veulent le signe expressif par excellence, celui qui caractérisera le mieux l'âge et la fonction morale du personnage. Aussi leurs figures peuvent avoir parfois une certaine allure commune, annonçant l'humble extraction des modèles de race laborieuse ; mais, grâce à l'accumulation des détails, précis et choisis, ces figures ne sont jamais vulgaires ni triviales. Le réalisme est ici relevé par un effort constant d'idéalisme expressif.

Le type enfin trouvé, c'est dans l'exécution des accessoires que se donne pleinement carrière le sentiment de naturalisme spécial à nos anciens peintres. Ce qu'on peut appeler le mobilier de l'art des miniaturistes est emprunté de toutes pièces à la vie réelle et contemporaine, rendu avec une exactitude scrupuleuse. La fidélité de l'imitation est poussée à ce point que les manuscrits du XIIIe au XVIe siècle peuvent être considérés comme les documents les plus authentiques sur la décoration intérieure des habitations au temps où chacun d'eux fut exécuté.

La composition séduit toujours par sa naïve clarté. On n'y remarque point de ces sacrifices dont les peintres italiens se montreront si prodigues un peu plus tard, péchant sans remords contre la vraisemblance de la représentation pour obtenir un effet pittoresque plus satisfaisant. Tout, dans les ouvrages français, est combiné dans une seule intention : rendre le fait ; et tout y est rassemblé de manière à concourir à l'effet le plus vrai. S'il n'est pas déplacé de se servir ici

d'un terme bien moderne à propos d'œuvres si anciennes, on peut dire que, dans les manuscrits, la raison domine aux dépens du dilettantisme.

C'est donc dans les manuscrits français, à partir du moment où l'art se sécularise et sort des couvents, à partir du XIIIe siècle, qu'il faut voir le berceau du réalisme tel que le comportait, que le comporte maintenant encore notre goût en fait d'art. Jusqu'au XIIIe siècle, nous avons l'art monacal, purement hiératique ; le vrai n'y est nullement cherché. C'est un art symbolique dont l'unité est la même au nord et au midi, en Occident et en Orient, parce que le principe d'impulsion est unique. C'est un mot d'ordre qui ne peut être modifié que par les sectes schismatiques ou par l'introduction de la pratique de l'art dans des mains séculières.—Prédominance du fait sur le charme plastique, recherche constante du vrai, interprétation fidèle de la réalité grandie par un sentiment très-vif de la noblesse de l'expression, à défaut de la noblesse des formes : de tout cela résulte une grande séduction,—celle qu'exerce sur les âmes saines cette qualité si rare, le naturel. Le naturel disparaîtra souvent de l'école, du XVIe au XIXe siècle, et toujours par quelque brèche il y reprendra place. Comment nier la parenté de certains groupes de saints dans les miniatures, avec les groupes qui figurent dans l'œuvre des frères Le Nain, de Philippe de Champaigne, de Watteau lui-même et de Chardin, bien moins encore, de Pater et de Lancret? Sous

la variété des talents humbles et modestes, ou brillants, éclatants, superficiels et légers, que de fois ne rencontrons-nous pas, même chez les plus corrompus, ce retour de naïveté qui pose bonnement les personnages d'une scène en face du spectateur, inattentifs aux bruits du dehors, l'œil vaguement dirigé droit devant soi, regardant sans voir : — singulier accent qui se retrouve aux dates les plus éloignées ! Ce n'est là qu'un trait particulier que nous signalons en passant. Le trait dominant c'est l'amour du vrai, une sincérité qui n'exclut pas l'imagination, mais qui la règle ; précieuses qualités, tout à fait françaises, quoique mal servies au point de vue pittoresque par une inexpérience qui cependant n'est pas dénuée de grâce. Et l'on peut voir à quelle hauteur cet art français pouvait atteindre dans les belles miniatures qui portent le nom illustre de Jean Fouquet, le savant et naïf aïeul du savant et naïf Le Sueur.

Le même caractère d'imitation précise se remarque, dès le XIIIᵉ siècle, dans les verrières de nos églises ; on en peut juger par les belles parties qui en ont subsisté. La *Sibylle de Samos,* vitrail du XVᵉ siècle à l'église Saint-Ouen de Rouen, offre le plus rare assemblage de l'expression morale et du goût, de l'élégance et de l'exacte vérité[1]. Et ce n'est là qu'une promesse, une transition pour arriver à la richesse

1. Il faut également citer de la même époque la noblesse d'attitude, la chaste élégance de la vierge Marie, dans la *Lutte avec Satan.* Voici, d'après les inscriptions placées au bas des

d'imagination, à la science et à cette charmante alliance de l'invention dans le réel qui distinguent les vitraux de l'église Saint-Patrice dans la même ville. Ils sont, il est vrai, du xvi° siècle ; mais le plus curieux, l'allégorie représentant *le Péché, le Diable, la Mort et la Chair,* est très-probablement antérieur à l'arrivée du Rosso à la cour. Léonard de Vinci, dans son bref séjour en France où il était venu mourir, n'avait pas eu d'action sur nos artistes français. Quant au Rosso on peut affirmer que ses leçons n'apportèrent aucune modification dans la manière de nos peintres verriers, dont la supériorité était reconnue, non-seulement en France, mais en Angleterre et surtout en Italie. Les vitraux de Saint-Patrice montrent à quelle grâce exquise et vraiment originale pouvaient aboutir nos qualités d'observation précise et de sincérité.

Si, maintenant, nous demandons nos informations aux musées, nous serons étonnés de voir avec quelle indépendance les Clouet poursuivent la tradition française dans la peinture de portraits, à peu près la seule qui nous reste de cette époque. Nous ne sau-

vitraux, les deux actes extrêmes de ce drame (Saint-Jean de Rouen) :

1° Comme ung clers en mortel pechie,
 En aorant la vierge mere,
 Au fond de lunde orrible et fiere,
 Fut par les faulx mauvais noye.
2° Comment la benoiste Marie,
 Encontre Satan qui la herd,
 Débattit de lâme du clerc
 Et la retint en sa baillie.

rions vraiment regretter que ces artistes n'aient point recherché le faux grand style et les effets tourmentés dont les Freminet, les Dubreuil, élèves des Italiens, devaient se préoccuper exclusivement. Ils eussent perdu à cette recherche leur goût délicat, leur science d'interprétation.

Ce n'est pas sans arrière-pensée que nous avons choisi, pour les nommer auprès de Nicolas Poussin, Claude Lorrain, Le Sueur et Philippe de Champaigne. Voici en effet deux peintres, Champaigne et Le Sueur, dont toute la vie se passa à rêver le voyage d'Italie et qui ne sont si grands que parce que précisément ils n'ont pas fait ce voyage. Les circonstances ont été plus fortes que leur désir et les ont sauvés. On peut dire de l'un et de l'autre ce que M. Vitet a si bien dit du dernier : « Il ne savait pas que c'était sa bonne étoile qui le retenait loin de cette Italie si belle, mais si dangereuse. Sans doute, il perdait l'occasion de fortes et savantes études; mais que de piéges, que de contagieux exemples n'évitait-il pas! » Et l'auteur continue ainsi, mais d'avance je tiens à annoncer quelques réserves : « Aurait-il su, comme Poussin en fut seul capable, résister aux séductions du présent pour ne lier commerce qu'avec l'austère pureté du passé? Son âme tendre était-elle trempée pour cette lutte persévérante, pour cet effort solitaire? N'aurait-il pas cédé? et alors que seraient devenues cette candeur, cette virginité de talent, qui font sa gloire et la nôtre, et qui, par un

privilége unique, lui ont fait retrouver dans un âge de décadence quelques-unes de ces inspirations simples et naïves qui n'appartiennent qu'au plus beau temps de l'art? » A cette série de questions, il faut répondre : Oui, Le Sueur, oui, Champaigne eussent cédé à la tyrannie de l'influence italienne, ou bien, préservés de cet écueil par les conseils de Nicolas Poussin, ils se fussent comme lui rejetés dans l'étude exclusive du passé. C'en était fait alors de cette admirable *Vie de saint Bruno* et des *Religieuses de Port-Royal*.

Que résulta-t-il, en effet, du séjour prolongé de Poussin et de Claude Lorrain à Rome? Un dédain profond et nullement dissimulé, et de leur siècle, et de leur pays. On eût fort étonné Poussin, peut-être l'eût-on blessé, en lui disant qu'il était dans ses œuvres Français presque autant que de naissance. Il ne le croyait assurément point. Il l'est heureusement en dépit de lui-même et par ses grandes qualités; ses défauts seuls sont italiens. Il est Français de la grande manière pour un artiste, par la nature même de son génie et à son insu, sans le vouloir. Mais si nous analysons l'œuvre de Lorrain, combien de fois, malgré toutes les magies de sa lumière, ne sera-t-on pas tenté de regretter ce séjour en Italie, pour peu que l'on sente les beautés de la nature du nord, beautés moins sévères que celles de la terre italienne, mais plus pénétrantes et plus touchantes. On se console difficilement de voir ainsi engagé au profit de l'Italie un talent si merveilleux, et l'on constate avec

regret certaines pauvretés auxquelles, sous prétexte de noblesse, Lorrain est parfois tenu d'avoir recours afin de meubler ses premiers plans. Ces fabriques, ces fûts de colonne gâtent en partie le ravissement, et l'on ne saurait se dissimuler que ce fut l'absence de sincérité qui lui fit trouver et fonder du premier coup, dans quelques-unes de ses œuvres, le style de convention. C'est Poussin qui engagea et maintint Claude Lorrain dans cette voie. Il en est de même pour ce grand artiste. Autant l'on s'incline avec admiration devant ses compositions religieuses, où le maintien de la tradition est une loi inséparable du genre, autant l'on admet parfois avec regret qu'il ait emprunté, pour rendre sa pensée, des formes et des symboles à l'antiquité. C'est une rare et admirable chose que cette vie nouvelle qu'il a donnée aux débris de l'art antique ; mais sa gloire ne peut que gagner à dire qu'il est plutôt un grand artiste malgré son système que par son système.

On sent tout cela dans l'école française aujourd'hui, et il faut y faire attention, car auprès de nullités vaniteuses et peu intéressantes, nous sommes témoins d'inquiétudes et de troubles assez touchants pour qu'il soit de notre devoir et du devoir de chacun de chercher où est le vrai, où est la voie de l'art moderne.

Eh bien! je ne crains pas de l'affirmer, le vrai n'est point dans la résurrection même complète de la Renaissance ni de l'art grec. L'erreur de Poussin, la même que celle de bien des théoriciens de nos jours, c'est de

l'avoir cherché dans l'un ou l'autre de ces deux sens.

Les Grecs, au siècle de Périclès, ont eu ce privilége de trouver en sculpture la formule exacte de leurs idées religieuses, de créer un art qui fut l'expression rigoureuse de leur civilisation, de leurs mœurs : — privilége unique, et que nous leur envierons toujours. Exemple digne d'être médité! ils ont pratiqué pour eux, seulement pour eux, pour les besoins de leur époque, dans le culte, dans la vie publique, un art qui, ayant un but prochain, déterminé, connu de tous, n'a cessé par cela même de s'élever à la perfection. Comment s'obstine-t-on à ne pas comprendre cette leçon? Toute l'esthétique des Grecs peut se résumer en quelques mots : ils ont déterminé le rapport de l'art avec leur société. L'esthétique, en aucun temps n'aurait dû varier, et, sans dédaigner les manifestations du passé, dans l'avenir elle ne doit pas être différente. Tout grand artiste, à quelque époque qu'il appartienne, ne saurait avoir d'autre loi. Raphaël, Titien, Rembrandt n'ont agi, sciemment ou non, qu'en vertu de ce principe. Rubens et Véronèse y ont manqué parfois, et c'est ce qui explique les taches que l'on rencontre dans leurs œuvres. Poussin l'a en partie méconnu, et c'est là sa faute. Il a appliqué l'effort de son talent si puissant à galvaniser une forme de l'art désormais inerte et sans vie. Qu'il ait souvent réussi au delà de toute espérance, nous devons regretter d'autant plus vivement cette déperdition de forces supérieures, non employées à la glo-

rification de l'époque où elles se sont manifestées. Les artistes grecs, les maîtres de la Renaissance italienne, le grand maître de l'art hollandais, seront donc pleins d'enseignements pour nous, si nous savons étudier leurs œuvres dans leur étroite relation avec les divers siècles de l'histoire et de la civilisation. Ils nous éclaireront et nous guideront, ils ne devront jamais être pris pour modèles absolus. Nous ne nions pas évidemment qu'au point de vue technique il ne soit bon de s'approprier celles de leurs qualités où ils ont excellé ; mais c'est affaire d'atelier et de professeur intelligent que d'apprendre à modeler un corps, à plisser une draperie, et d'emprunter son enseignement au passé ; on ne songe pas à blâmer un jeune peintre de copier les maîtres de son choix, ceux qui ont le plus d'affinité avec son tempérament, qui l'aideront à se connaître, à se révéler à ses propres yeux. Mais c'est ici que s'arrêtent les droits des siècles écoulés sur les siècles à venir.

Ce Le Brun fastueux et pompeux, cet aimable Watteau, ce Chardin, le premier peintre qui ait compris et rendu la bourgeoisie, étaient plus que ne le fut Poussin dans la direction indiquée à l'art français. Cette direction, c'est l'amour élevé de ce qui est vrai, clair, précis, exact sans trivialité, noble sans boursouflure. Nous avons montré les premières traces de ce penchant du génie national dans ce qui nous reste des œuvres de l'ancienne école française; nous l'avons montré dans les altérations que lui a fait subir

l'influence italienne prématurée ; nous l'avons montré souvent méconnu par l'admirable génie de Nicolas Poussin : il nous reste à le faire voir dans l'une de ses applications excessives, car il y a dans les arts en France une singulière loi de libration, phénomène très-particulier d'action et de réaction qui paraît nous interdire la stabilité dans le juste milieu, qui convient à notre raison cependant. C'est ainsi qu'après le réalisme expressif des miniaturistes nous assistons au développement de l'idéalisme, dont la manifestation la plus haute se trouve dans les œuvres de Poussin. Après Poussin, nous retombons avec les frères Le Nain dans le réalisme le moins déguisé, le moins préoccupé de noblesse et d'élévation. Le Sueur conserve seul le merveilleux équilibre entre les deux tendances. Le Brun réagit de nouveau dans le sens de la fausse grandeur. A l'école de ce maître succède celle du XVIII° siècle, qui retourne par une pente rapide à l'extrême négation de tout ce qui est grand. Le réalisme de Chardin a plus de hauteur toutefois que celui de Le Nain ; aussi est-ce dans l'œuvre de ces artistes qu'il est bon de l'étudier pour le bien connaître. On ne saurait choisir, à ce point de vue, un meilleur objet d'étude que les travaux de cette famille d'artistes, les frères Le Nain, qu'on a pu très-justement nommer les peintres du réel sous Louis XIII [1]. Et

[1] *Les peintres de la réalité sous Louis XIII.—Les frères Le Nain*, par M. Champfleury.—Un vol. in-8°, chez M^{me} veuve Renouard.

d'ailleurs, c'est prendre le principe dans l'une de ses premières et plus naïves expressions que de l'aller chercher dans l'œuvre de ces peintres si longtemps oubliés qu'on remet en honneur aujourd'hui.

On ne sait que fort peu de chose de la vie des frères Le Nain, et le peu que l'on sait, on le doit aux patientes recherches de M. Champfleury, qui s'est pris pour eux de passion si fervente qu'il a réussi à les ramener à l'attention de la critique. Quinze années d'investigations de toutes sortes : visites dans les églises, dans les musées de Paris et des départements, dans les collections particulières, dépouillement de catalogues, recherches dans les archives de la petite ville où sont nés ces peintres, tout cela, semble-t-il, aurait dû amener quelques résultats positifs. Disons, à notre grand regret, qu'il n'en est rien. C'est là une nouvelle preuve de la maladroite indifférence dans laquelle l'école française a été tenue si longtemps, même par les écrivains qui se sont le plus spécialement intéressés aux arts dans notre pays. Il n'est pas d'artiste italien, si médiocre qu'il soit, qui n'ait trouvé un biographe intelligent, empressé à enregistrer les moindres anecdotes de sa vie, les moindres faits de sa carrière. La *Vie des peintres* de Vasari a été mainte fois pillée et reprise en détail par les de Piles, les Félibien ; mais ils se sont bien gardés de comprendre le rôle qui leur appartenait tout naturellement, celui d'historiens de l'art français. Les documents qu'il

leur était facile de consulter sont égarés, dispersés; ils pouvaient s'aider des témoignages contemporains, et maintenant, c'est à grand'peine que l'on retrouve de temps à autre les renseignements qu'ils ont dédaigné de recueillir. Ce n'est point la bonne volonté qui manque aux quelques chercheurs obstinés dont la légitime préoccupation est de reconstituer le passé de notre école[1]. Et à ce propos, on ne saurait trop applaudir aux publications locales des académies de province; on ne saurait trop encourager l'accroissement des sociétés des beaux-arts qui se fondent sur tous les points de la France, au milieu de difficultés sans nombre. Dans tous les sens, et particulièrement dans celui qui nous occupe, on est en droit d'attendre beaucoup de leurs efforts.

Tout ce que l'ardente et tenace curiosité de M. Champfleury a pu découvrir sur les frères Le Nain est un passage des *Mémoires manuscrits de dom Leleu sur la ville de Laon*, où il est assez longuement question d'eux, mais sans la moindre précision. « En ce temps fleurirent trois habiles peintres natifs de Laon. » Ainsi débute le manuscrit; et *en ce temps*, cela signifie vers 1632. Nous ne savons donc rien sur la

[1] A qui apprendrai-je les noms justement estimés de MM. de Chennevières, éditeur des *Peintres provinciaux de l'ancienne France*, Eudore Soulié, Dussieux, Anatole de Montaiglon, éditeurs des *Archives de l'art français*, des *Mémoires de l'Académie de peinture*, des *Artistes français à l'étranger*, de M. de la Borde, conservateur des Archives, éditeur d'un travail des plus importants sur la Renaissance française?

date de naissance de chacun des trois frères. La date de leur mort est également incertaine. Les divers papiers conservés à l'École des beaux-arts ne sont pas du tout d'accord sur ce point. Le seul fait positif, c'est qu'ils ont été tous les trois de l'Académie de peinture, leur nom étant porté sur le registre des premières délibérations. En mars 1648, quelques semaines après la fondation de l'Académie, Louis, Antoine et Mathieu Le Nain y figurent comme peintres de bambochades. La même incertitude qui couvre la biographie des artistes laonnais s'est toujours opposée à ce qu'on pût attribuer sûrement une seule de leurs œuvres à l'un plutôt qu'à l'autre. En effet, sur aucun tableau signé Le Nain, le nom de famille n'est accompagné du prénom. La légende, qui se plaît toujours à grossir le mystère, en a conclu qu'ils avaient uni leurs pinceaux comme leur existence. Quelques critiques ont accepté cette fable, qui est non-seulement invraisemblable *à priori*, mais qui s'évanouit complétement à l'examen des peintures. Si l'analyse critique pouvait laisser subsister quelques doutes à cet égard, la notice de dom Leleu achèverait de les dissiper, car, malgré la confusion qui y règne, on y trouve la définition des genres dans lesquels ils se sont exercés. « Antoine, l'aîné, excellait pour les miniatures et les portraits en raccourci (c'est-à-dire de petite dimension). Louis, le cadet, réussissait dans les portraits qui sont à demi-corps et en forme de buste. Mathieu, qui était le

dernier, était pour les grands tableaux, *comme ceux
qui représentent les mystères, les martyres des saints,
les batailles*, etc. » Je souligne à dessein deux mots
de cette dernière phrase qui me paraissent importants, et auxquels il me semble que M. Champfleury
n'a pas assez fait attention. En effet, il conclut de ce
passage que Mathieu Le Nain a dû peindre des tableaux de batailles. Et il ajoute : « Peut-être les retrouvera-t-on un jour, à moins que dom Leleu n'ait
gratifié ses contemporains de toutes les facultés, car
quand il parle de *mystères,* de *martyres* et de *saints*
peints par les Le Nain, il faut entendre des tableaux
religieux. » Dom Leleu, à mon avis, n'a pas prétendu
désigner des tableaux de Mathieu Le Nain, mais donner une idée approximative de la dimension de ses
ouvrages. Et il faudrait rétablir le texte ainsi : « Mathieu était pour les tableaux *grands comme ceux* qui
représentent (habituellement) les mystères, etc. »
C'est donc à Mathieu Le Nain qu'il faudrait attribuer
la *Crèche* du musée du Louvre et la *Nativité* de Saint-Étienne du Mont. Quant aux autres œuvres des Le
Nain, si l'on s'en rapporte aux indications de dom
Leleu, on doit rendre à Louis, le cadet, les portraits
de Cinq-Mars, d'Anne d'Autriche, de Mazarin et celui
de la marquise de Forbin, un des plus beaux morceaux du musée d'Avignon. Cette classification, qui
n'a rien d'improbable, nous permettrait enfin de
laisser à l'aîné, Antoine, les sujets « en raccourci, »
c'est-à-dire les intérieurs de ferme, de corps de garde,

les scènes de mœurs populaires, qui sont toujours de moyenne dimension, et dont les figures ne dépassent guère 60 centimètres. Je ne prétends point qu'il y ait rien de définitif ni d'absolument rigoureux dans cet essai d'attributions ; mais c'est celui qui me paraît le plus vraisemblable, et par conséquent se rapprocher le plus de la vérité. La seule objection vraiment fondée que l'on y pourrait faire, c'est que le mérite des divers tableaux de genre peints par les Le Nain est loin de se soutenir constamment au même niveau, et l'on s'expliquerait difficilement les défaillances subites d'un même artiste, tombant tout à coup des finesses d'un tableau très-justement célèbre, la *Forge* (musée du Louvre), aux lourdeurs de l'*Abreuvoir* et du *Repas villageois*. Je suis donc tenté de croire, avec certains rédacteurs d'anciens catalogues, qu'il y eut un des trois frères dont le talent était tout à fait supérieur, celui qu'ils appellent « le *bon* Nain. » C'est lui qui aurait donné le ton à ses frères, qui leur aurait servi de guide, lui qu'ils auraient imité, en adoptant chacun l'un des genres divers dans lesquels il excellait. Toute hypothèse est permise en un pareil sujet ; mais, tant que l'on n'aura pas de renseignements plus exacts sur la vie de ces artistes, il faudra se borner à des suppositions et ne rien affirmer. Ne nous préoccupons pas davantage de la question d'attribution. Nous y avons assez insisté pour mettre l'observateur attentif à même de poursuivre seul ce travail, où s'exercera son tact et son goût.

Nous avons dit que les peintures des trois frères ont un cachet d'individualité parfaitement marqué; on ne doit pas en conclure cependant qu'il n'y a entre elles aucune analogie, aucun air de parenté. Les points de ressemblance y sont nombreux, au contraire. C'est la même uniformité de palette, d'un aspect terne, crayeux, plombé, le même ton rouge brique destiné à relever un peu cette monotonie, cette monochromie de l'ensemble pour ainsi dire; c'est le même dédain de l'ordonnance et de l'action dans la plupart de leurs compositions, où chaque personnage pose gravement devant le spectateur, comme de nos jours il poserait devant l'objectif d'un photographe; c'est enfin, et par-dessus tout, une égale puissance d'observation réaliste. L'individualité de chacun des trois peintres ne se montre donc que dans leur plus ou moins d'habileté à faire usage de procédés semblables. Il est évident, par exemple, que l'auteur de la *Nativité* n'est pas l'auteur de l'*Abreuvoir* ni du *Repas villageois*, pas plus qu'il n'est l'auteur de la *Forge* ou du *Corps de garde*. L'*Intérieur de forge*, tant de fois reproduit par la gravure, est incontestablement le joyau de l'œuvre des Le Nain, et par excellence le morceau caractéristique de leur manière. Il est l'étalon auquel on peut rapporter tous les ouvrages qui leur sont attribués; et parmi ceux-ci celui qui ne porterait pas la même empreinte peut à coup sûr être relégué dans les apocryphes. C'est, sans aucun doute, par une série d'observations de

cette nature que l'administration des musées a été amenée à enlever l'étiquette : *Attribué aux frères Le Nain,* qui a longtemps figuré au-dessous de l'un des tableaux du Louvre bien connu des amateurs. Je veux parler de cette petite *Procession dans l'intérieur d'une église*, qui est une merveille d'habileté autant qu'une œuvre audacieuse à force de sincérité naïve et franche. A juste titre, on leur a ainsi enlevé une peinture qui leur faisait un grand honneur, mais qui ne leur appartenait pas. Ceux qui se sont pris d'admiration rétrospective pour les Le Nain doivent bien regretter qu'ils n'aient jamais rien fait qui ait cette valeur. La prestesse, la chaleur d'exécution, la touche large et grasse, la vigueur de coloration, l'intensité des tons qui distinguent la *Procession* révèlent un tempérament pittoresque bien autrement puissant que celui des frères Le Nain, braves gens qui peignaient solidement, pesamment, mais qu'aucune flamme intérieure, non plus qu'aucune inquiétude de la beauté plastique, aucun souci des procédés techniques n'ont jamais ému. Il faut se hâter de dire qu'au XVIIe siècle, en France, c'était là un mérite dédaigné de tout le monde, amateurs et artistes. La recherche du procédé était considérée comme un signe de décadence, et nous savons trop, au médiocre honneur de notre école, ce qu'un tel puritanisme a produit [1].

[1] Au XVIIIe siècle, les procédés pittoresques sous la brosse des Watteau, des Chardin, des de Troy même, se relèvent et

Les frères Le Nain, tout réalistes qu'ils fussent, n'ont pas mieux fait que les autres; et, par cela même qu'ils s'étaient affranchis de toute discipline, ils sont moins excusables que ceux qui obéissaient à ce qu'ils croyaient être l'intérêt et la dignité du grand art. Ne nous arrêtons pas plus que de raison cependant sur le peu de qualités pratiques que dénotent les tableaux des Le Nain; leurs faiblesses n'étant pas volontaires, ils n'en sont pas responsables. Mais ne laissons pas échapper cette occasion d'attirer sur ce point l'attention des jeunes gens que pourrait tromper la réhabilitation dont les artistes laonnais sont l'objet depuis quelques années. M. Champfleury a puissamment aidé à ce retour de l'opinion publique sur ses peintres favoris, on doit lui en savoir gré. Mais il faut se garder d'aller trop loin et se méfier de M. Champfleury lui-même. Emporté par les exigences d'une idée systématique, l'auteur des *Peintres du réel sous Louis XIII* fait, en faveur du principe, trop bon marché de la manière dont il est appliqué et mis en œuvre. Il ne dissimule pas les côtés inférieurs du talent des Le Nain, il a trop de clairvoyance et de bonne foi pour ne pas les apercevoir et les montrer; mais il les absout toujours, et il va si loin dans la

deviennent habiles, savants, spirituels. Toute cette science de facture péniblement reconquise sera de nouveau dédaignée par Louis David et son école. Le même puritanisme, à plus de cent ans d'intervalle, produit le même effet : la platitude.

voie de l'indulgence qu'on ne peut le suivre et lui laisser passer des phrases comme celle-ci : « Les Le Nain ont mille défauts, et ce sont de grands peintres qu'on ne peut oublier quand on les a vus une fois. » Le mot *grand* est excessif et passe toute mesure, il faut le supprimer impitoyablement. J'aimerais mieux cet autre jugement, que je trouve quelques lignes plus loin : « Les Le Nain ont eu beaucoup de défauts, mais ce sont les défauts de leurs qualités, et si leurs qualités sont grandes, l'esprit philosophique faisant la part de la nature, si incomplète, oublie ces défauts pour n'être plus charmé que des qualités. » J'aimerais mieux cela, ai-je dit, et pourtant que de périls à laisser intervenir et prévaloir cet « esprit philosophique » dans les décisions en matière d'art. C'est par l'intervention de cet « esprit philosophique » qu'on en arrive à laisser échapper des aveux comme celui-ci : « Il m'importe médiocrement qu'une figure ne soit pas à son plan et qu'au fond d'une chambre elle paraisse éloignée d'un quart de lieue. » Je passerai probablement, aux yeux de M. Champfleury, pour « un esprit étroit, dénué d'enthousiasme et d'intelligence » ; mais sans vouloir « m'attacher à la faute, » je ne puis taire qu'en dépit de « l'esprit philosophique », la faute me choque. La critique ne saurait être un constant panégyrique, ou alors elle cesse d'être et se transforme en duperie. Elle n'a de vertu qu'à la condition de dire toute la vérité d'abord, et comme elle est juge en même temps

que témoin, il lui appartient, après avoir exposé son propre témoignage, de se montrer indulgente ou sévère. Auprès des qualités, elle doit montrer les défauts, les expliquer, les excuser quelquefois, mais ne jamais les justifier. Or, en ce temps-ci où il n'y a plus d'ateliers ouverts, où l'enseignement technique laisse tant à désirer, où, d'autre part, les tendances réalistes s'affirment de plus en plus, il serait funeste de laisser croire que le génie de la réalité dispense de toutes les qualités pratiques.

Il n'est pas de plate et mesquine peinture qui ne se trouve glorifiée à l'aide de pareils principes, et je ne comprends point ces demi-transactions avec la vérité. Exiger l'observation de la réalité morale (c'est là ce qu'il faut entendre, sans doute, par « l'esprit philosophique ») et se montrer indifférent à l'observance de la réalité matérielle, à la fidélité d'imitation en présence des infinies beautés de formes et de couleurs dont la nature nous présente l'incomparable spectacle, c'est à quoi je ne souscrirai jamais, parce que c'est atteindre l'art de la peinture dans les sources même de son existence. Eh quoi! réalistes, c'est vous qui invoquez je ne sais quel esprit philosophique pour l'opposer à l'esprit de sincérité, vous qui n'avez pas cependant assez d'amertume contre les esthéticiens lancés à la recherche d'un « certain beau nuageux! » Quel est ce renversement subit de tous les rôles et d'où provient-il? Hélas! nous craignons que de telles contradictions ne révèlent la faiblesse de ce

réalisme même, faible comme toute doctrine excessive et exclusive; et ce sont de telles faiblesses qui condamnent un système. Nous ne dirons donc point: « Que nous importent les défauts des peintres du réel! » car, de tous les principes d'école qui se sont succédé, il n'en est pas un qui souffre moins la médiocrité pratique. Nous dirons de préférence aux jeunes artistes entraînés par le mouvement de sincérité qui paraît se marquer chaque jour davantage : la première loi de l'artiste doit être de se faire un instrument parfait. Se mettre en état d'exprimer ses sentiments et ses pensées, de reproduire exactement les mille phénomènes de la couleur et de la ligne ; se bien pénétrer de cette idée qu'un peintre qui ne sait pas dessiner, qui ne connaît pas les lois harmoniques des couleurs n'est pas un peintre ; en un mot, que la science du métier prime le choix du sujet ; être convaincu que toute théorie qui dispense du savoir est pernicieuse : tels sont les points essentiels pour tout homme qui a la prétention de laisser une œuvre durable dans les arts du dessin.

Les frères Le Nain remplissent-ils toutes les conditions de ce programme? Assurément non. Ils ont reçu leurs premières leçons d'un peintre flamand resté inconnu, et il ne paraît point qu'ils aient fait de puissants efforts pour agrandir l'étendue de leurs connaissances et perfectionner leur procédé. L'un d'eux, croit-on, vit l'Italie; aucune des œuvres qui portent leur nom ne témoigne des impressions qu'il

aurait éprouvées pendant ce voyage. Si le fait est vrai, il n'a pas eu la moindre action sur l'artiste ; sa manière de peindre ne s'en est nullement ressentie. Comme ses frères, il a continué d'abuser des tons lourds et froids, de violer les plus simples lois de la perspective. D'autre part, ses qualités originales n'ont point non plus été entamées, et c'est un bonheur. En effet, ce n'est pas une médiocre preuve d'énergie que d'avoir, au xviie siècle, osé s'arrêter et se complaire aux scènes de la vie des plus humbles professions, des intérieurs les plus modestes. Et il fallait que la jeune Académie de peinture professât un éclectisme peu ordinaire pour avoir admis les trois frères à faire partie de sa société. La vérité sur cette énergie dont nous faisons aujourd'hui un mérite aux Le Nain, c'est que, nés et élevés en province, gens de forte race, aimant et n'aimant que le milieu social où ils avaient grandi, ils n'ont jamais eu ni le goût ni l'ambition de se poser en maîtres. Ils peignaient simplement, naïvement, les mœurs de leurs voisins, de leurs égaux. Ils confiaient à la toile le spectacle des scènes auxquelles ils eussent pris part s'ils n'avaient été peintres ; et s'ils ont fait leur tour de France, ce qui semble ressortir de certains indices habilement recueillis et rapprochés dans leurs ouvrages, ils l'ont fait à peu près comme eût pu le faire leur *Forgeron*. Paysans, contrebandiers, gens de labeur, soldats, musiciens, vagabonds et mendiants, jeunes femmes occupées autour de leur nourisson, enfants désœu-

vrés mais rarement enjoués, tels sont les personnages familiers aux Le Nain. Et tous, ils ont cette attitude particulière, cette rigidité des muscles du visage, que donne la vie pénible et gagnée, selon l'Écriture, à la sueur du front. Avec cela l'air doux, mais peu ouvert et peu intelligent (sauf quelques exceptions), abattus plutôt que résignés, car la résignation suppose une première révolte intérieure dont le flot n'a jamais bouillonné au sein de ces héros de passivité. Ce sont les hommes qui ont vu les horreurs de la guerre des Impériaux et subiront celles de la Fronde. Ils sont proches parents de ces quatre malheureux habitants de Cirey, ravagé, dépeuplé, ceux-là même qui prieront, « très-humblement, » les commissaires chargés de l'enquête sur la situation du pays, « de considérer le pauvre état de leur village, de le faire entendre à MM. les Élus, à ce que, par leur bonté et justice ordinaire, il leur plaise ordonner qu'à l'avenir, du moins jusqu'à ce que le village soit rétabli et repeuplé, ils ne soient comptés en toutes leurs répartitions qu'à la somme de 12 livres, etc [1]. » Dans l'œuvre des Le Nain, il y a presque toujours un personnage qui tient un verre à la main. Ce n'est plus, comme dans les tableaux des écoles flamande et hollandaise, un buveur de profession, un pilier de cabaret. Chez eux, l'homme boit pour se réconforter, parce qu'il a fatigué, *peiné*;

1. *La misère au temps de la Fronde*, par M. A. Feillet. 1 vol. Didier et Cie.

il met à cet acte vulgaire une sorte de componction, qui ferait sourire si elle n'était touchante ; il boit le vin avec respect, si l'on peut s'exprimer ainsi, et comme l'on prie ; c'est qu'ayant souffert de la famine, ayant été souvent privé de la généreuse liqueur, il en sent tout le prix ; à sa délectation purement physique il se mêle une véritable reconnaissance pour le destin qui lui laisse, cette fois encore, vider un verre à demi rempli.

Aux yeux des juges impartiaux, les Le Nain ont cette infériorité, qu'ils ont mis un procédé insuffisant au service d'une juste conception des droits de l'art. Ils ont appliqué naïvement et tel quel l'enseignement de leur premier maître à la reproduction scrupuleuse et patiente des scènes de la vie réelle. Mais cela ne constitue point une gloire d'artiste ; car on peut être un observateur consciencieux, on peut être un peintre, un bon peintre, et n'être point artiste. Les qualités de l'un ne supposent pas rigoureusement les facultés plus spéciales de l'autre. Eh bien ! il faut le reconnaître, les frères Le Nain n'étaient pas nés artistes ; ils n'ont jamais goûté cette émotion délicieuse que donnent, à ceux qui sont doués, le commerce et la pratique de l'art ; ils n'ont pas eu cette extrême sensibilité de l'organe visuel qu'affectent un contraste de couleurs inattendu, un contour imprévu, une ombre, un rayon ; ils n'ont pas connu les douloureuses voluptés de la création et de l'enfantement, les joies que procure la gestation d'une grande œu-

vre, les inquiétudes de l'exécution; ils n'ont pas respiré de ce souffle large, ils n'ont pas eu cette pleine conscience de soi-même que donne le libre choix parmi les trésors innombrables de la nature, inépuisable écrin toujours ouvert aux regards de l'artiste. C'est à peine si, dans la *Forge* et dans la *Nativité*, il y a un vague pressentiment de pareilles beautés. Les Le Nain furent donc peintres, par état plutôt que par tempérament; un concours de circonstances que nous ignorons leur fit adopter cette profession où ils apportèrent de précieuses qualités de bonne foi et d'humanité; mais ils n'eurent point ce que Boileau appelle « l'influence secrète; » ils ne furent pas artistes. Ils méritent cependant d'occuper l'attention, parce que, les premiers, ils firent pénétrer la franchise, l'absolue sincérité dans l'école, parce que dans cette voie de la sincérité ils ont devancé Chardin et plus tard Géricault : — Chardin, esprit de même trempe, mais mieux doué, véritablement artiste, lui, — Géricault, qui, dans une semblable direction, les distance tous de la puissance de son génie.

Que l'on ne s'étonne point de ce rapprochement de noms : les frères Le Nain, Chardin, Géricault. Nous avons à plusieurs reprises montré le principe commun qui les unit. C'est le même germe, inculte tout d'abord, ignorant de lui-même et de son énergique vitalité; puis, rendant, par une culture intelligente, une moisson parfaitement saine; s'épanouissant enfin et laissant entrevoir toutes les ressources de sa fertilité

prodigieuse sous la main trop tôt glacée d'un grand artiste. Telle est la vertu de la sincérité dans l'art, que les hommes qui ont entre eux le moins de parenté intellectuelle peuvent se faire suite et garder cependant leur individualité intacte. Il y a loin de là à la théorie de la soumission absolue aux errements de la tradition. Mais, bien que cela dérange nos habitudes, nous sommes forcés de compter avec les événements. Or, dans le désarroi de l'école française contemporaine, le réalisme nous avertit qu'il est temps de faire triompher la loi d'affranchissement. Ce siècle a déjà vu deux tentatives en ce sens; la première a avorté, parce que ceux qui l'ont menée se sont arrêtés à moitié de leur effort : je parle du romantisme qui, rendant à tous les siècles de notre histoire le droit de cité dans l'art, s'est arrêté au seuil du XIXe. Puisse cet exemple nous servir de leçon et nous donner le courage de ne pas laisser périr la seconde tentative, sous les reproches trop légitimes, que par son défaut de grandeur et d'élévation, par ses partis pris exclusifs, le réalisme a soulevés dans la plupart des esprits les moins intolérants !

En vue de cet affranchissement, bien loin de combattre l'étude des marbres grecs et des ouvrages italiens, il faut la recommander instamment ; à condition cependant qu'on y cherchera seulement les précieux conseils théoriques et pratiques dont ils sont remplis, et non des modèles à imiter. Phidias, Raphaël, ces admirables génies, ont donné l'expression

exacte de la société au milieu de laquelle ils ont vécu, sans se préoccuper de la valeur historique de leur temps. Le siècle de Périclès et celui de Léon X n'en ont pas moins obtenu, par l'écoulement des âges, le prestige du passé ; ils ont pour nous maintenant l'auréole de l'histoire. L'heure présente, elle aussi, sera de l'histoire un jour ; laisserons-nous donc à nos arrière-neveux l'honneur de nous introduire dans le domaine de l'art avec nos mœurs, nos usages, nos costumes, nos sentiments et nos idées ? Comment le feront-ils si nous ne marquons pas la trace de notre passage ; et pourquoi le feraient-ils si nous avons eu tellement honte de nous-mêmes que nous ayons rougi de le faire !

Quelle grande œuvre n'eût-ce pas été que le *Serment du jeu de paume*, si David l'avait achevée, et il s'en faut que David fût doué à l'égal de Raphaël et de Phidias. Malgré ses imperfections, le *Radeau de la Méduse* n'a-t-il pas aujourd'hui rallié les suffrages des juges les plus sévères et le plus épris de l'antiquité ? C'est qu'ils ont été saisis eux-mêmes par cette vigoureuse tentative faite en vue d'accorder l'art de peindre aux besoins de la société moderne, c'est que, devant leur émotion, les règles d'école se sont évanouies d'elles-mêmes. Il a fallu péniblement inventer d'autres principes pour expliquer et justifier cette émotion que suffit à donner l'approche même du vrai.

Géricault étant mort trop jeune pour légitimer et

assurer la durée du principe auquel il obéissait, le xixᵉ siècle attend encore son interprète et son école d'interprétation. Jusqu'à présent il ne s'est reconnu que dans le paysage. Avec la somme de talent que possède notre art moderne, est-il digne de lui d'errer à l'aventure comme il le fait, niaisement futile, ou se traînant pesamment à la remorque du passé?

Que de sujets en nous, autour de nous, hommes du xixᵉ siècle! Que de drames, que de faits qui sollicitent, qui appellent impérieusement la brosse du peintre, le ciseau du statuaire! De vastes monuments à décorer; les grands événements de la vie moderne, civile, religieuse et militaire à reproduire, à interpréter, à léguer par les moyens de l'art au souvenir de nos descendants; le côté plastique de nos mœurs à saisir et à retracer. Est-ce là une tâche qui soit au-dessous de nos artistes? Je me pose cette question, et c'est avec un sentiment de profonde tristesse que je les vois tous, peintres et sculpteurs, se détourner, hésitants, tremblants, craignant le ridicule devant la reproduction des beautés de l'activité moderne, beautés qu'ils nient parce que leurs paupières sont closes, ou (faut-il tout dire?) parce qu'il leur manque soit l'audace généreuse du vrai, soit le talent. Ceux qui sont maîtres de leur procédé, qui sont doués du sentiment esthétique, ont peur de compromettre leur succès, l'autorité de leur nom en des tentatives nouvelles. Les autres, ceux qui oseraient, ceux qui osent, ne peuvent mettre au service d'une vulgarité d'ima-

gination sans pareille qu'un talent capricieux, nul parfois ; quelquefois, et par surprise, un peu au-dessus du médiocre ; pleinement dominateur et maître de soi, jamais.

Cependant il ne faut pas désespérer de l'avenir du réalisme tel que nous l'avons montré à son origine dans l'œuvre des miniaturistes, encore enveloppé dans les liens de l'inexpérience, tel et même plus grand que ne le conçurent Philippe de Champaigne, Chardin et Géricault, plus élevé surtout que dans l'œuvre des frères Le Nain ; car dans l'école ces peintres marquent, il est vrai, une date intéressante, caractéristique, mais ils ne sauraient être des modèles. La vitalité du réalisme français n'est puissante que parce qu'il peut se combiner avec l'idéal. Toute tentative réaliste qui ne subit pas heureusement cette épreuve est condamnée d'avance. C'est pourquoi, étant portés par nos penchants les plus anciens et les plus durables à la recherche de ce qui est vrai, sincère et raisonnable en même temps qu'élevé, le réalisme donnera à l'art français son caractère essentiellement original et national, s'il sait unir ces éléments divers, s'il réussit à satisfaire notre goût, en fondant l'alliance étroite de l'idéal et du réel. Cette alliance, nous l'invoquons au nom même des impérissables tendances du génie français.

LA PEINTURE

EN ANGLETERRE

LA PEINTURE

EN ANGLETERRE

I

LA SATIRE.— LE PORTRAIT.— L'HISTOIRE.— LE GENRE.—
LA JEUNE ÉCOLE ANGLAISE.

Hogarth.—Gainsborough.—Reynolds.—Lawrence.—B. West. Copley.—Fuseli.—Etty.— Wilkie.—W. Collins.—Morland. —Leslie.— Newton. — Mulready. — Urlstone.— Martin.— Landseer.—Maclise, etc.

Il y a une école anglaise !

On peut la dater de plus d'un siècle, et cependant elle n'était point du tout connue en Europe. Pour nous ouvrir les yeux, il a fallu qu'à l'occasion de l'Exposition de 1855, pour la première fois, les artistes anglais contemporains se soient décidés à traverser la Manche. La surprise fut très-grande, en France, lorsqu'on vit s'aligner sur les murailles du

petit palais de l'avenue Montaigne une suite nombreuse de tableaux qui ne relevaient d'aucune école qui nous fût familière. Jusqu'à cette époque, on avait refusé toute espèce de tempérament pittoresque aux Anglais ; alors, et par un entraînement irréfléchi, résultat de la surprise, on l'exalta beaucoup trop. Cet engouement, qui n'est pas encore calmé, eût été bien plus vif et d'ailleurs plus justifié si, en 1855, comme aujourd'hui, les peintres anglais du xviiie siècle avaient figuré à l'Exposition.

C'est en 1725, en effet, que se révèle tout à coup à l'Angleterre étonnée un artiste véritablement anglais, de mœurs, de caractère et de tempérament, William Hogarth. Jusque-là, les grands peintres du continent, et surtout les peintres du nord, Holbein, Rubens, Van Dyck, avaient été successivement appelés par les souverains et chargés par eux de décorer les châteaux, les palais et les temples ; ils trouvaient non-seulement à la cour, mais encore auprès des familles nobles, des commandes généreuses qui faisaient de leur séjour sur le sol britannique un perpétuel triomphe. Ils formaient bien aussi quelques élèves, auxquels ils apprenaient de l'art ce qui peut s'en apprendre ; mais il n'était point en leur pouvoir de communiquer leurs dons essentiels : l'invention, l'imagination. Sir John Thornhill, peintre du roi Georges Ier, gentilhomme de naissance, membre du Parlement, est peut-être le seul qui, dans ses peintures murales de *Saint-Paul* et de *Greenwich*, ait témoigné de quelque

chaleur pittoresque ; mais ce n'est point là encore un artiste original ; il continue le xviie siècle français, Le Brun, Jouvenet, avec un peu de cette vie qui coule à profusion sous le pinceau de Rubens.

Hogarth est donc le premier en date, celui qui ouvre l'école anglaise ; il en est, si l'on veut, le Giotto, comme le disait avec quelque emphase l'Introduction anglaise au livret de l'Exposition de 1862. Mais que les mots ne nous trompent point, ne nous abusons pas sur leur valeur. De ce qu'il y a en réalité un art britannique, s'ensuit-il que cet art mérite de prendre rang parmi les grandes écoles que nous étions habitués à respecter dans leurs formules les plus opposées, Raphaël et Rembrandt, par exemple? Il faut répondre hardiment : Non !

Certainement il est possible de compter, en Angleterre, un certain nombre d'individualités artistiques très-élevées, et dans ce nombre deux ou trois maîtres. Mais à part ces quelques sommités, nous serons forcés de constater une moyenne de talent très-inférieure. Et nous dirons les causes de cette infériorité.

L'enthousiasme que soulevèrent les premières œuvres humoristiques d'Hogarth eut une influence décisive sur l'école anglaise, qui exploite encore aujourd'hui, avec moins de vigueur, le terrain où ce spirituel aventurier de l'art, d'abord renié par tous ses confrères, planta sa tente d'observation.

Dans ce xviiie siècle anglais, grossier et brutal en bas, en haut libertin et corrompu, les sujets de sa-

tire ne pouvaient manquer à une âme intègre, secondée par un esprit pénétrant et vif. C'est ce que comprit Hogarth. Il eut le pressentiment que par la représentation fidèle des mœurs de son temps, par les clameurs des ennemis qu'il se ferait, par les applaudissements de la galerie, le succès couronnerait infailliblement l'effort de l'homme assez audacieux pour montrer à la société contemporaine ses laideurs, ses infirmités et ses vices. Et son pressentiment fut justifié.

Il commença par renoncer à toute étude académique, se bornant à étudier la physionomie humaine au vif de la passion : dans les foules, dans les tavernes, dans les endroits publics ; puis il jeta violemment du haut en bas de son piédestal la réputation du peintre en vogue, un nommé Kent, qui prétendait avoir retrouvé, lui aussi, un siècle avant Louis David, le véritable, l'unique, le pur style grec. Folle prétention à quelque époque qu'elle se manifeste, et plus ridicule que jamais sous le pinceau de Kent ! Il ne ménagea pas davantage les compositions allégoriques de Thornhill, dont il avait un instant reçu les leçons, et quoiqu'il fût devenu son gendre (un peu par surprise, il est vrai, et à la suite d'un enlèvement).

La première arme d'Hogarth fut la caricature.

Anglo-Saxon dans toute la force du terme, rigoureusement fidèle au génie pratique de sa race, Hogarth, ne comprenait pas et dédaignait de bonne foi ce que nous appelons le style, la tradition des

maîtres, l'art, en tant qu'expression ou réalisation figurée de l'idéal. Le dessin, la couleur, la composition restaient pour lui lettre close, des mots vides de sens dès qu'on ne s'en servait point pour traduire une idée utile, moralisatrice, aisément applicable et admissible pour tout le monde, depuis le pair d'Angleterre jusqu'au dernier matelot des ports. Il ne sentait donc point l'art. Les beautés extérieures de la nature, les jeux, les reflets de la lumière sur le visage de l'homme ou dans les perspectives des vallées profondes, l'azur changeant des flots, les mouvants caprices des nuées ne l'arrêtèrent jamais un instant. En un mot, il n'était point artiste, il fut et ne fut qu'un moraliste.

C'est ce qui fit sa gloire et sa force ; aujourd'hui, c'est ce qui fait sa faiblesse et ternit bien des rayons de son auréole.

Cependant on n'étudie pas la réalité avec l'ardeur qu'y mit Hogarth sans qu'il en résulte, même à l'insu du peintre, des beautés vraiment attachantes. C'est ainsi que dans les trente-deux tableaux d'Hogarth qui étaient à l'Exposition de Londres, les attitudes, les gestes, d'une étonnante vérité, d'une variété inépuisable, sont non-seulement toujours vivants et justes dans leur trivialité, mais parfois nobles et touchants. Il est telle de ces figures de femme ou d'enfant d'une élégance et d'une naïveté que n'aurait peut-être point trouvées Reynolds ou Lawrence ; citons dans le *Mariage à la mode,* la fille qui essuie ses

larmes dans le cabinet du charlatan où, par sa faute, son amant est venu en consultation ; et, dans un autre tableau, *A Conversation,* la jeune personne en jupe rose et mantelet noir. Cette figure est une des plus heureuses rencontres d'Hogarth au point de vue de la couleur.

A défaut de grandes qualités pittoresques, en dépit d'un dessin souvent incorrect, d'un pinceau lourd, et, sauf par exception, toujours terne, les tableaux de William Hogarth retiennent le regard, et il est difficile de les oublier lorsqu'on les a vus. Ce qui sauve les œuvres de ce peintre incomplet, c'est l'esprit, la verve, la violence, l'amertume du sentiment satirique ; mais ce ne sont là, chez un artiste, que des qualités secondaires. Ajoutons que le talent d'Hogarth s'accommode parfaitement de l'interprétation par la gravure, et il n'est pas une œuvre de maître véritable qui puisse, sans y laisser le meilleur de sa beauté, sans un préjudice inappréciable, subir une pareille épreuve.

Nous avons dans l'histoire de l'art français un artiste qui s'est fréquemment exercé aux scènes intimes et familières, il les a généralement traduites dans les petites dimensions adoptées par W. Hogarth ; il n'a pas le même esprit que celui-ci, mais il a le sien, qui ne le cède à aucun autre : — cet artiste, c'est Chardin. Admis à choisir entre l'œuvre complet d'Hogarth et un seul bon tableau de Chardin, qui pourrait hésiter à préférer celui-ci ? (On se procurerait l'œuvre gravé du peintre anglais.)

En Angleterre, on ne craint pas cependant de comparer Hogarth à Shakspeare, ce poëte, ce peintre de toutes les splendeurs, de toutes les beautés, de tous les sentiments, depuis le plus humble jusqu'au sublime.

Malgré les inquiétudes que nos voisins cherchent à nous donner sur leur avenir artistique (et dont nous nous faisons un peu complaisamment l'écho), aussi longtemps que de tels rapprochements auront lieu de l'autre côté de la Manche, nous pourrons vivre en pleine sécurité. Ils prouvent une telle aberration du goût que, s'inquiéter ici, c'est bénévolement se créer des fantômes, de folles chimères. Ce n'est point là d'ailleurs le seul motif que nous ayons de nous rassurer : il ressortira d'un examen général de l'école anglaise assez d'autres motifs et assez puissants pour nous tranquilliser tout à fait à cet égard.

Il y a deux hommes dans l'école anglaise qui, s'ils avaient eu beaucoup d'égaux et de successeurs dans l'art britannique, eussent pu, non sans raison, nous donner quelque alarme : ce sont Reynolds et Gainsborough, contemporains d'Hogarth, quoique de vingt ans plus jeunes que lui. Ceux-là sont vraiment des peintres.

Il serait bien difficile de citer un second exemple de deux artistes si semblables en apparence, et si différents en réalité lorsqu'on les étudie avec attention. Ils sont nés dans le même temps et ont fourni une carrière à peu près égale. Ils marchèrent dans

la même voie, côte à côte, l'un et l'autre recherchés et choyés par l'aristocratie anglaise, dont ils ont, avec un même empressement, transmis les types les plus raffinés et les plus rares à la postérité ; mais la différence de leur éducation creusa entre eux un abîme.

Joshua Reynolds, fils du maître d'école d'une petite ville, reçoit de ses lectures la révélation de ses goûts artistiques. C'est au milieu des champs, des bois qui bornent son village, que Thomas Gainsborough, ouvert à toutes les impressions de la nature, les recherchant, les aspirant avec force, donne à son père, qui le laisse libre, la mesure puissante de ses instincts pittoresques. Et que d'anecdotes charmantes à ce sujet ! Un jour, il saisit et fixe en trois coups de crayon la physionomie et le mouvement hardi d'un petit maraudeur pillant les espaliers chargés de poires par-dessus le mur du jardin où tout enfant il dessinait. Une autre fois, raconte-t-on, un voisin, trompé par l'apparence, interpella vivement une figure en bois, peinte par le jeune Thomas, revenu de Londres, dégoûté des écoles, des académies, et où il avait cependant appris les éléments de sa profession.

Lorsque Gainsborough retourna à Londres, bien plus tard, il n'était pas encore connu ; il arrivait de la province, qu'il n'avait point quittée, riche d'études faites sur nature ; et déjà Reynolds avait visité l'Espagne, les côtes de la Méditerranée, l'Italie. Par un effort de volonté, il avait admiré, analysé, décomposé

les procédés de Raphaël et ceux de Titien ; il avait achevé, dans les galeries de Rome et de Venise, l'éducation commencée sur les bancs de l'école, dans le *Traité de peinture* de Richardson.

Le talent de Reynolds est une magnifique conquête de la volonté, celui de Gainsborough l'éclosion spontanée d'une fleur se transformant naturellement et devenant fruit. Ce fruit eut une saveur exquise.

Ce que Reynolds est forcé d'apprendre, et ce qu'il apprend sans difficulté, car il est doué d'une vive intelligence, Gainsborough, dans ses forêts du comté de Suffolk, le devine, le crée pour les besoins de sa pensée. Aussi laisse-t-il dans ses œuvres un enseignement plus fécond que celui que Reynolds inscrit dans la collection de ses discours à l'Académie, quelque judicieux et savants qu'ils puissent être.

Devant la plus élégante *lady*, devant le bébé le plus anglais, c'est-à-dire doué de la plus éblouissante fraîcheur, Reynolds n'oublie pas toujours les maîtres pour ne voir que son modèle : par exemple, dans l'*Écolier*, qui rappelle Murillo, dans le portrait de mistress Harley en bacchante, où l'artiste s'est trop souvenu de Léonard de Vinci et de Titien. De semblables réminiscences sont plus visibles encore dans le portrait allégorique de mistress Siddons et dans le tableau de *Cymon et Iphigénie* (sujet qui nous est tout à fait inconnu), souvenir affaibli de Titien.

Mais il serait injuste de s'arrêter trop longuement

à ces taches légères, que nous avons signalées seulement afin de faire toucher du doigt, pour ainsi dire, les parties factices d'un talent construit de toutes pièces. Reynolds n'en est pas moins un peintre qui mérite les plus grands éloges, précisément parce qu'il a le plus souvent réussi à dissimuler, à fondre — dans une unité qui lui appartient — les nombreux emprunts de sa palette.

Ses portraits sont des tableaux, et il nous importe peu de connaître le personnage qu'ils représentent : ils nous suffisent par eux-mêmes et comme œuvres d'art.

Reynolds a le secret de toutes les distinctions, de toutes les grâces de la femme et de l'enfant. Il rend, avec une aisance merveilleuse, les caprices les plus fugitifs de la mode, et sait leur donner le caractère éternel, celui de l'art. La chaste volupté des mères, la candeur et aussi la secrète ardeur des vierges, les étonnements, les naïves gaucheries, les révoltes, les câlineries de l'enfant et ses chairs fermes et roses, il a rendu tout cela sans maniérisme ; il en a cueilli le charme, exprimé le parfum.

Et de même pour l'homme : habituellement il le choisit jeune, élancé, toujours de grande race, et ne mentant point à son renom de perfection aristocratique et de hautaine élégance. Tous ses personnages, il les met dans leur milieu de vie active, nullement immobilisés, poursuivant le geste interrompu par l'arrivée du peintre. Là est le secret de l'intérêt du-

rable de tant d'œuvres qui ne sont que des portraits.

Mais quels portraits! et auquel s'arrêter de préférence! Lequel plutôt que tel autre nous retiendra davantage? Est-ce le noble et jeune marquis de Hastings, si naturellement à l'aise dans son uniforme rouge, l'épée au côté, le doigt aux lèvres, dans l'attitude d'une méditation vague, d'une sorte d'indécision qui va cesser et le rendre à l'action ; — est-ce cette fillette effarée ou cette autre (l'*Age d'innocence*), se laissant vivre, sans mouvement, au sein de la nature protectrice, — ou cette dernière, la petite princesse *Sophia-Mathilda* se roulant avec un griffon sur les épais gazons d'un parc? — N'est-ce pas plutôt la belle duchesse de Devonshire luttant du bout du doigt contre les attaques de sa fille à moitié nue, et levant sur sa mère une main qui va ravager l'harmonie de sa coiffure ;—ou l'actrice Kitty Fischer, en *Cléopâtre* aux yeux langoureux, au nez relevé, aux lèvres amoureuses, déposant d'un geste plein d'adorable coquetterie une perle dans une coupe ciselée trop lourde pour sa main?

Quelle vie et quel entrain dans cette autre composition représentant lady G. Spencer en costume d'amazone : jupe et basquine rouges, gilet blanc brodé rouge et or; la tête vive, mutine, éveillée, résolue, le visage animé par la course, les yeux grandement ouverts et pleins de feu, les cheveux frisés court, ébouriffés comme ceux d'un jeune garçon, tenant de sa main gantée et caressant le chanfrein de son cheval;

celui-ci, plus rapide avec ce poids, glissait tout à l'heure sous les arbres de la forêt, où ils font une halte légère.—On ne sait, en réalité, entre tous ces portraits, dire quel est le chef-d'œuvre.

Cependant si, nous le savons ; c'est celui de *Nelly O'Brien*, que nous n'avons pas encore nommé. J'ai cherché, j'ai vu ailleurs même qu'à l'Exposition, au *South Kensington Museum*, dans la Galerie britannique, d'autres compositions de Reynolds, de beaux portraits, *le Banni* (figure dramatique), une *Sainte Famille* (sans élévation) : je n'ai trouvé, dans l'œuvre de l'artiste, rien de comparable à cette étonnante figure. C'est par là que Reynolds se place incontestablement au rang des maîtres, et n'eût-il achevé que cette peinture, son nom serait nécessairement de ceux qu'on ne doit plus oublier.

Au point de vue de l'exécution, il n'y a dans cette toile aucune faiblesse, et, loin de là, c'est avec une science consommée que l'artiste a marié, nuancé et fait valoir alternativement les blancs, les teintes neutres et les tons roux dont se compose uniquement son tableau. En passant, je ferai remarquer que Reynolds évite le grand nombre de couleurs dans ses peintures : trois ou quatre tons et souvent moins, indéfiniment rompus et variés, lui suffisent ; il a une affection particulière pour le rouge ; mais, dans le portrait de Nelly O'Brien, il a même sacrifié cette couleur de prédilection.

Quelle est cette Nelly O'Brien ? Je ne sais ; une ac-

trice, dit-on : une impitoyable, une buveuse d'or et de santé. Mais ici c'est une question secondaire. Nelly est comme la *Monna Lisa* de Léonard de Vinci : peut-être a-t-elle existé ; de fait, elle n'existe que par la création de l'artiste, qui en a fait un type éternel. Je la rapproche à dessein de la *Joconde* cette figure de Reynolds, non pour comparer les deux œuvres, qui, dans la pratique, n'ont rien de commun, mais parce que la création du peintre anglais est aussi énigmatique et troublante que celle du plus grand des maîtres italiens.

Nelly O'Brien n'a de la *Monna Lisa* que ce sourire de sphinx, indéchiffrable, doucement moqueur, d'une séduction irrésistible, que tous les copistes, tous les graveurs ont été impuissants à traduire. Mais ce n'est plus la même sérénité hautaine, indifférente, discrète, et ce n'est plus le même type. Étrange renversement ! l'Italienne, la femme du midi, au sang chaud, ne s'élève si haut, semble-t-il, et ne domine si sûrement le désir dans l'œuvre de Léonard, que par une sorte de secrète impuissance de la chair. Cette admirable beauté est nécessairement infaillible, ou si elle se soumet, ce n'est que dans la plénitude de sa volonté, de sa raison, qui ne l'abandonnera pas, même la durée d'un soupir. Et pourtant elle est femme ; son regard est celui de la femme qui sait trop.—L'autre, la fille du nord, aux chairs nacrées et transparentes, sous la neige éblouissante de sa poitrine, sent retentir les impétueux

battements de son cœur ; ses yeux plongent avec une ardeur subtile jusqu'à l'âme de celui dont le regard croise le sien : c'est le Désir ! — Mais le front est pur ; tout encore dans cette enfant est ignorant : c'est un marbre sans tache, c'est Galatée au moment où Pygmalion va donner le dernier coup de ciseau.

Combien cette figure chastement vêtue est plus sensuelle que les filles aux jupes retroussées qui peuplent les tableaux d'Hogarth. Ce chef-d'œuvre de Reynolds, qui est son plus beau titre de gloire, ne pouvait naître que sous le pinceau d'un artiste qui avait tant vu et tant étudié, au nord et au midi, dans chacune des contrées où le génie de l'art a posé son pied divin. Tout, dans cette admirable peinture, appartient à Reynolds, ou plutôt il a fait siens, ce jour-là, les éléments qu'il avait empruntés dans ses voyages à Léonard de Vinci, à Corrége, à Velasquez et à Rembrandt.

Mais, à juger impartialement cette figure adorable, il faut dire qu'à l'égal de *la Joconde*, *Nelly O'Brien* est une œuvre malsaine, enfantée par un esprit corrompu, pourri d'art ; c'est le fruit d'une civilisation ultra-raffinée, éclos dans une température de serre-chaude ; une création que Gainsborough, ce fils de la terre, nourri aux vivifiantes senteurs des forêts, n'eût jamais rêvée et n'a jamais comprise. Et pourtant cette seule toile, par l'intensité de passion qu'elle laisse échapper, par son éloquence prodigieuse, balance

tout l'œuvre du fort peintre venu des vallées de Suffolk.

Cependant Gainsborough aussi a fait son chef-d'œuvre, l'*Enfant bleu*, et de grandes œuvres que je place dans leur suite au-dessus de celles de Reynolds. —Mais que faire et comment résister à cette puissante attraction du mystère qui vous fixe devant cette *Nelly?* Gainsborough n'a peint qu'un garçon ; que n'a-t-il peint une femme, lui aussi ! On lui rendrait sans doute la pleine justice qui lui est due, on le placerait peut-être sur le même rang que Reynolds, —alors même qu'il lui est supérieur. Et c'est là ce que nous allons tenter de démontrer.

Gainsborough ne s'est point borné à peindre, en rivalité avec Reynolds, les fières images de l'aristocratie anglaise; Gainsborough fut aussi un grand paysagiste.

Malgré les entraînements d'une vogue rapidement conquise—dès qu'il se fut décidé à revenir à Londres, —et quoiqu'il eût à peine le temps de satisfaire aux exigences de ses nobles clients, il n'oublia jamais sa première institutrice, la nature. Il sut toujours lui réserver et lui consacrer de fréquents loisirs. Nous l'étudierons tout à l'heure comme paysagiste, mais déjà nous pouvons le dire : il fut l'initiateur, le père du paysage moderne. Il se contenta des beautés que lui montrait le sol natal, il les étudia dans leur simplicité, plus touchante que les plus belles inventions de la géométrie académique.

Il était utile de marquer ce point tout d'abord, pour montrer par où Gainsborough portraitiste diffère essentiellement de son rival. Ces différences ne sont point, dans leurs résultats, extrêmement sensibles; elles ne sont pas de celles qui frappent tous les yeux et font que la foule se divise et prend parti pour ou contre. Le talent des deux adversaires, l'air de famille des modèles, tous anglais, ont trompé beaucoup d'observateurs superficiels. Néanmoins ces nuances sont fondamentales et proviennent d'une application de principes radicalement opposés.

C'est par l'artifice d'une science consommée, rompue à tous les procédés, que Reynolds donne à ses portraits des effets si piquants. Il s'est fait pour son usage un certain nombre de règles puisées dans l'étude des maîtres; il lui faut tant de parties d'ombre et tant de clair; il évite systématiquement tel ou tel ton, et, par l'extrême habileté de l'exécution, il réussit très-bien à voiler cette préoccupation aride.

Gainsborough, au contraire, se place en face de son modèle comme devant la nature. C'est le modèle qui lui fournit, pour chaque tableau, de nouveaux éléments pittoresques. Il voit de ses yeux ces demiteintes, ces reflets que Reynolds calcule à l'avance. Guidé par une élévation naturelle, par un goût instinctif très-sûr, — quoique toujours sincère, — il ne tombe point dans les trivialités d'Hogarth, sincère lui aussi, mais d'autre façon. Hogarth forçait le type en laid pour l'accuser davantage; aussi tous ses portraits

sont-ils (à ce que nous apprennent les témoignages contemporains) d'une ressemblance frappante, mais chargés, antipathiques et au moins vulgaires. Gainsborough se pénètre surtout des impressions nobles et pures du personnage posant devant lui, et, sans tromperie, il donne ainsi à toute œuvre sortie de son pinceau un cachet particulier de gravité idéale, en même temps que de franchise.

Il se tient aussi loin des savantes supercheries de Reynolds que des brutalités naïves d'Hogarth; il est naturellement vrai.

On s'explique bien maintenant que, sans nier son talent, les pédants de tout étage (le laid a aussi son pédantisme) aient laissé à un rang secondaire cet homme qui ne pouvait en aucune manière entrer dans leurs formules d'esthétique et les justifier.

Qu'est-il arrivé cependant? Cette chose toute simple, que Gainsborough, piqué au vif, un jour, et pris d'humeur contre les théories exclusives de Reynolds, sortit de sa tranquille retraite, s'arracha à son délassement favori, non la fabrication de traités et de discours sur son art, mais la musique, dont il était fou; et ce peintre, paisible admirateur de la nature, par un simple effort de pinceau et sans vaines paroles, culbuta les règles si gravement édictées.

Dans un de ses discours à l'Académie, Reynolds avait laissé échapper cette assertion que le bleu ne pouvait entrer dans un tableau comme couleur dominante, et cette autre, que les tons les plus vigou-

reux devaient être placés au centre de la composition.

Gainsborough répondit en peignant son fameux *Blue Boy*, l'*Enfant bleu*, de son nom, Master Buttal.

Master Buttal est un jeune garçon d'une quinzaine d'années, de bonne mine, les cheveux et les yeux noirs, les joues et les lèvres rouges, naïvement campé tout droit dans son beau costume, la main gauche sur la hanche où s'accroche le pan d'un léger manteau. La main droite, pendant le long de la jambe, tient un chapeau de feutre à longs poils, orné d'une plume traînante. Une courte veste avec manches à crevés, une culotte retenue au jarret par des nœuds de rubans, des bas de soie et des bouffettes en guise de boucles aux souliers, composent ce joli vêtement, tout de satin léger et frissonnant. Sauf une transparente collerette et les crevés des manches, c'est du haut en bas le même bleu (de la nuance dite bleu de roi).

Il est facile d'inventorier ainsi l'une après l'autre les pièces de ce costume, mais comment rendre l'harmonie de cette composition ? comment dire avec quelque détail les finesses, les reflets, les éclairs de lumière, les luisants et les ombres qui rompent, atténuent, modifient l'éclat de cette couleur franche ? comment faire valoir la fécondité de ressources à l'aide desquelles le maître a ménagé ses transitions, détaché cette figure d'un fond de feuillage automnal, roux et vert, d'un ciel mouvementé, vigoureux et

chaud? Il faut voir, admirer ce tableau, et en emporter cette impression que laissent les chefs-d'œuvre.
— Cependant, si l'on voulait absolument donner une idée de cette merveille, malgré ce qu'une telle indication a de vague et d'un peu puéril, il faudrait évoquer les noms de Watteau et de Van Dyck.

Ce n'est pas au palais de l'Exposition que se trouvait une des plus remarquables peintures de Gainsborough, le portrait de mistress Siddons, un autre chef-d'œuvre du même maître; il est dans les galeries anglaises du musée de *South Kensington;* l'actrice déjà peinte par Reynolds, en costume tragique, est là en tenue de ville d'une admirable simplicité de couleur et d'effet. Cependant il y avait encore bien des morceaux de Gainsborough, qui, sans faire oublier celui-là, pouvaient consoler de son absence :
— C'est le portrait de ces jeunes époux, William Hallet et sa femme, errant dans l'allée d'un jardin et se donnant le bras avec une tendresse qui, de la part de sir William, est plus et mieux que de la courtoisie; — c'est l'aimable groupe de deux jeunes femmes, mistress Sheridan et mistress Tickell; — c'est la tête songeuse de Nancy Parsons, pâle et languissante; — c'est enfin, avec tant d'autres, la belle et pensive lady Dunstanville.

Gainsborough ne possède pas comme peintre toutes les perfections : son dessin souvent est mou et négligé; il traite habituellement les accessoires, les costumes avec une largeur qui tient un peu de la

manière décorative; mais il est rare que sa couleur ne soit pas exquise. De plus, portraitiste, c'est au visage humain qu'il consacre toute son attention; ce n'est point seulement le modèle qu'il nous montre, c'est l'âme du modèle elle-même qui passe comme une mélodie surnaturelle dans l'ensemble de la composition. Enfin, il s'échappe de la plupart de ses portraits un charme particulier de tendresse touchante, une teinte de mélancolie qu'il est difficile d'attribuer à tous les personnages qui ont posé devant lui; c'est donc de lui-même qu'elle s'échappait et se répandait dans ses portraits comme dans ses paysages. C'est le voile à travers lequel toutes choses lui apparaissaient, comme elles apparaissaient à Reynolds à travers la science.

Si l'on voulait donner une définition exacte de ces deux maîtres, il faudrait dire : Reynolds fut tout esprit et volonté, Gainsborough tout âme et tempérament; le premier plaît aux raffinés, celui-ci enchante tout le monde.

L'exhibition de 1862 aura eu, entre autres bons résultats, celui de nous ramener à la mesure en face du talent de Lawrence, talent incontestable, mais inférieur à celui de Gainsborough, que nous ne connaissions point, et de Reynolds, dont on n'avait vu sur le continent que fort peu de tableaux. Lawrence est le dernier des portraitistes anglais qui aient passionné l'aristocratie de leur pays. A vingt ans, il était déjà célèbre, et, en 1792, il remplaçait son maître Rey-

nolds dans les fonctions honorifiques de premier peintre du roi.

Lawrence est un Reynolds aminci; comme lui, et bien plus que lui encore, il ne procède que par artifices. Il dissimule ses faiblesses très-nombreuses et simule à ravir les plus brillantes qualités. Il n'est point dessinateur, et ses figures sont vivantes; il n'est point coloriste, et ses figures ne manquent pas d'un certain éclat harmonieux. Il n'a jamais compris la force ni la vérité. Toujours et partout, il triche. La beauté simple ne le touche pas. Il veut la femme élégante, distinguée. Il lui donne des carnations lymphatiques, roses, bleues, creuses surtout, et sans dessous. Et les femmes se trouvent ravissantes ainsi travesties.

Il a le culte de la toilette. Les falbalas, les fourrures, les volants, la taille plus ou moins haute, le chignon plus ou moins relevé, des bandeaux ou des spirales, voilà ce qui le préoccupe d'abord. Ce n'est plus Gainsborough, ni Reynolds, mais particulièrement le premier, ne reculant devant aucun caprice de la mode, et trouvant si vite les grandes lignes qui l'affranchissent de son caractère éventuel. Au contraire, Lawrence invente lui-même la mode de demain; il fixe sur une toile qui durera des siècles un ajustement, une coupe d'habit qui ne durera qu'un jour.

Certes, Lawrence a quelques belles œuvres : le portrait de Pie VII, qui ne fait point oublier le Pie VII

du *Couronnement* de David ; le portrait de sir William Curtis, celui de la petite comtesse de Schaftesbury. C'est ingénieux, spirituel, habile, mais il n'y a rien de grand. Le portrait de *Kemble* dans le rôle d'*Hamlet* (South-Kensington Museum), dont on a fait beaucoup d'éloges, je le dis après un examen attentif, est péniblement dramatique et lourdement peint ; les mains sont belles, mais cela ne suffit point.

Je comprends les prodigieux succès de Lawrence, mais bien moins parce qu'il fut un peintre séduisant malgré ses défauts, que parce qu'il sut mettre l'art au service des jolies femmes étourdies, maniérées, coquettes et capricieuses. Il eut un genre de génie que je ne dédaigne point chez un peintre, mais qui a besoin d'être vigoureusement soutenu par de plus sérieuses qualités : il eut le génie de la grâce et du chiffon.

Sachons lui gré toutefois d'avoir pris l'exacte mesure de ses qualités, et de n'avoir point tenté de se lancer dans les vagues régions dn l'histoire. Lawrence nous intéressera, nous occupera toujours, parce qu'il a su laisser des témoignages un peu fardés, mais vivants sous leur fard, de son temps, de son pays et de ses contemporains.

Le portrait doit, d'ailleurs, être considéré comme la seule grande peinture de l'école anglaise. Ce que les autres écoles appellent peinture de style, peinture d'histoire, n'a jamais eu en Angleterre que des représentants tout à fait misérables. Quelques infortunés

ont voulu bravement engager la lutte, ils ont échoué à plat. On a pu voir les pénibles marques de ces courageux efforts à l'Exposition et au Musée de *South Kensington*. C'est une triste suite de mauvais pastiches, sans goût, sans tournure, sans dessin, sans couleur, à peine composés. Le plus barbare et le plus honoré de ces peintres d'histoire, c'est Benjamin West : il n'y a pas une figure de ce vénérable directeur de l'Académie qu'une galerie particulière, quelque mêlée qu'elle fût, voulût recevoir aujourd'hui.

La *Mort du général Wolf* est ce qu'il a fait de moins détestable. Mais sur ce terrain même, tout moderne, qui n'est plus peinture d'histoire, mais peinture de batailles, il a été vaincu par Copley, dont la *Mort du major Pierson* est infiniment supérieure.

Benjamin West, Fuseli, William Etty, les trois piliers du grand style en Angleterre, luttent à qui mieux mieux de violences, de tons extravagants, de gestes outrés, de folies en tout genre.—S'il vous plaît, passons. Les peintres de genre dont nous allons nous occuper ont de l'esprit, au moins ; ceux-là sont niais.

Revenons donc à Hogarth.

Hogarth était un véritable enfant de Londres. Fils d'un compositeur d'imprimerie, son enfance s'était écoulée, triste et vagabonde, dans les sombres ruelles de la Cité. C'est là qu'il avait vu de près la physionomie de la misère ; c'est là que, tout jeune, il avait étudié la populace des villes, brutale en ses jeux et grossière en ses vices, comme plus tard il devait étu-

dier et flétrir la corruption plus coupable des classes élevées. Il a peint les mœurs de la population de Londres plutôt que celles de l'Angleterre. De même, Gavarni chez nous, et dans un tout autre esprit, est bien moins un artiste français qu'un artiste parisien. Peintre satirique, Hogarth n'a point de successeur dans l'école anglaise; peintre de caractères, il a trouvé un continuateur digne de lui en David Wilkie.

Ce n'est point la vue des œuvres d'Hogarth cependant qui détermina la vocation de Wilkie. Celui-ci fut élevé, lui aussi, dans la plus grande liberté; sa famille n'avait peut-être pas plus de ressources que le pauvre compositeur d'imprimerie. Mais ce qui est misère dans une grande ville comme Londres n'est que pauvreté dans les campagnes : et c'est dans un village d'Écosse, sous le toit d'un petit cultivateur du comté de Fife, que David Wilkie vint au monde et passa ses vingt premières années. Son père était ministre de la secte presbytérienne.

C'est par les contrastes de leur première enfance qu'il faut s'expliquer la constante sérénité de Wilkie et l'aigreur violente d'Hogarth.

David Wilkie avait quinze ans en 1800; c'est de ce moment que date la peinture de genre en Angleterre, et elle est contenue tout entière dans l'œuvre du petit maître écossais, même dans ses écarts contre le génie britannique. William Collins et ses jeunes paysans, G. Morland, Ch. Leslie, Newton, MM. Mulready, Urlstone, peintres médiocres, observateurs ingénieux,

se rattachent tous à la première ou à la seconde manière de Wilkie.

La première seule est bonne, et malheureusement ce n'est pas elle qui était le mieux représentée à l'Exposition. Sur treize tableaux de Wilkie, dix au moins appartiennent à la seconde période de sa vie, à celle des voyages.

Jusque-là, il avait retracé avec amour les scènes intimes du foyer domestique, les petits drames, les types comiques ou touchants de la vie de village, les fêtes, les danses, les jeux des paysans, leurs réunions au cabaret. « L'art, disait-il, ne doit reproduire que la nature et ne chercher que la vérité. » Et il était fidèle à ce principe. Il se l'était posé tout jeune et dans l'ignorance où il était alors des tendances, des aspirations, des grands principes que les écoles du midi ont consacrés par des œuvres immortelles. Il avait grandi au village, au village sa vocation s'était déclarée : il peignit des villageois. Même après avoir visité les galeries des maîtres anciens à Londres, c'est pour fixer les mœurs de sa jeunesse, de ses compagnons de jeux et d'école, que la peinture lui paraissait nécessaire. L'art était un mot qui, pour lui, signifiait seulement : image de la vie familière.

Son esprit n'était nullement inventeur, mais il était marqué à ce coin d'innocente causticité, de boutade rapide qu'on appelle l'*humour*. C'est ce qui donne un caractère piquant à ses compositions. La *Fête du Village*, le *Colin-Maillard*, les *Politiques de Vil-*

lage (son premier tableau, popularisé en France, avec beaucoup d'autres, par les gravures de Raimbach), le *Bedeau de la Paroisse*, contiennent tous des traits de fine et railleuse observation. Ce sont les ridicules qui l'inspirent, les petits travers des gens, point du tout une arrière-pensée morale. Il s'amuse lui-même de ses malices ; rien ne le choque, rien ne l'indigne ; il voit de la vie les côtés de pure comédie ; le drame noir et la tragédie imposante sont des langues qu'il ne comprend point. Wilkie est de ces heureuses natures ni chagrines, ni rêveuses, ni exaltées, qui ont le bon sens de trouver tout pour le mieux dans le meilleur des mondes possibles. Les malheurs publics ne sauraient l'atteindre ; il vit enfermé dans un petit centre de personnages qui ne souffrent pas de la chute des empires et ne l'apprennent souvent que lorsque toutes choses sont rentrées dans l'ordre. Peut-être lit-on le journal dans ce monde-là, mais celui de l'an passé ; et l'on ne peut s'attrister beaucoup ni pleurer longtemps sur l'histoire ancienne.

Wilkie, élevé au soleil, au milieu des champs, sourit toujours ; Hogarth a vécu dans une fièvre continuelle et dans l'exaspération des cités malsaines.

Le grand voyage de Wilkie en Europe, où il visita l'Espagne, l'Italie, la France et les Flandres, fut tout à fait funeste à son talent. Non pas qu'il ait été ébloui par les grands maîtres du passé : il considère Raphaël, Michel-Ange, Titien avec une superbe indifférence ; Poussin ne le touche un peu que par la fermeté

de son dessin; mais Murillo et Velasquez, ces réalistes d'autrefois, Rembrandt, dans le nord, le poursuivent, au retour, de leurs qualités énergiques et puissantes. Son admiration sincère pour Téniers et Van Ostade n'a même pas la force de contre-balancer l'influence nouvelle qui l'a subjugué. Maintenant il copie ses notes de voyage : ce sont des *pifferari*, des *contrebandiers* et des *moines*, des sujets graves où il perd toute son originalité : le *Confessionnal*, par exemple. C'est la banalité du genre moderne, traité avec bien plus de succès et de talent par les plus médiocres artistes français.

Hogarth ne s'était jamais éloigné de Londres; c'est à cela qu'il doit l'unité de son œuvre et sa vigueur britannique, qui ne s'est pas démentie un instant. Et si Hogarth n'est guère peintre, Wilkie ne l'était pas davantage. Celui-ci s'est perdu le jour où il a voulu le devenir. Les tableaux de Wilkie, même dans son meilleur temps, accusent une grande sécheresse, une grande inexpérience de main et nul sentiment des richesses artistiques de la nature. Il semblerait que ces deux artistes voient avec leur intelligence et non avec leurs yeux. Le dessin, les couleurs sont pour eux des procédés graphiques propres à rendre sensible le résultat de leurs observations; mais assurément il leur eût été aussi agréable, ils eussent été aussi satisfaits de communiquer avec la foule par d'autres moyens, — par le théâtre ou le pamphlet.

Ce que nous disons d'Hogarth et de Wilkie, on pourrait le dire avec la même justesse de la plupart des peintres anglais. Ils se soucient fort peu des effets pittoresques; ils ne s'inquiètent en réalité que de l'effet moral ou plutôt de l'effet littéraire. C'est une lacune irréparable chez eux, et ils essayeraient vainement de la combler. L'exemple de Wilkie est un avertissement pour ceux qui, dans un but d'ambition fort honorable, tenteront de lutter contre un tempérament naturellement ingrat aux choses de l'art.

S'il nous fallait d'autres preuves à l'appui de cette dernière assertion, nous pourrions citer deux hommes qui se sont exercés dans des genres bien différents, célèbres tous les deux en Angleterre et même en France, J. Martin et Landseer. Le premier a peint cette grande scène biblique : le *Festin de Balthazar*, que la gravure a rendue si populaire.

Tout le monde connaît ces perspectives immenses, ces mille colonnes trapues, écrasées sous le poids de constructions babyloniennes. L'effet, sur la gravure, est immense; on rêve de ces compositions fantastiques, vraiment saisissantes et merveilleuses. On oublie l'incorrection des figures pour ne voir que cet ensemble imposant et magnifique. On regrette d'être forcé de s'en tenir à la froide traduction d'une gravure. Combien l'effet du tableau doit être plus profond et plus vif! L'éclat des lumières, l'opposition des trois feux : le feu céleste, qui embrase un angle de la salle; la pâle clarté de la lune, qui domine au loin

les terrasses énormes; dans la galerie, les torches, les flambeaux, les candélabres ruisselants de paillettes et d'étincelles, de triples reflets, croisés, renvoyés, brisés par les orfévreries, les étoffes d'or, les velours : sur ce thème, l'imagination travaille, s'exalte et construit les féeries les plus fantastiques, avec la crainte de rester encore au-dessous de la réalité.

Hélas ! mieux valait le rêve. Ces splendeurs, en face de ce trop fameux tableau, s'évanouissent sans espoir devant une surface d'un jaune foncé, uniforme, monotone, aussi laid que vulgaire et fade. — John Martin voyait en esprit les lignes de ces prodigieuses inventions; mais ses yeux n'avaient jamais joui des enchantements de la couleur éclatant aussi bien qu'en pleine nature, sur un lambeau de cuivre, un ruisseau, une chevelure, un chiffon de soie éclairés de certaine façon.

Notre grand statuaire français, M. Barye, est peut-être de tous les artistes le seul qui possède les animaux mieux que M. Landseer. Depuis le griffon de la marquise, jusqu'aux cerfs qui brament dans les forêts montueuses de l'Écosse, M. Landseer connaît toutes les races d'animaux et leurs espèces différentes. Il les connaît dans ce qu'ils ont de plus intime, il a pénétré l'obscur secret de leurs cerveaux élémentaires, il pourrait rendre compte de tous leurs gestes. Leurs attitudes, leurs moindres mouvements ont pour lui un sens, une intention qu'il sait

rendre. Mais il en est de ses compositions comme de celles de John Martin et de tant d'autres peintres anglais : il faut en voir les gravures et en fuir la peinture, sous peine de désillusion irrémédiable; elles disparaissent sous une couche de poussière grise soigneusement répandue à la surface du tableau, et qui supprime tout effet, tout relief, toute apparence de vie.

M. Landseer a le sentiment profond de la nature animale; il la devine plutôt qu'il ne la voit. Or, la première condition pour être peintre, c'est de *savoir voir*. M. Landseer, dans la stricte exigence du mot, n'est donc pas un peintre, pas plus que ne le furent, avec d'énormes prétentions, Benjamin West, W. Hilton, Benjamin Haydon, Etty (malgré quelques rencontres péniblement cherchées), Maclise, le peintre de la féodalité, et le dernier des peintres d'histoire, John Martin.

Les peintres anglais, depuis une dizaine d'années, ont enfin découvert cette impuissance pittoresque chez leurs aînés; ils ne paraissent pas, toutefois, y avoir vu un vice inhérent au tempérament national, mais un défaut de pratique, une erreur trop longtemps admise sur la manœuvre de la palette. Frappés, comme nous le sommes aujourd'hui, de la fatigante monotonie des teintes neutres, ils ont voulu réagir, ils ont cherché des procédés nouveaux, et, en dernier lieu, ils semblent s'être arrêtés à cet axiome bizarre : — « La couleur, dans un tableau, résulte de

l'emploi du plus grand nombre de couleurs différentes. »

Je dois avouer que je n'ai vu cette énormité imprimée nulle part. Mais elle est inscrite en traits par trop visibles dans les salles de l'école anglaise contemporaine. C'est une cacographie aveuglante, un tapage de couleurs étourdissant : pas une nuance, partout des tons francs mis côte à côte avec une barbarie sans exemple, des bleus et des verts, des violets et des jaunes, du rouge et du rose, placés au hasard le plus souvent ; c'est un visage balafré, coupé en deux parties égales, l'une violette, l'autre jaune paille, ou un terrain rose et un rocher vert.

A l'heure où le peintre français, si léger qu'il soit, devient tout à coup sérieux, celle où l'artiste se pose devant son chevalet, il est évident que les jeunes peintres anglais, s'ils ne sont pas fous, le deviennent, et mettent dans leurs tableaux la folie qui les gênerait dans la vie ; ils considèrent la peinture comme une soupape de sûreté pour leur raison.

Il nous reste heureusement une consolation. Nous allons étudier le plus beau fleuron de l'école anglaise, le paysage. Là, nous aurons à nous étonner, à jouir et à admirer. Cette double satisfaction nous reposera sans doute de l'hallucination que nous ont laissée ces peintres étranges. Peut-être cesserons-nous enfin de les voir debout au milieu d'une immense palette chargée des innombrables tons de l'arc-en-ciel, décomposés et mis en vessie, et eux se

baissant, se relevant, puisant ici et là, tachant leur toile avec une sauvage énergie, et se reprenant, recommençant toujours, ajoutant de nouveaux tons aux tons déjà posés, vidant, crevant leurs vessies à qui mieux mieux, et tombant enfin, couverts de sueur, morts de fatigue, à tout jamais épuisés de ce gigantesque et ridicule *steeple-chase* aux couleurs.

II

LE PAYSAGE

Wilson.—Gainsborough.—Morland.—Crome.—Calcott.
Constable.—Turner.

Le premier paysagiste dont l'histoire de l'art anglais fasse mention est Richard Wilson, qui mourut de faim.

Avant lui, on cite bien un nom ou deux, mais ils n'ont laissé aucune trace sérieuse de leur passage dans l'école.

Richard Wilson est né en 1713; chronologiquement, il prend place entre Hogarth et Gainsborough. Il ne pouvait naître à une date plus malheureuse pour réussir auprès de ses contemporains, épris des productions essentiellement britanniques d'Hogarth. En effet, Wilson n'est un artiste anglais que de nom. Il amassa lentement, en faisant des portraits, une petite somme d'argent qui, complétée à l'aide de quelques emprunts, lui permit enfin de réaliser le rêve de sa jeunesse, le voyage d'Italie.

C'est à Rome, dans l'atelier de Zuccharelli, que sa vocation pour le paysage lui fut révélée. Mais cette révélation fut bien tardive, et l'on se demande s'il ne fut pas séduit par les tableaux de Claude Lorrain autant que par cette nature italienne qu'il était venu chercher de si loin. Quoi qu'il en soit, il y a dans sa peinture plus de talent que d'originalité; Claude Lorrain et Joseph Vernet en sont les inspirateurs les plus directs. (Celui-ci fut d'ailleurs très-lié avec Wilson, et c'est à lui que le peintre anglais dut les quelques jours de succès que de son vivant il eut dans son pays. C'est sur la foi de Vernet qu'on acheta ses premiers tableaux et qu'il fut nommé membre fondateur de l'Académie.)

Mais à peine fut-il de retour à Londres que sa peinture tomba rapidement en discrédit. Les académiciens, ses confrères, ne lui ménagèrent ni les épigrammes, ni les admonestations plus sévères. Wilson resta incorrigible. Il avait été piqué de la mouche du grand style, il ne pouvait plus voir les choses simplement. Il était, comme tant de peintres français, les Bidaud, les Bertin, à la recherche d'un faux idéalisme qui, malgré l'incontestable habileté du peintre, ne pouvait se faire jour dans les cerveaux britanniques, déjà habitués au charmant naturalisme de Gainsborough.

Depuis sa mort, une puissante réaction s'est produite en sa faveur dans son pays même; on s'y dispute ses tableaux à prix d'or, on l'appelle communément le *Claude anglais*. Exagération ridicule, autant

que fut injuste l'abandon dans lequel on le laissa de son vivant. Aussi, pourquoi Wilson s'est-il avisé de quitter l'Italie, où il avait sous les yeux, et constamment, cette terre majestueuse, son modèle de prédilection?

Après cinq ans d'absence, richement employés au travail, il revient tellement chargé d'études, de dessins, d'ébauches, que lorsque le roi Georges III lui demande une vue de ses jardins de Kew, il substitue à la magnifique réalité qu'il devait peindre un site italien éclairé par le soleil latin, et rappelant seulement de vagues indications du paysage demandé. Le roi eut la cruauté de renvoyer le tableau à l'artiste.

Mais quelle excuse trouvera-t-on pour justifier des théories qui non-seulement autorisent, mais encouragent, sous prétexte d'idéal, de pareilles mystifications! Ce n'est pas seulement en Angleterre qu'un pareil fait a pu se produire (il y fut durement réprimé); nous connaissons tous un pays où les législateurs de l'art ont longtemps patronné ces principes; je crois même qu'ils les patronnent encore : on peut s'en informer au petit palais de la rue Bonaparte.

Wilson a toujours pensé que le bon Dieu n'avait créé la nature que pour servir de cadre aux infortunes de Niobé, et que la plus belle architecture du monde, ce sont les ruines. Je sais bien qu'il répand souvent sur les lointains une lumière transparente, mais au prix de ces mêmes sacrifices que Claude Lorrain lui-même, si réellement lumineux, n'a pu toujours évi-

ter: des premiers plans opaques, lourds, bitumineux, et, de droite et de gauche, en guise de coulisses, de grands arbres au feuillage épais et noir. De ce cadre, ménagé comme la salle obscure d'un diorama, la lumière sort plus vive et produit quelque illusion. Supprimez le cadre, tout le charme disparaît.

Le pauvre Richard, comme l'appelaient ses amis, posséda sans doute un talent d'exécution fort estimable; il eut l'aspiration élevée, mais incomplète; il est une des illustres victimes de l'étroit idéalisme qui trouve encore chez nous de nombreux défenseurs. Il devait succomber fatalement dans le pays qui s'aimait avec horreur dans les œuvres d'Hogarth et s'admirait dans celles de Gainsborough. En France, Wilson eût été couvert de gloire et d'honneurs.

Et je reprends maintenant ce que j'ai déjà dit : Gainsborough est le père du paysage anglais.

Gainsborough procéda à l'inverse de Wilson. Il peignit le portrait, lui aussi,—nous l'avons montré à l'œuvre,—mais d'abord il étudia le paysage. Il n'attendit point que la voix d'en haut lui parvînt sous d'autres cieux; il ne quitta jamais son île, et les forêts du Suffolkshire lui parurent toujours les plus belles du monde. Je ne sais ce que lui eût inspiré la terre italienne; mais, plus robuste que Wilkie, plus large que Wilson, je ne doute pas qu'il ne fût sorti de l'épreuve avec de vives admirations sans doute, mais aussi avec toute l'intégrité de son talent.

Deux des paysages exposés au palais de Kensington

donnaient une idée très-complète du talent de Gainsborough. Déjà, dans les fonds de ses portraits, dans la *Famille de pêcheurs,* dans la *Petite fille à la cruche,* dans la *Petite gardeuse de porcs,* on reconnaissait la valeur du paysagiste à l'accord exact du sujet principal et du site, à la certitude avec laquelle celui-ci était manié. Mais l'intelligence profonde de la nature ne pouvait s'y montrer aussi large qu'on la voit dans *Cottage door* et *Landscape and Cattle.*

L'expression des paysages de Gainsborough est pleine de calme, de douceur, d'intimité discrète. Il n'y a point de grands effets de couleurs, les tons y sont peu nombreux, sans éclat, mais harmonieusement variés. Une chaumière dissimulée sous les grands arbres, un ruisseau murmurant bordé de saules penchés, un pont qui guide le regard vers la campagne éclairée mollement; sur le seuil de la maison, une nichée d'enfants demi-nus attendant ou prenant la becquée; auprès d'eux, la jeune mère avec son nourrisson : telle est la *Porte du Cottage,* une excellente page de J. J. Rousseau, une idylle de madame Sand.

Le *Paysage avec animaux* a un accent de nature plus vif encore. C'est le thème varié à l'infini par les maîtres du paysage flamand. La rapidité et la force de l'impression en font tout l'intérêt. Ici la brise du matin a chassé les nuages du ciel léger et clair; un troupeau de vaches, sous la conduite du berger, défile auprès d'une mare et gagne pesamment les gras pâturages. L'atmosphère, chaude et moite dans *Cottage*

5.

door, est, dans cette petite toile, d'une transparence et d'une limpidité sans pareille. L'artiste y a mis les tons les plus fins et son admirable sérénité.

George Morland, un gueux plein de talent, a parfois aussi, dans les scènes rustiques, de ce charme qui n'abandonne jamais Gainsborough.

Crome, dont les historiens français de l'art britannique n'ont jamais parlé, est un des paysagistes les plus vigoureux et les plus vrais que nous ayons jamais vus. Dessinateur plus correct que Gainsborough, d'un esprit plus mâle que celui de Morland, plus lumineux que Calcott (un peintre de marines éminent), Crome s'empare énergiquement de l'âme du spectateur.

A l'automne, il le conduit sur les routes plantées d'arbres au feuillage métallique ; il l'arrête en contemplation devant son *Grand Chêne,* si robuste et si fier de ses puissantes ramures, entre-croisant ses bras moussus dans les profondeurs du ciel, quand ses racines gigantesques se plongent et verdissent dans l'humidité des marais. Ce chêne est un poëme frémissant de vie ; il évoque le souvenir de tous les beaux vers que le roi des arbres du Nord a inspirés.

Cela est bien beau, mais d'un effet assuré; c'est pourquoi je ne sais s'il n'y a pas plus de mérite encore dans une autre composition dont la simplicité est telle qu'un maître seul pouvait lui donner tant de grandeur. Elle représente une vaste pente de pâle verdure, qui, des premiers plans chargés d'herbes

folles et de bruyères, s'élève rapidement vers le ciel. De gros nuages d'or roulent au sommet arrondi des collines. Il n'y a rien de plus. Avec si peu de préparation, Crome a rendu l'image la plus exacte de la solitude et de l'immobilité. Dans ce pli de terrain que pas un souffle n'agite, que n'anime aucun bruit, on se croirait aussi loin des villes affairées qu'en aucun lieu du monde. C'est le désert et sa majesté.

On ne doit pas se permettre d'escamoter Augustus Calcott entre deux parenthèses, comme je l'ai fait tout à l'heure. Il a rendu la mer et ses plages avec une sévérité calme que ses jeunes successeurs devraient bien imiter. Sa *Vue de la Tamise chargée de navires* est peut-être son chef-d'œuvre. Ses eaux n'ont pas toujours la transparence désirable, mais ce manque de légèreté qui fait tache dans quelques-uns de ses tableaux l'a bien servi dans sa *Vue de la Tamise,* dont les eaux lourdes et grises sont, dans cette œuvre, admirablement fixées. Il a souvent, dans ses marées basses, des effets clairs et lumineux qui rappellent Bonington.

Dans le Catalogue du Louvre, Bonington est nommé parmi les artistes de l'école française, et, en effet, il a passé la plus grande partie de sa courte vie dans l'intimité de la jeunesse romantique, dont il partageait les luttes et les succès. Nous ne connaissons guère Bonington que comme le peintre de la fantaisie spirituelle, comme l'Alfred de Musset de la peinture ; ses qualités de coloriste, sa grâce et son charme nous

sont familiers; mais nous ignorons généralement qu'il est aussi un paysagiste, un peintre de marines des plus distingués.

Il ne redoute pas plus les tons purs que ne les redoute la jeunesse anglaise; mais ils sont amenés et motivés avec un art profond. Ses *Vues de Venise* sont éclatantes et harmonieusement riches. Ses *Côtes de France* donnent une nouvelle preuve de sa souplesse. Son talent s'assimilait avec la même aisance la lumière et le caractère des pays les plus opposés, comme les mœurs et le *geste* des peuples les moins semblables. L'Angleterre nous abandonne trop volontiers cette jeune gloire, et ne prise point assez haut son mérite. Elle oublie qu'au Salon de 1824, à Paris, Bonington avait vaillamment gagné la médaille d'or qui lui fut accordée en même temps qu'à son illustre compatriote John Constable.

La révolution que Gainsborough avait commencée et Crome continuée contre les pasticheurs de paysages italiens, John Constable eut la gloire de l'achever.

Ses débuts furent pénibles cependant; il n'eut pas trop de sa ferme conviction et de sa persistance courageuse pour triompher de l'opposition de ses confrères, plus vive encore que celle du public. Le public, en effet, peut bien se laisser prendre aux systèmes et à la convention; mais ses erreurs sont rarement de longue durée, et lorsqu'une œuvre saine, d'une réalité vigoureuse, lui est offerte, il re-

nonce bien vite aux idoles; en dépit des théories imposées, il se prononce volontiers pour celui qui les viole au profit de la vérité. C'est ce qui arriva pour Constable.

Les doctes nullités du grand style en Angleterre avaient beau dire : « Le vert de la nature au printemps ne doit pas être imité. La réalité n'est point dans ces teintes rousses de l'automne. Le brun est la seule couleur que l'art puisse rendre; on ne doit donc mettre dans le paysage que des arbres bruns. Le brun est le ton qui domine dans la nature, etc., etc. » Constable n'en resta pas moins fidèle à sa passion pour les transparentes et fraîches couleurs d'avril.

« Eh quoi ! répondait-il, regarder toujours de vieilles toiles enfumées et crasseuses, et jamais la campagne, la verdure ni le soleil ! Toujours des galeries et des musées, et jamais la création ! »

Et avec quel accent ne parle-t-il pas de la saison proscrite ! Dans ses lettres, on rencontre maints passages comme celui-ci : « La nature renaît; tout verdit, tout fleurit, tout s'épanouit autour de moi. A chaque pas, il me semble entendre ces paroles de l'Écriture : « Je suis la résurrection et la vie. »

Il n'y avait point d'obstacles assez forts pour vaincre une telle faculté de sensations. Et il eut occasion de le montrer, car la vie ne se lassa que bien tard de lui être dure et amère.

« —Je ne travaille que pour l'avenir, » disait-il, à ses heures de découragement. Et il s'en fallut de peu

que les faits ne justifiassent cette prédiction. Le grand succès ne le récompensa qu'à partir de son exposition à Paris, en 1824 ; il avait près de cinquante ans alors, et il mourut en 1837.

De voisines vallées avaient vu l'enfance de Gainsborough et de Constable ; le comté de Suffolk a l'honneur d'avoir donné à l'Angleterre ses deux plus grands paysagistes.

Nul exemple ne saurait être mieux choisi pour démontrer aux obstinés que l'étude scrupuleuse de la nature, loin de détruire l'individualité d'un artiste, ne peut que la confirmer et la révéler dans son expression la plus exacte.

L'un et l'autre, ils vont droit à leur but, avec un égal désir de traduction précise, avec un égal amour de la vérité. Et cependant, placez-les en face du même site, à la même heure du jour, comparez les résultats de leur commune contemplation : que de différences alors ne verrez-vous pas éclater ! quelle diversité d'impressions !

La douceur, la grâce, la mélancolie pareront de leur charme attendri le paysage de Gainsborough. A travers les nuages, vous devinerez un ciel clément ; les angles trop durs se seront arrondis, telle nuance trop vive, sans que l'artiste en ait eu conscience, se sera atténuée. La paix et la sérénité de Gainsborough se liront dans les moindres accents de cette page. L'autre tableau, par ses tons intenses, vifs, parfois

durs, par son mouvement général, ses nuages agités, chargés de pluie, courant sous le vent des hautes régions, par ses eaux profondes et glacées, vous révélera l'audace d'un fort tempérament, les tumultes d'une âme troublée par la passion.

Gainsborough, sans le vouloir, orne la nature avec la chaste tendresse d'un ami; Constable la traite comme une maîtresse : il rejette tous ses voiles avec impatience, il la montre dans son admirable nudité.

Le procédé de Constable est gras, abondant, fougueux. Ses *Études* exposées au Musée de *South Kensington* donnent l'idée de la violence et de la rapidité de ses sensations. C'est un poëte : le drame des éléments l'émeut au suprême degré; il sait aussi les secrets de la beauté reposée; mais ce qui l'attire avant tout, c'est la vie des choses.

Les tableaux de Constable firent en France un effet extraordinaire. Ils y réussirent tellement que notre grande école de paysage moderne se rattache directement à lui. M. Paul Huet avait le premier deviné la voie nouvelle, il s'y était engagé résolûment, mais seul; l'exemple de Constable vint achever sa très-glorieuse entreprise. Ce ne fut pas cependant sans protestations de la part des classiques d'autrefois. On en trouve ce curieux témoignage dans une lettre de Constable lui-même :

« Collins, écrit-il, prétend qu'à Paris on ne connaît que trois peintres anglais : Wilkie, Lawrence et Constable; mais les critiques parisiens s'élèvent contre

l'engouement du public et parlent durement aux jeunes peintres. — « Quelle ressemblance, disent-ils, « trouvez-vous entre ces peintures et celles du Pous- « sin, *que nous devons toujours* admirer et *prendre pour* « *modèle?*... Prenez garde aux tableaux de cet Anglais, « ils perdront l'école. Là n'est point la vraie beauté, « ni le style, ni la tradition. » — Je sais, ajoute Constable, que mes compositions ont un caractère original ; mais cela fait leur mérite à mes yeux, et d'ailleurs, j'ai toujours aimé ce précepte de Sterne : « Ne vous préoccupez point des doctrines ou des systèmes ; allez droit devant vous et suivez votre nature. »

C'est ainsi que la cause du paysage sincère fut gagnée ; mais que de gens encore qui protestent et craignent que la manie de l'étude directe d'après la nature ne gagne aussi les autres branches de l'art ! Combien de temps faudra-t-il leur répéter que, l'art étant une continuelle fiction, le peintre n'acquiert de valeur personnelle qu'en regardant la réalité dans cette fiction, comme dans un miroir. Ce miroir, c'est son âme, c'est-à-dire la plus haute formule de sa personnalité, le centre lumineux de son individu. Mais il faut que ce miroir soit bien à lui. Ceux qui n'en ont pas empruntent celui du voisin et copient un reflet. Ils nous montrent, en la gauchissant, la vision d'un autre. Et cet autre, fût-il le plus grand, les trompe et leur est funeste au delà de tout.

A défaut de vertus vraies, on a inventé des vertus factices. On décore son impuissance d'un nom qui

résonne : on l'appelle le respect de la tradition. On s'humilie devant les vieux maîtres, on affecte de croire qu'ils ont tout découvert, tout exprimé, qu'ils ont posé partout des colonnes d'Hercule, et qu'à l'égal de Dieu parlant aux flots, ils ont eu le pouvoir et le droit de dire à l'art : « Tu n'iras pas plus loin ! »

Et cette supercherie a su s'imposer. Opposons-lui ces superbes paroles d'Emerson :

« Croire à notre pensée, croire que ce qui est vrai pour nous, dans notre propre cœur, est vrai pour tous les autres hommes, cela est le génie. Exprimez votre conviction intime, et elle se découvrira être le sens universel. »

Et celles-ci plus précises encore :

« Le plus grand mérite que nous puissions assigner à Moïse, à Platon, à Milton, c'est qu'ils ont réduit à néant et les livres et les traditions, c'est qu'ils ont exprimé ce qu'ils pensaient, mais non pas ce qu'avaient pensé les hommes [1]. »

C'est là, dans son ordre, le mérite de Constable,

[1] *Essais de philosophie américaine*, par Ralph Emerson.—Voir l'excellente traduction de M. Émile Montégut, p. 2, et tout le beau chapitre intitulé : *Confiance en soi*. (1 vol., chez Charpentier.)

Je trouve également une page bien précieuse de Gœthe, qui est la confirmation de la même idée appliquée d'une manière plus générale. Gœthe parle des nations là où Emerson ne voit que l'individu ; mais le sentiment est le même. Je cite cette page d'autant plus volontiers qu'elle vient victorieusement à l'appui de ce que j'ai dit, dans un précédent chapitre, de la fâcheuse influence que les artistes italiens

celui que nous ne cesserons de demander aux artistes : il a exprimé ce qu'il pensait.

Constable a dû lutter toute sa vie, et il l'a fait dans la force de sa confiance en soi. Il a réalisé ce vœu du philosophe américain : « Un homme doit se comporter en présence de toute opposition comme si, à l'exception de sa personne, toutes choses n'étaient qu'étiquettes et phénomènes. » — La seule règle des grands artistes est celle-ci : Juger le passé et l'oublier !

C'est à cette règle qu'obéit le dernier paysagiste dont nous avons à parler un peu longuement, W. Turner. L'homme étrange que ce Turner ! Et comme il est bien fait pour dérouter et chagriner les hommes qui n'admirent rien autant que la servilité de l'esprit chez un artiste. Ils font deux parts dans la vie de Turner, l'une de raison, l'autre de folie. Ils ne lui refusent pas quelque talent dans ses quinze pre-

venus en France sous les Valois ont eue sur le développement régulier, normal, national de notre école française :

« Il n'y a de bon pour chaque peuple, dit Gœthe, que ce qui est produit par sa propre essence, que ce qui répond à ses propres besoins, sans singer les autres nations ! Ce qui serait un aliment bienfaisant pour un peuple d'un certain âge sera peut-être un poison pour un autre. Tous les essais pour introduire des nouveautés étrangères sont des folies, si les besoins de changement n'ont pas leurs racines dans les profondeurs mêmes de la nation, et toutes les révolutions de ce genre resteront sans résultats, parce qu'elles se font sans Dieu; il n'a aucune part à une si mauvaise besogne. » *Conversations de Gœthe*, traduction Délerot, t. Ier, p. 89 et 90. (2 vol., chez Charpentier.)

mières années de production, c'est-à-dire pendant la période que l'artiste consacre à l'étude des procédés matériels. Mais alors que, de plus en plus sûr de son instrument, le peintre, dans sa croissante ardeur, s'attache à réaliser son idéal personnel, c'est le moment qu'ils choisissent pour l'exclure, avec force lamentations, du domaine de l'art, et le reléguer dans le lazaret de l'extravagance.

Et pourquoi cette concession des premiers jours? La main de Turner n'a pourtant pas un instant dévié de la ligne qu'il lui avait imposée ! — Ah ! c'est que ce grand peintre avait une ambition peu commune, et qu'avec le pressentiment d'une longue carrière (il vécut soixante-quinze ans), il possédait la plus nécessaire qualité de l'ambitieux : la patience.

Turner n'a qu'une volonté, un rêve d'une audace prodigieuse : il veut fixer la lumière.

Pour y arriver, rien ne lui coûte. Longtemps il se soumet ; il se range à la suite du peintre de la lumière par excellence : il étudie, il analyse, il décompose, il copie Claude Lorrain, il fait bravement des pastiches de ses œuvres, il adopte son style et celui de ses amis Nicolas Poussin et Guaspre. Il expose devant le public ces contrefaçons habiles, et les juges patentés le proclament maître à son tour. Turner sourit en lui-même, et, du même pas que rien n'arrête, il marche lentement, mais sûrement à son but. A l'heure où on lui dit : « Voilà qui est parfait, » il se répond : « Je quitte l'école et je commence mon œuvre. »

A ne voir que les titres des compositions de Turner, on pourrait aisément se tromper sur leur intention. On n'y aperçoit guère que des sujets mythologiques, scènes d'histoire, des Apollon, des Annibal, des Didon, des Muses, des Médée, etc., tout le bagage familier aux peintres de paysage historique. Mais ce n'est pas là sa préoccupation, et il appelle inutilement ainsi l'attention sur les parties nulles de son talent. On trouve çà et là dans ses œuvres quelques figures passables, mais en général, il faut le dire, elles sont non-seulement insuffisantes, mais déplorablement mauvaises. Ajoutons cependant qu'elles disparaissent toujours dans l'effet général; elles se perdent dans l'ensemble lumineux auquel elles concourent et où on ne les cherche point.

Turner a reproduit les plus grands phénomènes de l'atmosphère dans les pays de brouillard. Mais cette brume, à la longue, lui a donné le spleen et la nostalgie des clartés incandescentes. Les tempêtes du ciel dans les montagnes ou dans les mers du Nord, les sérénités grises ne lui suffisant plus, c'est aux pays du soleil qu'il est allé demander la pleine réalisation de ses rêves de lumière.

J'ai vu, tant à l'Exposition qu'au Musée de *South Kensington* et à la *National Gallery*, environ cent cinquante tableaux de Turner, plus, à peu près quatre cents aquarelles, dessins au trait, lavis de sépia ou croquis à la plume. Il est impossible de donner en quelques lignes une idée de l'imagination de cet

artiste; l'analyse de son œuvre exigerait un volume, et la tenter ici, ce serait gâter un des plus beaux sujets d'étude critique.

Néanmoins, il faut dire qu'il procède avec une simplicité qui ne paraît pas en rapport avec la puissance du résultat obtenu. Pour concentrer dans un petit cadre la plus grande somme de lumière possible, il choisit généralement les vastes surfaces propres à réfléchir le foyer lumineux : les perspectives larges et profondes, les ciels immenses, la mer, qui est le réflecteur par excellence. A mesure qu'il devient maître de son exécution, Turner élimine les premiers plans habituels, les teintes sombres chargées de faire valoir l'éclat du reste de la composition. Et l'on peut citer nombre de tableaux où l'on ne trouverait pas une touche de bitume. Il veut et il rend la lumière jusqu'au bord de la toile.

Toutes les magies, toutes les subtilités, toutes les splendeurs du rayonnement, l'une après l'autre, Turner les a abordées, tentées et réussies (il a parfois aussi éprouvé des défaites absolues). Depuis les pâles lueurs du crépuscule, les blancheurs laiteuses de l'aube se levant à l'horizon des terres brunes, jusqu'aux éblouissements du soleil couchant, incendiant de ses immobiles rayons les flots et leur agitation perpétuelle, c'est une série, une suite non interrompue de prodiges : vues de Venise, côtes anglaises, cathédrales, châteaux, forêts, montagnes, lacs paisibles, océans en furie, vaisseaux en détresse, combats

maritimes, escadres flottantes, plages à marée basse, intérieurs, salons, études d'anatomie et d'ornithologie, animaux, architectures réelles ou fantastiques, herbes, insectes et fleurs : c'est un monde, c'est le monde de la réalité éblouissante et celui de l'imagination passionnée, confondus et mêlés, fourmillant de vie et d'éclat. Turner fut un artiste de génie, trop rarement complet, mais souvent sublime.

Nous allons voir dans quelle erreur sont tombés les membres d'une petite secte artistique, les *préraphaélites,* qui le proclament leur maître. Il est peu probable qu'il les ait connus ; car, s'il est mort seulement en 1851, depuis longtemps déjà il vivait à l'écart, dans un isolement austère que l'on affecte de confondre avec la misanthropie. Il n'avait, dans ses dernières années, muré sur lui les portes du monde extérieur, que pour se livrer plus entièrement à l'ardente contemplation de ses visions intérieures. Et je ne trouve rien dans son talent qui justifie les doctrines de la nouvelle école, de cette école qui produit des œuvres ingénieuses, mais froides, là où Turner produisait, dans le paysage, des pages de chaude éloquence et de grande peinture.

Et comme définition de la grande peinture, j'accepte pour Turner les termes mêmes choisis par un maître de la critique, dont l'esprit, éminemment accessible à toutes les formes du beau, fait cependant autorité auprès des partisans de l'art académique, —c'est-à-dire : « un certain mélange indéfinissable,

un certain accord harmonieux de l'idéal et de la vie qui constitue des créations que l'esprit humain enfante si rarement et qu'il est permis d'appeler des chefs-d'œuvre [1]. »

1. *Études sur les beaux-arts*, par M. L. Vitet. 2 vol., chez Jules Tardieu, éditeur. (V. le premier vol., p. 225.)

III

LE PRÉRAPHAÉLITISME. — CONCLUSION

W. Hunt. — Millais. — Dyce.

Puisque Turner est adopté par la jeune école anglaise comme un chef et un guide, caractérisons rapidement le génie du maître, et après avoir défini le préraphaélitisme, il nous sera facile de voir ce qu'il y a ou non de fondé dans cette prétention à se dire le continuateur de Turner.

Turner ne procède d'aucune école, et, malgré ses débuts, Claude Lorrain n'a rien à revendiquer dans son talent qu'une influence d'enseignement pratique bientôt écartée. C'est là un des mérites du peintre anglais : il s'affirme lui-même. Son autre mérite, et le plus grand, c'est d'avoir constamment cherché le mieux, et jusqu'à sa dernière heure poursuivi la réalisation d'un idéal qu'il plaçait plus haut de jour en jour.

Dans cette lutte contre l'insaisissable, il fut soutenu par son génie ; mais s'il succomba quelquefois,

s'il est par moments obscur et impénétrable pour bien des esprits, cela provient inévitablement d'une erreur de direction. Cette erreur, je la connais, et malgré toute mon admiration pour ce grand artiste, je ne crains point de la dire : Turner n'a point assez regardé la nature; il a, dans l'emportement de son imagination impétueuse, trop souvent dédaigné la réalité. Dédaigné, le mot est trop fort : il n'est point assez souvent revenu à la réalité. Sur un coin de réel entrevu, il brodait les plus éclatantes variations où parfois le thème primitif disparaissait.

Turner, amoureux du soleil, ne peignait point le soleil qu'il avait sous les yeux, mais celui qu'il rêvait; il peignait ce qu'il croyait être le Beau par excellence et en dehors de toute convention, ne consultant que son génie et son goût intérieur. C'est ainsi qu'à côté de productions sublimes, il lui est arrivé de se tromper; et c'est le fait de ceux qui ne regardent qu'en eux-mêmes [1].

Ceux-là ont peut-être le génie plus saisissant, plus prompt à recevoir et à rendre; peut-être provoquent-

1. Le peintre ne doit pas seulement étudier la nature par ses effets visibles. Pour que cette étude soit intelligente et réellement profitable, il lui est nécessaire de connaître, au moins succinctement, les lois des phénomènes extérieurs. A ce titre, nous ne saurions leur recommander de meilleurs précis que les deux ouvrages de la *Bibliothèque utile*, publiés par M. Leneveux : *les Phénomènes de l'atmosphère*, par M. F. Zurcher, et *les Phénomènes de la mer*, par M. Elie Margollé.

ils plus rapidement l'émotion esthétique ; mais pour avoir abandonné la grande nourrice de l'art,—l'*alma parens*, la nature,— leur génie même offre bien plus de prise à la discussion et n'est point universellement reconnu. C'est un châtiment, il est juste, et en le regrettant, nous ne nous sentons pas la force de protester contre ses rigueurs.

De tels hommes sont utiles pour renouveler le goût et secouer l'apathie de la plèbe des imitateurs, mais ils ne sont pas indispensables.

Des imitateurs, il n'est pas rare qu'ils en aient eux-mêmes ; mais, les faibles esprits, ils sont au génie de leur maître ce qu'une lande gasconne est à l'immensité du désert.

Des élèves, il ne leur est pas permis d'en avoir, et c'est un bienfait pour l'art ; car, pour prendre une application immédiate, on doit considérer la méthode qui a réussi à Turner, parce qu'elle était sienne, comme malsaine et funeste à qui oserait la reprendre et la suivre.

Qu'est-ce donc que ce préraphaélitisme présenté comme issu de lui?

M. Prosper Mérimée l'a défini, il y a peu d'années, dans une page pleine de verve et d'esprit ; rien ne saurait suppléer à cette description humoristique que nous reproduisons. Elle contient la plus fine critique de cette théorie nouvelle appliquée à la peinture de genre ; nous n'aurons qu'à examiner son influence dans le paysage.

Il y a quelques semaines, écrit M. P. Mérimée [1], je me trouvais à Manchester, traversant assez rapidement une des salles ouvertes aux artistes contemporains, lorsqu'un tableau aux couleurs vives et crues, attirant l'œil forcément, m'obligea de m'arrêter, de regarder, et bientôt après de consulter le catalogue pour avoir l'explication d'un sujet que je ne pouvais comprendre. Mais il me faut d'abord décrire ce tableau. Dans un cottage fort élégamment meublé, une jeune femme rousse,—c'est une couleur assez belle, surtout en peinture, — chante devant un piano ouvert. Elle tient à la main un papier de musique.

Derrière elle, un jeune homme en toilette du matin lui passe gaiement un bras autour de la taille. Elle a la bouche ouverte, et probablement elle fait une roulade, mais en faisant une grimace terrible, et, de plus, en mettant mes lunettes, j'ai reconnu qu'elle avait des larmes dans les yeux. A côté de ce groupe, sous un fauteuil, on aperçoit un chat qui partage le goût d'Arlequin, lequel, comme on sait, n'aimait que les sérénades où l'on mange. Ce chat s'est procuré un serin et est en devoir de le croquer.

Tout cela est peint avec une minutie extraordinaire, et chaque accessoire est traité avec le même fini que les têtes des deux personnages humains. Les gants du monsieur ne sont pas absolument neufs, je crois même apercevoir une petite décousure à l'un d'eux. Le châle de la dame est un vrai cachemire ; je l'ai entendu dire à une femme qui s'y connaissait. Je voulus savoir pourquoi cette belle chanteuse pleurait, tandis que son compagnon était si gai. Malheureusement le livret était

1. *Les Beaux-Arts en Angleterre; Revue des Deux Mondes,* numéro du 15 octobre 1857.

fort laconique : *Conscience awakened*, « le Réveil de la conscience. » J'avoue que je me trouvai encore plus embarrassé qu'avant d'avoir eu recours au catalogue. Par fortune, je rencontrai un artiste anglais qui me donna l'explication suivante :

« Vous voyez bien que les deux personnages de ce
« tableau n'ont pas une conduite correcte. Regardez la
« main de cette belle personne dont les cheveux vous
« semblent trop ardents. Vous observerez qu'elle n'a
« pas d'anneau de mariage ; donc elle n'est pas mariée.
« On lui passe un bras autour de la taille ; donc elle a
« un amant. Elle chante une mélodie de Moore que
« vous devriez savoir par cœur, et dont vous liriez fa-
« cilement le titre si vous vous retourniez la tête en
« bas et les pieds en haut. Or, ce titre vous avertirait
« qu'au troisième couplet cette infortunée trouve une
« allusion à la fausse position où elle se trouve, et cette
« allusion la suffoque au milieu de la roulade com-
« mencée. C'est alors que la conscience se réveille, et
« c'est là ce qu'a exprimé M. Hunt.—Et le chat? de-
« mandai-je.—Le chat est tout à la fois un épisode in-
« téressant et un mythe moral. Il représente les mauvais
« instincts, et le serin l'innocence, deux emblèmes
« très-bien choisis. »

Je ne sais pas si, dans le paysage, les préraphaélites anglais mettent autant d'intentions que dans la peinture de genre ; c'est possible et même probable, mais j'avoue que je ne les y ai point discernées. J'ai vu une minutie prodigieuse, une sécheresse qui résulte de cette extravagante minutie et souvent de grandes marques d'un talent perdu par des partis pris d'école.

Nous devons expliquer au lecteur ce titre de pré-

raphaélites que se donnent ces peintres égarés dans la chimère. Il ne faut pas croire, selon la pensée provoquée tout d'abord par ce titre, que le préraphaélitisme est un retour complet aux traditions morales, aux sentiments mystiques du Pérugin et de ses contemporains. L'idée n'est pour rien dans cette réaction qui est toute contre le procédé, contre l'abus de l'artifice que nous avons dû blâmer nous-même chez Reynolds et Lawrence. Le point de départ de ce mouvement est donc juste, mais la direction en a été faussée tout de suite.

Je ne leur reprocherais qu'à demi d'avoir, dans un accès de violence, nié le grand art de Raphaël, si c'était le seul moyen de secouer son joug; mais, après cet acte d'indépendance, je ne puis leur pardonner de s'être bénévolement remis en tutelle chez le maître du peintre d'Urbin. Ennemis du procédé en général, ils n'ont pas remarqué cette bizarre contradiction que c'était le procédé du Pérugin qui les attirait. Mais si le Pérugin fut sec et minutieux, s'il reproduisit avec la plus grande exactitude les objets les plus éloignés comme s'ils étaient sous ses yeux, c'est par inexpérience, naïveté réelle, et non en vertu de principes déterminés et raisonnés.

Revenir à la nature, ce que nous recommandons toujours et ce qu'ont cru faire les préraphaélites, ce n'est point retomber en enfance, et c'est ce qu'ils ont fait. Ils ont découvert après dix siècles l'art chinois. Ils veulent, en un mot, représenter la nature *telle*

6.

qu'elle est, et non telle qu'on la voit. Ils font tous leurs efforts pour écarter le sentiment individuel, et se bornent à une reproduction microscopique des phénomènes extérieurs. Ils se posent en face d'un paysage avec une longue-vue dont les tubes s'allongent insensiblement à mesure qu'on regarde plus loin dans la direction de l'horizon, de manière à voir tous les plans dans le même détail que le premier.

Mais alors pourquoi obéir aux lois de la perspective? La perspective est une fiction, et eux, les démolisseurs de toute fiction, pourquoi admettent-ils celle-là!

Nous sommes loin de Turner, je pense. Et vraiment il fallait avoir bien besoin d'un nom pour choisir Turner comme patron. Quel rapport peut avoir, avec cette manie du détail, le talent qui s'est montré large entre tous? avec cette abdication de la personnalité, le talent le plus individuel? avec ces copistes trahissant la nature, l'homme qui n'a trahi la nature que par excès d'interprétation? De bonne foi, il n'y en a aucun.

Les préraphaélites ont produit jusqu'à ce jour des œuvres où se marque, non le mauvais goût, mais un goût bizarre, curieux, amusant même, quand on n'est pas d'humeur à se mettre en colère contre une telle perversion des lois indiscutables de l'optique; car ici je ne parle même plus de l'art, ni du beau, ces deux mots, prétextes à tant de controverses. Mais je ne puis, avec la meilleure volonté du monde, ne

pas être choqué des contre-sens continuels auxquels les préraphaélites sont forcés d'avoir recours pour masquer l'impuissance absolue de la palette en face de la réalité.

Avant toutes les raisons des idéalistes de profession, il en est une toute simple qu'il suffit de rappeler pour anéantir les prétentions de certains artistes à reproduire exactement la réalité dans le paysage : c'est, d'une part, la courte étendue de la gamme des couleurs chimiques, comparée à l'immensité numérique des couleurs naturelles ; et d'autre part, dans chaque couleur, le nombre restreint des *éclats,* depuis le plus clair, c'est-à-dire le ton dans toute sa pureté, jusqu'au plus sombre, qui pour chacune d'elles est le noir.

L'effort du peintre en face de la nature est donc nécessairement impuissant à reproduire les tons des objets extérieurs avec leur éclat réel ; s'il réussit pour quelques-uns (ceux d'une intensité moyenne), à mesure que cette intensité s'élèvera vers la lumière, la difficulté deviendra de plus en plus grande, et les moyens lui manqueront tout à coup avant qu'il soit arrivé au dixième de la route.

Il donnera le ton juste d'un tapis, d'un meuble, considéré isolément ; mais qu'il ouvre auprès de cet objet une fenêtre donnant sur une étendue quelconque de verdure ou de maisons, dominée par le ciel chargé ou non de nuages ; son impuissance lui sera immédiatement révélée. Il ne pourra même pas ren-

dre avec sa valeur réelle la feuille luisante du peuplier reflétant l'azur céleste. Il y aura entre les deux objets, le bleu du tapis, par exemple, et le bleu de la feuille, un nombre de vibrations lumineuses que ne saurait égaler le nombre des vibrations qui sépare le noir d'ivoire du blanc de plomb, à plus forte raison deux nuances de bleu chimique.

C'est là une des causes qui font de la peinture une fiction et qui réduisent le peintre à l'interprétation. En dehors de l'interprétation morale qui doit jaillir de lui-même et refléter son sens intime, de quelle espèce sera donc son interprétation pratique des phénomènes naturels? Elle n'est pas de deux sortes : il est tenu à l'étude des valeurs, de leurs relations entre elles et de leur harmonie; il transpose, pour ainsi dire; il traduit, dans une langue aux accents plus sourds, une autre langue d'une richesse infinie; il est forcé de faire pour les couleurs ce qu'il fait volontairement pour les lignes : réduire en proportion, entre deux termes limités, des manifestations théoriquement mesurables sans doute, mais dont les extrêmes ne tombent point effectivement sous sa mesure.

Quoi qu'ils disent, les préraphaélites n'échappent pas à la loi commune; seulement ils s'exposent, dans leur peinture, à des effets discordants et les montrent sans vergogne ; les meilleures œuvres qu'ait produites cette école ne sont que du daguerréotype idéalisé.

Nous avons suffisamment démontré la fausseté de leurs principes, pour qu'il ne nous en coûte pas maintenant de rendre justice à quelques unes de leurs qualités. La fréquentation de la nature amène toujours avec soi sa récompense, et de l'étude, même erronée, de la réalité, l'on retire toujours un immense profit.

C'est ainsi que MM. W. Hunt, Millais, Dyce, dans les sujets de genre, que M. Lynnell, entre autres, dans le paysage, arrivent quelquefois à produire, quoiqu'ils soient les moins naïfs des peintres, la singulière émotion *nerveuse* que nous laisse certaine réalité vue de près et qu'a si bien rendue la naïve imagerie du moyen âge. On se laisse prendre un instant à cette assimilation, et on ne leur en sait pas mauvais gré; ils agacent de même, mais à force de ruse, les nerfs qui aboutissent à la rétine; c'est une suite de titillations irritantes qui, à la longue, pervertiraient l'organe visuel, mais qui, subies dans une mesure raisonnable, excitent et amusent le regard.

Il y a là une sorte de charme fatigant, de courte durée, bien difficile à exprimer; je le comparerais volontiers cependant à l'étrange sensation que l'on éprouve à regarder, par le plancher disjoint d'une voiture emportée à toute vitesse, les imperceptibles accidents d'une grande route, cailloux émiettés, grains de sable, pailles légères, fuyant sous une vision rapide, et immédiatement remplacées, puis sous l'observation lassée bientôt, confondus en longs filets,

en rayures innombrables, sans couleur, sans forme et sans accent.

On conviendra qu'une telle compensation est bien insuffisante, et qu'elle n'est pas faite pour désarmer la critique amie des œuvres saines et franches. Et j'oppose cette dernière qualification aux productions de l'école nouvelle ; car, je dois le dire enfin : je ne crois pas à la sincérité des préraphaélites, je ne crois chez eux qu'à un certain amour du bizarre que je vais expliquer et qui ne leur appartient pas exclusivement.

Si j'en excepte Gainsborough et Constable, Reynolds aussi, qui eut seul le goût du grand art, tous les artistes anglais sont entachés de ce vice : l'amour de la bizarrerie. Ils obéissent ainsi, d'une part, à leur instinct personnel, d'autre part, aux nécessités de leur situation en face de leur public.

A quelque point de vue que l'on se place, en effet, l'école anglaise nous révèle une singulière disposition de l'esprit britannique en général. Ses œuvres ne démontrent point du tout l'importance de la peinture proprement dite, considérée comme l'un des beaux-arts ; l'art de peindre ne paraît nullement répondre à un besoin intellectuel des Anglais, à un sentiment vraiment intime de la beauté ou de l'expression plastique. Il me paraît évident qu'un tableau est pour eux un objet de luxe, que l'acquisition d'un chef-d'œuvre est une marque de richesse et de distinction qu'il faut produire, mais qu'ils ne s'en promettent aucune des joies que l'on attend de la

contemplation d'un chef-d'œuvre. — C'est là le fond du goût artistique en Angleterre.

Et c'est ce qui explique, chez ceux qui achètent, la recherche de la singularité plutôt que de la pure beauté. Ces grands *fous raisonnables*, dès qu'il ne s'agit plus que d'un objet de distraction, s'attachent avant tout à l'étrange et au bizarre. Partant de là, en dehors de leurs propres tendances, les peintres se croient tenus de tout sacrifier à l'excentricité, et par suite au mauvais goût. Cette soumission au caprice du public est bien plus grande encore et plus visible dans l'art britannique que dans le nôtre, où toutefois il ne paraît encore que trop.

Grâce à la concentration des fortunes, l'artiste, de l'autre côté de la Manche, connaît d'avance son vrai public, celui qui paye ; il sait fort bien qu'une seule classe l'encouragera et le récompensera de ses efforts ; c'est dans cette prévision qu'il se fait courtisan.

Hogarth est-il autre chose que le courtisan de la société puritaine de son temps ?

A ce compte, nous ne saurions nous étonner que l'Angleterre, jusqu'à ce jour, ait été si peu artiste. Elle professe, il est vrai, la plus vive admiration pour ses grands hommes. Mais ne soyons pas dupes des tombeaux de Westminster, ni des colonnes, ni des statues dressées sur les places et dans les monuments publics ; les Anglais n'ont qu'une estime médiocre pour leurs contemporains en mesure de devenir grands à leur tour ; leur courtoisie ne s'étend guère

jusqu'aux gens de goût. Les artistes, à leurs yeux, sont surtout des instruments bâtis tout exprès pour amuser et distraire l'aristocratie. Est-ce là un sérieux appel à la grandeur et à l'élévation dans l'art?

Aussi ces deux mots : grandeur, élévation, doivent-ils être rayés de toute étude sur les peintres britanniques. Ils ont une naïveté apprêtée qui devient promptement monotone ; ils sont prodigues d'effets, et d'effets littéraires plutôt que pittoresques. Leurs qualités sont à eux cependant, et ils en ont. Ainsi, dans la peinture de genre, ils font preuve d'observation ; dans le paysage, ils réussissent très-bien les ciels, c'est là une de leurs supériorités ; ils ont mis une application extrême à rendre ce spectacle toujours changeant, à fixer cette irréalisable variété d'aspects. N'oublions pas enfin qu'ils comptent parmi eux des portraitistes illustres, et que le portrait est un art des plus difficiles.

Mais l'école anglaise ne montre en réalité le témoignage d'aucun effort sérieux ; venue après toutes les autres, riche de l'expérience du passé, elle n'a que fort peu produit et encore rien institué [1].

1. Dans ce même livre si précieux des *Conversations de Gœthe*, je trouve, à l'appui de tout ce passage sur les préraphaélites anglais, une page bien précieuse, l'opinion de Gœthe sur les préraphaélites allemands. C'est la même erreur de fond, modifiée dans la forme par les tendances mystiques du génie allemand :

« Vous avez la prétention, dit Gœthe à Eckermann, de ne pas être un connaisseur, mais je veux vous montrer un tableau

Son indépendance n'est même pas un calcul légitime ; si elle rejette toute tradition, ce n'est point pour marcher dans une voie nouvelle tracée d'avance et méditée,—c'est par caprice, afin d'obéir au goût particulier des peintres pour l'excentricité individuelle, qui n'a rien de la vertu la plus noble dans l'art : l'originalité.

qui, cependant, est d'un de nos meilleurs peintres allemands vivants, et où vous apercevrez tout de suite les violations les plus choquantes des premiers principes de l'art. Vous allez voir ; le détail est joliment fait, mais c'est l'ensemble qui ne vous satisfera pas ; cela ne vous dira rien. Et la raison n'en est pas dans le défaut de talent du peintre ; non, mais chez lui l'esprit, qui doit diriger le talent, est dans les ténèbres, aussi bien que toutes les têtes des autres peintres, comme lui préraphaélistes ; il veut ignorer les maîtres parfaits, retourne à leurs prédécesseurs imparfaits et les prend pour modèles ! Raphaël et ses contemporains, sortant d'une manière petite, étaient parvenus à la nature et à la liberté, et les artistes actuels, au lieu de remercier Dieu, de se servir de ces avantages, et de s'avancer sur une route excellente, retournent à la petitesse. C'est trop fort ! et c'est à peine si on peut concevoir cet obscurcissement des cervelles. Comme sur cette route ils ne trouvent aucun appui dans l'art lui-même, ils en cherchent dans la religion et dans un *parti »* (ce que nous appelons *l'esprit de système*) ; « en effet, sans ces secours, leur faiblesse ne leur permettrait pas de se soutenir.—Il y a à travers l'art tout entier une filiation. Voyez-vous un grand maître, vous trouverez toujours qu'il a mis en œuvre les qualités de ses prédécesseurs, et c'est là précisément ce qui l'a rendu grand. Des hommes comme Raphaël ne se tiennent pas debout sur le sol, sans racines. Ils les ont dans l'antiquité et dans les chefs-d'œuvre créés avant eux. S'ils n'avaient pas recueilli toutes les qualités de leur temps, on aurait peu parlé d'eux.» (Entretien du 4 janvier 1827, tome I*er*, pages 264 et 265, *Traduction* DELEROT.)

Turner, lui-même, avec ses magnifiques éclairs et ses obscurités impénétrables, manque de l'ampleur qui constitue les grands maîtres ; comme ses compatriotes, il ignore l'art de composer un tableau. Il ne s'est sauvé que par une application exclusive, une tension constante de toutes ses facultés vers une seule des nombreuses expressions que le peintre ait le droit et le devoir de chercher.

Et, en somme, les plus admirables fragments créés à l'état de fragments par le cerveau d'un homme ne seront jamais que des manifestations excessives, stupéfiantes, des monstruosités, si on les compare à des œuvres présentant une moyenne de beautés également réparties, et dans leur infériorité relative possédant l'unité. Des ouvrages de ce dernier ordre étonneront moins sans doute, mais ils attireront l'attention des hommes et la retiendront d'une manière durable, parce qu'ils ne porteront point le sceau de l'esprit de système.

On a dû remarquer que l'esprit de système affectait spécialement les individus qui se sont faits eux-mêmes, souvent par orgueil, ou, comme l'on dit, qui sont *arrivés*, après être partis de rien. Ceux-là trouvent que les procédés qui les ont servis sont uniques et doivent être à la portée de tout le monde. Ils oublient que la science, si souvent dédaignée, est par le fait le seul chemin qui conduise à la simplicité, au naturel, à la vérité. Ils ignorent qu'avec la science, et par elle, le génie individuel se développe

sûrement et qu'il n'a pas de meilleur auxiliaire.

C'est ici le cas des peintres anglais : ils ne se sont point doutés que savoir, c'était la seule base de l'infaillibilité dans l'art.

Savoir et bien savoir :—la pensée, appuyée sur ce levier, se fortifie, se contrôle elle-même et possède, pour se manifester, non-seulement l'expression exacte et incontestable, mais aussi la conscience raisonnée de cette exactitude.—Quelle plus grande joie morale !

Il est de rares tableaux dont on sent ne pouvoir dépasser la pensée, dont on peut dire qu'ils réalisent pleinement un idéal. Pour les raisons que nous venons d'énumérer, on n'en trouverait pas un de cette sorte dans l'école anglaise. Ce qu'on peut accorder aux meilleures productions de cette école, c'est qu'elles ont un germe d'idéal; mais le spectateur est forcé de le développer lui-même et de s'abandonner à son imagination pour en jouir.

En résumé, la peinture en Angleterre est habile, souvent pleine de talent, éminemment voulue, originale parfois; mais elle manque essentiellement de génie.

Ou du moins, s'il y en a, ce génie est si peu celui du continent et en particulier touche si peu l'âme française, que c'est à peine si nous le comprenons.

L'esprit britannique dans les arts a les mêmes caractères que le pays : il est dur et mâle, et comme tel dénué de grâce. Ce n'est pas celui qui nous

pénètre et nous convient : aussi le repoussons-nous.

Quoi que fasse la diplomatie, il n'y aura jamais d'alliance entre la France et l'Angleterre ; il ne peut y avoir entre les deux peuples autre chose qu'une association. *Alliance,* si je comprends bien le mot, cela signifie complet abandon, fusion absolue des idées en une idée unique et commune. Le mot *association,* au contraire, représente une stipulation, un accord momentané, un échange de conditions et de concessions sur certains points avec la réserve de l'avenir, et sur chaque point l'idée restant indépendante et libre. Or, c'est ce qui existe entre les deux nations et surtout en fait d'art.

Un amateur français peut avoir un tableau anglais chez lui ; mais il l'aura comme une curiosité, et non comme une satisfaction esthétique, encore moins comme un motif d'élévation offert à son âme [1].

1. Nous recommandons au lecteur curieux d'avoir plus de détails sur l'école anglaise le très-bon livre de M. W. Bürger, intitulé : *Trésors d'art en Angleterre* (chez Renouard). Cet ouvrage, écrit depuis plusieurs années déjà, est resté aussi jeune que le premier jour.—La série d'*Etudes biographiques et critiques* (chez Michel Lévy), publiées sur l'école anglaise, par M. Léonce de Pesquidoux, est également pleine, sur chaque maître, de détails intéressants et puisés aux sources originales ; —enfin, la belle publication illustrée de l'*Histoire des peintres de toutes les écoles* (chez Renouard), où M. W. Bürger a pu reprendre avec plus de détails et compléter ses appréciations indiquées dans les *Trésors d'art*, doit être considérée comme le catalogue indispensable et le memento précieux des maîtres de l'école anglaise.

III

L'ÉCOLE ANGLAISE ET L'ÉCOLE FRANÇAISE

On ne s'attend pas, sans doute, à ce que nous établissions et poursuivions un long parallèle, une comparaison didactique entre l'école anglaise et l'école française. Rien de plus vain, en général, que ces pénibles subtilités d'une rhétorique aux abois ; et, dans le sujet qui nous occupe, rien de plus ridicule, de plus faux, rien de plus impossible.

La source du goût en chaque pays est tellement particulière à ce pays même, le sentiment de l'art chez l'un et l'autre peuple se façonne tout naturellement de manière si différente, il est subordonné à l'action de milieux ambiants, pour ainsi dire, constitués en opposition, tout au moins en divergence si radicale, que je ne puis assez m'étonner des rapprochements, des rivalités que l'on paraît craindre entre l'Angleterre et la France artistiques.

Il y a, dans certains esprits inquiets et inquiétants, un aveuglement trop grave pour que nous hésitions à le démontrer. Heureux serons-nous, si nous réussissons à dessiller certaines paupières obstinément closes.

Dans l'ordre des manifestations intellectuelles, celle qui résiste le plus à montrer une identité parfaite chez deux peuples de races différentes, celle qui conserve et doit le plus longtemps conserver la saveur native, c'est précisément l'expression esthétique. Là où la puissance industrielle, l'invention scientifique, arriveront assez facilement à se confondre dans un développement semblable, à peu près égal, l'art se maintiendra néanmoins à des états absolument distincts,—l'érudition acquise, la somme de culture fût-elle la même, l'enseignement théorique et pratique dans chaque école fût-il un.

Cette persistante empreinte de la race dans l'art (et je prends, si l'on veut, la grande peinture, le haut style) tient à une loi esthétique essentielle. L'ignore-t-on, cette loi, où est-ce qu'inconsidérément on l'oublie? Quelle que soit l'hypothèse que nous adoptions, il ne faut pas craindre de rappeler fréquemment ces quelques vérités générales :

L'art n'a d'autre but que lui-même;

Il est l'expression spontanée d'un besoin intellectuel distinct de tous les autres besoins de l'intelligence humaine ;

Il se présente à nous comme un phénomène dégagé de toute entrave étrangère ;

Il n'est ni le vrai, ni le juste, ni le bien, ni l'utile, ni aucun des absolus moraux : il se suffit, se concentre en soi, il est et il n'est que l'art.

De cela seul qu'il est libre de toute obligation extérieure à son propre objet, il résulte que l'art d'une race est la quintessence de cette race, l'art d'un individu la quintessence de cet individu, ce qui est le plus lui, ce qui lui appartient le plus en propre, ce qui souvent l'exprime de la façon la plus nette et la plus vraie. Je dis souvent et non toujours, car nous savons combien une fausse direction peut contrarier cette liberté, attribut vital de l'art, oblitérer cette vigueur originale, sans avoir cependant le pouvoir de l'envahir entièrement.

Si l'observateur superficiel se laisse tromper à certaines analogies, toutes de surface, en effet, celui qui sait regarder et voir n'a pas d'efforts à faire pour distinguer les éléments particuliers à chaque peuple dans leurs arts, et tels qu'ils ne pourront jamais se confondre, ni s'égaler, ni se comparer ; tels que leur complète assimilation, la soumission radicale de l'un à l'autre, serait l'indice évident que le génie de l'un des deux peuples aurait tout à fait succombé, qu'il se serait, lui aussi, complétement assimilé et soumis au génie de l'autre peuple.

En sommes-nous là ? Et la vertu britannique est-elle la vertu de la France ?—Personne ne songerait à énoncer une telle et si manifeste absurdité ; mais, sans qu'ils s'en doutent, c'est là ce que contient le

langage de ceux qui se plaisent à des rapprochements, à des comparaisons considérées par eux comme alarmantes pour notre supériorité artistique.

J'ai dit dans les pages précédentes toute ma pensée sur l'école anglaise ; aujourd'hui, ce n'est point contre cette école que je m'élève ; ce n'est point pour glorifier l'école française que je parle ; mais l'Angleterre, fût-elle en possession d'un groupe de talents cent fois supérieurs encore à ceux qu'elle nous a montrés jusqu'à ce jour, je ne serais pas inquiet, parce que je sais combien il est chimérique de croire à une rivalité entre les deux arts, à une substitution possible de l'un à l'autre, à leur fusion, quelle que soit d'ailleurs la somme de progrès que réalisent sur eux-mêmes les artistes anglais.

Les arts d'une nation sont comme sa langue, c'est-à-dire la chose la plus difficile à surprendre, à apprendre véritablement pour ceux qui ne sont pas de la nation. Certainement, on arrive fort bien à causer, à parler certain langage courant ; quelques-uns même peuvent arriver à une certaine éloquence, à saisir des finesses, des nuances fort délicates dans une langue étrangère. Mais atteindront-ils jamais le naturel, ou plutôt le vrai de l'idiome, cette vérité dont se joue sans effort celui qui a balbutié les onomatopées des premiers ans dans le pays même ? Je ne le crois pas.

Dans une étude sur les *Entretiens de Gœthe et d'Eckermann*, un fin critique, M. Jules Levallois, a le premier fait remarquer que Gœthe, qui a porté tant de

jugements, souvent excellents, sur les écrivains français, sur Molière, entre autres, n'a jamais parlé de La Fontaine. Et pourquoi? Évidemment, parce qu'il ne le comprenait pas, et je ne crois pas faire injure à un homme de génie en lui refusant d'avoir compris et pénétré La Fontaine. La Fontaine est le plus profondément français, gaulois, de nos classiques; il n'y a rien d'étonnant à ce qu'une intelligence même supérieure, développée dans le moule germanique, s'exprimant par un verbe étranger, n'ait point eu le sens de notre langue. Le contraire nous surprendrait bien davantage.

Est-ce à dire que, par le fait même de son impénétrabilité, La Fontaine soit supérieur à Gœthe? Loin de moi cette pensée : je ne les compare pas, ils ne sont pas l'un au-dessus de l'autre, ils sont différents, et je les admire en eux-mêmes et chacun pour soi.

C'est ainsi qu'il en est, qu'il doit en être des arts chez les différents peuples; ils ont leur rôle propre, leur formule personnelle, latente sinon évidente, qui empêche qu'on les confonde, qu'ils se mêlent jamais, en dépit des similitudes de première apparence. S'il a jamais existé un art français, il est aussi impossible que les peintres britanniques fassent de l'art français qu'il est matériellement impossible à un homme de penser avec le cerveau d'un autre homme.

Si nous interrogeons l'histoire, elle nous répondra dans le même sens, et l'exemple qu'elle nous offre

est bien fait pour témoigner de cette persistance du génie national, invincible sous les assauts innombrables du dehors. Cet exemple nous intéresse directement, car c'est précisément de l'art de la France que je veux parler.

Voyez-le, à peine sorti de l'enluminure des manuscrits, descendu des verrières des cathédrales, où il fut si grand, naissant à peine, mais déjà national à la fin du xv⁶ siècle, il traverse tout le xvi⁶, tout le règne de François I⁶ʳ, la dynastie des Valois, dans l'ombre de l'école italienne, imposée à la France. Son apprentissage n'était pas fait, et François I⁶ʳ, dans sa hâte de jouir, confondant les bégayements de l'enfance avec l'impuissance et la barbarie, étouffe ou croit étouffer, sous l'emphase italienne décadente, ces premiers accents, bien faibles, il est vrai, mais nullement barbares.

C'est, le premier, Léonard de Vinci (1516-1519), qui vient mourir chez nous ; trop dédaigneux de nos artistes pour agir sur eux en bien ou en mal, il eut directement peu d'influence. C'est ensuite le Rosso (1532-1541) et sa légion d'Italiens, puis le Primatice (1541-1570), qui implantent en France cette folie de l'*italianisme,* à laquelle nous sacrifions encore aujourd'hui. Au xvii⁶ siècle, nos grands peintres se font Italiens : Nicolas Poussin, Claude Lorrain, Le Brun, et tous, au xviii⁶ siècle, depuis Le Moine jusqu'à Van Loo, jusqu'à Boucher et Greuze lui-même, comme le flot pousse le flot, tous vont à Rome.

Voilà le fait historique.

Voici maintenant le fait artistique : de Nicolas Poussin à M. Ingres la marque française, la clarté, la simplicité, l'idée,—l'idée surtout,—est toujours là ; sous l'éponge, tenace, indélébile, elle reparaît.

Et d'heure en heure la protestation éclate, énergique, contre cette demi-soumission des grands peintres aux idoles, contre l'absolue soumission des castrats de l'art. Auprès des Dubreuil, des Dubois, des Freminet, ce sont les Janet, les Jean Cousin, les Dumoutier, les Foulon ; entre Poussin et Le Brun, notre admirable Le Sueur ; au-dessous, Callot, les frères Le Nain et plus tard, Watteau et Chardin, le plus français des peintres [1].

Comment nier, après un tel exemple d'oppression funeste quoique sans action sur le fond, comment nier que l'art d'un peuple soit en réalité autre chose que le résultat des facultés esthétiques de ce peuple, concentrées plus spécialement chez un individu de la même race, en qui elles se sont affinées, développées par elles-mêmes, et aussi combinées avec ses qualités individuelles ? De là une grande liberté, une grande variété de manifestations d'un même art ; de là aussi une somme de quiétude abondante sur la rivalité artistique des nations. C'est là ce qui nous a fait dire, ce qui nous fait répéter sous toutes les

1. Est-il nécessaire de renvoyer le lecteur au premier chapitre de ce livre, où l'idée de ce passage est longuement développée ?

formes : Nulle comparaison possible entre l'art britannique et l'art français; ne redoutons ni ne faisons ce rêve chimérique de la rivalité.

Entrons dans les salles de l'école française, au palais de Kensington : que voyons-nous, en effet, même dans les œuvres qui ne sont point le dernier effort de l'esprit humain? La grâce, le sentiment et l'esprit. Même dans cette bonne moyenne de l'école qui a un talent pratique incontestable, et dont je déplore l'absence de direction, dans cette moyenne aimée du public où tant de vrais peintres s'égarent à l'aveugle, sans principes arrêtés, allant où souffle l'esprit, il n'est pas rare de rencontrer tel petit tableau qui provoque, en même temps qu'un sourire malicieux, un mouvement d'attendrissement. Voilà qui est vraiment et seulement français, et ce qu'on ne trouverait dans aucune autre école.

Nous laissant aller à cette pente d'observations, nous serions naturellement conduit à étudier le tempérament des diverses races dans l'art, à rechercher ce que pouvaient uniquement produire au point de vue artistique et ce qu'ont produit en réalité l'alliance, la combinaison d'une intelligence connue dans une nature également connue. Si nous ajournons la solution de ce problème, c'est qu'il n'embrasse rien moins que l'histoire de l'art dont le cadre excéderait les limites de ce volume.

L'ÉCOLE FRANÇAISE

L'ÉCOLE FRANÇAISE

I

L'ÉCOLE FRANÇAISE A L'EXPOSITION DE LONDRES
EN 1862. — L'ITALIANISME FRANÇAIS

Ingres.—H. Flandrin.—Benouville.—Cabanel.—Barrias.
—Baudry.—Bouguereau.

Nous pouvons désormais examiner notre école française telle qu'elle s'est montrée à Londres, sans nous préoccuper de l'antagonisme dont nous avons, pensons-nous, démontré la réelle inanité.

Dans la revue des destinées de l'art français, que nous avons esquissée au précédent chapitre en quelques traits rapides, le nom de M. Ingres est venu se placer auprès de celui de Nicolas Poussin.

M. Ingres est, en effet, dans notre école, le plus célèbre représentant de l'art académique, de la tradition classique. Il défend, avec une vaillance qui ne lui a jamais fait défaut, les principes, les dogmes d'une petite Église qui a perdu presque tous ses fidèles et ne saura bientôt plus où se recruter. Il est le grand-prêtre de ce culte que je désignerai d'une manière intelligible à tout le monde : il est le chef actuel de l'*italianisme français*.

L'italianisme a son sanctuaire, l'Académie des beaux-arts; auprès du sanctuaire, son collége, surveillé, purifié, entretenu dans « la bonne doctrine, » et qui s'appelle l'École des beaux-arts. Et cependant si, au palais de Kensington, nous cherchons des preuves réelles de son existence, — des noms qui témoignent de sa durée, des indices d'un renouvellement qui aurait dû être en rapport avec les efforts coûteux (de toutes manières) faits pour l'amener et l'entretenir, — avec quelque attention que nous parcourions la longue galerie de *Cromwell Road,* la galerie plus sacrifiée de *Prince Albert's Road,* nous découvrons sept noms à peine ; et, parmi ces peintres, la plupart sont coupables de fréquentes échappées au dehors.

M. Ingres est le premier qui se présente; après lui, M. Hippolyte Flandrin ; Benouville ensuite, qui ne compte que dans le passé (Benouville est mort en 1859), enfin MM. Cabanel, Barrias, Baudry et Bouguereau.

Faut-il accuser de cette pénurie les organisateurs de l'exposition française à Londres? Ce serait méconnaître leurs intentions et leur reprocher de n'avoir pas utilisé un pouvoir qu'ils n'ont point : celui de créer des œuvres pour le besoin d'une cause à peu près perdue.

Ils ont envoyé au palais de Kensington le plus possible de tableaux classiques; s'il n'y en avait pas un plus grand nombre, la raison en est simple, c'est qu'ils n'en ont pas trouvé davantage. Encore faut-il ajouter, pour être absolument vrai, que cet art académique figurait à l'Exposition par le souvenir des œuvres qu'éveillent les noms déjà cités plutôt que par les œuvres elles-mêmes.

On ne peut pourtant pas envoyer éternellement aux expositions décennales l'*Apothéose d'Homère*; on ne peut détacher des murailles de l'église Saint-Paul ou de Saint-Germain des Prés les fresques de M. Hippolyte Flandrin, et c'est la seconde fois que nous voyons à une exposition universelle la *Figure d'étude* du même peintre! Les œuvres classiques de MM. Benouville, Cabanel, Barrias, Baudry et Bouguereau, datent déjà de l'époque où ils étaient élèves de l'Académie de France à Rome!*

S'il y avait là de belles choses (le *Saint François d'Assises* de Benouville, bien supérieur à ses *Martyrs,* dans son harmonie pâle, mais trouvée dans la vraie nature; les *Exilés de Tibère,* de M. Barrias, un glorieux effort couronné de succès, une page de

l'histoire romaine écrite par un homme des temps modernes ; la *Léda,* de M. Baudry, malgré une faute réelle dans la disposition de la lumière), elles étaient loin de prouver ce renouvellement, cette fécondité de l'école dont nous sommes en quête. — Ces peintures ne sont pas tout à fait récentes ; et depuis, que nous ont donné leurs auteurs? Des tableaux de bataille, des scènes d'un genre douteux ; ils sont rentrés dans la moyenne de l'école, égarés, essayant de tout, gaspillant leur talent ; et, en dernier résultat, ils ont déserté l'autel de l'italianisme.

Je ne sais si les élèves actuels de l'Académie de France seront un jour plus fidèles aux enseignements de leur jeunesse; mais, depuis cinq ou six ans que je m'attache à étudier leurs concours à l'école et leurs *envois* de Rome, je n'y ai rien aperçu encore qui annonçât une grande individualité classique. Pour l'avenir de l'art, je ne m'en plains pas ; ce n'est pas de là qu'il faut attendre une renaissance, et cependant je suis loin de me réjouir de cette nullité presque générale; je regrette ce temps, ces efforts perdus, enlevés peut-être à d'autres professions honorables. Et je dois ajouter que cette désertion, qui fait le vide autour du pontife et de son plus cher disciple, autour de M. Ingres et de M. Flandrin, me rend ceux-ci plus respectables encore.

C'est ce respect que je professe pour M. Ingres qui m'empêchera de parler d'un tableau qu'il avait exposé dans une des salles du boulevard des Italiens. J'ai

admiré, comme tout le monde, cette vigueur persistante d'un vieillard reprenant dans un coin de son atelier une toile abandonnée, la remaniant, y ajoutant ici, retranchant là, modifiant la composition dans ses accessoires, avec une fermeté de main relative et une ardeur vraiment touchante.—Mais dans le concert d'enthousiasme que souleva le *Jésus au milieu des docteurs,* une appréciation pure et simple de l'œuvre, considérée en elle-même, comme cela doit être, avec la stricte impartialité qui nous est commandée, et qui souvent n'en est pas moins pénible, — une critique de ce tableau faite sans s'inquiéter des conditions morales de l'exécution, paraîtrait à tant de personnes injurieuse, en raison de sa sincérité même, qu'il vaut mieux s'abstenir aujourd'hui comme je me suis abstenu à l'époque où le tableau fut exposé. Si je me suis tu alors, c'est que j'étais encore sous l'impression des belles peintures murales de M. H. Flandrin, je venais de leur rendre la justice qui leur était due[1] ; comment aurais-je fait accepter alors cette opinion : que M. Ingres n'a jamais eu dans ses peintures le sens religieux très-élevé propre à M. Flandrin? Comment oser insinuer que l'élève s'était montré supérieur à son maître dans les seules voies qu'il eût tentées : la peinture religieuse et le portrait?—Aujourd'hui que l'enthousiasme est moins bruyant, je me risque à exprimer une pensée que,

1. Voir *les Chefs d'école*, 1 vol. chez Didier et Cⁱᵉ.

d'ailleurs, je ne suis pas seul à partager, et qui n'a chez moi jamais varié.

A Londres comme à Paris, M. Ingres régnait en maître dans le domaine de la tradition académique ; il avait, plus qu'aucun de ses élèves, le sentiment de ce que l'on appelle le grand style, et je crois volontiers que M. Flandrin n'aurait pas fait la *Source*[1]. Non, M. Flandrin n'a pas cette science de la composition linéaire dans ses tableaux, et M. Ingres est le seul qui la possède à ce degré dans toute l'école française moderne.

Mais aussi pourquoi ne pas dire dès aujourd'hui ce que tout le monde dira à une époque plus ou moins prochaine (je la souhaite fort éloignée), pourquoi dissimuler plus longtemps que le portrait de la *Jeune fille à l'œillet*, que celui du prince Napoléon, que celui de l'Empereur, le plus récent de tous, sont des œuvres qui dépassent et de beaucoup à tous les points de vue, le fameux portrait de Cherubini par M. Ingres ? Sauf dans le portrait de M. Bertin, M. Ingres est constamment préoccupé, en présence du modèle, d'un certain agencement de lignes, très-intéressant, très-curieux, souvent très-pur ; mais à cette pureté il sacrifie toujours la vérité.

M. Flandrin, au contraire, se livre tout entier au modèle ; il se livre pour mieux approfondir. Élégant

1. Cette figure a le tort de lever les deux membres du même côté et de manquer d'équilibre par cela même.

sans efforts et correct dans son dessin, c'est la nature vivante, *natura naturans*, et la nature pensante, qu'il cherche à fondre dans une admirable unité d'exécution. Il trouve parfois la seule forme possible de l'idée en face de laquelle il agit : esprit et chair s'appartenant mutuellement, faits exclusivement l'un pour l'autre, se pénétrant de toutes parts; forme et idée, voilà ce que poursuit M. Flandrin :— il n'y a pas d'autre idéal.

C'est là le secret, la grandeur de Phidias. L'immortelle frise des Panathénées, interprétée dans sa beauté, nous révèle cette sublime alliance. Nous avions interrogé la tradition dans un esprit étroit et mesquin, étudié seulement les méandres de la ligne : la tradition est restée muette ou nous a trompés, la ligne est restée insaisissable. La ligne n'avait rien à nous apprendre, n'étant qu'un résultat. La tradition, que nous ne comprenions pas, nous enseignait cette mystérieuse fusion de l'être sous sa double forme, visible et invisible, en une forme unique qui était l'art, c'est-à-dire cet idéal que les Grecs avaient chez eux, pour eux, merveilleusement réalisé, comme nous devons le réaliser à notre tour, chez nous et pour nous.

C'est pourquoi M. Hippolyte Flandrin, dans le portrait, me paraît avoir mieux compris que M. Ingres l'idéal et la tradition antique [1].

[1] Sur ce point, je me trouve en contradiction formelle avec M. Théophile Gautier, écrivant pendant l'Exposition de

1855 : « Seul, M. Ingres représente maintenant les hautes traditions de l'histoire, de l'idéal et du style. »

Puisque je marque aussi nettement, sur un point d'une telle importance, mon désaccord avec l'un des plus célèbres représentants de la critique d'art contemporaine, qu'il me soit permis de lui rendre témoignage et de dire que, sans lui, aucun de nous n'aurait la parole aussi libre, aussi ferme, dans les questions d'esthétique. Par son talent, par sa méthode de critique, par le charme incomparable qu'il a su donner à ses études, à ses descriptions de tableaux, M. Théophile Gautier a initié, intéressé un public nombreux aux délicates jouissances intellectuelles que procurent les arts; il a ouvert bien des esprits, leur a appris à comprendre une peinture, une statue, et cela non-seulement sans pédantisme, mais avec une grâce à lui particulière. Il a su faire de l'étude un plaisir, et par là son influence est très-justement considérable.

On a cru voir de l'indifférence dans ce qui n'était que de la clairvoyance indulgente par système. Et ce système, si je l'ai bien compris, se résumait à agir sur le public plutôt que sur les artistes ; il n'avait pas d'autre voie à suivre s'il voulait provoquer chez ses lecteurs un réel attachement pour les beaux-arts. Une rigueur excessive les en eût plutôt éloignés.

Obéissant à d'autres principes, n'étant pas, je le crains, dans la même direction que M. Théophile Gautier, je regrette d'autant plus vivement qu'il n'ait pas continué la série de brillants articles qu'il avait commencée sur l'Exposition de Londres. Il n'y avait qu'à gagner, pour chacun, à cette élégante contradiction qui sait se déguiser avec un art profond et se faire toujours et quand même affirmative.

II

LA MOYENNE DE L'ÉCOLE

Ary Scheffer.—Paul Delaroche.—Horace Vernet.
—Meissonier.

Le caractère des expositions internationales n'est pas précisément la nouveauté. L'intérêt de ces expositions réside plutôt dans l'étude des progrès qu'ont pu faire les nations rivales dans le cercle de leur activité propre; progrès rendus sensibles aux étrangers par l'intervalle de temps qui sépare le retour de pareilles solennités. Chaque peuple se juge bien plus à l'aise, et bien mieux, lui-même, d'une manière plus complète, à l'époque des expositions annuelles, faites en famille et, pour ainsi dire, portes closes.

Il y avait donc dans les galeries françaises, au palais de Kensington, très-peu d'œuvres qui ne fussent pas familières aux personnes qui ont suivi avec quelque attention le mouvement artistique en France depuis dix ans. C'est le choix, la fleur de nos derniers

Salons qui figurait à Londres (excepté, bien entendu, le Salon de 1855, dans lequel on ne pouvait reprendre et où l'on n'a repris en réalité que peu de tableaux). C'est pourquoi il n'y a pas à insister méthodiquement sur chaque œuvre déjà connue, mais de préférence à caractériser le mouvement général, en ne se préoccupant même des individualités que d'une manière restreinte.

Cependant, si les individualités ont le droit de nous retenir un peu, c'est bien dans ce milieu trouble, inconsistant, incohérent, qui compose la moyenne de l'école. Il est impossible, en effet, de saisir d'autre unité que la fantaisie individuelle formant çà et là de rares groupes auprès de chefs plus résolus, mais ne présentant dans son ensemble aucune direction nettement déterminée. L'avantage des Expositions universelles, c'est précisément ce choix forcé, cette élimination du plus gros de la tourbe. Et malgré cela, que de confusion encore ?

Voici les maîtres : Ary Scheffer, Paul Delaroche, Decamps, M. Horace Vernet, M. Meissonier, ceux qui se sont distingués par une initiative personnelle, qui ont entraîné la moyenne de l'école après eux.

Eh bien! ne nous lassons pas de le répéter, le *Saint Augustin et sainte Monique*, cette œuvre qui signale la dernière évolution du talent d'Ary Scheffer, est une peinture où la vigueur et la vie nécessaires à toute œuvre d'art ont fait place à un pathos mystique du plus funeste exemple. Il en est de même des

petites anecdotes sentimentales que Paul Delaroche empruntait à l'Évangile dans ses dernières années, et qu'il rapetissait à la taille de son esprit ingénieux, sans doute, mais que nul grand souffle ne traversa jamais.

Saint Augustin et sainte Monique, d'Ary Scheffer; *la Vierge en contemplation devant la couronne d'épines*, une *Martyre sous Dioclétien*, le *Retour du Golgotha*, le *Vendredi saint*, de la dernière manière de Paul Delaroche, tous ces tableaux peuvent faire, et je ne m'en fâche nullement, les délices des âmes pieuses; convenablement gravés ou lithographiés, ils orneront suffisamment un oratoire mondain; mais ils n'en font pas moins le désespoir de tout artiste qui comprend son art, de tout peintre qui sait voir le vrai de l'homme et de la nature.

L'enfantine sensiblerie de ces œuvres de Paul Delaroche a reçu son châtiment; elle a pincé si vivement la fibre des *ladies* catholiques, qu'il se fait à Londres un débit considérable d'une affreuse photographie peinturlurée d'après la *Martyre sous Dioclétien*. Il n'est pas de vitrine de marchand de tableaux ou d'estampes, de simple marchand de papier dans le Strand et dans Piccadilly qui ne se fasse gloire de cette triste imagerie.

Decamps au moins était un peintre, un vrai peintre, épris de la nature, amoureux de la lumière. Mais, en fantaisiste et peu sincère, il a triché avec la vérité pour obtenir les effets les plus intenses; il

sacrifiait à un éclat lumineux toute proportion, toute progression, toute relation. De là tant d'œuvres qui saisissent au premier regard et ne supportent pas un examen prolongé, de là son infériorité dans la lutte que Turner, comme lui, avait entreprise contre le soleil. Mais quelle vie, quel mouvement et parfois quel sentiment de grandeur dans un geste, malgré des fautes de dessin nombreuses !

De même que l'on ne peut toujours envoyer aux expositions internationales l'*Apothéose d'Homère* par M. Ingres, l'on ne peut de même, lorsqu'il s'agit de M. Horace Vernet, déménager les galeries de Versailles et faire traverser la mer aux tableaux de la *Smala*, de la *Bataille d'Isly*, de la *Prise de Constantine*, etc. D'ailleurs, la *Smala* eût occupé au palais de Kensington à peu près le cinquième de l'espace réservé à l'école française.

Cela est fâcheux néanmoins, parce que ce ne sont point les portraits qu'il a peints qui ont rendu célèbre M. Horace Vernet, mais ses tableaux de bataille ; et nul plus que lui assurément n'a montré en ce genre la verve, l'entrain, la bonne humeur, l'observation suffisante de la vérité qui constituent son talent, un talent bien à lui et réel.

Ne nous méprenons pas cependant : M. Horace Vernet a un talent incontestable, mais il n'est pas peintre ; il a eu de naissance l'imagination tournée vers l'art ; fort jeune on a mis un crayon entre ses doigts ; il a appris à dessiner comme un autre enfant

apprend à lire. Mais il ne s'est pas plus élevé dans son art qu'un enfant ne lisant jamais que des romans d'aventure ne s'élèverait dans les lettres. Il est peintre de cape et d'épée; absolument peintre? nullement.

Il aime le joujou de l'art, le brillant, ce qui éblouit et fascine, la facilité, l'esprit, le *chic*. A-t-il médité sur l'art en lui-même?—Il n'y paraît pas.—Sans aller si loin, a-t-il étudié tous les effets purement pittoresques qu'il est possible de tirer de quelques couleurs étendues sur une toile? Pas davantage.

Mais, à défaut des grandes qualités du peintre proprement dit, M. Horace Vernet a eu non-seulement beaucoup d'esprit,—ce qui, chez nous, ne gâte jamais une réputation,—il a eu en outre l'esprit d'être de son temps, de le comprendre, de se mettre à sa portée, de le représenter. Dans une nation où les citoyens ont tous, plus ou moins, été soldats, il a interprété le soldat d'une manière *crâne* et exacte (n'oublions pas ce point); il n'en fallait pas davantage pour passer pendant vingt ans en France pour le plus grand peintre de l'Europe... que dis-je? pour le plus grand peintre des temps passés, présents et futurs.

M. Horace Vernet a été le peintre le plus universellement populaire. Il a eu, de son vivant, la pleine récompense de son talent.

Comme lui, M. Meissonier est arrivé assez rapidement, non à la popularité, mais, ce qui vaut mieux, à la célébrité.

Il serait difficile de rencontrer dans l'histoire des

arts deux artistes, contemporains l'un de l'autre, offrant un plus parfait contraste. L'un a passé sa vie à monter, descendre, aller et venir sur des échafaudages dressés devant des toiles mesurées au décamètre; l'autre mesure au millimètre les personnages de ses petits tableaux, grands comme la main. Autant l'un est rapide, pressé, insouciant, et se contente d'aperçus pris vivement et plus vivement exécutés, autant il est *tout en dehors,* si je puis m'exprimer ainsi, autant l'autre est précis, exact, patient, observateur profond et minutieux des reflets de l'âme sur le visage de l'homme.

Il n'y a qu'un point par où leurs talents si opposés se prêtent à un rapprochement. Ils connaissent admirablement, l'un et l'autre, l'extérieur de l'homme moderne; les plis caractéristiques, les fripes, les traces par où l'usage laisse son empreinte aux vêtements, n'ont jamais eu de mystères pour M. Horace Vernet, jamais pour M. Meissonier. C'est là un bien petit mérite, pensera-t-on; point du tout, c'est un mérite qui révèle une étude particulière du décor de la vie; et l'on n'est pas condamné pour cela à ne s'en tenir qu'au décor. Si M. Horace Vernet n'a pas pénétré beaucoup au delà, personne comme M. Meissonier, au contraire, n'a rendu la vie elle-même, et la plus intime, en approchant autant de la perfection, qui est, comme peintre, son but constant.

A la suite de ces maîtres, tous méritants, quoique de mérites divers, que voyons-nous? Quelques égarés

comme M. Glaize, dont le *Pilori*, tentative hardie, est une œuvre plus *humanitaire* que réellement pittoresque ; comme M. Laëmlein, dont la *Vision de Zacharie* accuse une forte inspiration médiocrement secondée par un talent lourd ; puis des fantaisistes qui avouent franchement leur fantaisie et la soutiennent avec esprit, M. Isabey, M. Eugène Lami, dont les aquarelles mondaines sont merveilleuses de grâce, de justesse et d'enjouement.

Auprès d'eux, de bons élèves qui réussissent à coup sûr, sans trouble, sans anxiété, sans autre ambition que le succès matériel, confiants dans leur habileté, menue monnaie de Paul Delaroche, dont ils appliquent indifféremment les procédés à toutes les époques de l'histoire, aimables romanciers historiques, conteurs agréables, anecdotiers amusants qu'on rencontre avec plaisir, qu'on écoute volontiers un instant, et que, le dos tourné, on oublie.

Viennent ensuite les rédacteurs de bulletins militaires, qui croient écrire l'histoire parce qu'ils tiennent plus ou moins galamment une plume de chroniqueur, et tous demeurés dans les traditions de M. Horace Vernet, qui reste leur maître.

Au palais de Kensington, Horace Vernet comptait cependant deux rivaux : ce sont Charlet et Raffet. — « Charlet avait vécu de la vie du soldat, partagé ses fatigues, couché comme lui sous la tente ; il le connaissait dans le plus intime de son être, dans ses heures de joie et de comique insouciance, dans

8.

ses heures de gravité solennelle; il l'avait vu au repos et au combat. Aussi n'eut-il besoin d'aucun effort, d'aucune emphase, d'aucun art (si ce n'était déjà un grand art que d'interpréter) pour nous toucher autant par ses lithographies goguenardes que par ses tableaux plus sérieux.

« Charlet composait-il ses tableaux, s'inquiétait-il d'équilibrer les lignes générales, de pondérer les masses? Pas du tout. Il plaçait ses régiments en bataille comme il les avait vus sur le terrain, il engageait l'action avec une sorte de symétrie stratégique, il animait ses groupes comme ils s'animent dans la réalité, sous l'inspiration de la guerre, mettant aux prises les foules avec les foules. Mais telle est la puissance de la sincérité, tel est l'attrait de la fidèle représentation des actes de l'homme pour le cœur de l'homme, que Charlet nous attache et nous émeut, et que l'artiste le plus dédaigneux du réel est forcé de l'admirer comme l'admire l'homme du peuple, et de dire avec celui-ci : Charlet est vraiment le peintre du soldat [1]. »

En reproduisant cette rapide appréciation, déjà ancienne, du talent de Charlet, et à laquelle nous n'avions d'ailleurs rien à changer, nous devons renvoyer le lecteur à une étude sur Charlet, publiée dans la *Revue des Deux Mondes*, par M. Eugène Delacroix. On y trouvera la plus éclatante confirmation de ce que nous disions de l'admiration que tout ar-

1. *La Peinture française au dix-neuvième siècle* : LES CHEFS D'ÉCOLE, page 116. Chez Didier.

tiste, même le plus sérieux, doit éprouver pour le talent de ce peintre que l'on a trop souvent considéré comme un simple caricaturiste [1]. Ajoutons enfin que Charlet a repris, au XIX^e siècle, la suite de Callot au XVII^e, et que, comme lui, il a été, en raison de sa popularité même, trop souvent rapetissé et rabaissé.

Raffet cependant est entré plus profondément dans l'interprétation exacte du type militaire; moins humoriste que Charlet, il n'a pas eu comme lui peut-être le sens de cette philosophie luronne, mais nécessaire, que j'appellerai la philosophie du corps de garde; mais il a de plus que lui un grand sentiment poétique. Et si l'épopée est à tout jamais bannie de la littérature française et aussi de la peinture, on peut dire cependant qu'un souffle épique anime et traverse deux petites lithographies de Raffet moins prétentieuses que tant de tableaux de bataille, moins nobles que tant de tableaux d'histoire du meilleur temps : *la Revue nocturne* et *le Bataillon sacré*, deux pages qui, pour nous, hommes de ce siècle, ont plus de valeur, contiennent plus de chaleur et de grandeur que (me pardonnera-t-on ce blasphème?)... que le carton de la *Bataille de Constantin contre Maxence* par

[1]. Dans une lettre particulière que M. Eugène Delacroix m'écrivait en 1862, je trouve encore ces quelques lignes caractéristiques : « Charlet n'est pas un caricaturiste, c'est un homme énorme : il a peint avec le crayon; maintenant, au contraire, le pinceau arrive rarement, avec toutes les ressources de la palette, à passionner les tableaux d'une génération peu portée aux grands efforts de la peinture, et qui en supprime ainsi les principales difficultés. »

le divin Raphaël.—Et cependant, ce carton est assurément une des plus belles choses que l'inspiration de l'antiquité ait dictées aux restaurateurs des âges évanouis et par cela même impossibles à reconstruire.

Qu'on me permette maintenant de ne pas insister davantage sur cette moyenne de l'école française dont nous avons rapidement indiqué les sommets.

Elle est fort habile, cependant, et ce n'est ni l'esprit, ni l'élégance, ni le talent qui lui font défaut, au moins ce talent dont on ne peut médire, qui révèle une connaissance suffisante des procédés et de la technique de l'art, qui ne mérite aucun reproche et ne suscite aucune objection immédiate.—D'où vient, néanmoins, que tant d'œuvres qui ne manquent pas de quelque valeur nous laissent, en général, si peu satisfaits? Pourquoi nous trouvent-elles si indifférents et si froids?—Je le sais et vais le dire.

Si c'est un mystère, il tient en peu de mots. Puissent le public et, par lui, les artistes le reconnaître, y ajouter foi, et, l'ayant pénétré, remédier au mal!

La nullité de la plupart des peintres provient précisément de ce qu'ils ont trop de ce talent que je viens de définir.

A peu près irréprochables, ils restent sans énergie, sans puissance, sans virilité. Endormis dans la petite satisfaction d'une pratique correcte, dénués de toute haute ambition et même d'émulation matérielle, connaissant et employant avec dextérité les recettes retrouvées par leurs devanciers après trente ans

d'oubli (la durée du règne de David), n'étant pas, à défaut d'une idée, stimulés par l'obstacle de l'exécution, n'ayant plus la foi classique, n'ayant plus l'ardeur romantique, peu tentés par les égarements des réalistes, n'espérant rien, n'enviant rien, ils se laissent peu à peu, sans bruit, couler dans l'assoupissement,—et l'école avec eux.

S'ils étaient maladroits, s'ils avaient besoin d'efforts pour produire, eh bien ! ce serait au moins cela, ce serait l'effort, c'est-à-dire l'imperfection, qui a conscience et veut sortir d'elle-même ; ce serait la lutte, et par conséquent la vie. De cette lutte, il y aurait quelque espoir de voir surgir une forte individualité qui tenterait de s'imposer, passionnerait, et, en sens divers, agiterait l'opinion publique.

Mais que dire à ces artistes contents d'eux qui, si on les pousse à bout, vous répondront : « Nous savons dessiner à peu près, nous peignons correctement ; que voulez-vous de plus ? »

Et ils ont raison. Que leur demandons-nous, aussi ? Pourquoi exiger de l'artiste autre chose qu'un reflet banal des frivolités du goût marchand, des niaiseries de l'histoire traduites sur la toile avec une prestesse de main qui ferait honneur à plus d'un vieux maître, fort estimé, cependant ! Sur les cinq ou six cents tableaux de l'acquisition Campana, il n'y en avait pas cent qui fussent mieux peints que la plus mince peinture de nos expositions : il y a donc de quoi nous glorifier.

Il y aurait de quoi nous glorifier, en effet, si notre art réalisait ce mot d'un ancien (Sénèque, je crois), s'il nous montrait l'homme ajouté à la nature : *Homo additus naturæ;* s'il nous montrait *l'homme* seulement, et ce qui le caractérise, c'est-à-dire l'esprit, l'âme, et la puissance, l'accent, le relief qui en ressortent, qui révèlent une volonté, une action réfléchie, une pensée.

Voilà ce que nous n'avons jamais rencontré chez les artistes dont nous parlons.

Combien, malgré toutes leurs fautes, leurs aînés ne furent-ils pas plus grands qu'eux et plus méritants! Avec quelque rigueur que l'on s'élève contre l'obstination de M. Meissonier à ne pas sortir du dix-huitième siècle, contre les médiocres moyens termes de Paul Delaroche, contre la littérature peinte et purement spiritualiste d'Ary Scheffer, contre les imperfections de M. Eugène Delacroix, contre les folies de la fin chez Decamps, contre les fausses interprétations de l'antiquité et la peinture purement matérialiste de M. Ingres ; quel modèle que la vie d'artistes comme M. Ingres, dans son austère conviction, comme Ary Scheffer et Paul Delaroche eux-mêmes, troublés, hésitants jusqu'à la dernière minute, comme M. Meissonier, d'une patience à toute épreuve !

Quelles qu'aient été leurs erreurs, leurs faiblesses, leurs défaillances, ils dureront, parce qu'ils ont cherché sans relâche et parce que, même dans le faux, ils ont trouvé ; parce qu'ils étaient inquiets, constam-

ment préoccupés de leur art, qui était leur vie.—La plupart de nos peintres ne dureront point, parce qu'ils n'ont rien eu de tout cela; ils ne vivent même pas dans le présent.

Est-ce donc que nous condamnons toute l'école, en bloc? Nullement.—N'avons-nous pas, en dehors de cette moyenne, tout un groupe d'artistes dont les tendances sont discutables assurément, mais qui ont cela au moins : des tendances! et qui s'avancent avec une énergie souvent trop brutale dans une voie choisie, la sincérité? N'avons-nous pas enfin notre merveilleuse école de paysage, qui seule suffirait à assurer dans l'avenir la gloire artistique de la France au XIXe siècle?

Étudions-la donc cette école française : le Salon de 1863 vient nous mettre à même de la juger dans son ensemble et dans le détail.

III

L'ÉCOLE FRANÇAISE AU SALON DE 1863

LE JURY[1]

Avant d'inviter le lecteur à étudier avec nous l'école française dans ses manifestations les plus récentes, nous essayerons de résoudre cette question assez grave : Le jury présidant à la composition des expositions artistiques est-il une institution nécessaire et salutaire ?

Les faits ont une telle éloquence, il suffit si bien d'un coup d'œil jeté sur la majorité des œuvres envoyées tous les deux ans au palais des Champs-Élysées, que nous ajournerions volontiers notre réponse à un mois. En effet, la question ne fera plus doute

1. Je maintiens tout ce paragraphe sur le Jury dans la forme où il a été publié la première fois, avant l'ouverture du Salon. Il eût été facile d'en modifier l'aspect et de lui retirer son caractère d'éventualité, d'à-propos ; c'est ce caractère même que je crois préférable de conserver, il est dans ce livre comme une date.

pour personne lorsqu'on aura vu l'exposition des ouvrages refusés. Cette exposition que l'Empereur a décidée sera, je l'espère, la plus rude, la meilleure leçon donnée à la plupart de ceux dont les réclamations sont parveunes jusqu'au souverain; ce sera aussi une leçon de goût donnée à quelques artistes qui oublient trop le péril de la médiocrité satisfaite d'elle-même. En voyant tant de nullités, tant d'impuissances prétendre aux honneurs du Salon, ils sentiront la pointe d'un aiguillon avertisseur les pénétrer et les tirer de leur dangereux engourdissement.

Le public trouvera là une série d'enseignements profitables. Parmi les visiteurs, ceux qui auraient été tentés de méconnaître l'art ou de confondre sous la même dénomination une peinture quelconque et une œuvre de maître, apprendront en un jour, par une simple promenade dans les galeries, à distinguer les caractères essentiels de l'œuvre d'art plus sûrement que par la lecture assidue des innombrables *Traités sur le Beau*. Enfin, le jury lui-même, que l'on a accusé de sévérité excessive, loin de puiser à cette exposition des sentiments d'indulgence, se confirmera de plus en plus (au moins est-ce là notre vœu le plus sincère) dans la voie d'une impartiale et rigoureuse sévérité.

Il faut donc un jury. Ce point me paraît hors de toute discussion. — Est-il absolument indispensable que ce jury soit formé des membres de l'Académie des beaux-arts? — Indispensable, non. Mais (et ici

j'écarte mes penchants personnels pour me placer au point de vue le plus général) on ne saurait nier la compétence de cette classe de l'Institut; aucune commission ne réunirait de plus nombreuses garanties de conscience et de savoir. On trouve à objecter, il est vrai, contre l'Académie, constituée en jury des expositions, des raisons qui, n'attaquant en aucune façon sa dignité, nous paraissent de nature à être reproduites.

On regrette, par exemple, que le grand âge, la mauvaise santé d'une partie des membres de ce jury les empêche de remplir les fonctions qui leur sont imposées par leur titre d'académicien ; on se plaint que quelques-uns d'entre eux, n'ayant ni l'excuse de l'âge, ni celle de la maladie, se tiennent systématiquent à l'écart et refusent par conséquent le poids de leur autorité aux délibérations de leurs collègues. Il s'ensuit que la physionomie des salons composée par ce jury académique, sensiblement diminué, n'est peut-être pas la même que celles qu'ils auraient si l'Académie des beaux-arts fonctionnait au complet[1]. Voilà comment il arrive que, tout en respectant l'illustre corps, en lui reconnaissant toute la compétence, toute la bonne foi désirables, on peut, sans lui manquer d'égards, avouer de l'incertitude sur sa

[1] Les membres de la section de peinture étaient au nombre de quatorze, réduit à treize par la mort d'Horace Vernet, qui n'était pas encore remplacé; il n'assista jamais aux séances du jury plus de quatre ou cinq d'entre eux.

raison d'être essentielle, indispensable, comme jury.

Je ne ferai qu'indiquer en passant l'insinuation de parti pris d'école souvent formulée contre l'Académie. Si je ne m'y arrête point, ce n'est pas qu'on puisse la réfuter entièrement; mais, à quoi bon débattre un point secondaire dont la solution serait nécessairement entraînée par la solution du point capital? Or toute la difficulté de la question me paraît là où nous l'avons posée. Si tous les membres de l'Académie des beaux-arts assistaient aux séances du jury, on ne songerait pas sérieusement à discuter leurs décisions; mais cela ne se peut pas, et c'est là le côté faible de cette organisation de la commission d'examen. En effet, dans un autre ordre d'idées, où les circonstances sont, il est vrai, bien autrement graves, nous voyons avec quelle sollicitude la loi a pourvu à la constitution des jurys auprès des cours d'assises. Le nombre des jurés est déterminé à l'avance; des jurés supplémentaires sont désignés pour les cas d'absence forcée; des peines sont édictées contre le juré qui se refuserait aux devoirs que la société lui impose. Ici, au contraire, nous voyons que les fonctions de juré sont facultatives, le nombre, même *minimum*, des examinateurs n'est pas fixé, et cependant, par leur qualité de membres de l'Institut, ceux qui s'abstiennent ainsi ne peuvent être remplacés.

Je laisse au lecteur le soin de conclure. Sans doute il pensera qu'il y a lieu de refondre cette organi-

sation du jury, soit en obtenant des académiciens qu'ils assistent à toutes les séances, soit en nommant une commission supplémentaire choisie parmi les hommes d'un goût éprouvé et qui, sans faire partie de l'Institut, ont acquis par leurs connaissances spéciales, leurs services et leurs travaux, une légitime autorité.

Me permettra-t-on maintenant d'entrer dans quelques détails sur la manière dont se fait l'examen des œuvres d'art par le jury, quel qu'il soit? Je prendrai ensuite la liberté d'émettre mon opinion sur la manière dont ce travail pourrait être préparé de façon à diminuer la fatigue des juges et par conséquent les chances d'erreur.

On réunit le matin, dans la salle des séances, tous les tableaux envoyés par les artistes dont le nom commence par la même lettre. (Il est inutile de rappeler que le classement du Salon se fait maintenant très-sagement par ordre alphabétique. C'est pour hâter ce classement que le jury suit le même ordre d'examen.) Bonnes, médiocres ou pitoyables, les œuvres sont présentées au jury simultanément. Celui-ci est donc forcé de faire un constant effort d'esprit pour distinguer entre plusieurs toiles celles dont le mérite est incontestable, des autres dont le mérite est nul ou seulement douteux. Dans ce dernier cas, s'il se trouve, à la fin d'une séance longue et fatigante, un de ces ouvrages ni bons ni mauvais dans une série d'œuvres tout à fait médiocres, comment

n'arriverait-il pas que le jugement émoussé ne distinguât plus qu'avec peine les parties de talent souvent bien minimes qui rachèteraient cet ouvrage au début de la séance ou s'il figurait au milieu d'un groupe à peu près satisfaisant? L'ensemble est condamné. Dans le cas contraire où un tableau un peu moins bon que celui qui a été rejeté tout à l'heure passe sous les yeux du jury dans un ensemble acceptable, il n'est pas étonnant que l'ensemble soit accepté. Les nuances dans le douteux sont souvent si légères qu'il serait injuste de faire un crime au jury de tel fait d'indulgence ou de rigueur qui, par comparaison, peut paraître arbitraire.

Il me semble qu'il n'y aurait rien de plus facile que de remédier à cet inconvénient. L'administration des expositions contient assez d'hommes de goût pour que ce soit la chose du monde la plus simple que de préparer le travail des jurés en classant le matin dans la salle des séances les œuvres à juger en trois grandes catégories : les bonnes, les mauvaises, les douteuses. L'Académie ou tel autre jury venant ensuite avec son droit de décision absolu se bornerait à reviser chaque catégorie, commençant par la plus faible et terminant par la plus élevée, où elle procéderait presque à coup sûr, conservant dans tous les cas sa liberté d'action.

Ce moyen, mis en pratique chaque matin, faciliterait singulièrement le travail de la commission, ménagerait son temps, son goût, ses forces, qui ont des bornes.

Mais que l'on ne croie point que ce soit là un mode détourné d'ouvrir la porte plus grande à l'indulgence. Dès le début, nous avons posé le principe rigoureux de la sévérité du jury, et nous l'appuierons constamment de tous nos efforts.

La réduction des envois au nombre de trois, cette mesure proposée par le directeur général des musées et approuvée par M. le ministre d'État, a reçu l'assentiment de tous les hommes de goût, de tous les artistes jaloux de l'honneur de notre école en présence de l'Europe. L'exposition de Londres, en 1862, a été un triomphe pour nous, malgré les conditions défavorables du concours, grâce à la sévérité des choix qui avaient présidé à la composition de notre galerie française au palais de Kensington. C'est ce qui confirme notre penchant à l'épuration des expositions, à l'élévation du niveau de l'art par la sévérité du jury.

On ne se méprendra pas sur notre intention : c'est l'intérêt de l'art, celui des véritables artistes, que nous servons en insistant ainsi sur la nécessité d'un jury qui tienne rigueur aux parasites du budget. Nous n'agissons pas ici au nom d'un principe d'école : classiques ou romantiques (s'il en est encore), réalistes ou simples observateurs de la sincérité plastique et idéale, nous ne faisons d'exception pour aucun ; tous les genres sont bons, même le genre ennuyeux, lorsqu'ils sont traités par une main qui obéit librement à la pensée d'un artiste. C'est

pourquoi nous verrons avec plaisir le médiocre dans tous les genres, le fade et le plat poursuivis sans quartier, repoussés des Salons sans merci.

C'est pourquoi nous approuvons la décision libérale que l'Empereur vient de prendre. Il a pénétré la droiture d'intentions du jury et de son président, qui avaient fait, à la fin de chaque séance, la révision du travail du jour pour éviter l'effet des réclamations intéressées qui autrefois ne manquaient pas de se produire auprès de chaque juré redevenu paisible citoyen. Lorsque le résultat des séances était connu, les artistes refusés employaient tous les moyens d'action sur les membres de l'Académie pour obtenir une sentence favorable au moment de la révision. Un peu de pitié est bien excusable pour le peintre ou le statuaire dont le talent est médiocre, à la vérité, mais dont on vient de vous dévoiler la situation difficile, précaire. Et d'actes de pitié en actes de pitié, la révision générale jetait dans le Salon huit cents ou mille ouvrages portant le nom de tableaux ou de statues qui en changeaient le caractère artistique et risquaient de le convertir en bazar [1].

Enfin, épreuve capitale ! l'Empereur a décidé que les œuvres d'art refusées seraient exposées dans une autre partie du palais de l'Industrie. Voilà qui

[1] Ce sont ces inconvénients qui avaient fait depuis longtemps renoncer au système de révision générale. Il fut expérimenté depuis une seule fois, il y a quatre ans, et l'expérience fut décisive ; il n'y avait plus à y revenir.

est excellent et qui augmente encore la liberté d'action du jury. Si cette mesure doit se renouveler à la prochaine exposition, il se montrera d'autant plus ferme qu'il n'aura pas à craindre de priver de publicité ceux qu'il ne jugera pas encore dignes de soutenir l'honneur de l'école française.

Exposition générale des ouvrages d'art, réduction des envois au nombre trois, ces deux décisions ne sont, dit-on, que le prélude d'une décision plus importante encore, vivement appuyée par M. le directeur général des musées et à laquelle M. le ministre d'État se montre tout à fait favorable. Ce serait le rétablissement des Salons annuels, que sollicitent tous les artistes. Ce retour à un mode d'exposition qui fut en vigueur pendant la période la plus heureuse de l'école française au XIXe siècle, serait, nous osons l'espérer, le signal d'une reprise d'activité des plus brillantes pour le génie artistique de la France[1].

[1] Depuis que ces lignes ont été écrites, le *Moniteur* a publié le règlement de l'Exposition des beaux-arts pour 1864. Parmi les modifications importantes que M. le comte de Nieuwerkerke, surintendant des beaux-arts, a fait subir à l'organisation des Salons annuels, nous remarquons que le jury est devenu électif, et qu'il a été divisé en plusieurs sections fonctionnant isolément pour la peinture, la sculpture, l'architecture et la gravure. Cette division du travail d'examen, en ménageant les forces des jurés, garantit la compétence de chacun d'eux et facilite la rapide et bonne exécution de ce travail. Réforme radicale : Il n'y a plus d'artistes exempts, — l'ancien mode de récompenses a été converti en une seule espèce de médailles. — Par contre, il pourra être décerné deux grandes médailles de la valeur de 4,000 fr., au lieu

d'une, — la distribution des récompenses aura lieu vers le milieu de la durée de l'Exposition, de manière à rendre le public juge des choix du jury. Nous signalons enfin le caractère nouveau des fonctions de ce jury qui a pour mission, non de refuser ou de recevoir les œuvres soumises à son examen, mais de désigner celles qui pourront prendre part au concours des récompenses. Celles qui auront été jugées trop faibles seront exposées cependant, à moins que leurs auteurs ne préfèrent les retirer. Ainsi se trouve ménagée la dignité de l'art et celle des artistes; conciliation délicate, heureusement trouvée et qui, nous n'en doutons pas, sera accueillie ainsi que l'ensemble du règlement avec une satisfaction profonde par tous les artistes. Les dernières paroles du discours du surintendant à la distribution des récompenses, qui a suivi le salon de 1863, avaient fait pressentir quelques réformes vivement désirées; l'attente générale a été dépassée : jamais on ne s'est montré plus soucieux des intérêts privés de chacun, en même temps que des grands intérêts de l'art.

IV

L'ENSEMBLE DE L'ÉCOLE[1]

Plus de rigueur encore de la part du jury, et le Salon de 1863 eût été marqué d'une pierre blanche au calendrier de l'art. Réduite numériquement aux trois quarts de ce qu'elle était il y a deux ans, l'exposition a gagné en valeur ce qu'elle a perdu en étendue. Que le prochain Salon soit réduit d'un bon tiers encore, c'est-à-dire qu'il ne nous montre pas plus de quinze cents à deux mille œuvres d'art, il y a tout lieu de croire qu'il sera excellent. Ce n'est pas que nous

[1] J'avais écrit ce chapitre comme une sorte d'itinéraire dans les galeries de l'Exposition. Ai-je tort de le conserver dans ce volume tel qu'il est, c'est-à-dire en ne lui donnant pas une forme plus générale, en ne supprimant pas les indications de salles? Le lecteur en sera juge. Mais j'ose répondre de ma bonne intention en ne modifiant pas ce premier chapitre. J'ai pensé qu'il pourrait être intéressant à titre de souvenir pour les personnes qui ont vu l'Exposition, à titre d'indication pour celles qui n'y sont point allées.

ayons en l'art contemporain une foi assez robuste pour espérer lui voir produire chaque année quinze cents chefs-d'œuvre. Si la France du XIXᵉ siècle en était là, nous assisterions à une époque privilégiée entre toutes, et telle que sa gloire dépasserait de beaucoup celle des temps les plus glorieux de l'art grec et de l'art italien. Nous n'avons d'autre illusion que de compter sur un ensemble vraiment satisfaisant, où le goût ne sera plus noyé sous un flot de médiocrités encombrantes lorsque l'Exposition sera ramenée à cette mesure. Eh bien! on est fort aise de le reconnaître, nous nous acheminons vers cet heureux temps. Le Salon de 1863 nous prouve que l'on a fait un pas dans cette voie; il nous laisse entrevoir le but où l'on doit tendre par de constants efforts. Le public d'élite grossira en raison inverse du nombre d'ouvrages dont la vue lui sera imposée. Il se pressera dans les salles du palais de l'Industrie avec une curiosité d'autant plus grande qu'il aura moins et de meilleures peintures, moins et de meilleures sculptures à y étudier. Bien des visiteurs hésitent à recommencer souvent ces interminables promenades dans des galeries où le médiocre est forcément confondu avec ce qui est bon.

Aussi beaucoup de personnes ne vont au Salon qu'une fois, deux fois au plus. C'est pour elles que j'ai voulu écrire un chapitre sur l'ensemble de l'École! Nous reviendrons à loisir et longuement dans chacune de ces salles que nous ne faisons que par-

courir en ce moment, en nous bornant à indiquer les œuvres qu'il fallait avoir vues. En conséquence, je prie le lecteur de m'excuser si ces lignes ont l'aspect un peu aride d'une nomenclature; d'autre part, je demande aux artistes de prendre patience, ils ont acquis des droits assez sérieux à un examen attentif, aux jugements motivés, pour que ces notes rapides leur paraissent un peu légères. Sans avoir la prétention ridicule de les satisfaire tous pleinement, nous répondons de notre bonne volonté à ce sujet. Ce n'est ici qu'un premier aperçu, une sorte d'itinéraire.

Itinéraire, j'adopte le mot, et, pour le justifier, je dois rappeler que les tableaux sont classés par ordre alphabétique, sauf dans trois grands salons; le salon central par lequel on pénètre dans les salles de peinture, et les deux salons qui sont aux deux extrémités des galeries. Ces vastes pièces ont été réservées aux ouvrages que leurs dimensions ne permettaient pas d'exposer ailleurs. Le salon central est en outre plus particulièrement destiné aux tableaux représentant des faits officiels ou des personnages de distinction; non exclusivement cependant, car—si nous en exceptons le portrait de l'Empereur, par M. Hippolyte Flandrin, celui de l'Impératrice, par M. Winterhalter, du roi des Belges, par M. Dewinne, de Victor-Emmanuel, par M. Fagnani, de Pie IX, par M. Mottez, et la *Bataille de Magenta,* par M. Yvon,—les deux toiles qui attirent le plus l'attention dans le Salon central,

sont le *Travail* et le *Repos*, par M. Puvis de Chavannes. Ces deux grandes compositions conçues et exécutées dans le même sentiment que la *Paix* et la *Guerre*, exposées en 1861 complètent un vaste ensemble décoratif dont l'intention fait honneur à M. Puvis de Chavannes. En ce temps de petite peinture, habile et mesquine, enfermée dans de petits cadres trop dorés, c'est avec un certain plaisir que l'on constate les quelques gaucheries, les maladresses un peu naïves qui détonnent dans ces graves ouvrages : la *Paix*, la *Guerre*, le *Travail* et le *Repos!* Trois épisodes militaires de M. Protais, le *Matin avant l'attaque* et le *Soir après le combat* surtout, sont traités avec un charme élégant où la juste impression des fraîcheurs de l'aube, des ardeurs du couchant, s'allie à une vive intelligence du soldat et de la vie militaire. Ceux qui connaissent les récits d'un écrivain regretté, Paul de Molènes, retrouvent dans les ouvrages de M. Protais la même distinction native, le même amour du vrai, cherché par un esprit qui, sans effort, met de l'élévation dans les scènes les plus simples, et un talent réel au service de son esprit. On remarque avec quelle aisance, quelle sobriété de gestes sont rendues dans le *Soir* la fatigue de la journée, les sueurs du combat.

J'ai mis entre deux parenthèses l'indication du portrait de l'Empereur avec quelques autres tableaux qui plaisent au public à divers titres; ce portrait, œuvre d'art tout à fait supérieure, arrête tout le monde,

artistes, amateurs et curieux. Les peintres réalistes peuvent y apprendre que les fortes études, que la poursuite constante d'un idéal, même mystique, ne nuisent en rien à l'expression de la réalité. M. Hippolyte Flandrin, dont les procédés techniques trahissent la pensée dans l'exécution des sujets religieux, retrouve une vigueur relative vraiment inattendue lorsqu'il se met en présence du modèle vivant. Sa science se dissimule à plaisir sous la recherche de l'effet général. Il saisit à merveille l'attitude vraie et caractéristique de la personne qui pose en face de lui, par là il traduit l'homme intérieur. Un seul détail m'arrête et me trouble dans ce portrait de l'Empereur : c'est le regard. J'avoue que je ne puis me l'expliquer. J'avais rapporté de Londres où figurait ce portrait la même incertitude que j'espérais voir disparaître à l'Exposition de Paris; j'accusais la manière, excellente cependant, dont il était éclairé au palais de Kensington. Maintenant, il n'y a plus de doute, c'est ici la partie faible de l'œuvre. Le regard, ce signe expressif si important, me paraît tellement vague, le peintre a voulu lui donner une profondeur tellement voilée, que c'est l'œil lui-même qui en reste voilé d'une façon regrettable. Il est inutile de faire valoir les excuses que l'artiste aurait le droit d'alléguer, le lecteur les trouvera bien de lui-même. Assurément M. Flandrin eût rendu parfaitement le regard du premier modèle venu. Dans les circonstances présentes, l'échec s'explique. — Malgré cette imperfection assez grave, le

portrait de l'Empereur occupera une belle place dans cette série de travaux où M. Hippolyte Flandrin, portraitiste, s'est montré bien plus complétement et plus réellement maître que dans ses ouvrages de décoration religieuse. *La Jeune fille à l'œillet, le Prince Napoléon, M. le comte Walewski, l'empereur Napoléon III*, toute cette dernière veine qui s'est manifestée parallèlement aux peintures de l'église Saint-Germain des Prés, a déjà pris un rang plus élevé que ne l'ont fait ces dernières dans l'estime de tous les amateurs. La frise de Saint-Vincent de Paul est restée le chef-d'œuvre de l'artiste dans le genre religieux, et dans le même sentiment, il n'a rien donné depuis qui l'ait surpassée ou même égalée.

Nous distinguerons les deux autres grands salons en salon de l'est et salon de l'ouest, situés, le premier à l'extrême gauche, l'autre à l'extrême droite des galeries, pour le visiteur qui entre dans le salon central.

La curiosité du salon de l'est est l'exposition de M. Gustave Doré. Que l'on veuille ne pas nous trouver trop sévère, si nous disons que le nom du jeune dessinateur arrivé si rapidement à la célébrité justifie, plutôt que ses tableaux, l'attention que le public lui accorde. La *Françoise de Rimini* a cependant conservé cette ingénieuse combinaison de mouvements qui est le propre du talent de M. Doré, et qui fait complétement défaut à la *Danse de Gitanos* (peinture lourde, comme salie sous prétexte de couleur) et à la

Scène du Déluge, composition où il y a une trop grande recherche d'esprit pour un trop faible effort de talent. Dans le domaine de *l'illustration*, pourvu qu'il n'aborde pas des sujets trop élevés, M. Gustave Doré est passé maître. Nous admirons sans réserve la riche fantaisie qui préside à ses paysages; il est arrivé à donner l'impression des plus magiques phénomènes extérieurs : les pâleurs de l'aube, la sérénité des nuits, les forêts et les eaux, la nature tout entière s'agite et frémit dans les pages que son crayon confie à l'échoppe du graveur sur bois. Mais je ne connais de lui qu'une peinture qui m'ait satisfait, la *Famille de Saltimbanques*, exposée, il y a deux ans, au boulevard des Italiens.

On se plaît à reprocher aux critiques de prétendre parquer les artistes dans tel ou tel genre, et de s'élever systématiquement contre le peintre qui vise à l'universalité dans l'exercice de l'art. Vraiment on les fait plus méchants ou plus niais qu'ils n'ont intérêt à l'être. On les accuse d'exigences insupportables, lorsqu'ils demandent que l'artiste se montre également à la hauteur de chacune de ses entreprises. Il faudrait pourtant s'entendre. Contre ces artistes qui ont toutes les ambitions, parce qu'ils ont réussi dans une spécialité; contre ceux qui réclament l'indulgence ou veulent forcer l'admiration pour leurs erreurs, parce qu'ils ont mérité de sincères éloges pour certaines qualités, appliquées de certaine façon ; contre ceux-là, je retournerais volontiers l'argument d'Alphonse

Karr contre l'abolition de la peine de mort : « Que « messieurs les assassins cessent les premiers. » Que les peintres d'histoire, élevés dans l'amour de la tradition classique, cessent de nous montrer de mauvais paysages en un temps où le paysage, devenu la gloire de notre école, est interprété couramment et trèsbien par de jeunes artistes qui n'ont pas six mois de pratique ; que les paysagistes cessent de nous imposer leurs figures mal dessinées, et, chez quelquesuns, grossièrement conçues, plus grossièrement exécutées, et nous n'aurons plus à les ramener dans leur voie, qu'ils ont assurément le droit de quitter, mais à la condition de prouver un talent à peu près égal dans leur nouvelle direction. Tout ceci n'est pas entièrement applicable à M. Gustave Doré, mais il y a peut-être ici quelque avertissement dont il sera libre de tenir compte.

Le salon de l'est contient encore, entre autres œuvres intéressantes : un *David vainqueur*, composition mouvementée de M. Chifflard ; le *Lutrin*, d'un jeune peintre de talent, réaliste intelligent, M. Legros ; et une *Kermesse*, de M. Jernberg, un étranger qui, élève de M. Couture, n'en conserve pas moins quelquesunes des qualités de la jeune école de Dusseldorf. L'étoile de cette école est M. Knaus, on le sait.

Dans le salon de l'ouest, il n'y a rien qui se recommande à notre attention d'une manière assez spéciale pour que nous nous y arrêtions maintenant. Tout au plus faudrait-il citer le nom de M. Balleroy,

qui ne me paraît pas en progrès. Avec quelles lunettes les réalistes regardent-ils donc la nature, qu'elle apparaît si lourde, si plombée, terne et sale, dans leurs œuvres. Je comprends l'infidélité des coloristes qui transforment aussi la vérité, mais qui lui prêtent au moins un manteau agréable et charmant à voir; celle des peintres réalistes ne me paraît point explicable. Il y a là un système incompréhensible ou une défectuosité de l'organe visuel vraiment inquiétante.

Il faut le dire à l'honneur de l'exposition de 1863, il n'est pas de salle qui ne contienne trois ou quatre œuvres remarquables, quelquefois davantage, rarement moins. Cela représente pour la peinture seulement une moyenne de soixante à quatre-vingts très-bons tableaux. Si nous ajoutons à ce nombre une vingtaine de morceaux choisis dans la sculpture et parmi les aquarelles, dessins, émaux et gravures, nous arrivons à un total approximatif de cent ouvrages hors de pair. Il y a lieu de se féliciter d'un pareil résultat. Songez que si l'école française produisait chaque année cent beaux ouvrages, elle arriverait un jour à tenir vaillamment tête aux anciennes écoles dans les galeries renommées, dans les musées de l'Europe.

C'est cependant le nom d'un étranger qui prendra la première place (l'ordre alphabétique nous commande), M. Oswald Achenbach, de Dusseldorf, dont les vues de Naples ont conquis depuis quelques

années l'admiration de tous ceux qu'émeuvent les grands spectacles de la nature. Auprès de telles scènes si largement comprises et rendues, combien paraissent dépourvus de véritable noblesse et de style les paysages de M. Aligny! M. Aligny est pourtant un artiste distingué. Ses beaux dessins à la plume en font foi. Je me suis même laissé dire que les études d'après nature de ce peintre étaient pleines de vie, de vérité, d'effet aussi. Mais le parti pris d'être noble quand même, la recherche d'un style purement traditionnel ont égaré M. Aligny dans la voie où tous les amis de son talent regrettent de l'avoir vu s'engager et persister obstinément.

La *Vague*, de M. Baudry, se partage avec la *Vénus*, de M. Cabanel, la prééminence sur toutes les œuvres du salon. Dès aujourd'hui, nous devons dire qu'aucun des deux peintres n'a jamais rien fait d'aussi fort, et que l'une et l'autre figure ont enfin réhabilité les formes vivantes, fines et vraies dont le type altéré, faussé, était imposé à l'admiration publique, il y a quelque trente ans,—au temps des *Odalisques*.

Auprès des tableaux de M. Baudry, il faut signaler une toile spirituelle de M. H. Bellanger et des paysages, scènes d'Orient, de M. Brest, de M. Boulanger, de M. Bellel et de M. Berchère, qui vient de publier chez Hetzel le récit de ses voyages dans le *Désert de Suez*. L'exemple donné par M. Fromentin porte ses fruits. (On n'a pas oublié *l'Été dans le Sahara*, non plus qu'*Une année dans le Sahel*.)

La lettre B abonde en noms heureux pour l'art contemporain : parmi les peintres de figure, on serait sans excuse de ne pas citer M. Bouguereau: le tableau intitulé *les Remords* atteste de sa part un effort vigoureux;—M. Barrias (je n'aime point beaucoup son plafond destiné au musée d'Amiens);— M. Bonnat, un jeune homme qu'il faut suivre attentivement; sa petite toile, *l'Ébat* (petite auprès de son *Martyre de saint André*), a de bonnes qualités de mouvement et de couleur ; — parmi les paysagistes . — MM. Émile et Jules Breton, dont la parenté se signe dans leurs œuvres; — M. Bavoux qui a fait un paysage « à la Courbet » mieux que M. Courbet lui-même ;—M. Blin, dont les œuvres sans figures nous forceront à discuter les droits de la nature à être représentée dans l'éloquente majesté de la solitude; — M. Baudit, l'auteur d'un tableau très-remarqué, il y a quatre ans, *le Viatique* ; — M. Brendel, un peintre de bergeries (et non de bergerades) où l'on sent l'âcre odeur du suint, nullement trivial cependant.

J'ai déjà nommé la *Vénus* de M. Cabanel. Cette peinture savante, sincère, est un dangereux voisinage pour les œuvres peu sérieuses de M. Chaplin et de M. Courbet.

On sait comment M. Corot a vu la nature jusqu'à ce jour ; les admirateurs et les adversaires de sa manière ne la trouveront pas changée. Il conserve son charme tant discuté. Si M. Corot voulait bien ajouter un seul mot à la suite du titre de ses tableaux, les

appeler, par exemple, dessins à l'huile, grisaille ou camaïeu, il mettrait tout le monde d'accord. Mais y consentira-t-il?—La lettre C nous réserve encore une forte étude d'après nature, par M. G. Castan, et deux compositions originales et vigoureuses d'un ancien grand prix de Rome, M. Chifflard.

M. Chifflard n'a pas suivi les errements de l'école; est-ce pour cela que l'Institut ne lui a jamais accordé la moindre récompense honorifique? On ne saurait lui refuser cependant, en dehors de la tradition, les qualités qui constituent et révèlent un peintre de race : l'originalité, le mouvement, l'entente de l'effet et de la couleur, un dessin un peu trop rond, un peu trop mou peut-être, mais toujours correct, un choix constant de sujets où l'artiste est forcé de faire appel à toutes ses connaissances. C'est un de mes étonnements les plus justifiés que de voir le nom de ce peintre au livret sans autre qualification que celle de premier grand prix de Rome en 1851. Pas une mention de médaille, même de troisième classe, à la suite de ce nom. Est-ce que M. Chifflard n'a rien fait depuis 1851, ou a-t-il fait des œuvres absolument mauvaises et son talent ne date-t-il que de cette année? On est forcé de se poser toutes ces questions, et à toutes notre souvenir des expositions précédentes nous répond négativement. Il y a là un mystère sans doute. Nous ne pouvons l'éclaircir. Après l'avoir signalé à l'attention de qui de droit, passons.

M. Daubigny est le roi de la salle D, comme M. Fro-

mentin est le roi de la salle F. (M. Eugène Delacroix n'a rien envoyé au Salon[1]; l'œuvre de M. H. Flandrin est exposée dans le salon central.) Mais le premier de ces deux noms ne doit pas nous faire oublier M. Yan Dargent et ses brouillards, ses *Vapeurs* comme il les nomme, parfois très-réussies, non plus que les reproductions de bijoux où excelle M. Blaise Desgoffe. Nous reparlerons de M. Desgoffe et de la nature toute particulière de son talent. Quant à M. Paul Flandrin, le paysagiste, il est atteint du même souci que M. Aligny : le style. Et qu'est-ce que ce style qui est la négation de toute expression vraie, l'effacement de toute personnalité? M. Français s'est essayé cette année aussi au paysage de style; mais son *Orphée*, quoique incolore, a gardé les grandes qualités de charme, l'accent particulier, naturellement élégant, qui est le propre de cet artiste, l'un des plus mobiles que nous connaissions.

Des trois tableaux de M. Gérôme, il en est deux qui sont supérieurs au dernier, les deux plus petits, *le Boucher turc* et *le Prisonnier*, scène bizarre, curieusement composée. Le sujet même du troisième tableau, *Louis XIV et Molière*, réunissait pour le talent de M. Gérôme des difficultés que d'avance on pouvait considérer comme insurmontables. Il ne les a point surmontées en effet. Son procédé sec, minutieux, ennemi des grands partis d'ombre et de lumière, le

[1] Qui se doutait alors que le grand artiste fût si près de sa fin!

condamnait à l'ensemble discordant que présentent ces divers groupes vêtus de couleurs éclatantes, violemment tranchées. Il faut, pour se tirer de pareils sujets, posséder l'art des sacrifices, c'est celui que possède le moins M. Gérôme. C'est pourquoi l'Orient se prête beaucoup mieux à son talent que les sujets de l'histoire anecdotique européenne. L'Orient, tel que nous l'ont révélé Marilhat, M. Fromentin, M. Berchère, M. Gérôme lui-même, est peu *voyant* (s'il m'est permis d'employer un mot vulgaire, mais qui rend bien ma pensée); l'Orient est sobre de tons variés et de couleurs, ou alors les uns et les autres sont fondus, rapprochés dans une harmonie telle que, joyeuse au regard qui l'observe dans le détail, elle est souverainement douce à contempler dans sa sévère magnificence. Cette assertion est suffisamment démontrée par l'étude des trois œuvres de M. Gérôme.

Enfin, ne sortons pas de cette salle sans jeter un coup d'œil aux intérieurs de M. Ch. Giraud, aux vues d'Égypte de M. Eugène Giraud. Nous retrouverons cet artiste dans la salle des pastels.

M. Paul Huet, à en juger par ses œuvres capitales, s'est préoccupé surtout de l'expression poétique dans le paysage. Il l'a rendue par le mouvement. Doué d'un sens pittoresque très-large, il a su généraliser l'accident, faire un type de ce qui n'est souvent que l'exception. Les grandes lignes tourmentées des *Falaises de Houlgatt*, qui lui ont inspiré son tableau

le plus important, cette année, ne lui ont point paru suffisamment expressives. Il a voulu compléter l'émotion qu'inspire ce site sauvage en y joignant celle du drame humain. Des habitants de la côte viennent à marée basse, après la tempête, recueillir les corps apportés sur la plage avec les débris d'un navire naufragé. A cet excès de détails, je reconnais le romantisme. Nos jeunes paysagistes se fient davantage à la simplicité puissante des phénomènes purement naturels, et je ne crois pas qu'ils aient tort. La scène de sauvetage dans le tableau de M. Paul Huet ajoute fort peu à l'impression première. Je dirai même que la nature ici écrase l'homme. L'homme disparaît, réduit à néant, quand il se mêle aux spectacles de l'immense nature. Pygmée, en présence des forces extérieures, il doit cacher sa misère et son infirmité. Il ne nous touche, ne nous émeut dans l'art que lorsque l'artiste lui ménage le premier rôle. Ces marins, cette charrette au pied des noires falaises de Houlgatt, ne nous intéressent pas beaucoup plus que des fourmis au pied d'un chêne. Dominé par la grandeur du site, le spectateur n'a plus d'émotion pour ces petits personnages qui s'agitent vainement dans l'ombre des roches imposantes.

Le Bocage normand, du même artiste, est conçu dans un sentiment plus familier ; la Normandie, si riche, si multiple, s'y montre avec sa grâce verdoyante et non plus comme à Houlgatt, dure et agressive, résistant au flot soulevé et lui rendant ses

menaces. *Le Bas-Meudon* est une jolie étude de peintre en vacances.

Le procédé plastique de M. P. Huet est en parfait équilibre avec son procédé intérieur, qui consiste à poursuivre dans le paysage l'impression poétique et pathétique. L'*Inondation de Saint-Cloud*, qui avait une si belle tournure à l'exposition de Londres en 1862 ; *les Sources de Royat*, le plus vigoureux essai d'eauforte qu'on ait tenté depuis vingt ans; ses œuvres antérieures où le premier en France il montra la poésie de la nature naturelle au public qui ne comprenait plus rien à la fausse poésie de la nature académique; tant de compositions variées et sincères, vraies autant qu'élevées, ont depuis longtemps placé M. Paul Huet à un rang fort distingué dans l'école française. Il lui appartiendrait d'entreprendre une série d'ouvrages dont *les Falaises d'Houlgatt* me suggèrent l'idée. Pourquoi, à l'imitation de J. Vernet, qui peignit les ports de France, ne nous laisserait-il pas une suite de tableaux représentant *les Côtes de France?* Ce serait le couronnement de son œuvre.

Je définirais incomplétement au passage le talent de M. Hébert; je n'essayerai point de le faire maintenant. On n'a pas oublié cette composition où le charme de la vérité avait rompu le sortilége de l'école qui tenait l'ancien prix de Rome embarrassé dans les filets trop étroits de la tradition. *La Mal'aria* fut la première note vibrante, originale, trouvée par M. Hébert après dix ou douze ans d'études classiques. Le

succès fut pour lui le salut. Il est utile de le constater (le succès a perdu tant d'artistes). Depuis *la Mal'aria*, le peintre, entré dans cette voie de la réalité pittoresque, n'en est plus sorti. Enclin à exprimer de préférence les vagues souffrances et de l'âme et du corps qui donnaient aux jeunes filles animées par son crayon de si étranges physionomies, on a pu craindre un instant de lui voir perdre sa sincérité d'observation et adopter uniformément une manière bien semblable au maniérisme. A l'un des derniers Salons, un portrait peint par lui, celui d'une princesse qui paraissait, elle aussi, atteinte de la *mal'aria*, était inquiétant et justifiait ces appréhensions. Aujourd'hui, *la Jeune Fille au puits* est une belle vierge, en pleine floraison de beauté ainsi que de santé. La composition de cette œuvre élégante n'a rien perdu des anciennes et très-spéciales qualités de M. Hébert. La santé n'a point rendu ses personnages plus vulgaires, ni plus matériels; l'âme n'a point fui ce beau corps aux formes fières et juvéniles. La sève de vie, revenue abondante, n'a pas chassé la partie plus divine que le peintre a généreusement cherchée et exprimée dans toutes ses créations. Enfin sa peinture a gagné en fermeté, en consistance. M. Hébert a donc fait cette année un pas en avant. Ils sont rares les artistes à qui le succès est sain et fortifiant, rares comme les vrais artistes.

On rencontre des gens d'esprit ailleurs qu'en France. Voici un étranger, M. Heilbuth, qui nous

apprend la grâce du sourire en peinture. Ses *Séminaristes*, ses *Cardinaux à la promenade sur le mont Pincio à Rome* sont juste dans la mesure de l'ironie fine, discrète, comique sans excès, que l'art peut se permettre. Au delà, c'est de la charge, de la caricature, c'est-à-dire un art particulier, dont les grands maîtres sont Daumier et Gavarni; un art qui a ses lois et par conséquent ses limites, en haut aussi bien qu'en bas. Les limites inférieures sont généralement connues. Celles qui séparent le tableau de genre de la composition caricaturale le sont moins. Ce sont les mêmes qui existent entre le sourire et le rire : on les trouvera nettement tracées dans les ouvrages de M. Heilbuth.

Le jury, à ce qu'il paraît, a refusé deux tableaux de M. Harpignies, qui en avait envoyé trois. Nous attendrons, pour juger le troisième, que nous ayons vu les deux premiers. Je ne ferai que nommer également M. Ch. Jacque, qui s'est fait une jolie réputation par ses eaux-fortes représentant des animaux de basse-cour et des intérieurs de ferme. Son tableau intitulé : *Un Clos à Barbizon*, m'a frappé par son défaut d'exécution. C'est une charmante esquisse, saisissante de vérité, mais ce n'est qu'une esquisse, une ébauche, une vague indication. Beaucoup de peintres s'habituent à ces procédés expéditifs et faciles qui témoignent de peu de respect pour leur art et de quelque dédain pour le public. Ils n'auraient pas le droit de s'étonner si, un jour de mauvaise

humeur, ce public allait seulement à ceux qui ont souci de ce qu'ils lui doivent, et s'il accusait d'impuissance des artistes qui, je veux le croire, ne sont qu'indifférents.

M. Louis Knaus, élève de Dusseldorf, a conquis du premier coup, en 1853, et depuis a retenu les sympathies des amateurs français. Des compositions spirituelles, enjouées, animées, où se rencontrent des grâces d'attitude pleines de naturelle élégance et même de style, avec tout cela une pointe d'attendrissement furtif, il n'en fallait pas davantage pour le mettre en vogue auprès de la foule. Il s'est attaché les connaisseurs par de réelles qualités de peintre. *Le Départ pour la Danse*, et surtout *le Saltimbanque*, justifient cette année encore la faveur dont il jouit parmi nous.

M. Charles Kuwasseg, né en France de parents étrangers, expose un petit tableau, une *Rue de Vire* (Normandie), traité avec la précision de l'appareil photographique, sans sécheresse néanmoins.

C'est aussi un étranger, M. Lagorio, que nous recommanderons tout d'abord à notre entrée dans la salle L. *Le Défilé du Darial* (Caucase), un torrent qui se brise en poussière entre deux pentes de roches colossales, offre un spectacle tout à fait majestueux. M. Lagorio est un élève de l'Académie impériale de Saint-Pétersbourg. Son tableau doit faire réfléchir les élèves paysagistes de notre Académie.

Les expositions ont cela de bon qu'elles nous don-

nent de temps en temps des leçons de modestie. Je n'ai rencontré de mauvais dans les ouvrages signés de noms étrangers, que le tableau d'un Américain, d'un Mexicain, si j'ai bonne mémoire. Le jury aura fait, en le recevant, acte de courtoisie pour un pays où nos armes sont engagées; on a fait acte de délicatesse et de bon goût en le reléguant dans une galerie perdue où se trouve cependant une belle œuvre, la *Discussion scientifique*, de M. Legros.

M. Legros est l'élève d'un professeur distingué, qui a créé une excellente méthode pour exercer et développer la mémoire des formes et des couleurs. A-t-on suffisamment rendu justice aux efforts de M. Lecoq de Boisbaudran? L'Académie des beaux-arts a fait un rapport très-bienveillant sur cette méthode, elle en a constaté les résultats étonnants appuyés sur un principe excellent; mais est-ce là tout ce qu'il y aurait à faire? Et puisque M. Lecoq de Boisbaudran est professeur à l'école impériale et spéciale de dessin, puisqu'il a formé là, par l'enseignement du dessin de mémoire, des élèves remarquables, n'y aurait-il pas lieu d'étendre l'application de cet enseignement à d'autres écoles? Au moment où la ville de Paris s'occupe de réorganiser ses écoles de dessin et d'en augmenter le nombre, nous osons appeler l'attention de qui de droit sur cette question[1].

[1] M. Lecoq de Boisbaudran, découragé par mille petites contrariétés, allait renoncer à professer l'enseignement du dessin de mémoire, lorsque M. le comte de Nieuwerkerke,

Revenons à la lettre L pour signaler un bon portrait de femme, par M. Lehmann. Il est étonnant cependant que M. Lehmann, si habile et si vrai dans le rendu des étoffes, des accessoires, n'échappe pas à la convention dans l'étude des carnations. Pourquoi ces ombres noirâtres qui refroidissent, qui alourdissent le tableau? On ne les rencontre jamais dans la nature. C'est là du procédé appris et non de l'observation. Combien ce portrait, qui est une véritable composition, n'eût-il pas gagné si la tête et les bras s'étaient enlevés en teintes chaudes sur le fond très-riche et très-harmonieux. On a enseigné à M. Lehmann à peindre ainsi la figure, il a sans doute toujours peint de cette façon et ne se corrigera pas maintenant. Ce défaut de pratique se confirme dans le profil sur fond d'or du même peintre, et il y est plus visible encore. Ces tons d'encre dans les ombres sont non-seulement inexacts, mais encore ils ont le triste privilége de jeter un voile de deuil sur des œuvres saines et intéressantes, bien conçues dans le sentiment moderne, dédaigné à tort par ceux de nos artistes contemporains qui prétendent au sérieux. Ils laissent cela aux peintres de genre.

M. Muller a le talent souple, facile, un peu superficiel et cependant tout à fait propre à interpréter la vie contemporaine; pourquoi a-t-il voulu, cette année,

surintendant des beaux-arts, a tranché toutes les difficultés et assuré à cet homme modeste la liberté de son enseignement.

rivaliser avec les élèves de l'école de Rome? Les pâles lauriers que M. Barrias a remportés à la suite de l'exposition de 1861 (*Conjuration chez des courtisanes à Venise*) n'auraient point dû le tenter. Cette *Scène de Jeu*, où sa pratique s'est affermie, est un anachronisme. Il n'y a plus de *Venezia la bella* que dans les imaginations romanesques des très-rares et très-anciennes abonnées aux cabinets de lecture des plus petites villes de province.

Une des glorieuses audaces de Véronèse, c'est d'avoir assoupli son merveilleux talent, sa grande manière, sa science de la lumière et de la couleur, à reproduire ses contemporains. Véronèse ne pratiquait pas l'anachronisme comme on le pratique aujourd'hui, lui qui transportait en plein XVIe siècle les personnages et les récits des livres sacrés. Nous (et cela nous vient du romantisme), nous allons à Bade étudier les émotions du jeu sur la physionomie des hommes de notre temps, nous cherchons notre composition sur nature, et, rentrés à l'atelier, nous faisons un tableau de personnages vénitiens. Je ne nie point que ce ne soit fort ingénieux, mais c'est aussi fort regrettable, parce que cela tend à prouver une absence profonde d'initiative dans l'observation de la réalité.

Le XIXe siècle n'est pas si laid qu'on veut bien le dire. Nos toilettes de femmes sont charmantes, légères et frissonnantes, ondoyant autour du corps, caressant les formes du corsage. Quant au costume

masculin, on lui reproche ses nuances sombres et sans éclat; mais, s'il faut le répéter, il n'y a pas de couleurs dans la nature, il y a de la lumière. Qu'un grand peintre, pas un prétendu coloriste, un *lumiériste* (si j'ose forger ce mot barbare) aborde hardiment la vie moderne, et s'il est vraiment peintre, s'il n'a pas seulement de vagues aspirations de bien faire, s'il ne se moque pas de son sujet, s'il a de l'audace et un peu de génie, il fera un chef-d'œuvre avec nos habits noirs, nos paletots, et nos robes, et nos châles, avec le costume de l'homme et de la femme au xixe siècle. Époque d'art singulière que la nôtre, qui a honte de se manifester dans sa vérité, caractéristique cependant et fort expressive, n'en déplaise aux amants de ce que l'on appelle le pittoresque, de ce qui ne devrait être que le joujou artistique, « l'art d'agrément » des demoiselles fortes en dessin.

Je crois qu'on a beaucoup surfait en ces derniers temps le talent de M. Millet, dont je vois là *un Paysan se reposant sur sa houe;* mais je comprends bien qu'en dépit de ses lourdeurs d'exécution, de son maniérisme d'un nouveau genre, on l'ait poussé dans cette voie de naturalisme à outrance, où il entasse paysan sur paysan, idiot sur idiot. Il calomnie nos paysans, mais au moins n'est-il point atteint de la fade manie du pittoresque.

Cependant, si nous étions condamnés à voir souvent des œuvres comme *la Noce en Bourgogne,* de M. Ronot, nous renoncerions certainement à recom-

mander le choix des sujets contemporains. Mais une lourde caricature ne saurait prévaloir contre un principe, pas plus que les sujets vénitiens d'aujourd'hui ne témoignent contre Véronèse. M. Ronot a peint des habits noirs et des robes blanches. Dieu sait avec quelle crudité de palette, avec quelle lourdeur d'esprit! C'est à propos de ce tableau que nous aurions dû placer notre distinction entre le rire et le sourire dans l'art. Mais M. Heilbuth nous console de M. Ronot, moins que nous ne le voudrions toutefois, puisqu'il choisit ses sujets dans la ville éternelle. Qui réhabilitera Paris et lui donnera droit de cité en esthétique? M. Alfred Stevens a ouvert la voie; qui s'y engagera après lui?

Je reprends les lettres N et P que j'avais négligées pour parler tout de suite de M. Ronot. La salle N nous apprend un nom inconnu hier et qu'il faudra retenir, celui de M. Nazon, un paysagiste que le Salon de cette année place au rang des jeunes maîtres du paysage. Vérité, sincérité, largeur de composition, entente de la lumière, telles sont les qualités de ce talent nouveau qui vient de se révéler et mérite une étude plus approfondie.

L'Arrivée à l'auberge, la Leçon d'équitation sont de ces thèmes aimables, nobles et familiers tout à la fois, où se joue le pinceau un peu sec, mais précis, de M. Penguilly-l'Haridon. *La Leçon d'équitation* est particulièrement élégante. Deux cavaliers chevauchant au pas, le long de la côte, apparaissent au

détour d'un chemin abrité de grands arbres : l'un déjà âgé,—le vieil écuyer de la famille,—l'autre à peine adolescent. Celui-ci, destiné sans doute à commander un régiment dans les armées du roi Louis XIII, apprend, en la pratiquant sous l'œil de son compagnon, la *Théorie* des troupes à cheval; il exécute le commandement : *Ajustez les rênes.* Il faut avoir pratiqué soi-même cet exercice pour apprécier à toute sa valeur la justesse des mouvements et l'esprit qui recommandent cette composition de M. Penguilly-l'Haridon.

M. Ribot aime à éclairer ses modèles par les jours étroits des cuisines et des cloîtres. Sa peinture n'est pas d'un aspect agréable, il n'y a dans ses toiles aucune surprise, aucune fête pour le regard ; cependant elles séduisent par un certain accent de naïveté, une allure franche et sincère, qui dénotent un peintre bien doué et consciencieux. Dans la *Prière*, ses petites filles agenouillées révèlent des efforts qui ne sont pas restés stériles chez ce jeune artiste, dont les *Cuisiniers* avaient été remarqués au dernier salon.

C'est une précaution superflue que de rappeler au lecteur le nom de M. Théodore Rousseau, le peintre qui a le mieux exprimé en ce temps-ci la vigueur du sol. Il a traduit la vie latente, la force de la nature, comme M. Paul Huet a interprété sa poétique grandeur. On épuiserait les mots synonymes de puissance, ceux qui signifient : robuste, résistant, fécond, pour

qualifier exactement l'impression que laissent les paysages de M. Théodore Rousseau.

A l'S, il faut voir de bons portraits de M. Schlesinger; la *Marciata*, marche de nuit en Italie, par M. Schultzenberger; une étude de paysage, *l'Étang de Bobigny*, effet du matin, par M. Sauzay; deux compositions de M. Salentin, de Dusseldorf : *la Messe de Mariage* et *le Cortége de la Fiancée*, tableaux aimables inspirés de M. Knaus et qui servent sa renommée sans le vouloir.

Mais le succès inattendu de la lettre S appartient à un étranger, M. Nicolas Swertchkow. Son *Retour de la chasse à l'ours* représente un effet de soleil sur la neige plus merveilleux qu'on ne peut l'imaginer. L'illusion est obtenue franchement par les moyens propres à l'art, et elle vous saisit comme la réalité. Ce sont de ces tours de force auxquels réussissent parfois les peintres élevés en dehors des académies. Studieux observateurs de la nature, ils tentent naïvement de reproduire ce qu'ils ont sous les yeux; nullement embarrassés dans les liens d'une tradition dont ils ne soupçonnent même pas l'existence, ils risquent le chef-d'œuvre sans s'en douter. Parmi ceux qui suivent assidûment les expositions des beaux-arts, il n'est personne qui ne se rappelle les singuliers effets de soleil couchant, paysages audacieusement roses et verts exposés, en 1857, par M. Aivasowski. Les voyageurs qui avaient visité ces contrées affirmaient, et on l'affirme aujourd'hui pour

le coup de soleil sur la neige de M. Swertchkow, que l'artiste n'avait rien exagéré, rien forcé, que cela était parfaitement juste et vrai.

Prête à sortir, Dévotion, deux petits tableaux, méritent une mention toute particulière, car ils sont de M. Alfred Stevens, et cet artiste est le seul qui ait eu le courage de consacrer un talent très-distingué à retracer les mœurs modernes. Ses jeunes dames, essentiellement Parisiennes, élégantes, si finement drapées dans le souple tissu d'un châle cachemire, sont une démonstration éclatante en faveur de la beauté esthétique de nos modes. Les artistes qui composent péniblement de vastes panneaux allégoriques, de grandes machines où l'on voit beaucoup d'apôtres et de saints en manteau rouge et bleu ont sans doute une très-médiocre estime pour les tableaux de M. Stevens. Je ne risque point d'être un jour démenti par les faits si je dis que les œuvres de M. Alfred Stevens figureront dans les musées, dans les galeries d'amateurs, très-recherchées comme témoignages sur notre temps, alors que la plupart de ces tableaux historiques et religieux moisiront perdus, oubliés, dans le pays inconnu où disparaissent les kilomètres de peinture qui se couvrent en France chaque année.

Nous touchons au terme de notre examen général et nous avons encore deux salles à traverser. Le visiteur ne manquera pas de s'arrêter aux *Souvenirs d'Asie Mineure* de M. Tournemine, paysages limpides où,

sous le ciel bleu de l'Orient, au bord des eaux profondes, de graves flamants blancs et roses prennent leurs ébats en troupes innombrables ;—aux fantaisies de M. Thierry : *l'Arrivée de la Noce* et *le Pays des Fées* ; —aux archaïsmes de M. Tissot, à qui il faudrait dire ici quelques vérités un peu dures ;—enfin aux beaux effets de nuit de MM. Saal, Williot ;—aux mers, aux solitudes ensoleillées de M. Ziem ;—aux Bohémiens espagnols de M. Zo.

V

SALON ANNEXE DES OUVRAGES D'ART REFUSÉS PAR LE JURY

La physionomie du public qui se pressait dans les galeries du salon des vaincus était vraiment curieuse à observer le premier jour. Le spectacle était offert par les spectateurs. Deux courants d'opinions tout à fait contraires agitaient la foule, trop légère et trop prompte à juger dans l'un et l'autre sens.

Le plus grand nombre trouvait tous les tableaux également mauvais, affectait de railler devant chacun d'eux, sans chercher à discerner dans ces ouvrages condamnés en bloc et d'avance les parties de talent qui pouvaient s'y remarquer et commander des égards. Nous aurions préféré un peu plus de modération dans le rire. On n'arrive pas à produire, si mal que ce soit, en art, sans un certain courage, une certaine force, que beaucoup d'entre nous n'auraient pas su montrer. Rappelons-nous que nous sortons

presque tous du collége, ayant pendant dix ans fait des yeux, des oreilles, des nez, entre-croisé péniblement des hachures, tracé des académies calquées le plus souvent sur le modèle, et absolument incapables en somme de dessiner le moindre objet emprunté à l'usage domestique, une lampe, un encrier, une chaise; incapables de mettre d'aplomb un arbre dans un paysage. Moquons-nous donc moins bruyamment.

Quelques-uns, en plus petit nombre, obéissant à l'esprit de contradiction propre au caractère français, prenaient l'air entendu, connaisseur, hochaient de la tête, opinaient du bonnet, s'écriant, devant neuf tableaux sur dix : « Mais comment a-t-on pu refuser cela? Voyez donc, ça n'est vraiment pas mal! Le jury a été trop sévère ! »

Et dans la foule, errant d'un groupe à l'autre, on reconnaissait les artistes victimes de ce jury croquemitaine, inquiets, troublés, les plus faibles très-dépités, les plus forts, seuls, montrant quelque sérénité. Leur petite phalange où se révélaient tant de passion contenue, de secrète douleur, de déceptions et d'espérances aussi, n'était certes pas la moins sympathique, isolée, dispersée, dans ce flot de visiteurs cruels sans le savoir. Que de coups portés d'une main indifférente et profondément ressentis, reçus stoïquement! Que d'angoisses en si peu d'heures! Puissent-elles avoir le salutaire effet de fortifier les puissants et de décourager à jamais les fausses vocations.

Car on peut décomposer en plusieurs séries l'ensemble des ouvrages d'art refusés; ils appartiennent à quatre classes de producteurs bien distincts :

1º Les amateurs ;

2º Les fausses vocations;

3º Les débutants qui auront du talent;

4º Les artistes qui se sont trompés cette année, ou qui sont engagés dans une fausse direction.

Les amateurs sont des personnes à qui une certaine aisance ménage de fréquents loisirs. On ne sait pas tout ce que le désœuvrement peut enfanter d'idées bizarres et de manies. La manie de la peinture est plus inoffensive que bien d'autres : elle respecte le repos des voisins et ne gêne guère que les invités de l'amateur tenus de montrer une admiration polie pour les informes barbouillages de leur hôte. En général, et je ne connais que fort peu d'exceptions (mais j'en connais d'illustres), la peinture d'amateur est ce qu'il y a de plus abominable. On la distingue entre toutes au palais des Champs-Élysées. Il serait inconvenant de s'en occuper. Respectons son principe, puisqu'elle distrait de braves gens qui pourraient perdre leur temps de façon moins innocente; mais ne la prenons pas au sérieux.

Le chapitre des fausses vocations est plus délicat, plus difficile à traiter. Il y a en France beaucoup de jeunes gens qui ont le goût des arts, qui en jouissent intelligemment. S'ils n'ont pas eu le bonheur d'être sagement dirigés dans une carrière qui ne fût pas en

contradiction avec leur esprit, et de rencontrer un
guide qui leur apprît à concilier les libertés intellectuelles avec les servitudes sociales, attirés par les
vaines apparences de la liberté absolue de l'atelier,
attirés aussi par leurs penchants, encouragés par les
petits succès obtenus dans un cercle d'intimes à
propos de quelque pochade spirituelle, mais sans
réelle valeur artistique, ils renoncent à la profession
longuement préparée, pour « faire de l'art. » Ces pauvres jeunes gens ne se doutent point que comprendre
l'art et le pratiquer sont deux opérations très-différentes : la première, presque passive pour ainsi dire,
la seconde exigeant une activité prodigieuse, infatigable, des études préparatoires indispensables, des
dons de conception très-particuliers et en outre le
don beaucoup moins commun de l'expression. C'est
la grande difficulté en peinture, en statuaire, que
d'exprimer, de réaliser sa pensée, que de lui donner
la forme exacte qui lui convient. Combien en est-il
qui n'y réussissent que rarement ! Les fausses vocations n'y réussissent jamais. Bernées, trompées par
un leurre d'imagination qui leur fait entrevoir
l'œuvre future à ce moment plein de délices qui précède la mise à exécution, elles se rebutent aux fatigues, aux réelles douleurs de l'accomplissement, et
se contentent, elles se contenteront toujours de l'à-peu-près, quand l'à-peu-près lui-même est obtenu,
quand l'impuissance n'est pas radicale. Ces fausses
vocations sont celles qui sont le plus à plaindre et

pour lesquelles il est nécessaire de montrer le moins de tolérance, non pour l'art, qui n'en est nullement atteint, mais par humanité. Il faut décourager ces esprits fourvoyés, égarés par de vaines aspirations où ne manque pas la générosité, mais où domine surtout l'amour du rêve, du *far-niente* et de l'indiscipline.

Il est aussi d'autres fausses vocations, plus estimables peut-être, mais offrant au point de vue de l'art moins de ressources encore. Elles se déclarent chez les personnes douées incomplètement de ce regard de l'artiste qui est une science de voir toute spéciale. Habiles au delà de toute expression à reproduire un modèle donné, déjà traduit par les moyens plastiques, elles l'imitent avec une fidélité étonnante et qui fait illusion ; mais les phénomènes extérieurs, les objets réels sont pour elles lettre close et se dérobent sans cesse à leur reproduction. Elles savent copier et non interpréter, alors que l'interprétation est le seul but de l'art. Parmi ces personnes, celles qui ont le plus de persévérance, d'audace et d'invention vont jusqu'au pastiche (l'invention leur est généralement refusée). Il en est qui ont la main assez heureuse pour exceller de façon à tromper le public, qui a bien autre chose à faire que de démêler ces subtilités et ces nuances. Les vrais juges n'y sont jamais pris, quoique quelques-uns de ces copistes, à force d'habileté, aient pris rang parmi les peintres. Pour une exception, il y a cent fausses vo-

cations qui échouent justement et sont reléguées hors du temple. Cette seconde série des ouvrages refusés ne nous arrêtera pas plus que la première.

Les deux dernières sont plus dignes d'intérêt et méritent l'attention autant qu'une indulgente bienveillance. Je ne puis répondre de citer ici toutes les œuvres qui appartiennent au petit groupe des hommes d'avenir ; s'il m'en échappe dans cette appréciation, je ne manquerai point de nommer celles que d'autres visites me révèleront lorsque l'analyse d'ouvrages de même nature m'en donnera l'occasion.

Voici un jeune peintre, M. Fantin-Latour, que je mets en première ligne parmi ceux qui se feront place dans l'école. Il a ici deux toiles, un portrait et une *Féerie*, au salon officiel un tableau intitulé : *la Lecture*. *La Lecture* et le portrait révèlent une grande science des procédés pittoresques, une étude attentive des maîtres coloristes. On s'étonne que la *Féerie* soit du même artiste. On n'y reconnaît pas, au premier abord, les qualités d'exécution très-habile, très-saine qui recommandent le talent de M. Fantin-Latour. C'est une marqueterie de tons violents, et, malgré l'abondance des couleurs vives, ce n'est point là l'ébauche d'une œuvre de coloriste. Les couleurs ne sont pas la couleur, et le portrait de jeune fille tenant un livre, peinture si sobre d'éclat, prouve que M. Fantin-Latour sait cela mieux que personne. On ne devine pas à quelle impulsion il a obéi lorsqu'il a méconnu si étrangement des lois qu'il s'impose et

qu'il respecte fort bien lorsqu'il le veut. C'est un essai sans doute, un essai malheureux en tous cas, et qui méritait l'exclusion dont il a été frappé par le jury. Le portrait d'homme, beaucoup meilleur, est une des deux ou trois peintures pour lesquelles je demanderais grâce volontiers. Il n'est pas d'un grand style, le dessin n'a rien de très-remarquable ; mais la tête est modelée dans l'ombre avec soin, savamment, sans minutie, et peinte dans un sentiment de couleur et de lumière qui n'est pas commun. M. Fantin-Latour a eu tort d'envoyer sa *Féerie* à l'état d'esquisse. Il le comprendra certainement et, à la prochaine exposition, il s'arrangera de manière à ne plus figurer au salon des vaincus.

M. Manet aura du talent, le jour où il saura le dessin et la perspective ; il aura du goût, le jour où il renoncera à ses sujets choisis en vue du scandale. Nous ne faisons pas ici un cours de morale appliquée aux beaux-arts, mais nous ne pouvons trouver que ce soit une œuvre parfaitement chaste que de faire asseoir sous bois, entourée d'étudiants en béret et en paletot, une fille vêtue seulement de l'ombre des feuilles. C'est là une question très-secondaire, et je regrette, bien plus que la composition elle-même, l'intention qui l'a inspirée. A l'imitation d'un artiste que nous retrouverons au salon officiel, M. Manet veut arriver à la célébrité en *étonnant le bourgeois*. Alarmer la pudeur de M. Prudhomme est une source de délices pour ce jeune cerveau en humeur de folies.

Il prendra des sujets baroques, des filles qu'il habillera en hommes et roulera sur un canapé ou jettera au milieu d'un cirque en costume de majo. Il est bien d'avoir de l'imagination, encore faudrait-il qu'elle fût plus variée et mieux employée. M. Prudhomme ne se scandalise plus aujourd'hui, il rit de ces jeunesses et met les rieurs de son côté. Ce sont là des peccadilles, en somme. Ce qui est plus grave, c'est que M. Manet, avec une perception parfois très-juste de certains rapports de tons, ne sait point du tout dessiner. Il a le goût corrompu par l'amour du bizarre, et cependant il a des gaucheries que j'ose à peine, en un tel sujet, qualifier de naïves. Cette naïveté n'est point déplaisante, à condition toutefois qu'elle ne durera pas, et que le jeune artiste saura un jour nous montrer autre chose que des étoffes vides de corps qui les soutiennent. Les figures de M. Manet font involontairement songer aux marionnettes des Champs-Élysées : une tête solide et un vêtement flasque. Si l'ignorance de M. Manet ne devient pas systématique, nous aurons à lui savoir gré plus tard d'avoir abordé franchement le modèle vivant et d'avoir pris le pinceau avant de connaître le maniement du crayon. Il devra, je l'espère, à cette méthode, une virginité d'exécution attrayante et durable. S'il érige sa maladresse en système, c'est un talent perdu pour l'art. Il rentrera dans la deuxième catégorie dont nous avons donné la définition un peu plus haut. Jusqu'ici, on ne peut se

11.

prononcer sur l'avenir de l'artiste. Tout dépend de lui¹.

Le nom de M. Manet appelle immédiatement celui de M. Whistler. Il y a entre eux une parenté étroite : la commune recherche du bizarre. M. Whistler n'a qu'un tableau au salon annexe, il est intitulé : *Dame blanche*. Quelle composition singulière! Elle est plus curieuse que séduisante, mais elle n'est pas dépourvue d'un certain charme indéfinissable, d'un attrait mystérieux et grave qui demeure dans l'esprit dès qu'une fois on l'a vue. C'est une jeune femme vêtue de blanc, la robe à longs plis est fixée non aux hanches, mais presque à la mode du premier empire, peu au-dessous de la poitrine, délicate, juvénile, finement modelée. Le traits de la dame sont réguliers sans être beaux, l'expression est bizarre, deux grands yeux bleus qui voient dans l'infini. Les cheveux, d'un roux vénitien, s'épandent de chaque côté du visage en deux nappes égales, dénouées et non désordonnées. Les deux bras descendent sans grâce, mais non sans élégance, le long du corps, et la main gauche, une main d'enfant, tient nonchalamment une fleur de lis. Cette étrange personne est debout dans une chambre tendue de damas blanc, le tapis sur lequel posent ses pieds est blanc aussi, et semé de fleurs

¹ Il est à peine croyable que M. Manet ait emprunté à Raphaël une de ses compositions. Cela n'est, hélas! que trop vrai cependant. Que l'on compare son *Déjeuner sur l'herbe* à certain groupe du *Jugement de Pâris*.

d'un bleu charmant. Une peau de loup largement modelée et ces fleurs bleues dont le ton est une trouvaille exquise sont les seules notes qui fassent valoir ces harmonies blanches. Je me sens un faible tout particulier pour cette œuvre, qui n'est point sans défaut (le tapis n'est pas horizontalement en perspective, le bras droit n'est pas à son plan), mais qui révèle, outre des qualités pittoresques supérieures, une imagination amoureuse de rêve et de poésie.

Je comprends cependant la rigueur de l'Académie pour une œuvre de cette nature; c'est une de celles qui excitaient le plus vivement l'hilarité du public; néanmoins je ne puis me défendre de trouver un charme très-pénétrant dans cette peinture, qui n'est point sotte. Son étrangeté n'est pas non plus très-saine; je ne doute pas cependant que cette *Dame blanche* ne trouve grâce devant quelques amateurs. Il n'y a pas à encourager l'artiste dans la direction où il est, et je ne prendrais point sur moi de le décourager. M. Whistler a, au salon officiel, quelques eaux-fortes, *Vues de la Tamise*, qui dénotent une diversité d'aptitudes très-curieuses, un goût minutieux, fin, réaliste, saisissant le côté expressif des objets par le menu et le ténu. On admet difficilement que ce soit la même main qui ait exécuté ces *Vues de la Tamise* et la *Dame blanche;* c'est bien pourtant le même cerveau qui a vu dans le miroir intérieur ce rêve curieux et cette réalité piquante. La *Dame blanche* donne le désir de voir d'autre peinture de M. Whistler.

La *Femme adultère* n'est point le fait de charité évangélique que rapportent les livres saints. M. Amand Gautier a traduit la faute de l'épouse en choisissant son drame dans les mœurs modernes. Les lueurs d'un ciel d'orage éclairent seules la campagne désolée où se dressent les silhouettes sinistres de quelques arbres déjà dépouillés de leurs feuilles. A quelques pas de la maison, une femme à demi vêtue, à genoux, affaissée sur le sol, se renverse dans un élan de douleur profonde et couvre de ses mains les rougeurs que la honte a fait monter à son visage et que l'obscurité ne suffirait pas à voiler. Debout et terrible sur le seuil, le mari, dans une dernière malédiction, étend sa main vers la femme coupable. Le chien, gardien du foyer, se dresse lui aussi et laisse échapper des grondements de colère contre l'épouse abandonnée. La composition est profondément dramatique et saisissante. Le mérite pittoresque n'est pas égal toutefois à la conception de cette œuvre hardie, audacieusement pensée, œuvre vraiment moderne et qui est une indication de ce que les peintres pourraient tenter, au lieu de reprendre éternellement les sujets traités par leurs devanciers, par leurs aînés des siècles antérieurs.

Il nous reste une dernière série à examiner au salon des vaincus. Celle des artistes qui se sont trompés ou qui sont engagés dans une fausse direction.

Avec tous les ménagements que mérite un artiste consciencieux comme M. Chintreuil qui, depuis de

longues années, a des ouvrages reçus à toutes les expositions, il nous sera permis de le nommer en tête de ceux qui ont échoué pour avoir choisi un but hors de portée. En artiste sincèrement épris des beautés de la nature, il a abordé des difficultés devant lesquelles il devait presque nécessairement succomber. Je ne parle pas de ses *Champs de sainfoin*, étude où il est resté au-dessous de lui-même; mais de ses *Champs aux premières clartés* et de son paysage intitulé *Novembre*.

L'écueil inévitable des grands effets pittoresques, c'est qu'on ne peut les réussir ni les manquer à demi. Essayer de reproduire le combat du jour et de la nuit, la lutte des clartés de l'aube et des clartés astrales mêlant leurs vagues lueurs sur l'étendue d'une plaine accidentée d'arbres et de moissons, c'était se mettre dans la nécessité de faire un chef-d'œuvre ou une œuvre insuffisante. L'ancienne école eût tourné la difficulté à l'aide d'une allégorie : deux figures académiques portant au front, l'une une couronne d'étoiles, l'autre une couronne de rayons, et l'idée était traduite, facilement, sans risque et pour la plus grande gloire de la banalité triomphante. Il y a plus de courage et plus de mérite à échouer comme M. Chintreuil l'a fait. La lumière, si confuse, si complexe, est juste sur les terrains. L'impression du matin, les ténèbres qui se font visibles sont saisies dans leur vérité. Le frisson de la nature est interprété, traduit, fixé. Mais le ciel, ce vaste ciel... Hélas! rien n'en

peut donner l'idée. O palette traîtresse, traîtres pinceaux!

Et de même dans le dernier paysage, M. Chintreuil a voulu rendre cet effet des brouillards d'automne, qui, suspendus aux branches dès le matin, s'épaississent et s'embrunissent vers trois ou quatre heures après midi, de telle sorte qu'on ne distingue plus ni formes ni couleurs, à dix pas devant soi. Les premiers plans, leurs valeurs, leurs relations, leurs tons, sont indiqués dans le sentiment exact de la réalité. Mais le brouillard, l'épais brouillard..., c'est un rideau, non pas au figuré, mais au propre, un rideau de percale brune, qui coupe la perspective où s'engageait le regard.

Cependant il est regrettable que M. Chintreuil ait vu ses tableaux refusés par le jury, non parce que ces tableaux méritaient d'être reçus, mais parce qu'il est un peintre plein de bonne foi, de courage, et de talent, lorsqu'il ne s'essaye pas à des scènes au-dessus de ses forces. Somme toute, ce n'est pas un artiste vulgaire qui se trompe ainsi, et l'échec de M. Chintreuil lui fait beaucoup d'honneur.

Après avoir examiné les tableaux et les statues du salon annexe, il n'y a certainement pas lieu de dire que le jury s'est montré trop sévère. Peut-être l'a-t-il été pour M. Bracquemond, dont les gravures pouvaient très-bien tenir leur place au Salon ; pour M. Harpignies, pour M. Blin, deux paysagistes, et pour un sculpteur, M. Eugène Decan. Mais en frap-

pant d'exclusion une partie des œuvres envoyées par
MM. Harpignies et Blin, je crois qu'il a voulu bien
plutôt infliger un blâme sérieux à leurs principes
qu'à leurs ouvrages. Le jury a refusé évidemment
les moins bons parmi les trois tableaux que chacun
d'eux avait destinés au Salon ; mais il n'y a pas
entre ces compositions tant de différence, une telle
disproportion de talent, qu'il n'eût pu aussi bien les
recevoir toutes ou toutes les refuser. Qu'est-ce donc
que l'Académie désapprouve dans ces paysages? Chez
M. Harpignies, la négligence de l'exécution ; chez
M. Blin, l'absence de personnages probablement. Nous
n'entrerons pas dans le débat de cette dernière question aujourd'hui. Pour M. Harpignies, il est trop clair
qu'il se borne à *indiquer* des impressions reçues sur
nature. L'impression est très-juste, je le veux bien,
mais ce n'est que l'indication d'un tableau *à faire* et
non un tableau *fait*. Ajoutons que les impressions de
M. Harpignies (on ne peut se décider à appeler
ces toiles des paysages) ont du mérite sans doute ;
cependant, à l'inverse de M. Chintreuil, il simplifie
tellement les difficultés que ce mérite s'exerce presque dans le vide. Si le jury ne tient pas un peu
rigueur à ces simplifications excessives, il se trouvera, avant deux ou trois ans, un peintre qui nous
représentera le *Talus des fortifications* vu d'en bas :
un tableau à deux teintes ; un ton vert, puis un ton
gris ou bleu pour le ciel ; et cela très-juste comme
valeur et comme effet.

La leçon est donnée et bien donnée. Il n'y aurait pas eu d'inconvénient à l'étendre à un plus grand nombre de paysagistes.

Les deux toiles tout à fait remarquables du Salon des refusés sont donc la *Dame-Blanche* et la *Femme adultère*. Auprès d'elles, cependant, il serait injuste de ne pas nommer les paysages de MM. Harpignies, Blin, Lansyer, Jongkind, A. Petit, Chintreuil; — le *Cheval à l'abattoir,* de M. Viel-Cazal, qui n'est ridicule que par les dimensions excessives de la composition; — les *Basques espagnols* de M. Gustave Colin, œuvre recommandable par la justesse de l'effet de lumière, par la vérité d'attitude des personnages mis en scène; —les dessins de M. Saint-François; — les eaux-fortes de M. Bracquemond et de madame O'Connell.

En sculpture, un seul ouvrage, à première vue, m'a semblé jugé avec rigueur. C'est le genre sans doute qui a été condamné par le jury. Le sujet traité par M. Decan ne visait pas au style, il est vrai, il ne rappelait ni les marbres d'Égine, ni ceux d'Athènes et de Phigalie; cependant sa *Parade*, exécutée dans de petites dimensions, est spirituelle, amusante, vraie sans trivialité et bouffonne avec grâce. Quatorze figures de saltimbanques, sans compter les animaux, bien groupées, bien en scène, touchées avec précision, dans les détails caractéristiques, sans prétendre à l'importance d'une grande œuvre, il n'y avait point de mal à recevoir cette aimable charge.

Cette *Parade*, cinq ou six tableaux, c'est tout ce

qu'avec une extrême indulgence on regrette de rencontrer au salon des vaincus.

Le lecteur me pardonnera de n'avoir pas cherché un prétexte à gaieté trop facile dans le compte rendu de cette exposition où il y a tant d'horrible peinture. La critique ne se doit-elle pas à elle-même de se montrer pitoyable aux difformités de l'art qui ne sont pas contagieuses, comme dans la vie on ferme les yeux sur les difformités des gens que l'on aime? On ne rit pas de ses amis malades, on les soigne.

VI

LE PAYSAGE

Les futurs historiens de l'art français au xix° siècle auront un beau chapitre à écrire sur le paysage. Dans le trouble de l'école, depuis cinquante ans, dans la confusion des systèmes et des genres, dans l'anarchie des principes démentis aussitôt que proclamés, un fait important s'est dégagé, affirmé, maintenu, une idée raisonnable s'est développée, mûrissant lentement dans la lutte, sous l'effort de la contradiction, et s'est réalisée dans une suite d'œuvres vraiment originales, vraiment modernes. Cette idée, c'est le droit de la nature à occuper une large place dans les arts du dessin ; ce fait, c'est la confirmation, la réalisation de ce droit dans le paysage.

L'école hollandaise est légitimement estimée, prisée très-haut pour avoir excellé dans un genre réputé secondaire. Sans ambitionner le premier rang pour

le paysage, nous pouvons par analogie être convaincu que le paysage français contemporain sera dans l'avenir le titre de gloire le moins contesté de notre école de peinture.

Qui se souvient aujourd'hui de ces paysages pseudo-classiques composés froidement à l'atelier, « dans le silence du cabinet, » invariablement découpés sur le même patron ? mosaïque étonnante de morceaux empruntés à l'œuvre gravé de Poussin et de Claude Lorrain, savamment rapportés, ajustés, combinés ; jeu de patience dont toutes les pièces étaient connues d'avance, depuis les arbres en coulisse des premiers plans, jusqu'aux fabriques, aux temples sur la colline, au cours d'eau en zigzag, jusqu'aux montagnes entrecoupant leurs silhouettes à l'horizon : tristes produits d'esprits faussés par une puérile idolâtrie, de cerveaux arides adorant un fétiche construit de leurs propres mains, d'intelligences sans force pour comprendre le sublime spectacle de la vérité, entichées de noblesse à propos de nature, contrôlant la forme d'un arbre d'après les dessins de Poussin et calomniant ce grand artiste par leur prétention à le continuer. — Ces temps sont loin. La cause de la sincérité dans l'art est gagnée depuis longtemps, pour le paysage au moins. Les droits de la nature sont enfin reconnus et désormais imprescriptibles. La convention inerte, glaciale, a reçu le coup de grâce et ne se relèvera plus. Mais la lutte fut longue et acharnée.

M. Paul Huet, toujours debout, toujours combattant, eut le mérite d'être en France le premier qui crut à la puissance du vrai dans le paysage. Il crut à la nature, parce qu'il l'aimait profondément ; il l'imita fidèlement sans penser qu'il commençait une révolution. Dans la fidélité de son imitation, toutefois, il faut distinguer une constante recherche des effets poétiques, expressifs. Après lui MM. Cabat, Flers, Dupré, Théodore Rousseau, Corot, Français, Diaz, Roqueplan, J. André, s'engagèrent dans la même voie. Leurs noms rappellent des combats mémorables contre le faux classique, contre l'idéalisme de convention. Mais, à part quelques-uns, à part M. Rousseau, ils n'osèrent pas s'affranchir complétement des préoccupations de style. Ils n'inventèrent plus le paysage de toutes pièces, mais ils n'eurent pas assez de foi pour ne point l'arranger et le corriger. Prenons les plus célèbres, qui exposent encore aujourd'hui auprès de M. Paul Huet : MM. Corot et Français. Le premier a définitivement supprimé le soleil. Qu'ils représentent l'automne ou le printemps, le matin, le midi ou le soir, les paysages de M. Corot sont éclairés d'une lumière blafarde, crépusculaire, qui ne laisse distinguer ni couleur ni forme accentuée, montrant seulement des contours vagues, indécis ; fines grisailles que la science des rapports et le sentiment poétique animent, il est vrai, mais non sans peine. A la convention classique, M. Corot a substitué une autre convention, une manière qui lui

appartient en propre, mais qui n'en a pas moins le tort, se donnant pour la représentation de la nature, de n'être qu'une image des rêves de l'artiste ; car les paysages de M. Corot sont de jolis rêves de trois heures du matin, des images d'un monde imaginaire, embryon de notre monde. Ce pays fantastique est quelque chose comme le prélude du créateur à une œuvre supérieure. On devine que cette terre inconnue est l'ébauche de notre terre : plus tard les arbres y deviendront verts, le ciel bleu, comme l'on devine chez l'enfant les formes plus complètes de l'homme fait. Cette nouvelle planète découverte par M. Corot est habitée par des formes légères ayant l'apparence humaine ; au livret, on les appelle des Nymphes, mais je crois que ce sont tout simplement les âmes à naître s'essayant à la vie dans les limbes.

La même inquiétude du style noble a gagné M. Français et lui a inspiré son *Orphée;* c'est donc maintenant l'empire des Ombres, sans vie, sans accent, ni chaleur ni couleur, qui paraît le suprême idéal. Combien M. Français touchait de plus près à la vraie noblesse, lorsqu'il exposait ses hêtres au bord de la mer (1859), confiant alors dans l'infaillible grandeur de la nature prise franchement sur le fait. M. Français n'attend sans doute de conseils de personne, cependant il faut bien dire qu'il revient sur ses pas, et qu'il est sur la route au bout de laquelle se trouvent les paysages de MM. Aligny et Paul Flandrin, paysages de pays chimériques, ou, si on le pré-

fère, paysages chimériques de pays qui existent quelque part, on ne sait trop où ; œuvres qui donnent une idée approximative de ce que serait la nature française interprétée par un peintre du Céleste-Empire. Des artistes de talent, M. Achille Benouville, dans ses vues de *Jardins romains*, M. Camille Pâris, dans son *Souvenir d'Italie*, essayent encore aujourd'hui de galvaniser le paysage de style, et ils ont recours au moyen le plus sûr pour y arriver. Ils prennent leurs quartiers dans les contrées où la noblesse des horizons, la sévérité des lignes sont un fait topographique et géologique particulier au sol ; ils cherchent sur la terre italienne des motifs de tableaux tout préparés et les rendent de leur mieux. Je préférerais les voir se livrer à un pareil travail en France ; cependant le procédé me paraît très-légitime, nullement condamnable, et l'un et l'autre peintre l'exploitent avec une habileté digne d'éloges.

Le maître le plus franc, le plus consciencieux, celui qui, avec M. Paul Huet, mais autrement que lui, a donné le plus constant exemple de sincérité en présence de la nature, M. Théodore Rousseau, a vu et compris, et rendu la mâle vigueur de notre terroir, sa végétation puissante, ses frondaisons robustes. Les arbres, les terrains, dans les toiles de M. Th. Rousseau, ont la solidité magistrale et tranquille de la réalité. Des convois d'artillerie manœuvreraient en toute sécurité dans les campagnes qu'il nous représente ; ils y creuseraient les mêmes ornières qu'en

pleine terre, rides imperceptibles à la surface d'un champ, qui a pour soutien l'épaisseur d'un monde. Les tableaux de M. Th. Rousseau, la *Clairière* et la *Mare sous les chênes*, sont, comme intensité de vie agreste, les deux toiles les plus remarquables du Salon. Nous sommes si peu soucieux des créations vraiment françaises en France, que nous allons de bonne foi admirer et vanter les petits maîtres du paysage hollandais dans les galeries de l'Europe, sans nous apercevoir que notre école moderne de paysage a produit des œuvres sans rivales dans le passé. Le talent viril de M. Théodore Rousseau fournirait à l'appui de cette assertion de nombreux exemples où se font jour sa science profonde, son admirable patience et son sentiment exquis, tout moderne, des fières beautés de la nature en nos climats.

A la première génération de paysagistes sincères en a succédé une autre qui a fait un pas de plus dans la même voie. M. Daubigny est le chef de cette nouvelle génération. M. Paul Huet, M. Corot, M. Français, M. Diaz, M. Théodore Rousseau lui-même, quoique plus rarement, ont presque toujours pris soin de placer dans leurs compositions des groupes de figures épisodiques destinés à indiquer la note expressive du paysage. M. Daubigny, M. Blin, M. Bernier, M. Nazon, qui sont au Salon de cette année les jeunes maîtres de la nouvelle école, ont supprimé tout à fait l'élément humain. Ils interprètent les sites les moins expressifs en apparence avec une telle passion

de vérité que l'émotion naît d'elle-même comme en présence des phénomènes naturels. J'ose dire que c'est là un signe de puissance plutôt que de décadence et de faiblesse.

Dans un livre hardi, curieux à étudier, où les tendances de l'art moderne sont finement observées et analysées, je trouve cette page intéressante sur le sentiment de la nature dans l'antiquité :

> Les anciens, qui parlent tant de la nature, n'en ont guère le sentiment, malgré le préjugé contraire. Ils n'en connaissent et n'en apprécient guère que les impressions physiques ; un très-petit nombre seulement semble avoir vu dans la campagne autre chose que ses moissons et la fraîcheur de ses ombrages. Les anciens aimaient pourtant la lumière et le soleil, mais surtout au moment de mourir. Quant à ce charme indéfini des grands horizons où l'œil se perd, quant à cette mélancolie mystérieuse des grands bois, à cette fascination de la mer, à cette attraction singulière qu'exerce sur nos âmes la vue des hautes montagnes, des vallées profondes, les mugissements des cascades et des torrents, le bruit du vent dans les arbres, toute cette variété d'aspects, de formes, de couleurs, enfin cette jouissance intime et cette plénitude de la vie qui nous enivre au milieu de la pure lumière des champs ou le demi-jour des forêts désertes, tout cela est resté inconnu aux anciens; nul du moins, même parmi les plus favorisés, n'en a eu une conscience assez nette pour nous en transmettre l'expression. Toutes leurs peintures de la nature, comme le reste, sont vagues et indécises, et si nous y rencontrons quelques traits qui nous rappellent nos propres impressions, ils sont en bien petit nombre, et bien éloi-

gnés pour la plupart d'exprimer tout ce que nous nous plaisons à y trouver. — En tout cas, ils n'ont pas inspiré les peintres de l'antiquité, et parmi toutes les descriptions de tableaux que nous ont transmises les écrivains grecs ou latins, je n'en connais pas une qui permette de supposer qu'ils aient connu le paysage [1]. »

Et en effet, l'intelligence des effets de nature réduits à leur propre expression suppose une élévation, un développement de culture morale que les anciens ne connurent point, et qui est la conquête de l'esprit moderne, soumis depuis dix-huit siècles à une éducation toute spiritualiste. Je crois volontiers qu'un Athénien eût été fort insensible au *Soleil d'hiver* de M. Nazon, à la *Baie de Penhir* de M. Camille Bernier, aux solitudes imposantes, spectacles pleins de grandeur qui éveillent chez nous tant de pensées sereines, calmes ou graves, fenêtres ouvertes sur l'infini qui est en nous et autour de nous, appels à la méditation que viendrait troubler la présence trop souvent malencontreuse d'un personnage mis en scène par l'artiste pour boucher un trou dans la composition ou pour obéir à une règle d'école. Les anciens avaient si peu l'amour des solitaires beautés du paysage que leur imagination le peuplait d'êtres à forme humaine, nymphes, dryades, hamadryades, faunes lascifs, dieux et déesses de tout rang. Cet anthropomorphisme,

[1] *Superiorité des arts modernes sur les arts anciens*, par M. Eugène Véron. Un vol. in-8°, chez Guillaumin, 1862.

sous son apparence poétique, cache une secrète horreur des lieux déserts ; il accuse tout au moins une profonde indifférence, une réelle inintelligence des grandeurs éloquentes qui ont tant d'action sur nos âmes. Aussi, lorsque au retour de chaque exposition nous voyons tant de peintres nous demander sous mille formes après le poëte :

> Regrettez-vous le temps où le ciel sur la terre
> Marchait et respirait dans un peuple de dieux ?
> Où Vénus Astarté, fille de l'onde amère,
> Secouait, vierge encor, les larmes de sa mère,
> Et fécondait le monde en tordant ses cheveux ?
> Regrettez-vous le temps où les nymphes lascives
> Ondoyaient au soleil parmi les fleurs des eaux,
> Et d'un éclat de rire agaçaient sur les rives
> Les faunes indolents couchés dans les roseaux ?
> Où les sources tremblaient des baisers de Narcisse ?
> Où du Nord au Midi, sur la création,
> Hercule promenait l'éternelle justice,
> Sous son manteau sanglant, taillé dans un lion ?
> Où les sylvains moqueurs, dans l'écorce des chênes,
> Avec les rameaux verts se balançaient au vent
> Et sifflaient dans l'écho la chanson du passant ?
> Où tout était divin, jusqu'aux douleurs humaines,
> Où le monde adorait ce qu'il tue aujourd'hui,
> Où quatre mille dieux n'avaient pas un athée ?...

A cette suite de points d'interrogation si merveilleusement formulés, nous roidissant contre la séduction du rhythme, nous n'hésitons nullement à répondre : « Non, nous ne regrettons rien. Le xix⁵ siècle

n'a ni moins de grandeur ni moins de poésie que les siècles fabuleux où vous vous enfermez, aveugles, qui n'auriez qu'à ouvrir les yeux pour découvrir dans le monde qui vous entoure tous les mots d'une langue pittoresque nouvelle. S'il y a faiblesse et décadence dans les arts, elles proviennent de cette pauvreté d'imagination à court d'haleine qui ne prend feu que pour les formules inférieures d'un monde encore enfant et ne saisit pas la poésie des sociétés modernes. Voyez la Grèce antique, voyez Rome, la Gaule, le moyen âge en historiens, soit ; mais voyez aussi votre temps en poëtes, pénétrez ses croyances, la réelle beauté plastique de ses mœurs et de ses costumes que vous niez par habitude ; et surtout dans le cercle rayonnant des formes et des couleurs qui prêtent leur magie à la vie mystérieuse et féconde des eaux, des montagnes, des plaines et des forêts, cessez de voir les créations d'une mythologie enfantine pour y replacer l'âme, foyer bien autrement poétique, l'âme éternelle des êtres et des choses. »

Notre jeune école est donc dans la véritable voie ouverte à l'art moderne lorsqu'elle interprète le paysage dans sa beauté profonde, austère, sévère ou charmante, éloquente toujours, et se prêtant à la passion la plus élevée malgré l'absence de l'homme. L'homme que l'artiste supprime dans le paysage, le spectateur le lui restitue ; il le place au bon endroit, et c'est lui-même, le spectateur, qui vit, qui pense au milieu de ce site, qui entre en communication avec

toutes les forces groupées sous ses yeux, les anime de sa propre existence ajoutée à la leur, réalisant ainsi sans témoin importun le mot de Sénèque : *Homo additus naturæ.*

MM. Daubigny, Blin, Bernier et Nazon ont-ils obéi à un système préconçu en n'introduisant point de personnages dans les sites qu'ils ont représentés ? Je ne le crois pas ; et je ne songe pas, en les justifiant, à imposer une règle qui serait absurde si elle était absolue. Mais cette rencontre nullement préméditée est un symptôme qu'il n'était pas permis de laisser passer inaperçu ; elle est la révélation d'un ardent et croissant amour pour la nature, et aussi d'une intelligence complète de ses beautés extérieures et latentes.

On me répond : « Bah ! ce sont des peintres qui ne savent pas dessiner une figure et qui trouvent plus simple et plus facile de n'en point faire. » Cela peut être vrai, mais que m'importe ! Sommes-nous des examinateurs chargés de constater le degré d'expérience de chaque artiste ? Demanderons-nous à Redouté de peindre une bataille, à Horace Vernet de peindre la *Source* ? Non. Chaque arbre porte ses fruits, l'important est qu'ils soient pleinement de leur espèce, qu'ils en aient toutes les qualités. Dans l'art, puisque nous n'avons pas le grand souffle qui met tous les genres aux mains d'un seul homme, l'important est que chaque genre soit représenté dans la plénitude de ses moyens d'expression. Acceptons donc

l'œuvre d'art telle qu'elle nous est présentée et sachons l'étudier dans la forme que l'artiste a choisie, nous réservant d'exiger tout ce qu'elle peut donner sous cette forme.

La plupart des paysages exposés au Salon perdent beaucoup d'ailleurs à se trouver confondus avec tant de tableaux d'un genre tout différent, d'un sentiment tout opposé. Rapprochés les uns des autres, ils perdraient encore davantage. C'est là l'inconvénient inhérent aux galeries de tableaux. Mais le paysage en souffre plus que le tableau d'histoire. Il faut au paysage le jour discret de nos intérieurs. A moins d'être conçu dans un procédé purement décoratif, il ne peut même être employé comme tableau d'apparat. Son charme est plus recueilli ; il ne se dégage à l'aise que dans le demi-jour du cabinet de travail et de la pièce retirée où la maîtresse de maison occupe les heures non mondaines de sa journée ; il est le compagnon de retraite, le confident de la pensée rêveuse et de la méditation.

Avec quel plaisir délicat et le plus souvent inconscient le regard, se détachant de la page achevée, ne suivrait-il pas le reflet profond des grands arbres reflétés dans le *Cours de l'Oise à Auvers*, par M. Daubigny, les brumes légères de son *Matin* ! Ces deux paysages de M. Daubigny sont la complète manifestation de son talent. Je ne crois pas qu'il puisse mieux faire ni faire autre chose de bien différent. L'attrait perfide des rivières a trouvé en lui son interprétation

définitive. Ce qui me fâche, c'est de voir auprès de Daubigny père un Daubigny fils qui pastiche son maître à s'y méprendre. Voilà ce qui nous révèle le procédé, le *chic* (qu'on me passe ce mot affreux), et toute illusion est bien près de disparaître lorsqu'on s'aperçoit qu'il y a un *tour de main* transmissible de père en fils, de maître à élève, pour exécuter ces œuvres qui nous séduisaient précisément par leur caractère unique et tout individuel.

La *Plage en Bretagne*, de M. Blin, est une plage au reflux. La mer, en se retirant, a laissé à découvert la grève de sable, vierge de pas humains. La solitude est à peine troublée par le murmure des lames prochaines, par le cri des mouettes qui viennent boire dans le creux des îlots de rochers l'eau de mer où se réfléchit l'azur du ciel. Le *Souvenir de la Creuse* est une pente de terrains rocheux, arides ; un sentier à peine frayé y trace ses contours indécis au pied des arbres grêles, tremblant sous le ciel où roulent de nombreux nuages. Ces deux paysages ne sont pas de beaucoup supérieurs à celui qui ne figure pas au Salon officiel : longue plaine baignée de blanche lumière sous les brouillards de la première heure en été et s'étendant à perte de vue entre deux rangées d'arbres qui filent tout droit jusqu'à l'horizon.

Si je ne me trompe, M. Camille Bernier débute cette année à l'Exposition. Ses vues de Bretagne : le *Village de Plounéhour*, la *Baie de Penhir*, sont des études sincères, franchement rendues dans leur réalité, sans

artifice. Le *Village* dominé par son vieux clocher est plus audacieux par l'intensité des tons verts. Cependant je préfère la *Baie de Penhir*, plage déserte, au bas de hautes falaises qui se perdent dans les vastes profondeurs d'un ciel d'orage. M. Bernier a pris rang au Salon parmi les paysagistes hardis et émus, qui font de leurs tableaux le miroir intelligent de la nature, épris du réel et non réalistes, parce qu'ils ont le don de voir grand au lieu de voir mesquin et vulgaire. Que voulez-vous? il y a là une distinction, une différence radicale dans la conformation de l'organe visuel et aussi dans la disposition du regard intérieur. Rien ne comblera cet abime. Leur mérite, à tous ces paysagistes, réalistes ou non, c'est d'être également sincères.

Les trois tableaux de M. Nazon sont, il s'en faut de peu, des chefs-d'œuvre. Ce qui est particulièrement remarquable dans le talent de l'artiste, c'est la largeur de l'exécution et de la conception, en même temps que la netteté, la précision des détails importants. Le *Jusant*, baie de Cancale ; les *Bords de l'Aveyron* ; les *Gorges de Larzac*, sont trois œuvres fort belles d'inspiration et d'effet, mais à des degrés différents. Je ne sais rien de plus séduisant que ce courant de petites futaies qui borde la plage marine de la baie de Cancale. C'est une terre bénie que ce petit coin de nature, tiède et frais, fertile en beautés contrastées d'eaux limpides, de ciel clément et de végétation verdoyante. La douce atmosphère des soirs d'au-

tomne répand sa transparence ambrée sur les collines des *Bords de l'Aveyron* ; mais, malgré la justesse des valeurs, des tons et de l'ensemble, il y a à reprendre dans ce tableau quelques négligences d'exécution. Le paysage intitulé *Gorges de Larzac* est le joyau de l'exposition de M. Nazon. Les lignes sont mouvementées et accidentées avec une largeur qui atteint tout naturellement au plus grand style, et l'effet de lumière est surprenant. Les pâles rayons du soleil d'hiver glissant entre les vapeurs du ciel, laissent dans l'espace la trace lumineuse et immobile de leur passage, comme ces gloires que les vieux maîtres ceignent au front des saints personnages : s'il est permis toutefois de comparer les grandes choses aux petites, les puissantes magies de la nature aux petites inventions d'un art à son enfance. Le talent de M. Nazon est, dans le genre du paysage, la plus heureuse manifestation que nous ait révélée parmi les inconnus d'hier le Salon de 1863.

Que de noms, que d'œuvres il faudrait encore citer s'il était possible d'être complet ! Le *Coucher de soleil dans les Landes*, par M. Busson ; ses deux autres paysages sont plus lourds, d'une allure plus vulgaire ; — l'*Ouragan*, par M. Baudit, et son *Bord de la mer* si profond, si pur, si limpide ; — le très-beau paysage solidement construit, vigoureux de lumière et d'effet, intitulé *Rochers dans la Franche-Comté*, par M. Bavoux ; M. Bavoux a chassé sur les terres de M. Courbet, mais quelle n'est pas sa supériorité sur le peintre franc-

comtois, cette année ! — le *Coup de vent*, le *Crépuscule*, par M. Emile Breton, qui marche rapidement sur les traces de son frère, et me paraît plus sincère que celui-ci ; le *Marais au bord de la mer*, par M. Desjobert, œuvre savante et d'un haut sentiment pittoresque ; — le *Vallon dans le Jura*, de M. Fanart, un nom nouveau, je crois ; — le paysage de M. Harpignies, les *Corbeaux*, trop peu exécuté, mais juste d'impression et charmant de finesses, de légèretés grises ; — *Mai*, par M. Lambinet ; — les *Bois du Nivernais*, par M. Hanoteau, le *Soleil couchant*, de M. Lapierre, le *Lac*, de M. Percy-Sichey, les *Bords du Loing*, par M. Williot, l'*Etang de Bobigny*, par M. Sauzay, encore un débutant, fin, soigneux ; les premiers plans de son paysage sont curieusement étudiés et me rappellent certaines pages des préraphaélites anglais.

J'arrête ici cette énumération, et à regret ; car il n'est pas de paysage qui n'ait quelque partie digne d'éloges. Je dois faire remarquer que bon nombre des noms que je viens de citer paraissent pour la première fois au catalogue des expositions.

C'est grâce au talent énergique, résolu, aux longues luttes de la première génération des paysagistes sincères contre le classique de convention, que cette jeune école triomphe si facilement dans la voie excellente où elle s'est engagée. Elle doit donc quelque reconnaissance aux maîtres qui combattent encore

auprès d'elles, les Paul Huet et les Rousseau. Cette éclosion de talents nouveaux arrivant dès le début à une perfection relative, n'est-elle pas, me dira-t-on, un indice fâcheux contre le genre du paysage, une preuve de son infériorité, le montrant comme le pis-aller d'artistes qui ont reculé devant de plus hautes tentatives ? Je ne saurais adopter ces conclusions pessimistes. Tout effort qui aspire à la perfection dans un ordre quelconque de manifestations esthétiques me paraît suffisamment noble, il ne me paraît point dénué de grandeur lorsqu'il enlève le peintre au-dessus de la banalité courante, de la vulgarité fade, lorsqu'il lui communique une certaine force d'émotion. N'est-ce pas l'absence d'émotion qui nous laisse si indifférents à la peinture religieuse et souvent même à la peinture dite de genre en ce temps-ci ? Les artistes au contraire qui ont voulu nous rendre leurs impressions de vie extérieure dans la nature ont tous su plus ou moins nous faire partager leur sentiment.

Dans le paysage, donc, comme dans toutes les branches de l'art, ceux qui sont bien doués, ceux qui à leur inspiration, à leur don d'observation, ont joint l'expérience pratique qui s'acquiert par le travail, ceux-là ont réussi, et du premier coup ont pu gagner la rude bataille de l'art. Beaucoup de paysagistes, il est vrai, voient la nature en réalistes, et leurs œuvres ne sont pas les meilleures ; mais beaucoup aussi la voient avec le regard particulier de l'amant ; c'est

ainsi qu'ils trouvent l'idéal : — l'idéal qui réside toujours au fond de tout amour, même lorsque cet amour s'applique aux êtres ou aux créations qui n'ont que la vie latente.

VII

LE GENRE

Il ne manque pas d'hommes de goût, mais d'un goût exclusif, qui affectent un profond dédain pour la peinture de genre et la relèguent volontiers aux derniers rangs des manifestations artistiques ; j'ose dire cependant qu'un bon tableau de genre est, sans qu'on paraisse s'en apercevoir, ce qu'il y a de plus difficile à rencontrer. Dans le paysage, l'artiste a un complice bien puissant : la nature. Dans la peinture religieuse, il a un autre complice plus puissant encore : la foi des fidèles. Dans la peinture historique, il est soutenu, guidé, inspiré par les idéales vertus des héros, par la beauté plastique des dieux païens. Le patriotisme vient en aide au peintre de batailles et lui prête un public complaisant, fasciné d'avance. La peinture de genre, au contraire, est réduite à trouver en elle-même tous ses moyens d'action. Et

d'abord, dans quel sens le peintre dirigera-t-il son effort ? Cherchera-t-il cette vague expression du beau spéculatif que l'on est convenu d'appeler l'idéal ? Puisera-t-il ses effets dans la réalité vulgaire, dénuée d'élévation ; abdiquera-t-il en présence du réel la première des libertés de l'art : la liberté du choix ? Ou bien se contentera-t-il de ce banal juste-milieu, de cette fausse élégance, maniérisme sentimental qui n'a que trop d'adeptes ? Chacune de ces directions est rigoureusement interdite au peintre de genre qui a quelque souci de son art et de soi-même.

Le tableau de genre doit être original dans la saine acception du mot. L'émotion, le sentiment, l'observation d'où jaillit tout accent nouveau, doivent s'y joindre dans un parfait accord. Fixer la fugitive expression de la vie dans ses accidents les plus intimes, les plus ordinaires et toutefois le moins constamment semblables, telle sera la préoccupation de l'artiste. Celui qui ne saura pas parfaitement choisir son sujet échouera sans contredit. Il échouera de même, celui qui n'aura pas foi dans la signification des phénomènes quotidiens de la vie familière ; de même aussi celui qui n'aura pas quelque chose du regard profond et scrutateur de Balzac, secondé par cette verve tout artistique dont le talent de M. Théophile Gautier est l'image la plus complète. On le voit, les mérites du peintre de genre ne sont point si communs ; il serait donc injuste de les dédaigner. J'ajoute enfin qu'un tableau de genre doit non-seulement séduire par la

pensée, par le goût qui ont présidé à sa composition, il faut encore qu'il retienne par la délicatesse, par la variété de l'exécution. Il est nécessaire que l'œil ne découvre pas du premier coup tous les artifices de la brosse et de la palette. Un tableau de genre qui ne laisse rien à deviner, à trouver, qui ne réserve aucune surprise à la fréquente inspection du possesseur, est une œuvre insuffisante.

On conçoit que nous ne puissions faire un choix sévère parmi les nombreux ouvrages du Salon qui rentrent dans cette classification très-large ; car si le genre est, avec le paysage, la branche de l'art qui est le plus cultivée, on est bien forcé de reconnaître que trop peu d'artistes se rendent compte des difficultés que nous venons d'indiquer.

Le genre est une des grâces de la peinture, et c'est pour lui que les mots *pittoresque*, *sentiment du pittoresque*, ont dû être inventés. C'est pourquoi, cédant à une méfiance exagérée de leurs propres forces, ou n'estimant pas assez les manifestations de la vie familière, la plupart des peintres de genre, après Decamps et Marilhat, demandent aux paysages, aux mœurs, aux costumes de l'Orient, de l'Italie, de la France même, dans celles de ses régions qui ont conservé une tournure particulière, en un mot aux contrées réputées pittoresques, l'attrait de curiosité et le charme essentiels à la peinture de genre.

Si nos préférences, contraires aux leurs, se portent d'un élan spontané et néanmoins raisonné vers les

sujets modernes où la plus grande part est faite à l'homme moral, plutôt qu'à l'étrangeté des types et des costumes, phénomènes seulement extérieurs, nous ne sommes pas insensible néanmoins aux beautés naturelles et piquantes des sujets ethnographiques. Comment ne goûterait-on pas la haute élégance des œuvres de M. Fromentin, par exemple, dont le le talent se renouvelle incessamment ! La *Chasse au faucon en Algérie* et le *Fauconnier arabe* sont des pages où s'accroissent la vie, le mouvement et la couleur que M. Fromentin nous avait déjà montrés avec tant d'éclat aux précédents Salons. Le *Fauconnier*, qui traverse la plaine comme l'éclair traverse un ciel d'orage, est d'une beauté impétueuse et calme tout à la fois qu'on ne saurait oublier. Cependant le *Bivouac arabe au lever du jour* est plus délicat, plus séduisant encore. L'artiste a résolu dans ce tableau une longue série de difficultés avec une aisance que nous ne pouvons trop admirer. C'est une gamme légère et audacieuse de tons gris, juxtaposés, variés avec une science de coloriste exquise. Les œuvres de M. Fromentin ont ce mérite incomparable d'être absolument personnelles, de révéler un talent individuel et fertile, habile à se formuler d'une manière toujours nouvelle et toujours reconnaissable à son cachet inaliénable de distinction nullement cherchée, toute de jet et coulant de source.

M. Magy a regardé la peinture de M. Fromentin assez attentivement pour que l'un de ses tableaux,

l'*Abreuvoir au pied des Montagnes Roses* (Algérie) ne paraisse qu'une réminiscence du jeune maître ; nous aurions donc passé outre si les *Kabyles moissonneurs*, du même artiste, n'étaient une œuvre vraiment originale. Ces Kabyles ont une fière tournure soigneusement étudiée, et l'harmonie du tableau est excellente. Je n'y reprendrai qu'une tache, et il serait facile de la faire disparaître. Le grand chapeau jeté au premier plan est une note dissonante dans cette composition fort sincère. C'est l'accessoire faussement pittoresque des tableaux dits de style. Il est désagréable, à sa façon, comme les fûts de colonne dans les tableaux de Claude Lorrain, comme le tronc d'arbre abattu aux premiers plans de l'ancien paysage de convention. Je condamne donc le chapeau à retourner à son état primitif, à redevenir une gerbe de cette belle paille dorée par le soleil, et que moissonnent sur la colline les nobles Kabyles de M. Magy.

Le précieux mérite de nos peintres orientalistes, c'est la sincérité. Lisez le *Désert de Suez*, récit d'un voyage dans l'isthme, écrit par M. Berchère, et voyez ses tableaux : la *Barque du Nil*, *Enfants gardant des moissons*, *Bassin du lac Timsah*, occupé aujourd'hui par les eaux du canal maritime de Suez ; c'est la même loyauté d'expression dans l'un et l'autre art. La *Barque du Nil* et le *Bassin du lac Timsah* sont de belles œuvres qui donnent bien l'impression de l'Orient ; je ne crains pas de l'affirmer, autorisé à une pareille assertion par cet aspect de vérité qui parfois

nous arrache une exclamation sur la ressemblance
d'un portrait dont nous ne connaissons pas le modèle.
M. Belly, M. Brest (qui ne termine pas assez ses premiers
plans), MM. Thomas et Mouchot, M. Barry rendent
également avec un sentiment très-net leurs souvenirs
d'Orient. M. Eugène Giraud possède comme personne
le secret des molles langueurs de la femme sous le
ciel écrasant de l'Égypte; son *Moucharaby au Caire* et
le *Débordement du Nil* ont fourni à son pinceau facile
d'heureux prétextes, d'heureux sujets de variété pittoresque et spirituelle. On aime aussi les terrains
crayeux, les lointains horizons découpés en larges
assises, les montagnes violettes, la poussière et la lumière aveuglante des grands sites que M. Pasini rapporte d'Asie Mineure à chaque exposition ; — les vues
d'Égypte de M. Dauzats ; — les *Kabyles* dégingandés
de M. Rodolphe Boulanger ; — les intérieurs chinois
de M. de Bannes, qui les a vus de près, en soldat et
en artiste. — Mais, parmi les tableaux de genre, les
plus séduisants par l'élégance de la conception, par
le soin extrême de l'exécution, je place aux premiers
rangs ceux de M. Tournemine. La transparence de
l'air et des eaux aux différentes heures de la journée,
les sites variés et charmants y sont étudiés avec un
rare sentiment de l'ensemble et un respect peu commun de la dignité des moyens d'exécution. Le travail
de la main souple et soigné sans minutie est éminemment consciencieux ; j'insiste sur cette qualité d'un
talent très-distingué par lui-même et qui s'est tou-

jours révélé sous un aspect d'originalité fine et sincère.

Nous avons déjà parlé des vues de Naples de M. Oswald Achenbach, nous ne saurions trop louer la justesse de ses effets de lumière. La *Caranque du Val-Bonête*, entre Toulon et Hyères ; la *Pêche au Bourgin*, par M. Auguste Aiguier, sont les plus belles marines qu'il y ait au Salon. Le *Marché aux moutons*, à Saint-Jean-de-Luz, dans les Basses-Pyrénées, par M. Hédouin, les Bretons de M. Adolphe Leleux ; ceux de M. Gouezou offrent une aimable satisfaction aux amateurs de costumes pittoresques et de mœurs populaires. Le *Choral de Luther*, en Alsace, de M. Ch. Marchal, est joliment composé. Cette bande de jeunes filles qui s'avancent en se donnant le bras est fort gracieuse, mais la main de l'artiste a trahi sa volonté, l'exécution est inférieure à la pensée, les tons du ciel et des terrains ont un effet discordant qui diminue le charme de cette œuvre fort agréable, mais incomplétement réussie. — M. Patrois exposait, il y a quelque temps, au boulevard des Italiens, une ou deux toiles d'un aspect archaïque déplorablement faux ; il a changé d'air, il est sorti de son atelier et a poussé d'un trait jusqu'en Russie. Ce voyage a fortifié son talent, et les scènes de la vie russe qu'il en a rapportées sont intéressantes, comme art et comme document.

Dans ces œuvres que nous venons d'énumérer, on chercherait vainement les qualités d'observation profonde et pénétrante qui sont essentiellement du do-

maine de la peinture de genre. Les artistes que nous avons nommés s'attachent uniquement au côté extérieur de l'homme et de la nature. Un plus grand souci de la vie expressive se révèle dans un certain nombre d'ouvrages, qu'il nous est impossible d'analyser en détail, mais que nous devons au moins citer : la *Petite amie*, par M. Anker, scène de deuil fort touchante ; la *Signature du contrat*, le *Premier né*, par M. Caraud, compositions mondaines, appelées à un succès de gravure ; le *Baptême*, la *Sortie d'école*, le *Regain*, qui annoncent en M. H. Dargelas un jeune rival de M. Édouard Frère ; la *Prise d'armes*, de ce dernier, est un de ces thèmes gracieux où l'artiste excelle à mettre en scène la joie exubérante et bruyante des enfants. Je recommande également à l'attention des amateurs un petit tableau de M. Guillaume intitulé *Un Vocero en Corse*.

« Le mort, rapporté dans sa maison, est étendu sur une table, au milieu de la pièce principale. Les femmes, accroupies autour de lui, s'arrachent les cheveux, se frappent la poitrine et exhalent leur douleur en un concert de plaintes et de cris. Les hommes sont à l'écart, impassibles et silencieux. L'improvisatrice (*Voceratrice*) s'approche du cadavre, se penche vers lui et entonne le *Vocero*. C'est un chant lugubre et monotone dont les strophes entrecoupées de sanglots cadencés sont presque chuchotées à l'oreille du mort ; après quoi la Vocératrice prononce le serment solennel de la vengeance. »

Cette scène fort bien décrite au livret est rendue avec une réelle grandeur dans des dimensions très-restreintes. La vérité fiévreuse des attitudes, le geste de l'inspirée, la manière dont le groupe est éclairé dans le demi-jour d'une chambre mortuaire ont un caractère de beauté sauvage tout à fait remarquable. La *Discussion théologique*, de M. Moyse, est aussi dans le genre grave et sévère un bon tableau, bien compris et bien exécuté ; on doit adresser les mêmes éloges aux ouvrages de M. Armand Leleux, et particulièrement au *Capucin mort*, exposé dans la chapelle des Capucins, à Rome.

MM. Fichel, Fauvelet, Pécrus, Plassan, ne me paraissent pas en progrès sur les expositions précédentes. Ils ont, dans le royaume de l'infiniment petit, adopté un procédé plus ou moins sec, cassant, uni, poli, fini : convention dépourvue de toute vérité de nature, et cependant traitée avec esprit, avec une dextérité de main prodigieuse. M. Ruiperez, qui entre à leur suite dans le domaine de M. Meissonier, y met plus de conscience, parce qu'il est plus jeune et qu'il en est encore à chercher son procédé. Son *Gil Blas* métamorphosé en gentilhomme par un fripier est très-fin. Mais qu'il se méfie. Déjà ses *Joueurs de dames* montrent beaucoup trop l'influence et l'imitation du maître. Et pourquoi reprendre éternellement les sujets que M. Meissonier a si parfaitement rendus ? Pourquoi se condamner à refaire ce qu'il a bien fait et s'immobiliser avec moins de

supériorité dans les mêmes siècles qu'il a parcourus?

J'adresse ces observations à M Ruiperez parce qu'il n'est pas engagé à tout jamais, je l'espère, dans cette voie de la répétition, de la redite lamentable des mêmes choses que l'on goûte la première fois qu'on les entend, mais qui fatiguent et dont l'on se détourne à la longue, lorsqu'elles n'ont plus cette saveur de l'expression originale. Je crois M. Ruiperez assez fort pour ne point se condamner à rester le clair de lune de M. Meissonier ; et, si je ne me trompe pas, il a, avec son talent intelligent et fin, tout un monde à exploiter que son maître n'a pas effleuré : la société contemporaine. Si je me trompe, qu'il continue ses aimables pastiches, ils lui vaudront peut-être des succès palpables auprès des marchands de tableaux, ils ne lui vaudront jamais la gloire.

Voici le sourire, la grâce naïve, la bonne humeur et la santé florissante, les fortes filles, les beaux gars, les enfants roses ; c'est l'école de Dusseldorf qui a la spécialité de ce genre dans le genre. Faut-il s'indigner au nom du grand art contre cette école qui se plaît aux réalités semi-bourgeoises, semi-campagnardes des pays d'outre-Rhin ? Faut-il, au contraire, au nom de ces sujets riants et faciles, déclarer le grand art vaincu ? Peut-on même dire qu'il y ait dans les tableaux de l'école de Dusseldorf beaucoup d'art, bien moins encore : un peu d'art ? Non. Il n'y a pas plus lieu de protester contre ces charmantes productions

que de les exalter. Elles sont le fruit de talents habiles, superficiels, qui ont peu réfléchi sur les lois de la couleur, sur la science du rhythme pittoresque, sur les beautés de la ligne, mais qui se sauvent par une incomparable qualité, la verve et la bonne foi. M. Knaus est tout à fait hors de pair dans l'école, et l'on ne peut lui refuser de réelles facultés d'artiste. Le *Saltimbanque* est le meilleur de ses deux tableaux ; il y a dans cette toile des morceaux tout à fait supérieurs, le bras droit et les mains du saltimbanque, les deux jeunes filles qui occupent le centre de la composition. Et puis la justesse expressive de toutes les attitudes dans les deux ouvrages prouve une science de dessin parfaitement sûre d'elle-même. La peinture est parfois, dans les terrains surtout, un peu inconsistante ; légère faiblesse amplement rachetée par l'harmonie de l'ensemble et la réalité nullement vulgaire de la conception. Les imitateurs de M. Knaus, français ou étrangers, sont plus lourds que lui, moins francs parce qu'ils savent moins. Cependant on ne saurait passer sous silence les noms de MM. Salentin, Sonderman, Nordenberg, Jernberg, Schloesser, Jundt. Ils reproduisent avec grâce, en le variant chacun à leur façon, le thème sentimental et souriant du pays où croissent les houblons à fleurs bleues.

Le règne de Louis XIV n'a fourni cette année aux peintres de genre historique que d'assez faibles inspirations. Le roi recevant au haut du grand escalier de Versailles le grand Condé, vainqueur à Senef, est

un sujet peu favorable à la peinture. Il y a entre les deux personnages un échange de paroles. Il est donc nécessaire que la mémoire du spectateur vienne au secours du peintre dont la pensée est incomplétement rendue. C'est là une faute assez grave, car toute œuvre dans les arts plastiques doit être intelligible à chacun, aux érudits, aux lettrés, sans doute, mais aussi à ceux qui ne sont ni lettrés, ni érudits. Combien en est-il parmi les 36,000 visiteurs du dimanche qui n'ont pas acheté le catalogue où se trouve le complément explicatif du tableau ! Comme exécution, le talent de M. Caraud n'a pas réussi à rompre les bleus et les rouges peu harmonieux qui sont le danger des tableaux où figure la cour de Louis XIV.

Malgré certaines finesses de tons, M. Gérôme n'a pas non plus complétement résolu la difficulté de son *Louis XIV et Molière*. La meilleure toile de l'exposition de M. Gérôme est sans contredit le *Prisonnier*. Il a mis dans cette œuvre la pleine expression de son talent soigneux, ingénieux et fin. L'harmonie de l'ensemble, poussée beaucoup plus loin que dans les autres ouvrages du même artiste, dissimule la sécheresse de contour habituelle à ses figures. Le *Prisonnier* nous laisse une triste impression de l'Orient et de ses mœurs, pittoresques peut-être, mais barbares certainement.

L'exactitude archéologique est le principal attrait du tableau de M. Rodolphe Boulanger, représentant *Jules César dans les Gaules*. C'est un mérite assurément,

et aujourd'hui nous avons le droit de demander aux peintres de genre historique une exactitude d'informations que Le Brun ou Véronèse ont complétement négligée dans leurs compositions d'apparat sur la vie d'Alexandre. Cependant nous ne devons pas nous dissimuler que, malgré leurs erreurs archéologiques, Véronèse et Le Brun lui-même nous donnent une haute idée du héros macédonien. Pourrait-on en dire autant des héros que mettent en scène les peintres modernes? Néanmoins, on ne saurait refuser de réelles qualités d'arrangement aux œuvres de M. Hillemacher, au *Germain Pilon* de M. Chazal, aux spirituelles fantaisies historiques de M. Ch. Comte. *Une messe sous la Terreur*, de M. Muller, est aussi une œuvre dramatique et touchante qui me confirme dans l'opinion que j'ai déjà exprimée sur cet artiste à propos de sa *Scène de jeu* : son talent se prêterait fort bien et ne pourrait que gagner à l'interprétation de la vie moderne.

On sait à quel point sont contestables les résurrections archaïques d'un peintre d'Anvers, M. Leys, dont personne ne sera tenté néanmoins de méconnaître l'habileté et la sincérité. M. Leys est à sa façon un préraphaélite. Il supprime de l'histoire de l'art Rubens et Van Dyck, et prétend continuer la tradition germanique reprise à la suite des Van Eyck, d'Albert Durer et d'Holbein. Les doctrines esthétiques de M. Leys sont fort contestables, je le répète, mais aussi fort excusables. Sa tentative est très-sérieuse,

elle a dans l'école belge de nombreux imitateurs qui sont, eux aussi, convaincus qu'ils travaillent à relever l'art national. Mais par quel lien M. Tissot, né à Nantes, espère-t-il se rattacher au mouvement de l'école d'Anvers ; quelle cause sert-il en épuisant son talent à des plaisanteries gothiques sans racines dans le passé de la tradition française et que désavoueraient certainement les réformateurs belges qu'il pastiche en les exagérant ? Et pourtant M. Tissot n'était dénué ni de goût ni de savoir. Son exposition de 1861 avait obtenu quelque faveur auprès du public. Aujourd'hui, le public est revenu à la raison, et, par sa profonde indifférence, il punit l'artiste d'avoir surpris son attention à l'aide de moyens peu sincères. Il se porte de préférence vers les œuvres moins prétentieuses et plus intelligibles des peintres qui bornent leur ambition à lui plaire par un talent agréable et facile, par un choix de sujets conçus dans un joli sentiment décoratif, comme les souvenirs de Bretagne de M. Jules Noël et de M. Roux ; le *Guitariste espagnol*, de M. Stéphane Baron ; le *Message* et le *Souvenir du couvent*, de Mlle Quantin ; l'*Incendie*, de M. Seignac ; le *Départ pour la messe*, de M. Sain ; la *Ville hollandaise*, de M. Springer ; *Peine perdue*, de M. Schlesinger.

Les souvenirs d'Italie ont aussi le plus grand succès. On admire la vaillance de M. Schnetz, membre de l'Institut, directeur de l'Académie de France à Rome, exposant bravement ses trois tableaux comme le ferait un débutant désireux de se faire connaître. On

s'arrête aux compositions pittoresques de MM. Schutzenberger, Bertrand, Reynault ; à la *Messe aux champs*, le meilleur des trois envois de M. Émile Levy ; à la petite *Maria* de M. Bonnat, l'un des dix ou douze interprètes de la singulière beauté de cette enfant. M^me Bertaut, M. Jalabert, ont aussi reproduit la grâce naïve de ce gentil modèle, qui a posé également pour l'un des deux tableaux de M. Hébert. Cette étude de M. Hébert inspire à toutes les mères le désir d'avoir de sa main le portrait de leur enfant.

En fin de compte, sauf quelques exceptions que le visiteur a su distinguer (il suffit de rappeler ici les noms de MM. Hébert, Gérôme, Knaus, Fromentin et quelques autres encore), nous avons trouvé, dans cette longue énumération des peintures de genre, bien peu de tableaux qui, par l'accent, l'expression et l'exécution, fussent en juste rapport avec l'importance du sujet. Mais nous n'avons pas encore interrogé à ce point de vue les artistes qui, négligeant le côté purement pittoresque de l'humanité, se sont attachés à rendre les sentiments et l'intimité de la vie moderne. Nous réservons cette étude pour notre dernier article sur l'exposition ; il sera consacré au réalisme et aux sujets contemporains. Auparavant, nous avons à examiner les sujets antiques, les sujets religieux, les sujets militaires et les genres secondaires.

VIII

DESSINS, AQUARELLES, PASTELS, MINIATURES, ÉMAUX, PORCELAINES, GRAVURES

Il y avait au palais de l'Industrie un certain nombre de salles où le public se montrait moins empressé que dans les galeries de peinture. Ce sont les salles qui contenaient les dessins, les aquarelles, les pastels et les gravures. Cette indifférence n'est pas générale, heureusement. Elle ne se rencontre que chez les personnes qui ne vont au Salon qu'en passant, et il est peut-être trop sévère de les accuser d'indifférence ; on ne peut guère s'en prendre qu'à la fatigue de stations d'autant plus longues dans les autres parties de l'exposition qu'elles sont plus rares. Les visiteurs attentifs ne se plaignent pas d'ailleurs de cette facilité de circulation dans la galerie des dessins. C'est là qu'ils viennent se reposer du mouvement et du bruit de la foule, c'est là qu'ils viennent chercher des ob-

jets d'étude particulièrement attrayants pour ceux qui aiment l'art dans ses manifestations sévères comme le dessin et la gravure, délicates, variées, légères comme le pastel et l'aquarelle.

La peinture à l'huile se prête sans doute à une plus grande richesse d'effets et d'expressions que l'aquarelle, le pastel et le dessin. Cependant on ne passe pas devant tous ces tableaux sans y reconnaître une certaine monotonie, rompue çà et là, il est vrai, par un accent original et qui révèle une personnalité supérieure ; mais, dans l'état actuel de l'école, les neuf dixièmes au moins de ces peintures ont un caractère commun, impersonnel, qui tient au genre, au procédé, autant qu'à l'honnête médiocrité du grand nombre, à leur égale habileté, si l'on veut y mettre moins de rigueur. (Ne nous plaignons pas trop toutefois : nous avons fait des progrès en ce sens depuis un demi-siècle ; sous le règne de Louis David, l'uniformité était beaucoup plus accusée qu'elle ne l'est aujourd'hui.) Dans les autres genres, au contraire, il n'est pas de dessin, d'aquarelle ni de pastel qui ne trahisse une individualité différente et nettement tranchée : toute œuvre, fût-elle médiocre, considérée en elle-même, porte la marque de l'artiste qui l'a faite. Cette diversité d'exécution pique la curiosité, la tient en éveil ; elle offre à l'observateur l'attrait d'une révélation nouvelle contenue dans chacun de ces ouvrages. Le travail de la main, toujours visible, amuse le regard, occupe l'esprit, et par la manière

dont il s'accentue et se diversifie, montre à découvert le secret travail de l'intelligence.

Quelle variété charmante dans l'interprétation des scènes pittoresques de même nature! C'est bien là le triomphe de l'art sur la réalité : tant l'émotion s'y traduit, multiple et féconde en présence de phénomènes semblables! La peinture proprement dite sera plus complète, plus puissante; ici, avec des moyens moins parfaits, l'artiste atteint plus avant dans l'âme du spectateur; il communique plus directement avec lui, l'intéresse davantage peut-être en lui laissant voir l'homme sous l'artiste, la pensée sous l'œuvre qu'elle domine. Les yeux se tournent vers chaque objet, surpris et ravis de leur surprise, intéressés, égayés par l'incessante nouveauté du spectacle.

Dans les dessins au fusain : l'*Étang de Saint-Maurice* et les *Côtes de la Provence* de M. Allongé, le *Souvenir de Provence*, de M. Bellel, les *Rochers de Plougastel* de M. Gaucherel, traités largement, sûrement, par indications nerveuses et précises, forment le contraste le moins attendu avec la *Vue d'un lac*, le *Pont rustique*, dessins minutieux de M^me la comtesse de Dampierre, avec les *Vues* prises dans le parc du Raincy, dans les bois de Meudon, par M. Beldame, dessins légers, fins, tourmentés avec grâce.

De ces paysages où la nature revit dans sa vérité incessamment mobile, on passe aux souvenirs des vieux maîtres, non pas copiés, mais interprétés, eux aussi, comme si leurs œuvres étaient une page em-

pruntée au réel. Ce sont les beaux dessins à l'estompe de M. Axenfeld, *Jupiter et Antiope* d'après le Corrége, *le Bourgmestre* d'après Rembrandt; ceux de M. Paul Dubois d'après Sébastien del Piombo et Léonard de Vinci. (M. Paul Dubois fortifie ainsi ses études comme sculpteur. Ses deux statues, *Saint Jean-Baptiste enfant* et *Narcisse au bain*, sont extrêmement remarquables.) D'autres élèves de Rome, M. Gaillard, traduisant Raphaël et les peintures antiques de Pompéi; M. Tourny, renfermant dans un cadre restreint les précieux cartons de Raphaël que possède l'Angleterre : *la Pêche miraculeuse, Saint Pierre et Saint Jean guérissant des paralytiques;* d'autres encore, MM. Moreau, Massard, nous promènent à leur suite à travers les musées de l'Europe, promenade facile en compagnie d'hommes de talent, et instructive par le choix habile des œuvres qu'ils nous remettent en mémoire.

Mais le dessin, l'aquarelle, le pastel ne se prêteraient-ils qu'à des reproductions, nullement dépourvues d'intérêt sans aucun doute, mais d'où l'invention est nécessairement absente? Point du tout, car voici des projets de décoration intérieure de MM. Humbert, Ferogio et de M. Biennoury; des compositions, l'une, aimable enfantillage, *la Danse des œufs*, de M. Froment; les autres, fines, discrètes, sobres d'effets, savantes néanmoins et signées d'un nom qui a conquis une rapide notoriété, M. Bida. *Lorenzaccio, les Caprices de Marianne* font partie d'une suite de dessins destinés à une édition illustrée des œuvres d'Alfred de Musset.

M. Eugène Lami exposait, il y a deux ans, une suite d'aquarelles sur les mêmes sujets. La lutte entre M. Bida et lui est des plus attachantes.

Naturellement, M. Bida a pris le contre-pied des illustrations de M. Eugène Lami : autant celui-ci se montrait facile, spirituel, plein de verve, d'abandon, autant il mettait le diable au corps de ses personnages, autant M. Bida s'attache à la correction précise, élégante, au détail exact et caractéristique, au côté plutôt rêveur que sans façon du poëte. Ils le traduisent chacun avec leur esprit et leur talent, et tous les deux ils le comprennent juste. N'est-ce pas le propre de la poésie que d'éveiller un écho particulier et variable dans toutes les intelligences? L'œuvre des poëtes reflète des phénomènes du monde réel ou imaginaire que nous n'aurions peut-être pas vus sans eux ; mais, dans ce précieux miroir, nous ne les voyons toutefois qu'avec nos propres sentiments. De là tant d'interprétations différentes, opposées même, et néanmoins toujours vraies.

La composition du *Jésus au milieu des Docteurs*, de M. Bida, laisserait prise à la critique, si celle-ci s'inspirait moins de l'amour de l'art que d'un respect rigoureux pour les convenances catholiques. Ce sujet, tel que l'a récemment traité M. Ingres, est également en contradiction avec le texte de l'Évangile. Dans les livres saints, en effet, Jésus-Christ ne nous apparaît enseignant dans le Temple et dans les synagogues qu'à l'âge de trente ans. Le texte de saint Luc nous

le montre, à la vérité, âgé de douze ans, assis au milieu des docteurs, « les écoutant et les questionnant. » Mais les interprètes des livres sacrés, Origène, saint Grégoire-le-Grand, Molanus, Molé, cité par l'abbé J.-E. Pascal, dans ses *Institutions de l'art chrétien*, s'accordent à considérer ce fait comme un acte d'humilité de la part de l'enfant divin, nullement comme un acte de supériorité et d'autorité surnaturelles à cet âge. Je ne fais cette petite chicane à M. Bida que pour rappeler aux peintres de sujets religieux qu'ils ne sont pas libres de s'abandonner à toutes les fantaisies de leur esprit. Il y a des textes, des traditions, qu'ils sont tenus de respecter, quoique leurs devanciers les plus illustres, Raphaël lui-même, ne l'aient point toujours fait. Le petit dessin de M. Bida, d'ailleurs très-heureusement conçu et exécuté, est, par ses dimensions, par l'intention, une œuvre fort innocente, je me hâte de le dire ; il offrait un prétexte à quelques recommandations utiles, je l'ai saisi avec empressement, mais sans prétendre attirer sur ce dessin les foudres de l'Église.

Cette année M. Eugène Lami expose trois aquarelles, *l'Enfant prodigue*, *le Carnaval de Venise*, scènes de folies mondaines où excellent l'animation et l'entrain de son pinceau, et *les Prisonniers*, épisode des guerres d'Italie au xvie siècle, composition plus savante qui se remarque dans l'œuvre de M. Eugène Lami par une sobriété de touche, une recherche de l'effet général qui n'exclut pas la couleur.

On a fait une légitime réputation d'habileté aux aquarellistes anglais ; cependant il y aurait plus que de la modestie à croire que nos artistes leur sont tous inférieurs dans cette branche de l'art. On pourrait citer nombre d'aquarelles au Salon qui auraient fort bien soutenu l'honneur de notre école au palais de Kensington l'année dernière ; et, entre autres, les peintures si légères, si fines, de M. Girardon ; celles de M. Martin, légères aussi et fines, et surtout transparentes, les grandes et vigoureuses études de S. A. I. Madame la princesse Mathilde, auxquelles nous reviendrons tout à l'heure, les curieux vélins de M. Bocourt, les vues d'Egypte de M. Barbot, et plus qu'aucune autre, les trois aquarelles de M. Bodmer. *Une famille d'ours dans les monts Alleghany*, les *Dindons sauvages* sous bois, *la Vue sur le Missouri*, montrent le talent de M. Bodmer dans ses diverses aptitudes, une souplesse d'exécution qui se joue de toutes les difficultés. Le dessous de bois est particulièrement plein de vie, d'ombre et de fraîcheur ; c'est une œuvre saine, forte et vraie, une très-belle peinture en un mot.

Le portrait est le genre qui domine le plus dans les salles que nous visitons aujourd'hui. On le conçoit aisément. Le crayon noir, le pinceau de l'aquarelliste se prêtent plus rapidement à l'exécution d'un ouvrage destiné à l'intimité de la famille ; ils exigent moins de séances, moins d'apparat aussi (et, disons-le tout bas, cela coûte moins cher). Il y a donc de beaux

portraits de M^me Herbelin, de M. Gigoux, de M. Saintin, de M. Pollet, dessins ou aquarelles. Les portraits au pastel sont beaucoup plus nombreux encore. On devine bien, sans que nous ayons besoin de le dire, qu'en général le pastel est réservé aux portraits de dames, de jeunes filles et d'enfants. Le talent n'y manque pas. Mais ici nous devons nous accuser de n'avoir peut-être pas accordé à chacun de ces ouvrages la somme d'observation qui leur était due : deux portraits retenaient et fixaient notre attention, celui de madame E. de Girardin, par M. Eugène Giraud, et celui de M^me S. D., par M. Adolphe Huas.

C'est, je crois, la première fois que le nom de M. Huas figure au catalogue de nos expositions. Son début le place aux premiers rangs parmi les peintres qui continuent la bonne tradition du pastel dans l'Ecole française. Ce portrait de Madame S. D. est enlevé avec une vigueur patiente et une hardiesse soigneuse, minutieuse même, des plus remarquables. Ce mélange d'audace habile et de précision méticuleuse surprend tout d'abord, et l'on s'étonne de rencontrer réunies ici des qualités qui semblent s'exclure. Les accessoires, le costume, sont rendus avec une vérité qui touche à l'illusion. L'aspect du tableau est large, vivant, quoique non exempt d'une certaine dureté à peu près inévitable dans le système d'exécution adopté par M. Huas. Cette légère imperfection appartient au genre plutôt qu'à l'artiste, et elle ne

diminue en rien notre sincère admiration pour cette œuvre tout-à-fait supérieure.

Le portrait de madame Émile de Girardin est exécuté dans un tout autre procédé, par indications larges et en apparence peu cherchées, encore moins achevées. Mais que de science sous cette négligence simulée! Rien dans cette œuvre n'est fini, semble-t-il, et cependant tout y vit, y est à sa place, y a sa valeur juste dans l'effet général. Aucun détail n'est traité pour lui-même, et tous les détails s'animent dans l'ensemble. Aussi les pastels de M. Eugène Giraud ont-ils une simplicité, une légèreté, une fraîcheur merveilleuses. Le cachet du maître, dans ces beaux ouvrages, c'est l'art des sacrifices qu'il possède comme personne, ne montrant que ce qu'il faut pour faire deviner ce qu'il ne montre pas. Quelle photographie rendrait ce flot de dentelles avec autant de vérité, cette rose, ces rubans? Elle ne nous ferait grâce d'aucun pli, chaque fil serait reproduit un à un, et l'effet serait assurément beaucoup moins vrai. La pose du modèle est charmante de jeunesse et d'innocente coquetterie, elle rappelle ces pastels du XVIIIe siècle, maniérés, pomponnés et ravissants dans leur grâce mutine, qui nous paraît affectée aujourd'hui, qui n'était que naturelle et sincère. L'éclat des yeux, celui du teint, sont incomparables dans ce portrait, qui est un triomphe pour M. Eugène Giraud, le maître du pastel à cette heure.

S. A. I. Madame la princesse Mathilde est élève de

M. Eugène Giraud. Elle est élève aussi et surtout de l'art italien, de la nature italienne dont les belles et grandes images ont de bonne heure occupé son imagination et sollicité son talent. La princesse a exposé deux grandes aquarelles : une étude d'après nature et le joli *Portrait du duc de Lesdiguières* d'après le tableau original de H. Rigaud, qui appartient à l'un de nos amateurs les plus distingués, M. Lacaze.

L'étude d'après nature représente un jeune seigneur du temps de Louis XIII. Il est vêtu de velours noir ; la main droite, dégantée, tient une légère canne de jonc ; l'attitude élégante fait valoir les plis riches et abondants du costume. La tête pâle et fine se détache sur un fond de tenture sombre. La collerette de dentelle qui tombe négligemment sur la poitrine est la seule note éclatante de cette composition sévère et sobre.

On connaît le portrait du jeune duc de Lesdiguières. Qui n'a remarqué cette petite tête aux yeux étonnés, doux et hardis, buvant la lumière ; si ferme et si fière déjà, aspirant l'air, la vie, toutes les élégances par ces narines roses et frémissantes, largement ouvertes. Le corps palpite sous l'acier de la cuirasse ; il est rompu aux allures d'apparat et supporte en se jouant les lourdes draperies de velours bleu qui lui donnent une si grande tournure.

La copie reproduit avec exactitude la chaleur et le mouvement de l'œuvre de Rigaud. Quant à l'étude d'après nature, elle se distingue par des qualités très-

originales, de force et de vigueur. Dans ces deux ouvrages, les étoffes, les armes, les accessoires, sont rendus avec une franchise de premier jet, d'autant plus méritoire, qu'elle s'exerce sur des surfaces d'une dimension inusitée. La princesse traite l'aquarelle par les procédés larges et mâles de la peinture à l'huile; ses tableaux en donnent l'illusion au premier abord, et au Salon quelques visiteurs s'y trompaient. N'y a-t-il pas là un conseil indirect, comme une invitation toute naturelle d'aborder le genre de peinture le plus souple et le plus fécond? Si quelques indiscrétions ne nous trompent pas, l'artiste se disposerait aussi à manier la pointe du graveur à l'eau forte; nous nous permettons de l'y encourager.

Ce qui attache et ce qui retient dans les tableaux de la princesse, c'est qu'on y sent une nature supérieure qui se révèle par les moyens de l'art pour obéir à un pressant amour de ce qui est beau, qui s'y meut à l'aise et de son plein gré, cherchant ainsi ce qui répond le mieux aux douceurs habituelles de la pensée, se manifestant librement, spontanément, et ayant le courage de ses goûts et de ses efforts.

Madame la princesse Mathilde affronte périodiquement le grand jour des expositions publiques. A cette épreuve, on reconnaît la modestie d'un esprit éminent et brave, modeste en ce sens qu'il redoute l'hommage intime qui pourrait s'adresser seulement à la princesse et non à l'artiste. Mais ici la princesse et l'artiste se fondent dans une noble unité, alliance

souveraine de grâce et de majesté, de force et de douceur. Tous ceux qui ont l'honneur de l'approcher savent si nous exagérons.

Ne sortons point des salles où nous sommes entrés avant d'avoir signalé au lecteur de belles eaux-fortes de MM. Allard-Cambray, Abraham, Darjou, Desbrosses, Drouyn, Maxime Lalanne, Ribot, qui font partie de la Société des aquafortistes. L'eau-forte compte encore de nombreux adhérents : Madame Henriette Browne, dont nous n'avons pas trouvé le nom cette année au livret de peinture. Ses gravures, d'après M. Bida, sont fines et serrées comme les dessins de cet artiste. Il faut aimer cette variété de talent qui se montre tour à tour si large en peinture, si précis dans la gravure. Nommons aussi MM. Chaplin, Foulquier, M. Jules de Goncourt, qui reproduit d'une main ferme les dessins qu'il étudie soigneusement, qu'il apprécie savamment dans ses études sur *l'Art au XVIII*e *siècle*, MM. Ch. Jacque, Jacquemart, M. Laurence qui reproduit d'une pointe fidèle et spirituelle les rues du Paris qui s'en va ; M. le vicomte Lepic, qui prend rang de plus en plus parmi les animaliers et qui devrait aborder à son tour le modèle vivant ; enfin MM. Meryon, Mollard et Whistler.

La gravure au burin est représentée par son maître le plus illustre, M. Calamatta. Auprès de lui viennent se ranger MM. Salmon, Varin, Girardet, M. Ceroni et M. Cottin. *Rouget de l'Isle composant la*

Marseillaise, gravé par M. Cottin d'après le tableau de M. Pils, est une des plus belles œuvres de cette galerie.

MM. Dumont, Hotelin, Sargent et d'autres que j'oublie sans doute, réalisent par la gravure sur bois des prodiges que l'on aurait à peine attendus, il y a trente ans, de la gravure sur acier. A ce propos, nous devons indiquer au lecteur une publication des plus intéressantes, faite par un homme qui est plus que personne en mesure de faire cet excellent travail : l'*Essai sur l'histoire de la gravure sur bois*, par M. Ambroise-Firmin Didot. Cet essai doit servir d'introduction aux *Costumes anciens et modernes de César Vecellio*, déjà publiés par la librairie Didot. Mais cette introduction est véritablement un livre complet sur ce sujet, considéré au point de vue typographique et bibliographique.

Parmi les émaux, les miniatures et les peintures sur porcelaine, nous avons remarqué les belles faïences émaillées de M. Balze, *l'Éternel bénissant le monde*, d'après Raphaël; les peintures sur lave de M. Jollivet; *la Cybèle, l'Amphitrite*, reproduites d'une manière très-exacte d'après M. Baudry; le portrait de mademoiselle S..., par madame Bodié; le portrait de madame G..., par M. Glardon-Leubel; les émaux très-curieux de M. Lepec, le portrait de madame F. L... entre autres, émail sur or, léger comme un crayon à la mine de plomb; enfin, le portrait de madame M..., œuvre très-large de mademoiselle Eugénie Morin.

IX

SUJETS ANTIQUES.—SUJETS RELIGIEUX.—SUJETS MILITAIRES

Dans l'étude sur le paysage, nous avons réclamé en faveur du sentiment moderne contre le paganisme pittoresque. Chaque exposition nouvelle vient infirmer une fois de plus les droits à la prééminence que l'on a si longtemps attribuée aux sujets antiques dans les arts du dessin. Le Salon de 1863 n'est pas moins éloquent à sa manière, toute négative, contre la réhabilitation de semblables sujets. Il n'y a pas au Salon un seul tableau d'histoire ancienne ou de mythologie qui soit satisfaisant de tous points. Nous ne pouvons en être étonné. Le contraire serait pour nous un sujet de surprise bien plus réelle. Par quel miracle, en effet, un artiste contemporain réussirait-il à dépouiller assez complétement l'homme moderne pour restituer dans leur vérité les phénomènes de la vie antique! Peut-il s'affranchir du poids de vingt

siècles qui ont donné au moule de son intelligence et de son esprit une forme si différente? Celui qui réaliserait ce prodige ne serait-il pas un juste objet de stupéfaction plutôt que d'admiration? La science archéologique, qui a fait tant de progrès depuis cinquante ans, vient en aide assurément au peintre qui essaye de reproduire les sujets antiques. Mais l'archéologie ne nous révèle que le costume, que le décor de l'antiquité, et, en dépit de notre éducation classique, il nous sera toujours impossible de vivre même par l'esprit dans un monde qui nous est presque aussi peu connu que les mondes dont la tremblante lumière descend des cieux pour éclairer nos nuits. Entre l'âge antique et l'âge moderne, il y a un abîme creusé par le christianisme et rendu infranchissable par la barbarie des premiers siècles de notre ère. Le pont qui aurait relié les deux mondes a été brisé dans le cataclysme des anciennes civilisations. Toute tradition a été rompue. Et ne l'eût-elle pas été que la lente transformation indispensable aux progrès de l'humanité en aurait certainement à la longue effacé jusqu'à la trace. Qu'on s'en rende compte ou non, c'est l'intuition — vague ou raisonnée — de notre impuissance à restituer la vie antique qui enlève toute passion aux œuvres d'art conçues dans cette intention, et ne leur laisse qu'un attrait de curiosité bien émoussé d'ailleurs par l'abus que l'Ecole française en a fait sous la direction de Louis David.

Aussi voyons-nous des hommes de talent user vainement leur science du dessin, leur entente de la composition à ranimer des formes désormais improductives. Si nous considérons leurs œuvres comme de simples études, il faut louer les tableaux de MM. Ulmann, Schutzenberger, Duveau, Chifflart, Feyen-Perrin, Giacomotti, Mazerolle, Briguiboul, et particulièrement les intéressantes tentatives de M. Puvis de Chavannes. Mais leur demander autre chose que la correction et le mouvement, autre chose qu'une certaine habileté d'exécution; leur demander la vraisemblance de la vie : ce serait se montrer trop exigeant, prétendre faire rendre au genre plus, beaucoup plus qu'il ne comporte.

Sentant l'écueil, deux artistes, pour ne pas perdre leur titres de peintre d'histoire, ont pris le parti de consacrer sous des noms antiques ou historiques un thème éternellement jeune, celui de la beauté féminine. Ils ont chanté un hymne moderne à la volupté. — *La Naissance de Vénus*, par M. Cabanel, et *la Vague*, par M. Baudry, sont la strophe initiale et la dernière strophe d'une ode saphique. Les premières lignes du poëme entrevu et indiqué par les deux jeunes artistes sont récitées par M. Cabanel. Il dit les ardeurs naissantes, les flammes secrètes dont les frissons agitent la blanche divinité mollement renversée, bercée au pli du flot d'azur. L'œil s'entr'ouvre curieux, trahissant le vertige de pensées qui se pressent contre les parois de ce front étroit, diadème

éblouissant où s'attache un autre flot de cheveux dorés, blonds et soyeux. Mais la déesse est vierge encore, et dans l'éther d'un ciel élyséen de jeunes Amours se jouent insouciants au caprice des brises parfumées. — Dans le tableau de M. Baudry, sous le tiède abri de la vague qui creuse au-dessus d'elle sa volute verte et suspend sur ses beautés une frange d'argent, la déesse épuise le souvenir du breuvage délicieux qui la fait désormais savante et maîtresse des hommes et des dieux.

Le talent des deux jeunes maîtres ne s'est jamais manifesté avec plus d'éclat que dans ces deux ouvrages, jamais ils n'ont trouvé à l'appliquer avec une conscience plus exacte de son étendue et de sa puissance. Ni l'un ni l'autre n'est allé au delà, n'est resté en deçà des limites qu'il pouvait atteindre. Chacun d'eux a compris, à merveille, la légitime appropriation de ses forces et de ses moyens. Ainsi, je n'aurais rien attendu de bon d'une interversion dans les rôles et les motifs choisis. Le dessin pur, la froideur rhythmique de l'œuvre de M. Cabanel convenaient expressément aux sentiments indécis que son pinceau tentait d'exprimer. La couleur, la chaleur d'exécution de M. Baudry se prêtaient non moins rigoureusement à la passion, au mouvement tumultueux qu'il interprétait.

Ce n'est point qu'il manque d'autres Vénus au Salon. MM. Em. Levy, Meynier, d'autres encore, ont envoyé sous ce titre de bien médiocres études.

M. Amaury Duval a été séduit également par ce mythe éternel. Mais son incontestable talent ne s'est révélé que dans une œuvre, moins importante à ses yeux probablement, bien supérieure aux nôtres : le portrait de madame de T..., une beauté éminemment moderne, régulière et piquante néanmoins, savante aussi et pénétrante. Parmi les autres sujets historiques ou allégoriques, nous ne pouvons trop louer le caractère touchant et gracieux qu'a su trouver M. Hector Leroux dans ses deux tableaux : *Une nouvelle Vestale* et les *Croyantes*, œuvres d'interprétation où sous les costumes antiques respire un sentiment de grâce, de pitié ainsi que de tendresse qui me paraît un heureux anachronisme surtout dans la scène de la Vestale. Le *Bois sacré* de M. Jules Didier est l'œuvre d'un talent plus facile, avec moins de qualités élevées cependant que celui de M. Leroux. Enfin, il serait injuste de ne pas rendre hommage aux efforts de M. Bouguereau, un jeune classique sérieux et convaincu.

Je n'aime guère l'allégorie. C'est un genre qui tourne trop facilement au rébus. Mais je ne puis me retenir d'avouer que le tableau des *Remords*, de M. Bouguereau, mérite d'occuper une belle place dans la salle des séances d'une cour d'assises. La conception est peut-être un peu mélodramatique ; mais c'est un inconvénient que Prud'hon lui-même n'a pu éviter dans sa composition de *la Justice divine poursuivant le Crime*. M. Bouguereau est aujour-

d'hui absolument maître de sa main. Il l'a prouvé non-seulement dans les *Remords*, mais encore dans la *Bacchante* qui n'est autre chose qu'un excellent morceau d'étude, et dans un tableau religieux, une *Sainte famille*, trop facilement exécutée et dont l'intention est beaucoup trop mondaine.

Malgré cette réserve, il est certain que M. Bouguereau se trouve aux premiers rangs parmi les artistes capables de concevoir et de mener à bonne fin de grandes entreprises décoratives. Il ne possède pas au même degré que MM. Cabanel et Baudry la grâce un peu sensuelle du premier, la puissance de vitalité du second; mais dans la peinture monumentale à laquelle me paraît appelé le talent de M. Bouguereau, cette absence d'énergie naturaliste est peut-être une qualité. Il faut aux chastes murailles des temples, des édifices publics, moins de vie, moins d'intentions frémissantes, plus de calme et d'immobilité.

Que l'on ne m'accuse pas d'être en contradiction avec moi-même si, après m'être prononcé très-nettement contre la théorie des sujets antiques en peinture, on me voit admettre pleinement les sujets religieux. Les sujets tirés de l'Ancien ou du Nouveau Testament, extraits de la vie des Saints, ne nous sont pas, assurément, plus familiers dans la vérité des faits que les scènes empruntées à l'antiquité païenne; mais ils ont sur celle-ci la supériorité inappréciable d'être consacrés dans leurs formes par une tradition sans lacunes. Le décor et même l'expression dans

l'art religieux est une convention comprise et acceptée, imposée par la foi d'un public nombreux. Tous les membres de la grande famille catholique ont l'intelligence, la clef de ces emblèmes nullement véridiques, je le crois volontiers, mais définitivement adoptés. L'art religieux est une langue créée de toutes pièces; soit! cependant elle circule entre les fidèles, elle est en usage parmi eux depuis trop longtemps pour qu'il soit possible d'innover beaucoup et surtout de modifier des formes consacrées.

Est-ce à dire cependant que le peintre de sujets religieux soit nécessairement réduit au rôle de copiste? Point du tout. — S'il doit veiller sévèrement sur les écarts de son imagination, s'il ne peut sacrifier à ce qu'on appelait autrefois la couleur locale, s'il lui est interdit de représenter Jésus-Christ sous les traits et sous le burnous d'un Bédouin de Constantine, si le haïck du spahis est incompatible avec la gravité des sujets bibliques; il lui reste néanmoins un vaste domaine à exploiter : celui du sentiment religieux qui manque à la plupart des tableaux de sainteté exposés au Salon. On est tenu de se contenter des mérites plus ou moins réels de l'exécution; on trouve par exemple une grande habileté, une grande entente des effets décoratifs dans les tableaux de M. Schopin; une science réelle, un maniement de la brosse et du crayon, une largeur de composition très-remarquables dans *la Foi, l'Espérance et la Charité* de M. Sieurac. Il y a d'énergiques figures dans le *Martyre de*

saint André, par M. Bonnat, dans les œuvres de M. Chazal, de F. Athanase ; il y en a de jolies et naïves dans la *Fille de Zaïre*, de M. Jules Quantin, dans le *Ruth et Noémi*, de mademoiselle Christine de Post. Mais, sauf dans ce dernier tableau peut-être et dans ceux du frère Athanase, aucune de ces œuvres ne porte l'empreinte sincère du sentiment religieux. Est-ce parce que nous vivons dans un temps de peu de foi? Je ne sais, et ce n'est point mon affaire de le dire. Mais, à en juger par les tableaux de sainteté, il m'est permis d'affirmer que ce n'est pas dans les ateliers que la foi jette son plus vif éclat. Il y aurait donc lieu de juger les tableaux religieux bien plus au point de vue de l'exécution, qu'au point de vue de la conception et du sentiment.

Deux fort jolis tableaux cependant représentant à peu près la même scène, composés à peu près de même, sont ceux de MM. Brion et Jalabert : *Jésus et Pierre sur les eaux*, — *le Christ marchant sur la mer*. C'est un épisode de la vie du Christ emprunté au chapitre XIV de l'Évangile selon saint Mathieu. « Or, la nacelle était déjà au milieu de la mer, battue par les vagues; car le vent était contraire, et, sur la quatrième veille de la nuit, Jésus vint vers eux en marchant sur la mer, et ses disciples le voyant en furent troublés et dirent : « C'est un fantôme ! » et dans la peur qu'ils eurent, ils jetèrent des cris. »

Tel est le sujet du tableau de M. Jalabert. La figure du Christ apparaît au loin projetant une vive lueur,

que les flots aux mille cimes réfléchissent en paillettes argentées. La barque, au premier plan, file sous le vent d'orage. Mais ce qui saisit dans ce tableau, plus que tout le reste, c'est l'effet de cet autre vent plus fort que toutes les tempêtes, le vent de la frayeur qui passe sur ces hommes, qui les courbe et les abat comme des blés sous la main du moissonneur. — Dans l'œuvre de M. Brion, nous assistons au second acte du drame : « Mais aussitôt Jésus leur parla et leur dit : Rassurez-vous, c'est moi, n'ayez point de peur. Pierre, répondant, lui dit : Seigneur, si c'est toi, ordonne que j'aille vers toi en marchant sur les eaux. Jésus lui dit : Viens. Et Pierre étant descendu de la barque marcha sur les eaux pour aller à Jésus. Mais voyant que le vent était fort, il eut peur, et comme il commençait à enfoncer, il s'écria et dit : Seigneur, sauve-moi. Et incontinent, Jésus étendit la main et le prit, lui disant : « Homme de peu de foi, pourquoi as-tu douté? » La scène est belle et digne d'un grand peintre. Les personnages de M. Brion ne sont pas à la hauteur du sujet : mais la mer soulève ses lourdes montagnes d'un mouvement si majestueux, si puissant et si naturel que l'effet en devient imposant.

Nous arrivons progressivement aux quelques tableaux de sainteté animés d'un sentiment religieux plus profond. Le *Salvator mundi*, de M. Michel Dumas est de ceux-là. Sa conception est simple et émouvante par sa simplicité même. Dans ce terrible mar-

tyre du Christ, il y a (si le mot n'est pas bien profane) une grâce surnaturelle que l'artiste a entrevue : il l'aurait complétement rendue, s'il n'avait abusé des taches de sang. Malgré cette légère faute, nous aimons cette œuvre qui nous reporte à dix-huit siècles dans le passé, au berceau de la civilisation chrétienne. M. Dumas a prouvé une grande intelligence de son sujet en présentant le Christ seul, en nous montrant un gibet unique, sans le cortége des saintes femmes, sans l'accompagnement obligé des deux larrons. L'artiste a obtenu un résultat d'émotion très-intense par cette figure isolée, face à face avec le ciel, se détachant sur la croix dans l'aridité absolue de la nature. Depuis longtemps, l'art moderne n'avait donné un *Christ en croix* qui fût digne d'inspirer autant de méditations que celui de M. Dumas.

Les *Orphelines allant à l'église*, de M. Van Hove, sont l'œuvre d'un esprit délicat. Les jeunes sœurs assises dans une barque suivent le courant d'un canal hollandais qui les porte doucement le dimanche matin à la ville prochaine. Ce tableau d'une exécution suffisante, est plein de pensers mélancoliques et doux.

Enfin, nous estimons beaucoup la *Prière du soir*, par M. Carolus Duran. Cet artiste, qui avait déjà donné des gages d'un talent hardi et sincère, a envoyé d'Italie, au Salon de cette année, un des plus beaux tableaux religieux de l'exposition. Ce sont des moines de l'ordre de Saint-François disant la prière

du soir. Ils sont agenouillés au pied d'une croix, plantée dans un paysage sévère, à peine éclairé par la pâle et blanche lumière du crépuscule. Nous aimons cette œuvre, moins encore pour l'exécution (qui est sage et puissante cependant), que pour la pensée qu'elle dégage. Transportez, pour un instant, le Christ de M. Dumas sur cette croix grossièrement charpentée, laissez ces moines en présence du dieu martyr, et vous aurez l'émotion de l'homme-prêtre au XIXe siècle, du croyant qui, de plus en plus, écartant les idoles, regarde en face l'homme de douleur, son frère, et dans ses yeux éteints cherche la vérité.

Ceux qui se sont arrêtés à contempler nos trappistes dans le cadre austère du pays un peu monotone où ils agissent, ceux-là pénétreront l'idée de cette œuvre saine et forte. Ces hommes agenouillés, dans le tableau de M. Duran, sont des croyants isolés au sein de la nature; la brise qui passe et les caresse les laisse indifférents, tout émus qu'ils sont de l'haleine céleste qui jette ses parfums dans leur âme; ils prient, non comme des dévots, mais comme des hommes convaincus, la face tournée vers le ciel où ils cherchent les signes de la foi.

Les terrains sont étudiés, les costumes sont rendus dans un esprit de réalité sincère et choisie, la conception est franchement originale, moderne et très-élevée. Les quelques faiblesses de cette belle œuvre sont peu importantes. Elles ne sont pas plus graves que les taches de sang dans le *Salvator mundi* de M. Dumas

auquel je reviens avec insistance, tant il est difficile d'oublier cette figure à peine immobilisée par la mort et que le voisinage de l'âme du Christ semble encore animer. Que MM. Dumas et Duran persévèrent dans la voie où ils ont pénétré avec une vigueur de pensée à laquelle nous ne sommes guère habitués, où ils ont trouvé et exprimé l'idéal religieux, le plus haut et par conséquent le plus rare.

A ces deux tableaux empreints d'une sévère émotion religieuse, nous aurions voulu opposer l'émotion qui nous est plus familière en ce temps-ci, la grande émotion tragique qui plane au-dessus des champs de bataille. Si nos soldats la connaissent et la bravent, nous ne pouvons dire qu'ils l'aient fait passer dans le talent des peintres de sujets militaires. Un tableau de bataille doit inspirer l'enthousiasme et la pitié. Nous n'éprouvons aucun de ces deux sentiments au Salon. Pourquoi? sinon parce que les peintres sont beaucoup moins préoccupés de la partie morale de leur sujet que des hommes et des personnages qu'ils veulent mettre en scène.

Il y a néanmoins dans la *Charge de la division Desvaux à Solferino*, par M. Armand Dumaresq, une idée de composition nullement banale, en même temps qu'une heureuse tentative. L'artiste a réussi à modifier le damier bleu et rouge des tableaux de ce genre. M. Dumaresq indique avec soin tous les plans de la bataille, il y a dans son tableau moins d'épisodes,

plus de mêlée générale. Ces changements de ton, ces atténuations des couleurs éclatantes, ne sont point seulement, qu'on en soit persuadé, un calcul de peintre fatigué des oppositions heurtées; j'y retrouve au contraire un plus juste aspect de vérité. Dans la confusion du mouvement, sous le soleil et la poussière, les uniformes perdent leurs tons réels; ils s'estompent d'ombres et de reflets. Dans une scène de guerre le sang seul a droit au rouge vif. — L'œuvre de M. Dumaresq nous montre moins de physionomies horribles que les autres, et j'en sais gré à l'artiste. Elles ont cette sorte d'élévation que doit donner le danger à l'homme qui expose sa vie pour la gloire de la patrie, alors même qu'il menace et qu'il tue.

M. Yvon peint de préférence le groupe épisodique dans ses tableaux de bataille, il ne recule pas non plus devant l'horreur. Mais il possède l'entente des détails, et il s'attache à l'exactitude de la composition. Ceux qui ont pris part aux spectacles qu'il reproduit reconnaissent bien chaque partie de l'action. C'est un mérite digne d'éloges. Mais tout le monde n'a pas eu le périlleux honneur d'escalader les murs de la maison verte, à Magenta, et le public aimerait autant, je crois, qu'on lui montrât l'ensemble de la scène plutôt que la scrupuleuse vérité d'un épisode unique. A ce point de vue, il y a peut-être lieu de réclamer au nom de l'histoire.

Les petites toiles ont plus de charme. Elles renferment de jolis détails, la lumière y est en général bien

distribuée; elles intéressent. Pourtant, même en présence des tableaux de M. Protais qui sont de bons tableaux de genre, nous devons regretter que la guerre n'ait pas aujourd'hui un interprète artiste comme Gros ou véridique comme Horace Vernet. Il y a dans cet art un redoublement d'efforts, d'étude et de volonté à demander aux peintres spéciaux s'ils veulent arriver à satisfaire pleinement le public.

Le grand art (grand au moins par ses dimensions) paraît subir un temps d'arrêt. Pour les sujets historiques, nous avons donné les raisons de ces défaillances. Les peintres de sujets religieux et de sujets militaires se préoccupent trop de l'accessoire, de l'extérieur, du costume, au détriment de la vérité morale. N'est-ce là vraiment qu'un temps d'arrêt ou faut-il, nous aussi, gémir sur la décadence de l'Ecole? Nous ne sommes guère partisan des conclusions pessimistes, nous ajournerons donc notre réponse sur ce point au Salon prochain. Et puis, comme il n'est pas rare dans l'art de voir les forces se déplacer d'un genre à l'autre, peut-être l'étude des sujets modernes nous réserve-t-elle quelque compensation inattendue.

X

PORTRAITS.—NATURE MORTE

S'il faut en croire la légende, la première œuvre d'art fut un portrait. D'une main tremblante, la fille d'un potier de Corinthe fixa le contour fugitif de l'ombre portée sur un pan du mur par le profil de son amant. La fable est aimable et, sans avoir une bien grande valeur historique, elle n'est pas dénuée de vraisemblance. Il est de même vraisemblable que si jamais l'art devait disparaître de ce monde, sa dernière manifestation serait également un portrait. Aussi longtemps, en effet, que le spectacle de l'humanité sera cher au regard de l'homme, ses modèles préférés seront choisis parmi ses proches, parmi ceux qui ont une place marquée dans son affection, ou qui lui inspirent un sentiment plus noble encore : parmi les héros qu'il admire et parmi les hommes qui ont attiré et retenu sa sollicitude à un titre quelcon-

que. Souverains, princes, guerriers illustres, savants, lettrés, c'est dans le cercle de ces individualités élevées, aussi dans le cercle plus intime de la famille et de l'amitié, plus voisines du cœur, c'est à ces divers groupes que l'homme demandera, de préférence, des modèles, des exemples, des souvenirs, des images de sa propre pensée, de son âme et de sa tendresse. Le portrait est donc le genre qui durera le plus sûrement. C'est aussi pourquoi le portrait est un genre si difficile. Il unit à l'attrait de l'œuvre d'art l'attrait d'une représentation choisie en vue de satisfaire à une curiosité plus profonde et sans rapport avec la curiosité esthétique. Il est tenu de répondre à un double courant d'exigences. Il faut qu'un portrait soit plus et mieux qu'une reproduction exacte des traits du modèle. C'est dans le portrait surtout que l'art est rigoureusement forcé d'être l'interprétation plutôt que l'imitation de la nature.

On ne saurait, en conséquence, être étonné qu'il y ait tant de portraits aux expositions et qu'il y en ait si peu de bons. Les conditions du genre sont pleines de péril, les jugements que nous portons sur les œuvres sont eux-mêmes le plus souvent hasardés et dépourvus d'autorité. Il ne nous est donné de bien juger un portrait que si nous connaissons le modèle, aussi bien que l'artiste devrait le connaître, c'est-à-dire à peu de chose près autant que les personnes qui le connaissent le mieux. Si l'appréciation d'un portrait offre tant de difficultés aux esprits sincères,

l'exécution en présente encore bien davantage à l'artiste. En combien de cas, par exemple, l'interprétation est-elle tout à fait impossible? d'abord lorsqu'il n'y a rien sous le masque, rien à interpréter, ou rien que de parfaitement banal, indifférent et nul; puis, quand le peintre se trouve inopinément en présence d'un modèle qu'il n'a jamais vu, dont il ignore les mœurs, la vie, le caractère, la tournure d'esprit, les qualités et les défauts. Comment réussirait-il à rendre le double jeu physiologique et psychologique que nous cherchons dans son œuvre, si l'un des deux, le plus mystérieux, lui est absolument fermé? Voilà pourtant la double action, la simultanéité d'impressions et d'expressions que l'on ne saurait demander trop instamment au portraitiste.

Quand on se rend compte des obstacles que l'artiste rencontre à tout instant, on revient de la première surprise où vous laisse la vue de tant de portraits insuffisants; on est plutôt disposé à s'étonner d'en trouver un certain nombre d'excellents. La puissance de la vérité est telle qu'on reconnaît à première vue ceux qui s'éloignent le moins de l'idéal de perfection particulier au genre, fussent-ils d'une autre civilisation, d'un autre siècle. Les portraits de personnages obscurs que nous ont légués les grands maîtres de l'Allemagne, de l'Italie et de la France, les Holbein, les Titien, les Clouet, les Rigaud, les Largillière, les Chardin, pour n'avoir point d'intérêt historique, n'en sont pas moins extrêmement intéres-

sants ; parce que ces images sans nom, auprès de celles qui portent des noms illustres, nous laissent plus à nous-mêmes, au spectacle de la vie considérée dans son libre exercice, dans son épanouissement, dont la sincérité n'est pas altérée par les entraves d'un rang élevé, par le glorieux fardeau d'une couronne ou d'une grande célébrité.

Nous n'avons plus à revenir sur le portrait de l'Empereur, par M. Flandrin ; nous en avons parlé dans l'un de nos premiers articles sur le Salon. C'est à de moindres hauteurs que nous chercherons le petit nombre d'exemples qu'après les observations qui précèdent nous pouvons nous permettre de choisir. Nous nous contenterons donc de nommer les portraits de MM. Bonnegrâce, Balleroy, Leyendeker, Houry, Schlesinger, Fagnani, de Pommeyrac, Am. Gautier, Amaury-Duval, Pérignon, Chaplin, de Winne et de madame de Châtillon ; le portrait de M. Robert Fleury, par M. E. Dubufe ; celui de madame la comtesse de Clermont-Tonnerre, par M. Cabanel. Mais nous insisterons plus particulièrement sur l'excellent portrait de M. Eugène Giraud, par M. Baudry, et sur celui de M. J..., par M. Henner.

La fougue de l'exécution dans l'œuvre de M. Baudry contribue sans doute à donner le prestige, l'illusion de la vie au portrait de M. E. Giraud. Mais ce qui est remarquable dans cette peinture, outre les finesses de couleur des demi-teintes, c'est surtout l'animation, la transparence du regard. Le travail de

M. Henner est plus serré, plus fin ; par des procédés tout différents, le jeune pensionnaire de l'Académie de France à Rome est arrivé au même résultat que M. Baudry, c'est-à-dire à peindre un portrait d'une ressemblance incontestable, tout en généralisant assez le caractère individuel pour lui donner le relief et l'accent d'un type. Je suis loin de prétendre qu'il n'y ait que ces deux ouvrages au Salon qui réunissent toutes les conditions du genre ; mais ce sont ceux-là qui m'ont paru satisfaire le plus complétement aux exigences si multiples du portrait. Encore ne pouvons-nous en toute assurance nous prononcer que sur l'un des deux, et devons-nous, pour celui de M. J. par M. Henner, prendre en considération les témoignages de personnes qui connaissent le modèle. On nous pardonnera notre hésitation à débattre le mérite essentiel, la ressemblance physique et morale des autres portraits exposés, nous ne pouvons en être bon juge. C'est dans ce cas au public lui-même qu'il convient de formuler ses jugements, d'exercer son tact et son goût à résoudre les questions qui ne sont point de la compétence du critique. En présence de chaque portrait, la discussion appartient seulement à un petit groupe de personnes. Bon nombre de ceux qui ont figuré à l'Exposition, rentrés maintenant dans les divers centres où leur place est réservée, trouveront, je n'en doute pas, des approbations légitimes et plus autorisées que celles que nous pourrions leur accorder.

Il n'en est pas de même pour les tableaux de nature morte. Nous avons le droit de louer sans restriction les fleurs et les fruits de MM. Bruyas, Robie, Chabal-Dussurgey, Ad. Brune, Lays, Faivre, de mesdames Apoil et Emeric-Bouvret; les études de gibier de MM. Boé et Edouard Fleury; les accessoires de mademoiselle Ferrère. Les ouvrages de ces artistes témoignent d'un patient et studieux amour de la nature, de la décoration charmante dont avec le secours de l'homme elle enrichit nos jardins. Dans ce genre, une des places d'honneur doit être accordée à M. Steinheil. Ses *Giroflées* de Lilliput, placées dans un vase microscopique, sont exécutées avec une largeur qui s'explique par l'habitude de la grande peinture. (En effet, M. Steinheil est l'auteur de quelques-uns des plus beaux vitraux de l'exposition. Les vitraux de M. Maréchal, de Metz, sont également remarquables. Le hasard nous a permis de voir avant l'ouverture du Salon une autre verrière que nous espérions retrouver ici, elle était digne de tous éloges et signée d'un nom bien connu dans les arts par les travaux que M. et madame Apoil ont exécutés pour la manufacture de Sèvres.) Nous arrivons enfin au maître des peintres de nature morte, M. Blaise Desgoffe.

La critique le prend de très-haut avec M. Blaise Desgoffe. Il est à la mode de traiter ses ouvrages avec un aimable dédain. C'est de la photographie, dit-on. Voilà qui est parfaitement injuste. Le public à cet

égard se montre beaucoup plus perspicace. S'il est vrai, comme le disait récemment M. le surintendant des beaux-arts que l'important en peinture « c'est que dans toutes les directions parcourues le talent soit à la hauteur de la tentative, » on peut affirmer que les ouvrages de M. Desgoffe sont des chefs-d'œuvre ; et le mot ici n'a rien d'excessif. Il est nécessaire toutefois de faire remarquer qu'il est plus facile pour l'artiste de réaliser pleinement l'objet de son effort, lorsque cet effort s'applique à des phénomènes absolument immobiles, invariables de leur nature, comme des ivoires, des émaux, des cristaux ou des tentures. Mais la relativité du but étant marquée, il ne faut pas craindre de dire que M. Desgoffe est le seul artiste au Salon qui ait atteint rigoureusement le but qu'il se proposait. Cela peut prouver l'infériorité comparative du genre, mais ne prouve rien contre la supériorité du peintre dans ce genre qu'il exploite. Si l'antiquité nous avait laissé un seul des chefs-d'œuvre de M. Blaise Desgoffe, on n'aurait pas assez d'exclamations et d'admirations pour la supériorité des anciens. Les récits de Pline sur les *trompe-l'œil* des peintres de l'antiquité, les épigrammes de l'anthologie grecque sur l'illusion que causaient à ses contemporains les ouvrages de Myron d'Eleuthère, cette imitation fidèle de la nature, acceptée sur parole et dont rien de ce qui est parvenu jusqu'à nous ne justifie l'existence probable, ces merveilles d'illusion peut-être apocryphes, sont chaque jour l'objet de mille

louanges à l'aide desquelles on écrase les modernes ; les tableaux de tel peintre hollandais sont vantés au delà de toute mesure pour la manière dont il a su rendre les accessoires. Mais comme M. Blaise Desgoffe est Français, comme il est notre contemporain, comme il dépasse de beaucoup comme vérité d'imitation tout ce qu'ont pu faire les Hollandais, les Flamands ou les anciens, nous trouvons de bon goût de dédaigner ses merveilles d'exécution, ses chefs-d'œuvre, je répète le mot, que je n'ai pas écrit une seule fois dans le cours de ce compte rendu de l'exposition de 1863. Oui, sans doute, il est plus facile de faire un chef-d'œuvre de vérité, en copiant un ivoire, qu'en copiant un paysage ou un être animé. Pagnest, l'auteur d'un admirable tableau du Louvre (*portrait de M. Nanteuil-Lanorville*), et de la Berge, l'auteur de très-beaux paysages : Pagnest et de la Berge sont morts à la peine. M. Blaise Desgoffe est un esprit de la même famille. Le *Buste en ivoire* qui appartient à l'un des amateurs les plus éclairés et le plus sincèrement épris de notre école française, M. S. Boittelle, et le *Vase de cristal de roche du* XVIe *siècle*, sont deux perles précieuses que les musées de l'Europe se disputeront un jour. Les tableaux de M. Desgoffe font et feront de plus en plus l'honneur des galeries où elles figurent. La perfection absolue est chose assez rare pour qu'on ne lui mesure pas l'éloge d'une main avare, et surtout pour qu'on n'affecte pas à son égard des dédains inexplicables autrement que par cette singulière ab-

sence de logique particulière à la France, le pays du monde où l'on ose le moins être fier de ses gloires légitimes. Eh bien ! dans le cercle d'activité qu'il embrasse, M. Desgoffe est une des gloires de l'école française contemporaine. Le cercle est restreint, je ne me lasserai pas d'en convenir, mais l'artiste l'a parcouru tout entier avec succès, et je ne me lasserai pas davantage de dire qu'il est le seul qui ait réalisé la perfection. L'ambition des autres artistes est plus haute, elle nous touche davantage, leur échec est souvent plus glorieux que le triomphe de M. Desgoffe; mais le triomphe n'en est pas moins là, évident, éclatant, incontestable, reconnu de chacun au fond de sa conscience ; et comme l'on n'ose pas le proclamer, on essaye de le nier. Une dernière fois, rien n'est plus injuste.

Au Salon officiel, j'ai quelques omissions à réparer : dans la salle des gravures j'aurais dû nommer la *Source*, de M. Flameng, d'après M. Ingres. Cette gravure de la *Source* est très-délicate, très-fine et bien supérieure à l'*Andromède* qui, d'ailleurs, reproduit les incorrections du modèle, et en certaines parties les exagère, comme par exemple au contour intérieur du sein gauche qui paraît découpé avec un canif. On me dit que j'aurais dû parler également du *Beethoven* de M. Aimé de Lemud. M. de Lemud a du talent; il a fait de belles lithographies, mais ce *Beethoven* est la plus malheureuse invention que l'on puisse imaginer. Il y dans l'exécution de cette grande

planche un mérite que l'on ne songe pas à nier, mais c'est du talent dépensé en pure perte et pour un sujet malencontreux au delà de toute expression. Comme je ne vois ni au livret, ni sur l'épreuve exposée le nom de l'auteur de cette composition, je pense qu'elle est de M. Aimé de Lemud lui-même. Il y a là tant d'efforts dignes d'estime que je ne veux pas insister davantage sur cette grosse erreur. Je rappellerai encore une tête d'étude, pastel intéressant de mademoiselle Poisson; de bonnes lithographies de MM. Desmaisons, Laurens, Eugène Leroux; les aquarelles de madame de Nadaillac; à la sculpture, la statue du minéralogiste Haüy, par M. Brion; le buste de Rude, par M. Cabet; un joli bas-relief ingénieusement composé par M. L. Moris et représentant le *Départ des Amazones;* dans les salles de peinture, un tableau de bataille, ou plutôt un épisode de guerre très-habilement rendu par M. Adolphe Schreyer, le *Prince Emeric de Taxis blessé à Temeswar* (Hongrie); un paysage des plus remarquables, la *Mare Appia*, de M. Saal, et quelques autres paysages, celui d'un peintre anglais, M. Percy-Sichey, daté d'un peu loin cependant, de 1850; ceux encore de MM. Paul Colin, Defaux, Hetchke, Gude, Cibot, de Cock, Groseilliez, Lefortier, Rozier, Gittard et Guès. Parmi les peintres de genre pittoresque, M. Zo est de ceux qu'il était le moins permis d'oublier. *L'Aveugle de la porte Doce Cantos, à Tolède,* est une des compositions les plus piquantes en ce genre de fantaisie ethnographique.

La lumière entre à flots dans la toile, et sème sur les personnages, en particulier sur certain hidalgo en manteau rouge, un nuage éblouissant de poussière d'or. Dans le même ordre de sujets empruntés aux mœurs des pays réputés pittoresques, il faut mentionner les œuvres de M. F. Reynaud, jeune peintre bien doué, mais qui n'est pas en progrès sur lui-même cette année, et une petite toile de M. Lebel, *Intérieur de cour, à Capri*, tableau charmant où la science de la lumière, des valeurs et des reflets, est poussée aussi loin que possible. Le public enfin a fait un véritable succès à l'*Assassinat de Henri III*, composition de M. Hugues Merle. J'avoue que, malgré mon respect pour les décisions de ce juge, je ne puis partager la sympathie qu'a paru lui inspirer ce tableau. Je n'y ai vu qu'une réminiscence habile de la plus mauvaise manière de Paul Delaroche. Ceux qui voudront s'en assurer devront aller jeter un coup d'œil sur la *Mort d'Elisabeth*, qui est au musée du Luxembourg.

XI

LES SUJETS MODERNES

Le préjugé que partagent la plupart des peintres contre l'interprétation de la vie moderne par les arts du dessin n'est pas près de céder. Il suffirait cependant, pour vaincre ce préjugé, qu'un grand artiste pénétrât résolûment dans la vie et dans les mœurs de ce siècle, qu'il fît en peinture ce que Balzac tenta dans le roman ; il suffirait, pour que notre temps fût relevé de la déchéance où il est tenu, que ce peintre joignît aux qualités nécessaires, indispensables, d'une exécution savante et forte, ce don inné qui s'appelle le goût, la faculté précieuse entre toutes, celle de voir et de saisir l'harmonie des phénomènes plastiques, de savoir au besoin composer cette harmonie.

Lorsque, dans les galeries du Louvre, je vois Titien, Rembrandt, Véronèse, Rubens, Van Dyck, Velasquez,

mettre en scène les types et les costumes de leurs contemporains, je ne puis croire que leur génie soit une vertu attachée au costume plus ou moins pittoresque de l'époque où ils vécurent; je ne puis croire que, vivant au milieu de nous, ils eussent reculé davantage devant la vérité moderne, ou que, traduisant cette vérité, ils en eussent moins fait des chefs-d'œuvre. Mais le triomphe de l'art moderne restera ajourné aussi longtemps que les artistes, doués de goût et d'élévation, le laisseront se débattre aux mains des peintres dénués de tact ou de talent, et surtout dépourvus de convictions sévères, aux mains de ceux qui, par leurs prétentions à le défendre, le perdent ou tout au moins le compromettent et en reculent indéfiniment le succès. Si une étude attentive du génie français dans l'art ne m'avait convaincu que les tendances de l'Ecole l'ont toujours portée vers l'interprétation fidèle de la réalité, si je n'avais vu à sa source ce courant de sincérité dans notre ancienne école de peintres miniaturistes, entravé sans doute et retardé dans son développement par l'influence italienne, grossissant lentement toutefois et apparaissant de temps à autre : au xviie siècle, dans l'œuvre des Le Nain; plus noble et plus haut sans cesser d'être sincère, dans l'œuvre de Le Sueur; se manifestant de nouveau au xviiie siècle dans l'œuvre de Chardin; au xixe dans l'œuvre de Géricault (pour ne citer que des noms caractéristiques et qui font date), si cette étude ne m'avait donné une foi iné-

branlable en la vitalité du réalisme français, j'avoue que le réalisme tel qu'il est compris et pratiqué en ce temps-ci m'aurait fait douter de nos droits à pénétrer avec nos costumes et nos mœurs dans le domaine de l'art; il m'aurait converti à la convention académique, nous aurions sacrifié aux idoles.

L'homme qui a fait le plus de tort à l'avenir du réalisme français est celui-là même qui en a usurpé le drapeau, c'est M. Courbet. Je n'ai qu'une médiocre estime pour les caricatures de M. Biard et de ses imitateurs, mais les plaisanteries de M. Courbet sont une bien autre trahison de la cause excellente en principe qu'il a soutenue, non par conviction, — nous en avons la preuve aujourd'hui, — mais par amour du bizarre; pour agir, non pas mieux, mais autrement que les autres. Ce qui est à jamais regrettable, c'est que M. Courbet ait justement aperçu la direction exacte dans laquelle il y avait de nouveaux efforts à tenter, car, cette direction, il a réussi à la fausser. Il l'a faussée de parti pris, et nous ne saurons jamais combien de jeunes talents il a perdus et fourvoyés à sa suite, alors que ceux-ci auraient pu conquérir quelque renommée à marcher dans la même voie, s'ils avaient été guidés par un homme supérieur.

M. Courbet a commis la moins pardonnable des fautes. De gaieté de cœur, il a perverti son talent, et par ses excentricités il a éloigné du droit chemin ceux qui l'auraient parcouru glorieusement. Ceux-là

se sont détournés de peur d'être confondus avec lui. Les autres, ceux qui, moins prudents, se sont aventurés en sa compagnie, il les a jetés dans l'ornière; — cette année, il y est resté lui-même.

Je n'oublierai jamais la stupeur dont un rapprochement momentané me rendit témoin, l'étonnement profond d'un jeune amateur de distinction, familiarisé avec les écoles étrangères, avec les vieilles écoles d'Italie surtout, lorsqu'il fut en présence des tableaux exposés au Salon de 1863 par M. Courbet. C'était la première fois qu'il voyait des peintures de cet artiste, dont le nom lui était arrivé par les journaux français, très-vivement discuté sans aucun doute, mais par cela même entouré d'un certain prestige. Il ne connaissait ni les beaux paysages qui, pour nous, sont la justification du renom de M. Courbet : ni la *Curée*, ni la *Biche forcée à la neige*, ni le *Combat de cerfs*. En face de la *Chasse au renard* et du *Portrait de madame L...*, en face de ces toiles qui n'ont conservé aucun indice de talent, ni dans le dessin d'une singulière incorrection, ni dans l'exécution lourde et vulgaire; ni dans la composition étonnamment maladroite, ni même dans l'expression de la réalité; en face de ces deux tableaux, que de sang-froid refuserait de signer le dernier des jeunes réalistes, il se demandait à quel degré de décadence était tombée l'école française pour qu'on eût pu, seulement un instant, accorder quelque attention aux ouvrages d'un peintre si médiocre. Je ne pouvais défendre

l'exposition de M. Courbet, j'essayai de l'expliquer.

« Monsieur, lui dis-je, ne vous y trompez pas, maître Courbet a eu du talent, il en a encore. Vous hochez la tête pour me dire que ce qui est là, sous nos yeux, est la preuve du contraire; mais cette preuve ne prouve rien. Je vous conduirai tout à l'heure, si vous le permettez, chez un marchand de couleurs qui vous montrera un excellent tableau de fleurs que l'artiste vient de terminer. D'avance je vous préviens que ces fleurs sont disposées sans grâce et sans goût ; cependant l'éclat, la fraîcheur des feuilles, vertes et des fleurs elles-mêmes, la justesse des tons, l'exactitude des valeurs vous plairont, j'en suis convaincu, et vous serez bien forcé de reconnaître l'habileté du praticien qui, d'une brosse hardie et vigoureuse, a mené ce joli tableau à bonne fin. — Pour convaincu, reprit mon interlocuteur, je ne le suis point encore et ne me crois point tout près de l'être ; mais, dites-moi, si ce tableau est tel que vous l'annoncez, pourquoi M. Courbet ne l'a-t-il pas envoyé au Salon ? N'était-il pas achevé ?—Il l'était.—Le jury l'aurait-il refusé ?—Nullement. M. Courbet est exempt de droit, il a obtenu une médaille de deuxième classe en 1849 ? — Qu'est-ce donc alors ? Votre habile peintre serait-il incapable de discerner ses bons ouvrages des mauvais ? — Ce n'est point encore cela. — J'y suis, reprit notre amateur, vous voudriez me faire croire que ce merveilleux artiste a volontairement exécuté deux mauvais tableaux. Allons, allons,

je ne crois plus du tout au tableau de fleurs et ne me dérangerai certes pas pour le voir. Le moyen est trop enfantin ; on ne justifie pas les gens ainsi ; vous y mettez trop de partialité, mon cher monsieur, et vous êtes bien Français, ne ménageant vos critiques à rien de ce qui s'accomplit de bon et d'excellent chez vous, vous plaisant, portes closes, à réformer toutes choses, à donner à tout propos des conseils aux ministres et des leçons au pouvoir, mais ne pouvant vous résoudre à abandonner à son infériorité votre plus méchant peintre, inventant pour le disculper des contes à dormir debout. A qui ferez-vous croire, s'il vous plaît, qu'un artiste soucieux de son nom, de sa dignité, de la dignité de son art, irait s'amuser à peindre de pareilles œuvres, à compromettre...?— Pardon, repris-je en l'interrompant ; pardon, je ne vous ai pas dit que le peintre d'Ornans fut soucieux de sa dignité, ni de la dignité de son art. Soucieux de son nom, pour sûr, il l'est ; mais ce souci le travaille à sa façon, qui n'est pas celle de tout le monde, et qui n'est pas la bonne... Laissez-moi parler : M. Courbet, entendez-le bien, est un habile praticien quand il le veut. Mais il ne veut pas toujours, parce que, je vous le dis entre nous, au-dessus de tout, au-dessus du succès légitime, durable, loyalement acquis, il préfère le bruit de la camaraderie, complice aveugle d'une vanité démesurée, opposant ses protestations bruyantes aux effarements des *bourgeois* scandalisés. Vous croyez que je plaisante à mon tour ; point du

LES SUJETS MODERNES. 275

tout. Souvenez-vous qu'au dernier Salon il avait rallié les suffrages des membres de l'Académie eux-mêmes, qui lui ont décerné un deuxième rappel de médaille. C'était une avance. L'Académie, interprète du public, lui disait : « C'est bien, voici que vous de-
« venez raisonnable sans perdre votre talent ; nous
« ne sommes pas assez sûrs de vous pour vous
« donner une récompense plus élevée ; mais revenez-
« nous dans deux ans avec les mêmes qualités de ta-
« lent et de modération, et certainement nous vous
« témoignerons notre joie de vous voir enfin devenu
« assez maître de vous-même pour n'avoir plus re-
« cours aux excentricités qui ont aidé à votre réputa-
« tion, désormais assurée. » M. Courbet fit comme vous tout à l'heure, il secoua la tête, ne dit mot et jura d'étonner ces donneurs de conseils. « Ah ! vous
« croyez, fit-il en lui-même, que je suis de ces
« hommes qui se contentent comme cela des sen-
« tiers battus ; qu'on me donnera aujourd'hui une
« deuxième médaille, demain la première, après-de-
« main la croix, et que tout doucement, sans lutte et
« sans bruit, j'arriverai à l'Institut en faisant de
« bonne peinture, originale, franche, saine, obser-
« vant de mon mieux la réalité contemporaine dans
« son expression générale, mettant à l'interprétation
« de la vérité l'élévation que toute vérité comporte,
« celle au moins que sait lui ajouter l'âme de l'ar-
« tiste. Mais, braves gens qui ne me connaissez guère,
« que penserait-on à l'atelier, que diraient mes petits

« amis, si l'on me voyait, moi, Courbet, sur le chemin
« qui mène à l'Institut? Eh quoi! on a fait mon nom
« en me posant en victime du jury et je deviendrais
« un favori de ce jury dont les rigueurs autrefois
« m'ont servi si puissamment! Non, messieurs les
« jurés; vos rigueurs me sont chères et quoique ma
« deuxième médaille m'exempte de vos jugements,
« je saurai me faire refuser quand même! » Et il a
tenu parole, le brave maître peintre, il a envoyé au
comité organisateur du Salon une esquisse (quelle
esquisse!) des *Curés* (quels curés!) passant dans la
campagne (et quelle campagne!) avinés, titubant,
trébuchant, roulant, se soutenant, tombant et se re-
levant, recommençant encore, de telle sorte que,
dans un juste sentiment de la liberté dont le pre-
mier principe doit être de ne pas attenter à la liberté
d'autrui, on a dû retirer de l'exposition un tableau
qui pouvait blesser ceux des visiteurs qui professe-
raient quelque respect pour le clergé catholique.
C'est ainsi que M. Courbet a su se faire refuser un ta-
bleau et se poser de nouveau en victime du jury,
alors qu'il n'est victime que d'une mesure d'ordre
provoquée par lui. »

Mon interlocuteur m'avait fait la grâce de m'écou-
ter avec attention. « Soyez franc, reprit-il, vous l'avez
vu, ce tableau qui n'a pas été exposé; était-il beau-
coup meilleur que ceux-ci? » Je fus bien forcé de ré-
pondre non, et de dire au contraire que c'était même
moins qu'une esquisse, à peine une indication de ta-

bleau; que les figures étaient aussi mal dessinées, aussi incorrectes que celles de la *Chasse au renard*; que les détails étaient encore plus mal exécutés; que les mains, par exemple, étaient tracées d'un coup de brosse, les tons sales comme s'ils avaient été salis à plaisir; qu'il n'y avait ni perspective ni recherche d'effet général; que c'était une pochade bien lourde, où il n'y avait ni esprit, ce qui aurait sauvé l'œuvre aux yeux des lecteurs de Rabelais, ni talent, ce qui l'aurait sauvée aux yeux des amateurs. — « Eh bien! me dit-il, vous voilà pris à votre tour, vous êtes tombé dans le piége que je vous tendais. J'admets que, pour faire pièce au jury, qui ne pouvait plus se passer la satisfaction de refuser les deux méchants tableaux que voilà; que pour se moquer du public, du *bourgeois* comme vous dites; que, pour mettre en verve la critique; que, pour duper ses innocents admirateurs, j'admets que M. Courbet ait peint avec intention deux toiles détestables; mais puisqu'il prévoyait, à vous entendre, que, par le sujet même, la troisième serait repoussée de l'exposition, c'était le cas ou jamais de réunir toutes ses forces, de rassembler son talent et de faire son chef-d'œuvre de cette œuvre condamnée d'avance. Là eût été la finesse; et vous ne me ferez pas croire qu'il ait été assez maladroit pour ne pas le comprendre. Si votre M. Courbet a peint trois mauvais tableaux, c'est qu'il est désormais incapable d'en peindre un bon. On ne perd pas ces occasions-là, que diable! à moins de ne pouvoir

faire autrement. » — J'essayai de protester ; mais notre amateur ne démordait pas de son raisonnement : « Un chef-d'œuvre, criait-il, un chef-d'œuvre, et je me rends, et nous nous rendons tous, le public aussi, et aussi le jury, et nous nous dirons : « C'est
« un excentrique, il n'a pas toujours des idées bien
« saines, il est dévoré de vanité, il est entouré de
« faux amis qui le perdront peut-être, s'il les écoute
« plus longtemps, s'il se laisse comparer à Poussin,
« à Claude Lorrain, à Chardin, à Géricault, aux plus
« grands maîtres de l'école française, s'il se laisse
« mettre au-dessus des peintres les plus illustres de
« la première moitié de ce siècle ; — il ne sait pas
« diriger sa réputation, il ne sait pas toujours ce
« qu'il veut ;—mais il sait peindre. Or, vous avez beau
« affirmer qu'il a du talent, je vous répondrai que,
« s'il en avait, il l'aurait montré en cette circonstance ;
« et s'il en a eu, il n'en a plus ; tenez-vous-le pour
« dit. » Sur ces mots, notre amateur me quitta.

Je ne pouvais me résoudre cependant à accepter ces conclusions sévères. Mais de tant de paroles contre le peintre d'Ornans, il en est une qui m'avait frappé, quoique prononcée à la légère peut-être, et pour ainsi dire échappée à l'entraînement de la conversation. Ce qu'il y a de plus juste dans tout cela, pensais-je, ne serait-ce pas que l'auteur de la *Chasse au renard*, du *Portrait de madame L...* et du *Retour de la Conférence*, aurait voulu duper ses naïfs admirateurs ! Que deviendriez-vous donc, me disais-je, jeune

monsieur Brigot, qui, sur la foi de maître Courbet, avez affligé l'un de vos amis de jambes de coton, de mains taillées à la serpe, d'un visage lie de vin, qui l'avez placé au pied d'un arbre en zinc et sous un ciel en calicot bleu ; — et vous, monsieur Th. Delamarre, mon cher confrère, peintre et critique ; — et vous, monsieur Pauwels, qui avez de bons exemples en Belgique, et qui venez faire du réalisme français ; — et vous, monsieur Leman, monsieur Desbrosses, monsieur Delalleau ; — que deviendriez-vous, jeune monsieur Manet, qui corrigez Raphaël par Courbet? que deviendriez-vous, ô réalistes de l'école d'Ornans, s'il prenait fantaisie à votre guide de se mettre au rang de ces peintres qui voient la réalité, eux aussi, qui la veulent, mais qui la cherchent dans la sincérité de leur talent soigneux, et en progrès sur lui-même d'année en année? Que deviendriez-vous s'il passait à l'ennemi (l'ennemi, c'est la raison), s'il passait au camp des Breton, des Bonvin, des Legros, des Carolus Duran, des Fantin-Latour, des Girard, des Coubertin, des Victor Giraud, des Rohen, des Petit, des Richard, des Ribot, des Laugée, des Amand Gautier, tous artistes jeunes, inégalement doués, inégalement arrivés, n'ayant pas tous encore la formule de leur talent, mais sérieux, chercheurs, — et convaincus, comme nous le sommes nous-même, qu'il y a un art moderne à trouver, que cet art ne sera ni grossier ni vulgaire, qu'il aura pour objet l'étude de la vie contemporaine, et que son appui

essentiel sera la science de l'exécution, sans laquelle le reste n'est rien.

Les écoles étrangères nous envoient en ce sens d'excellentes leçons de goût.

Quoi de plus saisissant, par exemple, que la *Veille de la Séparation*, par M. Josef Israëls? C'est un pauvre intérieur, tenu avec le luxe du pauvre, la propreté. La mère et l'enfant passent les dernières heures auprès du cercueil qui contient les restes du père. Douloureuse et chère veillée! Le tableau est dramatique, naturellement, simplement, sans effet de mélodrame; il n'est pas larmoyant, on y pleure. Il est peint sobrement; l'aspect, un peu trop sombre, n'est point en désaccord avec le sujet.

Quoi de plus charmant, de plus finement observé et exécuté que les *Jumelles* de M. de Jonghe! Deux petites filles, âgées d'environ dix ans, l'une dans les bras de sa mère, l'autre jalouse et boudant pour avoir place à son tour dans ce nid de chaude et tendre affection.

Quoi de plus aimable et de plus élégant, de plus vrai en même temps, que les jeunes dames de M. Alfred Stevens! N'est-ce pas là du réalisme et du meilleur? Qu'y manque-t-il? Toutes les grâces de la femme, de la jeune fille, de la mère, y sont comprises, interprétées, traduites avec un talent fin, souple, sincère sans trivialité, et fidèle imitateur du réel; la composition est intelligente, harmonieuse; chaque accessoire a sa valeur et sa signification; rien de trop;

pas un excès, pas une lacune : tableaux exquis, pleins d'enseignements — précieux à qui saura les voir.

Il serait toutefois injuste de laisser entièrement l'honneur des sujets modernes aux peintres étrangers. Parmi les noms que nous avons cités tout à l'heure, il en est qu'il faut mettre hors de pair. Ainsi M. Legros. Le *Lutrin*, la *Discussion scientifique* sont deux œuvres de grande dimension, empruntées à la vie moderne, sérieusement étudiées, peintes d'une main ferme, conçues dans un sentiment de couleur très-juste et très-fin. Ainsi M. Victor Giraud. L'*Intérieur d'une clouterie* réunit dans les attitudes du travail un groupe d'ouvriers vaillamment occupés au dur labeur de la forge. Ils sont nus jusqu'à mi-corps pour la plupart, et le jeune artiste n'a pas abusé de ce prétexte trop facile pour montrer des exagérations de muscles qui prouvent l'ignorance et le manque d'observation plutôt qu'une science réelle. La scène est simple, composée selon la vérité; le double effet de lumière n'est pas dans toutes ses parties également heureux; mais quelques-unes sont fort habilement réussies. L'*Intérieur d'une clouterie* nous permet de fonder les plus légitimes espérances sur l'avenir de M. V. Giraud. Il a, d'ailleurs, de qui tenir, il continue la tradition de famille par le talent, mais il la continue de la bonne manière, en n'imitant ni son père, Eugène Giraud, ni son oncle Charles Giraud; en faisant autrement qu'eux, selon son sentiment très-net et très-

précis de la réalité. — M. Jules Breton est aussi de ceux qu'on ne saurait oublier dans une énumération des peintres épris du réel. Pourtant, je dois dire que son tableau, *Consécration de l'église d'Oignies*, n'est pas absolument satisfaisant. Le groupe du clergé est très-bon. J'aime beaucoup moins, je l'avoue, le groupe des spectateurs. Il est regrettable que l'artiste n'ait pas su tirer un parti plus heureux du costume moderne. L'on objectera comme toujours que ce costume est essentiellement antipittoresque; je ne le crois point; et les tableaux de M. Stevens prouvent abondamment le contraire, au moins pour le costume féminin. Quant à l'habit noir, à la cravate blanche, comme ce n'est point la forme qui fait l'objet de notre critique ici, mais l'exécution, nous renvoyons pour notre justification aux *Titien* et aux *Van Dyck* du Louvre. On y verra des portraits de personnages, vêtus uniquement de blanc et de noir, et qui sont des chefs-d'œuvre de couleur. J'insiste sur ce point, parce qu'on ne manque pas d'opposer l'ingratitude esthétique du costume à ceux qui plaident la cause des sujets modernes : l'échec de M. Jules Breton à ce point de vue serait un nouvel appui en faveur du préjugé contre lequel nous nous élevons. La *Faneuse*, de M. Breton, est une de ces petites toiles où il met en scène les femmes de la campagne avec une recherche un peu trop excessive du style; celle-ci est plus simple cependant et par conséquent plus vraie que celles qu'il nous a montrées jusqu'à ce jour. Elle est bien

supérieure, en tous cas, aux paysans et paysannes de M. Millet.

M. Millet est en voie, lui aussi, de passer demi-dieu, comme M. Courbet. Que les jeunes artistes se méfient ; car la contagion est peut-être plus dangereuse de ce côté que du côté d'Ornans. Il y a dans les compositions de M. Millet une apparence d'austérité qui pourrait aisément tromper un observateur inattentif. La première fois que l'on voit un de ses tableaux, on est presque séduit par cette rigidité d'allures, par ce dédain de la forme et de la couleur. On croit apercevoir une idée, et comme en France nous plaçons les idées bien au-dessus des qualités plastiques, on est tenté d'applaudir ; on a découvert une rareté, on fait bon marché des incorrections nombreuses, des pesanteurs d'exécution, on s'inquiète peu de quelle étoffe sont fabriqués ces hommes primitifs et leurs femmes, on croit reconnaître non un individu, mais un type, le type du crétin de campagne. Ce n'est pas agréable à voir ; mais la vérité, même horrible, exerce un tel attrait sur l'âme humaine que l'on se félicite de cette rencontre. A mesure que les tableaux de M. Millet se succèdent sous les yeux de l'amateur, il reconnaît bientôt que c'est toujours le même crétin, la même idiote qu'on lui présente. Cela devient à la longue d'autant plus fatigant que le spectacle n'est racheté par aucune variété d'exécution. Si, la curiosité vous poussant, vous cherchez dans les catalogues quels peuvent être ces monstres que le

peintre se plaît à reproduire sans repos ni trêve, quelle n'est pas votre stupéfaction de vous apercevoir qu'il ne prétend rien moins que de représenter la race laborieuse de nos campagnes, la forte souche populaire où se recrutent nos armées si intelligentes et si braves. Alors, l'erreur ou le parti pris de l'artiste apparaît dans son énormité, et l'on se détourne à jamais de tableaux qui ne vous retiennent d'ailleurs par aucune qualité pittoresque un peu saillante. M. Millet est un guide d'autant plus dangereux qu'il professe ouvertement son dédain pour les procédés techniques; que de ses défauts comme peintre il fait un système qui le rend peu indulgent pour les artistes soucieux de posséder une bonne pratique. On ne se laissera point surprendre par ces vaines protestations contre la science et le procédé.

Il en est déjà parmi les jeunes gens qui ont donné des gages sérieux d'un talent indépendant et ferme : MM. Carolus Duran, Legros, Fantin-Latour, Victor Giraud, Amand Gautier, qui a fait cette année une grande tentative digne des plus vives sympathies, *la Femme adultère*, exposée au Salon des ouvrages refusés. Qu'ils continuent, ces jeunes peintres, à chercher dans la sincérité de leur conscience le vrai et les beautés plastiques du monde qui les entoure ; qu'ils poursuivent de plus en plus l'harmonie et l'expression, l'émotion en rapport exact avec le sujet; qu'ils ne redoutent point le recueillement intérieur, la méditation qui construit lentement et pièce à pièce

les compositions durables ; qu'ils se montrent sévères pour eux-mêmes, en dépit des exhortations ou des exemples de leurs aînés. Leur sincérité en face du monde moderne, si elle est accompagnée d'une préoccupation constante des procédés matériels, s'ils ne renoncent ni à la grande élégance du dessin, ni au prestige de la couleur, leur sincérité nous vaudra, j'en ai la conviction, une éclosion de talent, un redoublement d'activité dont nous entrevoyons seulement les manifestations premières et toutes pleines d'heureuses promesses. Ils seront les fermes soutiens de cet art moderne dont nous cherchons à dégager les abords.

XII

LA SCULPTURE

I.

L'art statuaire est l'art décoratif par excellence.

Dans le concert de formes et de couleurs que dispose autour de nous le génie de l'homme parant sa demeure et ses jardins, la sculpture fournit la note la plus claire et la plus intelligente. Mêlées dans nos salons aux velours des tentures, aux étoffes luisantes et satinées, aux fleurs des corbeilles, les blancheurs du paros sont une joie pour le regard. Elles luttent avec l'or, avec le cristal des lustres et des glaces; elles opposent à l'éclat scintillant des toilettes, le noble éclat de leurs contours; elles s'animent aux lumières, contribuent à la vie, au mouvement de nos fêtes et elles en reçoivent elles-mêmes le mouvement et la vie. C'est la vie encore, — une vie plus discrète et plus douce, — que le déplacement successif des ombres, au cours de la journée, communique aux

bronzes qui se mirent dans l'eau des bassins limpides, aux marbres espacés sous les quinconces des grands parcs, isolés à l'angle en retraite des charmilles.

Pour accuser l'art statuaire de froideur, il faut ne l'avoir point observé dans sa fonction essentielle : la décoration des demeures somptueuses, des théâtres, des monuments publics, des palais, des parcs et des jardins ; il faut l'avoir vu seulement dans les galeries de nos expositions, dans les salles basses des musées. Si j'avais à faire l'éducation esthétique d'un enfant, ce n'est donc pas au Louvre ou au Salon que je le conduirais tout d'abord. Il est nécessaire d'avoir le goût déjà formé, exercé tout au moins, pour sentir les délicates jouissances d'une visite dans un musée. Menez l'enfant aux Tuileries, à la promenade publique. Entre deux parties de barres ou de ballon, à différentes heures, faites-lui remarquer en passant, négligemment et sans pédantisme, le reflet toujours mouvant des feuilles et des nuages à la surface des statues, le jeu mobile des lumières et des ombres, variant leurs plans à l'infini, les accentuant de mille façons diverses, l'intérêt s'éveillera ; la curiosité du jeune garçon se piquera ; vous le verrez retourner de lui-même à cette étude, source de réflexions inattendues et charmantes ; vous lui aurez évité cette horreur qu'éprouvent presque tous les enfants (que le peintre Decamps éprouva toute sa vie) pour « les grands yeux blancs des statues ; vous aurez préparé, semé les ger-

mes du goût dans l'esprit de votre élève ; il sera bientôt en état de parcourir avec profit nos magnifiques et si précieuses collections d'œuvres d'art. Son intelligence ne se cabrera plus désormais sous les voûtes austères peuplées de longues files de statues côte à côte rangées et éclairées du même jour ; son goût naissant s'y épurera au contraire et grandira par la comparaison, par la contemplation raisonnée des chefs-d'œuvre. Au goût instinctif et qui s'essaye succèdera le goût qui se possède et sait motiver ses préférences.

Les musées, les galeries de statues sont à la sculpture ce que les collections étiquetées des cabinets d'histoire naturelle sont à la nature, aux animaux et à l'homme. Ces collections aimées du savant aident au développement de la science, elles n'en donnent pas l'attrait. Pour prendre un sérieux plaisir à l'étude des préparations anatomiques, il est indispensable d'avoir suivi avec intérêt les manifestations les plus complètes de la vie dans les êtres dont les ressorts physiologiques sont ainsi découverts et mis à nu. Dans un ordre d'observations moins arides, il en est de même pour l'art statuaire. Que ceux qui lui reprochent sa froideur le rendent par la pensée à ses milieux nécessaires, ils lui reconnaîtront plus de vie, plus de chaleur qu'aux autres arts, qu'à la peinture elle-même, grâce à la multiplicité de ses plans, à la richesse, à la variété de ses contours. Malgré l'animation des couleurs, la peinture fixe une fois pour

toutes, arrête à jamais la silhouette des personnages qu'elle met en scène. La sculpture, qui a le privilége des trois quantités : hauteur, profondeur et largeur, n'impose aucune limite au regard qui l'enveloppe à volonté, qui l'envisage sous toutes ses faces. Rien n'entrave la fécondité de ses aspects, sa richesse d'effets, à une condition toutefois, et j'y insiste, c'est qu'elle pourra les déployer dans son cadre essentiel, les opposer aux merveilles de l'industrie décorative à l'intérieur ou les détacher, en pleine lumière, sur les fonds d'une nature assouplie par l'art aux convenances ornementales.

Ce n'est pas seulement au lecteur qui aime les arts sans les pratiquer, que s'adressent les quelques réflexions qui précèdent, mais à un grand nombre d'artistes parmi ceux qui ont exposé. La plupart ont une science d'exécution incontestable, et l'Exposition de 1863 révèle une moyenne de talent fort élevée; les esprits chagrins sont eux-mêmes forcés d'en convenir. Peut-être n'abonde-t-elle pas en œuvres de génie; mais le génie est-il donc si commun? Soyons moins exigeants et sachons rendre justice aux efforts accompagnés de succès dont témoigne le Salon de cette année. La pratique du talent a été rarement si générale et poussée si loin. Ce que l'on rencontre moins, c'est l'originalité de l'inspiration et aussi le sentiment de l'appropriation de l'œuvre à un but décoratif convenable. L'artiste ne paraît plus se préoccuper suffisamment du parti qu'on pourra tirer de ses

17

ouvrages, de l'usage auquel ils sont propres. Beaucoup trop de sculpteurs aujourd'hui font ce que j'appellerai de l'art de musée, c'est-à-dire des statues que l'État achète, parce qu'il entre dans ses attributions d'encourager les arts, mais que personne, pris individuellement, n'est tenté d'acquérir, parce qu'on ne saurait quelle destination leur donner. Nous sommes justement fiers des trésors d'art que nous montre le Louvre. Cette admiration elle-même ne vient-elle pas prouver que si nos musées sont le glorieux écrin des œuvres de peinture et de statuaire, ces œuvres ne doivent pas être exécutées en vue de nos musées? La question se résume en deux mots : est-il logique de faire le bijou pour l'écrin, quelque beau que soit ce dernier? — Non. Eh bien, nous commettons souvent cette faute de logique.

Je ne choisirai qu'un exemple de ce regrettable oubli du but décoratif en statuaire, exemple qui, pour être unique ici, n'en est pas moins frappant. Je le demande à tous ceux qui ont vu la grande figure d'*Hécube* de M. Préault, je le demande à ses amis, à ses admirateurs, à M. Préault lui-même : voici de puissantes qualités de passion, de mouvement et d'énergie employées à cette composition de la Douleur; où l'amateur qui la possédera déposera-t-il cet énorme morceau de sculpture? Sa place est-elle marquée d'avance dans un salon, dans une bibliothèque, dans une serre, dans un jardin? Non. Il lui ménagera donc quelque mystérieuse retraite où cette œuvre

sera perdue pour les visiteurs, ou bien il la fera porter au Père-Lachaise ; il décorera son caveau funèbre de cette pierre d'attente qu'il n'est jamais bien gardé de se préparer. Assurément je ne songe point à réclamer du talent de M. Préault des fantaisies de boudoir. Le bouillant et mordant artiste n'aurait point assez d'amertume, de colère, de sarcasme et d'ironie pour de semblables prétentions ; mais, avant de discuter son œuvre (ce que je ferai longuement et avec la sincère estime que m'inspire la personnalité de M. Préault), je ne puis dissimuler que cette figure est singulièrement embarrassante. On en dirait autant de nombre de sculptures au Salon, et cela est d'autant plus fâcheux que la somme de science pratique dépensée sans but, en pure perte ou à peu près, est, je le répète, vraiment notable.

Nos promenades publiques de Versailles et des Tuileries sont remplies d'ouvrages du xviie et du xviiie siècle, sur lesquels ceux de notre école de sculpture contemporaine l'emportent le plus souvent au point de vue de l'exécution ; l'infériorité se marque dans notre inintelligence des fonctions de la statuaire, notre dédain, si l'on veut ; dédain qui n'a rien de bien noble, que rien ne justifie, et blâmable en tous cas, car il accuse une sorte de dépravation du goût assez semblable à ce qu'on nommait « l'art pour l'art » autrefois, une corruption d'esprit gâté par l'abus des théories et qui enfante l'art inutile, autrement dit l'art d'atelier ou de musée. Le xviie siècle

français lui-même n'est pas absolument à l'abri de semblables reproches. Les siècles qui n'ont jamais violé les lois de convenance décorative dans l'art, aussi bien en peinture qu'en sculpture, sont précisément ceux qui furent les plus grands, ceux dont les œuvres excitent le plus justement l'admiration dans les musées où elles sont recueillies : le siècle de Périclès et celui de Jules II et de Léon X. Les marbres de Phidias, de Michel-Ange, de Puget sont la gloire de nos Louvres, parce qu'ils furent conçus et taillés en dehors de toute préoccupation de vaine parade, et pour répondre à un objet déterminé. Leur beauté, nous la considérons comme absolue et nous avons raison. Cependant ne nous méprenons point sur le principe de notre admiration. Ils ne sont pas beaux parce qu'ils sont dans nos collections, mais, au contraire, ils resteront beaux quoiqu'ils soient détachés de leur destination véritable, qui n'était pas, croyez-le bien, de prendre place dans une galerie. Combien leur valeur n'augmenterait-elle pas, s'il nous était possible de les rendre à l'ensemble primitif dont la main des hommes et le temps les ont détournés ! Les chefs-d'œuvre n'exigent pas une admiration moutonne, des pâmoisons de commande; pour être juste à leur égard, on doit, par la pensée, les restituer à leur premier milieu. Travail un peu ingrat, nécessairement incomplet, car l'imagination, en pareil cas, ne supplée point à la réalité; néanmoins il est imposé par la vue des statues antiques. Parmi nos sta-

tues, il en est peu qui commanderont un pareil travail d'esprit, parce que les artistes auront eux-mêmes négligé de le faire.

C'est là le plus grand reproche que je veuille adresser, sans appuyer davantage, au groupe d'*Ugolin et ses enfants,* bronze de M. Carpeaux.

M. Carpeaux, premier grand prix de Rome en 1854, a merveilleusement profité de son séjour en Italie. Élève de Rude, dont il possède les mâles qualités, il s'est fait là-bas l'élève d'un maître plus énergique encore, il s'est mis bravement à l'école de Michel-Ange; c'était un parti périlleux. M. Carpeaux a échappé aux dangers qu'il affrontait. Les trois ouvrages exécutés par l'artiste révèlent trois tentatives différentes, et méritantes également. L'*Enfant à la coquille* est une réminiscence de Rude, traitée avec un sentiment très-fin des formes grêles de l'enfance. Il y a déjà dans l'accentuation des muscles une certaine exagération voulue, indice caractéristique des tendances qui éclatent librement dans le groupe d'*Ugolin*. La pose du petit pêcheur est souple, naturelle; elle offre de belles lignes sculpturales, l'arête dorsale particulièrement. L'expression du visage, enfin, est juste dans sa gaieté mêlée de surprise. Tenons bon compte de ce dernier mérite à l'artiste, car il n'a pas toujours réussi de même. Il n'est pas le seul d'ailleurs qui ait échoué dans cette partie importante d'une figure. C'est là le côté faible de nos sculpteurs. Bien des statues très-recommandables, d'ailleurs,

sont surmontées de têtes qui désenchantent le regard par leur banalité niaise touchant à l'ineptie.

Ce n'est point la banalité toutefois qui diminue la valeur de l'*Ugolin* de M. Carpeaux ; c'est son contraire, l'exagération des forces expressives de la face. Ce défaut, très-saillant dans ce groupe, n'est pas inquiétant pour l'avenir. L'artiste l'a sans doute reconnu et se tient pour averti. Je louerai sans réserve, dans cette vaste composition, le sentiment qui a inspiré l'attitude des trois enfants morts ou mourants aux pieds d'Ugolin ; l'exécution en est excellente, le mouvement des lignes, avec une tournure florentine extrêmement cherchée, est plein de justesse, de vérité ; les réalistes les moins traitables n'y trouveraient rien à reprendre, quoique ces trois jeunes corps aient une simplicité presque classique. J'aime moins l'aîné des enfants et la figure principale.

Le groupe affecte la forme pyramidale tant recommandée par l'école ; cela n'a pas été sans avoir quelque influence sur les parties moins heureuses de l'ensemble. Malgré quelques restrictions sur tel ou tel point de l'œuvre, on est forcé de reconnaître que le groupe d'*Ugolin et ses enfants* est l'effort le plus puissant que nous ayons vu depuis longtemps en sculpture. Ce n'est pas un ouvrage parfait, c'est une promesse qui ne peut tromper, parce qu'elle révèle une somme de science et d'études considérable, une habileté consciencieuse, très-distincte de l'adresse vulgaire, une volonté patiente au service d'un vigoureux esprit.

M. Carpeaux a exécuté aussi le buste de S. A. I. madame la princesse Mathilde. C'est un des marbres les plus savants, les mieux travaillés de tout le Salon. A mes yeux, il donne, avec les deux autres ouvrages du même artiste, la mesure complète du talent de M. Carpeaux. S'il n'a pas pleinement réussi à fixer le côté mobile et spirituel dans la physionomie de son illustre modèle, il a fait un beau buste d'apparat où la princesse revit plus que la femme, sans doute ; mais c'était là le résultat poursuivi, à en juger par les accessoires, l'hermine, le diadème, et il est franchement obtenu. Certains profils sont trop durement accusés ; de face, le buste est parfait. Et c'est parce que, en dernière analyse, cet ouvrage est très-beau, que je veux aller jusqu'au bout de mes objections. Je crois que l'artiste a cédé à un amour du pittoresque un peu irréfléchi en dessinant et creusant la prunelle pour obtenir le point visuel des yeux ; c'est une faiblesse dans un ouvrage d'art sérieux. On excuse cette fantaisie pour un buste de terre cuite, pour un marbre même, s'il n'est qu'un portrait destiné à l'intimité de la famille. Dans une statue, dans un buste officiel, ce léger enfantillage est répréhensible. Le dessin de la paupière doit suffire à indiquer le regard.

Ces trois œuvres, d'intentions et de mérites différents, sont pour M. Carpeaux les trois étapes heureuses de son éducation d'artiste. Il a emprunté à Rude sa vigoureuse précision. Michel-Ange lui a enseigné le mouvement, et lui a inspiré la recherche du drame

et de la passion. Le *Jeune pêcheur*, le groupe d'*Ugolin*, le buste de la princesse Mathilde nous révèlent les qualités personnelles de l'artiste, celles qui le préserveront contre les excès où s'emportent les prétendus imitateurs du grand artiste florentin. Ces qualités sont un respect de la vérité que n'altérera point davantage l'amour des expressions fortes, une ardeur qui a été un peu au delà dans l'*Ugolin*, mais qui saura se maîtriser et se régler. J'en ai pour garants, ici, certains morceaux d'une exécution savante, patiente, qui est le meilleur frein des imaginations promptes à concevoir, qui est aussi la plus grande loyauté de l'art.

L'*Enfance de Bacchus*, par M. Perraud, est la réalisation en marbre de l'œuvre excellente que promettait le plâtre exposé en 1859. Rappelons les principaux traits de ce groupe. Un Faune assis, les jambes croisées, prête son dos robuste aux ébats du jeune dieu. Celui-ci, debout sur l'épaule gauche de son compagnon se retient d'une main à l'oreille aiguë du Faune complaisant, il la tord avec une verve de malice que trahissent ses doigts crispés ; de la droite armée d'un pampre il le frappe à coups redoublés. Voilà bien des angles, semblerait-il : l'angle des bras qui se lèvent celui des jambes se croisant ? il n'en faudrait pas plus pour donner à celui qui n'aurait pas vu la statue de M. Perraud l'idée d'une œuvre tourmentée plutôt que mouvementée. L'impression serait bien fausse, car nulle sculpture au Salon ne présente une composition

plus harmonieuse et plus savante. L'habileté pratique, quoique très-grande, entre pour fort peu de chose dans le sentiment de satisfaction que laisse l'étude attentive de l'*Enfance de Bacchus*. Ce qui réjouit, c'est de voir un groupe bien venu, d'un seul jet, pourrait-on croire, si l'on ne savait que les productions les plus simples en apparence sont souvent celles qui ont été le plus longuement méditées. Je recommande spécialement à l'attention des artistes l'élégance des jambes et des pieds, non que ce soit le côté extraordinaire dans cet ouvrage, mais parce que, en général, les statues de l'Exposition reposent sur des pieds outrageusement lourds et vulgaires. Les pieds et l'expression des têtes, voilà par où pèchent, à ne prendre que le détail, la plupart des figures exécutées par nos sculpteurs, depuis quelques années. Ainsi, dans la statue de M. Perraud lui-même, le rire du Faune, presque parfait, est encore un peu immobile. Dans le *Jeune pêcheur* de M. Carpeaux, l'expression analogue est mieux réussie. Mais de quelque côté que l'on regarde *l'Enfance de Bacchus* les lignes sont belles et intelligibles, les chairs sont souples et fermes, modelées largement sans simplifications excessives. D'un mot, c'est une œuvre achevée.

Messieurs les premiers grands prix de Rome (j'ai oublié de dire que M. Perraud appartenait à cette classe choisie des élèves de l'École des beaux-arts) ont une prédilection marquée pour les Faunes. M. Lepère, 1er prix de 1852; M. Doublemard, 1er prix de 1855,

exposent l'un un *Faune chasseur*, le second une *Éducation de Bacchus*, et c'est nécessairement un Faune qui donne les premières leçons au dieu des vendanges. Je désigne ici le dieu païen par cette périphrase qu'appelait nécessairement la composition de M. Doublemard. Bacchus enfant soutenu par l'inévitable Faune, répète en cadence sur une cuve chargée de raisins les mouvements alternatifs de l'un et l'autre pied que son précepteur exécute avec lui. L'aspect général du groupe est heureusement trouvé. Mais (car il y a toujours un mais, et ici il a sa gravité) tout plaisir m'est enlevé à contempler une sculpture quand elle est déparée par ces *béquilles* en marbre destinées à soutenir les parties saillantes de la composition : un bras, une main, quelquefois un doigt seulement ou un accessoire. Assurément, il n'est pas de composition un peu compliquée qui n'ait besoin de supports ; c'est affaire à l'artiste de les motiver et d'en faire un ornement. L'ouvrage de M. Perraud est vraiment admirable à ce point de vue. L'expérience y est poussée à ses dernières limites. Que M. Doublemard voie de quelle façon M. Perraud a soutenu le pampre dans le vide. Un léger ruban, qui flotte et vient se rattacher aux parties les plus voisines, tient lieu d'un support qui eût été pardonnable à la rigueur en cet endroit. Ce ruban ajoute de sa grâce à l'ensemble, il n'est point une superfétation inutile, il ne le paraît pas au moins et cela suffit. J'exprime peut-être ici une impression personnelle trop absolue, et je prie M. Doublemard de

me le pardonner ; mais j'aime mieux une statue mutilée, qu'une statue à béquilles.

C'est presque un Faune aussi *l'Esclave romain* de M. Lequesne, premier prix de 1844 ; il en a les formes sveltes, nerveuses et solides. Il court d'un bon mouvement chargé de l'amphore pleine de vin qu'il a dérobée et qu'il va boire en quelque retraite voisine. Dans le même esprit de vérité nullement académique, M. Arthur Bourgeois a fait une bonne statue : *le Charmeur de serpents* est une figure d'étude très-remarquable, élégante et vraie. *Le Corybante* de M. Cugnot figurait à l'un des derniers envois des élèves de l'Académie de France à Rome. L'artiste a su s'inspirer, sans plagiat, d'un petit bas-relief antique dont nous avons vu deux ou trois spécimens au Musée Napoléon III. D'un goût plus léger, plus souple, on est tenu de citer le *Jeune Faune jouant avec un bouc*, groupe en bronze de M. Fesquet, joli comme intention, comme dessin, mais peu achevé ; — une fantaisie non savante, mais aimable, de M. Lebroc : *l'Amour conduit par la Folie* ; l'attitude de l'Amour aveugle est ingénieuse, et le groupe gracieux ; — *Les deux pigeons*, par M. Gumery, composition soignée sans grande force, œuvre distinguée toutefois, comme le groupe d'*Héro et Léandre*, par feu Diebolt. — l'*Ondine* de M. Frison, sculpture méritante et d'aspect agréable ; — la *Dévideuse*, de M. Salmson, souvenir trop direct de *la Fileuse*, de M. Mathurin Moreau ; — la *Jeunesse* (prétentieusement appelée *la*

Primavera della vita), statue en bronze argenté et doré, par M. Maillet, conçue dans un système qui n'est pas rigoureusement condamnable (tous les genres sont bons lorsqu'ils sont relevés par le talent comme ici); cependant il faut bien dire que c'est là de l'orfévrerie presque autant que de la sculpture. Nommons enfin dans ce groupe d'œuvres habiles : la *Renaissance* de M. Chatrousse; l'artiste ne pouvait mieux s'inspirer que des trois Grâces de Germain Pilon, c'est ce qu'il a fait avec succès ; — le *Joueur de boules*, de M. Protheau, et une statue de bon goût, franchement moderne, par M. Demesmay. C'est une jeune femme assise, jetant des fleurs qu'elle prend dans une corbeille. Le livret la nomme *Naïs* et l'auteur s'est inspiré de Virgile. Mais il s'est inspiré plus vivement encore du sentiment de la beauté moderne, je le répète à sa louange.

Avant de clore ce premier chapitre sur la sculpture, arrêtons-nous quelques instants aux ouvrages d'un artiste qui expose pour la première fois. Le jeune statuaire, qui signe Marcello, a envoyé au Salon deux têtes d'étude et un buste, qui ont le privilége de plaire extrêmement au public et de satisfaire aux exigences de l'art le plus raffiné.

Le portrait de femme est une heureuse tentative de fonte en cire qui rappelle la fameuse tête du musée Wicar à Lille. L'artiste, après avoir modelé sa figure, en a pris un moulage en creux et y a coulé de la cire blanche. Si ce procédé enlève un peu de leur préci-

sion aux arêtes, il donne aux divers plans, aux méplats, une délicatesse de transitions, à l'ensemble une transparence qui sied à merveille à la beauté du modèle.

Le buste de *Bianca Capello* est une composition d'un grand jet, de fière tournure. La beauté impérieuse de l'héroïne vénitienne y est rendue dans son double caractère de force et de douceur; l'ambition cruelle, la volupté, les résolutions énergiques y vivent dans leur multiple expression; elles se jouent derrière le front, autour des lèvres, elles s'accusent par le hardi contour du menton. L'ajustement de la coiffure, des bijoux, des draperies sont d'une haute élégance décorative.

Le portrait d'homme est plus vigoureusement étudié; le front, les tempes, les yeux, les joues, curieusement fouillés et travaillés, atteignent, par la patiente fidélité de l'imitation, à une puissance de réalité surprenante. Je ne sais à quelle école rattacher les œuvres de ce jeune artiste. L'originalité est si rare, elle concorde en général si peu avec des talents sérieux et soucieux de perfection que nous sommes heureux de la rencontrer ici, patiente, sincère et ne paraissant avoir d'autre inspiration que l'étude des maîtres florentins et celle du plus grand des maîtres, la nature. La nature, franchement observée, d'un œil ferme, intelligent et artiste, suffit à donner le grand style qui n'est pas une recette d'école; les sculptures signées du nom de Marcello

le prouveraient abondamment, s'il en était besoin.

On me dit que derrière ce nom de Marcello s'abrite une jeune patricienne qui porte un des plus nobles noms de l'Italie. J'oserai l'engager à dépouiller à l'avenir ce pseudonyme élégant et à signer franchement ses œuvres. La France lui donne un illustre exemple de cette franchise que tout artiste doit à son talent et au public qui l'admire.

II

J'éprouve une certaine hésitation à parler des ouvrages de M. Auguste Préault. Ils sont tellement en dehors de toute mesure qu'ils se prêtent difficilement à une appréciation mesurée. Ils inspirent en général une admiration sans réserve ou une répulsion absolue. On ne peut donc, semble-t-il, les louer ou les blâmer assez vivement au gré des opinions adverses. Comment concilier ces extrêmes avec les lois d'une critique impartiale?—D'autre part, quelles que soient nos conclusions, elles n'auront aucune action sur l'artiste. M. Préault est trop engagé dans sa voie pour que nous ayons la présomption de l'en détourner ou de contribuer à l'y maintenir, en exprimant notre opinion sur les dangers ou les avantages de la direction adoptée et suivie par lui depuis trente ans. Nous n'avons pas non plus la prétention de lui rien appren-

dre.—En dernier lieu, je me demande si M. Préault a tant réussi auprès du public, s'il a eu tant d'influence sur l'école, qu'il soit nécessaire de discuter à fond les doctrines qui ressortent de ses travaux. Le critiquer sévèrement, n'est-ce pas frapper un artiste convaincu, et qui pis est, dans l'esprit du grand nombre, un artiste vaincu? Le louer en quelques phrases banales et dédaigneusement bienveillantes, c'est une méthode dont on ne se fait pas faute à son égard, un moyen de tourner la difficulté, qui me paraît peu digne de lui. Le louer sans restriction, emboucher le clairon de l'enthousiasme et crier au génie méconnu : j'avoue que cela m'est tout à fait impossible.

Je parlerai cependant des trois envois de M. Préault. J'en parlerai, parce que depuis longtemps l'artiste n'avait rien exposé aux Salons officiels, et que je considère son exposition de cette année comme un appel suprême à l'opinion publique ; j'en parlerai enfin parce que, sans avoir une foi bien profonde en l'autorité de la critique auprès des artistes, je crois que l'étude des ouvrages de M. Préault doit contenir une somme appréciable de vérités essentielles qu'il faut essayer de dégager, sinon pour les artistes, au moins pour le lecteur.

Hécube, le Meurtre d'Ibycus, la Parque révèlent une incontestable puissance de conception, une puissance non moins réelle d'émotion, de sentiment dramatique, de passion douloureuse. Il y a dans ces trois ouvrages, comme dans tous ceux que la même main a

pétris, un jet fougueux et vrai par le mouvement, la vie et la passion. Je répète ce mot *passion* avec insistance, parce qu'il définit pleinement le genre de talent de M. Préault. Une impression nerveuse profondément, mais trop rapidement ressentie, traduite immédiatement, lui fait créer de superbes ébauches. Il donne l'émotion aiguë, comme il l'a éprouvée, mais peu durable. Au premier coup d'œil, on se sent singulièrement pénétré, remué devant ses œuvres ; au second, l'illusion disparaît. Tout homme habitué à la fréquentation des œuvres d'art, mis inopinément en présence d'une sculpture de M. Préault, s'écriera tout d'abord : « Voilà une grande œuvre ! » il reprendra sur le champ : «... une grande œuvre manquée. » Aujourd'hui que nous connaissons M. Préault, nous arrivons tous en face de ses ouvrages avec une telle crainte du désenchantement que cette première illusion n'est même plus possible. Et cependant, elle y est toujours, virtuellement pour ainsi dire, aujourd'hui comme hier, comme il y a trente ans. M. Préault est donc un artiste original, il a eu le don de création et de puissance. Mais cette puissance est-elle réelle ? N'est-elle pas toute d'apparence et de surface ? Quoique cela me coûte à dire : je ne puis taire mes doutes à cet égard ; au moins tâcherai-je de les justifier.

Si toute conception, par cela même qu'elle est énergique, se trouvait nécessairement réalisée dans la plénitude de son énergie, j'ose dire que M. Préault

serait l'un des grands statuaires de ce temps. Hélas ! il n'en est pas ainsi. Dans les arts, il faut bien tenir compte de l'exécution ; il faut considérer la passion dans l'esprit de l'artiste, et la considérer dans son œuvre. Chez M. Préault, elle est d'une intensité peu commune ; dans ses ouvrages, elle le mène au delà de toutes limites, vers l'impossible, presque le monstrueux. Tant il est vrai que l'imagination est dangereuse et perfide en ses conseils. Selon qu'elle est ou non dominée, mâtée par la réflexion et la raison, elle peut conduire aux productions les plus grandes, comme aux plus graves erreurs. C'est ce qu'a parfaitement saisi l'écrivain Émeric-David, dans ses *Recherches sur l'art statuaire*[1], et ce qu'il a examiné en des termes qui s'appliquent avec une singulière précision au talent de M. Préault.

« Le statuaire qui s'abandonne à la véhémence du sentiment, dit Émeric-David, ne voit pas toujours dans leur ensemble et en même temps toutes les parties de l'objet qu'il doit imiter. Le Dieu qui l'agite l'entraîne quelquefois et l'égare. Son émotion, ses vives jouissances peuvent l'induire en erreur. Il s'attache avec ardeur à de certaines parties, il ne voit pas les autres. Il

[1] Madame veuve Renouard a eu l'heureuse pensée de rééditer les œuvres complètes d'Emeric-David. Dans les cinq volumes où elles sont réunies, on trouvera quantité de faits intéressants sur l'histoire des arts. Mais le volume le plus précieux, celui qui devrait être dans toutes les mains qui manient l'ébauchoir et le ciseau du sculpteur est celui dont nous détachons ici quelques lignes, le volume intitulé : *Recherches sur l'art statuaire*.

néglige les masses, en se passionnant pour des détails. Ici, dans l'ouvrage admirable sans doute, mais imparfait, que l'artiste produisit en se livrant tout entier au sentiment, l'expression de la vie m'émeut et m'étonne; là, des parties essentielles ne se retrouvent pas dans leur intégrité. La figure palpite, elle souffre, elle crie; qu'y manque-t-il ? Ce que la réflexion et le goût auraient dû y mettre : du choix dans les formes, de la justesse et de la fermeté dans les plans, *du liant,* de la grandeur, de l'harmonie.

Voilà bien, en effet, ce qui manque aux ouvrages de M. Préault. Il n'est pas nécessaire de chercher longtemps la raison de semblables lacunes. On aperçoit aisément le côté faible de ce talent qui s'annonçait jadis par des allures quasi magistrales. Mais la maîtrise dans l'art suppose un effort de calcul que M. Préault paraît n'avoir jamais tenté, une persistance de réflexion qu'il n'a pas su montrer. Il a agi comme s'il croyait qu'une forte et vive inspiration fût suffisante pour produire des chefs-d'œuvre. L'inspiration est sans doute le point de départ indispensable; non l'inspiration prise au vol et fixée en toute hâte de peur qu'elle ne s'échappe, mais celle au contraire que l'artiste ménage, qu'il met à l'épreuve, qu'il transforme par la méditation, de manière à ce qu'elle devienne l'idée lentement mûrie, dix fois abandonnée et reprise dix fois, jusqu'à satisfaction pleine et entière de l'esprit qui l'a conçue.—Ce n'est pas l'idée qui fait défaut à M. Préault, c'est la maturité de l'idée.

Les trois envois de l'artiste au Salon de 1863 sont inspirés d'un même esprit. J'y vois l'indication, l'esquisse d'une trilogie douloureuse, et, en dépit des noms donnés à deux de ces œuvres, trois abstractions dont la pensée primitive paraît pleine de grandeur. La *Parque*, le *Meurtre d'Ibycus* (pourquoi Ibycus ?), *Hécube*, représentent les trois actes d'un même drame. Le premier se passe dans les régions du monde inconnu, celui de la fatalité. C'est la *Mort brisant la tige d'une jeune vie*. Le second acte est la traduction humaine du fait fatal, c'est le *Meurtre* : l'Hercule brutal et violent frappant à mort un jeune héros. La *Douleur*, l'immense désespoir qui se tord sur la couche funèbre est figuré sous le nom d'Hécube.

Par quels moyens M. Préault a-t-il essayé de réaliser sa pensée, qui ne manquait certes pas d'élévation ? — Par le grossissement de certaines parties et l'altération volontaire de quelques autres. Ainsi, les mouvements les plus saisissants de ses figures sont obtenus à l'aide de déformations excessives. Dans le *Meurtre*, l'élégante attitude du jeune héros qui s'affaisse sur lui-même est achetée au prix d'un raccourcissement audacieux de la jambe gauche (je dis bien *raccourcissement* et non *raccourci*); le meurtrier est une masse où la forme humaine est à peine indiquée. La saillie du genou de la Parque, sous le suaire qui l'enveloppe, est d'une dimension exorbitante. Cette exagération contribue à l'effet sinistre, il est vrai ; mais par quelle violation de la vérité ! Le corps de

l'*Hécube* est un amas de tronçons convulsivement tordus que l'on ne sait comment rattacher entre eux. Tout cela est impossible, tout cela est faux, et cependant l'élan général, la conception de l'ensemble était avant l'exécution, dans le cerveau de l'artiste, profondément dramatique et juste. La vérité idéale a été entrevue, mais elle s'est dérobée pour n'avoir pas été suffisamment poursuivie. C'est ce qui me faisait douter que le talent de M. Préault fût puissant autrement que d'apparence.

Dans la pratique de l'art (si j'étais un homme politique ou un moraliste, j'en dirais autant de la vie publique et de la vie sociale), l'effort patient et persistant, sans cesse renouvelé, est la seule voie de progrès, la seule où se rencontrent des résultats assurés. L'artiste, quelles que soient ses forces naturelles, ne tirera de celles-ci que des à peu près, des ébauches, s'il ne s'applique à en découvrir, à en réglementer l'emploi, à les dépenser utilement. Il n'est point de besognes ingrates, ni de règles importunes, et l'expérience nous apprend chaque jour que ceux qui dédaignent les petites tâches en arrivent forcément à désirer le bouleversement des règles établies pour leur substituer le rêve et l'utopie. La Parque, la fatalité, les atteint, eux aussi, à un moment donné et brise la tige de leur génie, elle les frappe d'impuissance. En littérature, par exemple, qui n'a vu les virtuoses de la conversation, les gens qui esquissent leurs œuvres en paroles, au lieu de les écrire, s'arrêter tout à coup à

l'heure où leur verve semblait plus féconde que jamais. C'est une défaillance qui s'explique par la dépense faite à tort et à travers d'une part d'intelligence gaspillée, alors que, mieux réglée, elle eût donné de beaux fruits. En peinture, en statuaire, comme en littérature, comme dans toutes les productions de l'intelligence humaine qui veulent être durables, l'écueil le plus redoutable est l'habitude de l'improvisation. La loi fondamentable du succès, contre laquelle rien ne saurait prévaloir, c'est que tout grand résultat est le prix d'une longue somme d'efforts renouvelés et suivis. M. Préault est un improvisateur, un improvisateur des mieux doués, malheureusement dans l'art qui se prête le moins à l'improvisation.

Ces dons précieux et rares, l'intensité du sentiment, l'originalité, la haine du banal et du convenu nous font cependant aimer ses ouvrages et l'esprit qui les enfante. Le goût, la raison protestent et, malgré cela, toute production signée de M. Préault nous attire, parce que ses défauts sont quelque chose comme l'envers de qualités supérieures. Mais dès qu'on se replace dans les conditions rigoureuses de la statuaire, on est forcé de se demander ce que cachent réellement ces exagérations. Eh bien! c'est avec une certaine anxiété que l'on s'interroge. Derrière tout ce tapage, ce mouvement, cette mise en scène d'inventions et de conceptions singulières, on se dit qu'il y a peut-être, qu'il doit y avoir une idée, puisqu'elle s'accuse par de telles démonstrations de force et de

puissance, mais on n'en est pas bien sûr et l'on n'ose fouiller cette idée bien avant, de peur de trouver au fond de tout cela une idée fort ordinaire, servie par un talent qui n'aime et ne peut produire que l'énorme.

Je cherche vainement, dans ce qui nous reste à apprécier parmi les sculptures de l'Exposition, quelque œuvre forte, saine et sage à opposer aux ouvrages de M. Préault. Il ne manque pas de jolies statues, ni de compositions aimables et spirituelles ; ce que je ne trouve pas, c'est une grande inspiration soutenue par une vaillante et patiente expérience d'exécution. Car je ne parle que pour mémoire de la statue d'Aloys Senefelder, inventeur de la lithographie, réduction en bronze de la très-belle statue monumentale, exécutée par M. Maindron ; cette réduction a conservé d'ailleurs les hautes qualités d'expression, d'énergie et de simplicité qui distinguent l'original. Les statues monumentales, les statues-portraits élevées à la mémoire des illustrations militaires sont en assez grand nombre au Salon. On aura remarqué celle de l'amiral Bruat, par M. Bartholdi ; elle est placée au-dessus d'une fontaine destinée à la ville de Colmar. Le meilleur morceau de cette fontaine, est la statue de l'amiral. Les grandes figures qui l'accompagnent sont moins heureusement comprises. C'est la partie accessoire, il est vrai ; mais dans un monument elle a son importance : je reprocherai notamment à ces figures de ne pas se lier avec assez de souplesse au mouvement de l'eau, condition essentielle dans la

composition d'une fontaine. — La statue du baron Desgenettes par M. Robinet, pèche aussi par les accessoires; mais l'artiste a vaincu avec assez de bonheur les difficultés que lui présentait un modèle peu propre à la statuaire. Le baron Desgenettes fut un grand chirurgien, mais il n'avait rien d'un Apollon ; Sa stature lourde, un peu obèse, devait être reproduite avec exactitude ; c'est ce qu'a fait bravement M. Robinet ; il s'est dédommagé de ce travail ingrat en exposant deux compositions gracieuses, une *Ondine* et une *Pandore.*—Le *Bonaparte* de M. Jacquemart ne vaut pas à beaucoup près son excellente étude de chien courant, *Moloch.*

Les sculptures consacrées à nos chers frères du règne animal, sont d'ailleurs la plupart fort remarquables. Le *West-Australian*, étalon pur sang appartenant à M. le duc de Morny, est rendu dans ses formes souples, vivantes et pleines, par M. Tinant. — M. Mène expose plusieurs compositions en cire et en bronze où le talent se montre varié, spirituel et vrai. Son *Vainqueur du Derby* est un fort joli groupe, quoique les jambes du cheval soient un peu courtes de canon ; la tête du jockey est charmante de finesse.— Le *Cheval gaulois* de M. Fremiet a d'autres mérites que celui de l'exactitude archéologique. L'armure et les armes ont pu être exécutées d'après les bronzes du Musée du Louvre ; mais, ce qui est préférable, le cheval et le cavalier ont été certainement rendus avec un sentiment très-juste et très-fin de la nature. — Le

Cheval arabe de M. Fratin est moins bien réussi. La croupe m'a paru beaucoup trop longue aux dépens du dos et des reins. Je ne crois pas que ce cheval pût fournir une étape avec une selle paquetée à l'ordonnance sans se blesser. De face, les lignes de l'encolure sont maigres, sèches et d'une roideur qui ne se rencontre jamais dans la race arabe.—M. Cain excelle à traduire les attitudes disgracieuses de cet horrible oiseau, le vautour ; ses petits bas-reliefs, représentant des oiseaux carnassiers en chasse, sont très-finement composés.—Je dois citer enfin, parmi les animaliers de talent, MM. Maître, Pautrot, Monchanin et M. Vidal, dont le *Taureau* ni le *Cerf mourant* ne trahissent la douloureuse cécité qui est venue menacer sa carrière d'artiste. Il a repris courage cependant, et depuis cinq ou six ans qu'il est aveugle, il n'a cessé de travailler et de produire des œuvres où se retrouve la trace des leçons de son ancien maître, M. Barye. La sculpture d'animaux est un genre secondaire dans l'art ; mais combien ses produits ne sont-ils pas préférables aux œuvres prétentieuses, comme le *Caton d'Utique* de M. Clément Moreau ! Quel effort énorme pour un si triste résultat ! Si c'est là le grand art, que les artistes ne se plaignent pas qu'on le décourage. L'*Homère* de M. H. Chevalier est, dans le même esprit, l'ouvrage d'un homme de talent qui s'est souvenu de l'*Apothéose d'Homère* de M. Ingres.—Du talent ! du talent ! il y en a dans le *Persée* de M. Jean Petit, dans le *Saint Sigebert* de M. Felon, dans l'*Assomption* de madame Bertaux,

dans l'*Esclave* de M. Fabbrucci : du talent, mais peu d'invention. Aussi nos statuaires réussissent-ils fort bien le buste, je n'en veux d'autres exemples que celui du maréchal Baraguey-d'Hilliers, par M. Crauk ; celui du prince de Monaco, par M. Mathieu Meusnier ; la *Juive d'Alger*, en marbre de diverses couleurs et en bronze, par M. Cordier ; la *Bacchante*, jolie tête moderne affublée d'un nom antique, par M. Auvray ; le *Jeune Romain*, de M. Pètre ; le buste de mademoiselle Judith, de la Comédie-Française, par M. Taluet ; de madame..., par M. Brunet ; du vice-amiral Charner, et de M. de Coster, par M. Durand ; ceux enfin de MM. Duret, Dantan jeune, Pollet, Aimé Millet et Iselin.

Sous le nom de réalisme, on est parvenu en ce temps-ci à fausser les saines tendances de la peinture française vers l'observation exacte de la vérité. Si, jusqu'à ce jour, l'art statuaire a échappé à la contagion de vulgarité qui s'est abattue sur notre école de peinture, le réalisme n'en a pas moins marqué son passage dans les ateliers de sculpteurs. Seulement, au lieu de se faire trivial, bas et plat, il s'est attaché à préparer dans l'art des formes le triomphe du sensualisme. L'artiste qui est allé le plus loin dans cette direction est M. Clésinger. Depuis l'éclatant succès de *la Femme piquée par un serpent* au Salon de 1847, il n'a cessé de poursuivre l'expansion de la vie. (Je ne tiens pas compte de la statue équestre de François Ier, une erreur où certaines parties, supérieure-

18

ment traitées, ne rachetaient pas l'abus des effets pittoresques.) Les bustes de femmes romaines, les Bacchantes, les Sapho se sont succédé sous son ciseau d'une prodigieuse habileté, révélant la préoccupation constante des plus vivantes expressions de la force sensuelle. Cette année, M. Clésinger n'expose que deux statuettes où le travail de la main est toujours merveilleux ; mais il ne faudrait pas le juger sur ces spécimens légers de son savoir-faire. Ce sont deux fantaisies, un *Faune assis* et une *Bacchante*, médiocrement importants par la conception et nullement irréprochables au point de vue de l'exécution. Les têtes sont un peu niaises, et si les chairs sont souples et frémissantes, c'est une qualité qui ne suffirait pas à donner la vie réelle à des corps estropiés pour les besoins de l'attitude trop tourmentée. Malgré bien des erreurs de dessin dans le *Faune assis*, on est séduit par cette pratique extraordinaire qui façonne le marbre à volonté. L'Exposition de 1863 cependant ne comptera pas beaucoup dans l'œuvre de l'artiste. Nous ne nous y sommes arrêté que pour indiquer les tendances d'une partie de l'école moderne, tendances nettement caractérisées dans l'esprit de chacun par le souvenir que l'on a gardé des œuvres de M. Clésinger.

M. Gaston-Guitton et M. Carrier-Belleuse marchent franchement sur ses traces. Qu'on ne se trompe pas au titre donné par M. Gaston Guitton à sa statue : *Une Martyre*. Hypathie, lapidée au ve siècle, est une

païenne qui fut mise à mort par les chrétiens. Elle est attachée au poteau du supplice dans un mouvement tout à fait propre à faire valoir la richesse et la beauté de formes trop pleines pour convenir à toute autre qu'à une adoratrice des dieux païens. La *Bacchante* de M. Carrier-Belleuse (toujours des Faunes ou des Bacchantes !) est une belle œuvre qui nous rend confiance en son avenir. Je dois avouer que les derniers ouvrages de cet artiste m'avaient singulièrement inquiété. Il y a eu à l'exposition du boulevard des Italiens une série de bustes en terre cuite signés de son nom où se reconnaît à peine la main qui avait exécuté naguère le buste de madame Viardot. Il n'y restait qu'une habileté de métier très-alerte ; mais, à défaut de la science et de la finesse qu'on ne demandait pas aux ouvrages de M. Carrier-Belleuse, on aurait voulu y retrouver l'esprit et l'animation qui sont le cachet de son talent. Qu'étaient devenues ces qualités dans les bustes de MM. Daumier, Théophile Gautier, Charles Blanc ? L'artiste les avait sans doute réservées ou dépensées tout entières à l'exécution de son beau marbre, la *Bacchante*, qui déploie les souplesses de son corps voluptueux sous le regard lascif du dieu des jardins.

Une vision dont le tableau d'Ary Scheffer a consacré la chasteté, le groupe de *Paolo et Francesca* a été traité par M. Bogino avec une semblable recherche de la beauté exubérante et sensuelle ; je ne discuterai pas la convenance de cette interprétation réaliste qui

n'est point déplaisante ; mais nous devons faire observer à M. Bogino que le sujet qu'il a choisi ne se prête en aucune façon aux procédés de l'art statuaire. La peinture jouit de certains priviléges incompatibles avec les moyens d'imitation particuliers à la sculpture. Le plâtre, le marbre et le bronze ne représenteront jamais des nuages de manière à provoquer la vraisemblance d'illusion nécessaire aux arts imitatifs. En admettant même que cette illusion fût obtenue, l'effet serait bien plus désastreux encore, puisque ces statues de marbre, pour lesquelles l'illusion n'est pas du tout possible, paraîtraient suspendues dans le vide et menaçant de leur poids les visiteurs. Malgré le talent d'exécution, de tels sujets purement pittoresques doivent donc être soigneusement évités en statuaire. La même observation porte nécessairement sur le joli groupe d'*Eloa*, par M. Pollet.

Nous aurons terminé, sauf omissions, notre revue du salon de sculpture, lorsque nous aurons signalé les travaux très-remarquables de MM. Paul Dubois et Aizelin. Le *Narcisse* et surtout le *Saint Jean-Baptiste* de M. Dubois ne sont pas seulement d'excellentes études, dégagées de toute convention ; ils sont en outre composés avec un sentiment très-cherché de la juste mesure où peuvent se fondre le réel et le style. J'aime peu cependant la tête de son *Narcisse* ; le sculpteur a trop réussi à lui donner un type de beauté inintelligente et fade ; toutefois l'œuvre est savante et les profils, celui de gauche particulièrement, sont

élégants et vrais. Le petit *Saint Jean*, moins savant, est plus agréable, plus complet. Le corps du jeune garçon a la gracilité d'un modèle tout moderne ; il est peut-être un peu *gamin de Paris*, mais la tête inspirée, le mouvement général, fort expressif, naturel cependant, sont plus qu'une compensation à un manque de noblesse que je ne prétends même point blâmer ici, tant il nous vaut de grâces naturelles et sincères.

La *Psyché* de M. Aizelin est d'une simplicité extrêmement étudiée. La pose de la jeune femme, sa tête fine et pensive, l'attitude des bras, la disposition des draperies, l'ensemble des lignes très-heureusement équilibrées, font de ce marbre souple, charmant et chaste, l'une des meilleures statues d'un Salon qui, cependant, a mis en pleine lumière, réhabilité, ou confirmé, le talent de MM. Carpeaux, Marcello, Carrier-Belleuse, Dubois et Perraud.

Auprès des œuvres distinguées signées de ces divers noms, il y a un grand nombre d'ouvrages qui révèlent une habileté de pratique fort digne d'éloges ; il y a aussi quelques sculptures tout à fait médiocres, quelques autres d'un goût détestable ; mais aucune ne méritait plus l'attention de la critique que celles de M. Préault. Aussi les avons-nous discutées en dépit de nos sympathies pour les convictions d'un artiste qui, pendant toute sa vie, a lutté en faveur d'un principe malheureusement erroné et contraire aux lois, aux principes essentiels de l'art statuaire.

18.

XIII

CONCLUSION

Nous voici arrivés au terme de ce compte rendu de l'Exposition de 1863. Quelle sera notre conclusion sur l'ensemble de l'école française contemporaine? Avant de prononcer les derniers mots, rappelons les faits principaux, essayons de tracer les lignes générales de ce Salon. On a pu croire un instant que l'événement capital serait l'exposition des ouvrages refusés par le jury. Cette espérance a été déçue aussitôt que les galeries du Salon annexe ont été ouvertes. Je dis bien *espérance*; car il y avait lieu de penser, en raison du bruit qui s'était fait, que nous allions assister à une véritable manifestation de tendances hardies, originales, juvénilement audacieuses; on pouvait croire que la contre-exposition nous révélerait une série d'œuvres exécutées peut-être d'une manière insuffisante au point de vue pratique, mais conçues en

vertu d'idées nouvelles, tout au moins opposées à celles de l'Académie, contre laquelle on protestait. Ces idées, on les aurait discutées, jugées. Cette illusion nous fut bientôt enlevée. Au lieu d'une lutte de principe qui eût été des plus intéressantes, nous avons vu seulement (sauf quelques exceptions que nous avons signalées) une suite d'œuvres au-dessous du médiocre, sans vigueur, sans originalité, sans vertu individuelle, et dépourvues d'initiative. Nous ne sommes pas plus enthousiaste que de raison du romantisme, nous devons pourtant reconnaître que les refusés de ce temps-là représentaient une idée, une force, qu'il y avait guerre déclarée entre les juges et les victimes. Les refusés de 1863 ne nous ont point offert ce spectacle, qui eût été instructif et eût servi aux progrès de l'art. Leurs tableaux ne sont que de médiocres imitations des maîtres du Salon officiel. C'est donc dans le Salon officiel qu'il faut chercher l'indication sérieuse de l'avenir. C'est là que se sont révélés les efforts les plus sympathiques. Nous ne reviendrons pas sur ce que nous avons dit de la situation du grand art, trop étroitement limité à la peinture historique. Il y a pour la grande peinture de nouvelles formules à trouver, et on les trouvera. Le jour où se révélera dans l'école une individualité supérieure, les sujets ne manqueront point à son activité; et comme la force de l'exemple est toute-puissante en France, nous verrons cette branche de l'art, que la sève d'ailleurs n'a jamais abandonnée, rever-

dir et pousser de vigoureux rejetons. Jusque-là, sachons encourager les essais tentés dans la voie de la sincérité, aussi loin du réalisme que de l'école de Rome, par de jeunes talents qui n'ont besoin que de plus d'audace, soutenue par une plus grande somme d'expérience pratique, pour frayer définitivement des routes nouvelles. Ils ont à poursuivre pour la société moderne la même conquête que le paysage a obtenue.

L'heure est bonne pour toutes les audaces. Jamais la protection accordée à l'art n'a montré, ni avoué un plus intelligent libéralisme. La liberté de l'art a été par deux fois proclamée de haut. C'est du centre où jadis l'on était habitué à trouver un frein que part aujourd'hui l'impulsion. Que les artistes sachent comprendre cette fortune inespérée et en profiter.

D'autres voix, animées de rancunes étrangères à l'art, ont essayé de les décourager, ont proclamé la décadence, la déchéance absolue de l'école française, ont demandé aux artistes leur extrait de naissance et condamné en bloc, sans réserve, toute une génération de peintres et de statuaires. Ils ne courberont point la tête sous cet arrêt. Ils peuvent répondre qu'aujourd'hui, comme il y a trente ans, comme il y soixante ans, il y a dans l'école une persistance d'efforts qui ne menace point de s'interrompre. Seulement la difficulté est plus grande maintenant qu'autrefois. L'éducation du public a fait de singuliers progrès et il exige plus qu'il n'a jamais exigé. Le souffle

des aspirations élevées n'est point à jamais tombé. Il en est qui l'ont recueilli et ne le laisseront pas s'égarer. Mais il y aura toujours des esprits qui se refuseront à constater l'évidence. Je crois même qu'ils sont de bonne foi. Ceux qui se voient dépassés par un mouvement qu'ils ne partagent plus sont bien excusables d'en appeler sans cesse aux beaux jours du passé, beaux jours qui ne sont devenus tels que parce qu'ils ne sont plus, beaux jours qui n'avaient d'autre mérite que d'être les jours de leur jeunesse. C'est un sentiment bien naturel et vieux comme le monde; seulement il ne se rencontre point chez les natures énergiques, puissantes, qui grandissent sans cesse et par un admirable phénomène de développement ajoutent une expérience de plus en plus savante aux ardeurs d'une jeunesse que rien n'altère. Les lettres et la critique, les arts nous offrent d'illustres exemples en ce temps-ci de ce perpétuel printemps de l'esprit. Si j'insiste sur ce point, c'est qu'il est pénible de sentir l'amertume se glisser dans les âmes, c'est qu'il est triste d'entendre des voix prématurément affaiblies prononcer des paroles décourageantes, et parler de décadence avec une sorte de joie maligne. Le talent, au contraire, va se développant d'une manière constante dans l'école contemporaine. Nous assistons aux premières tentatives d'un art qui sera en rapport exact avec les besoins de la société moderne. Cette lutte, dont le champ ne s'est pas rencontré au Salon des ouvrages refusés, nous en avons vu les premiers

efforts au Salon officiel. Les éléments du succès sont donc réunis, puisqu'il y a l'indice d'une volonté jointe à un mérite d'exécution déjà remarquable. Ces protestations des artistes refusés sont elles-mêmes un excellent symptôme. Elles prouvent le prix que chacun attache aux jugements du public. Quand cette soif de publicité augmente au lieu de diminuer, quand pour la satisfaire il a fallu mettre en lumière des œuvres qui n'auraient jamais dû être exposées, même dans l'atelier, le moment est mal choisi pour nous persuader que la génération actuelle est déshéritée de nobles aspirations de l'art. Si des œuvres hors ligne ne sont point encore venues passionner la foule, c'est que loin de baisser, le goût public s'affine, c'est qu'il se montre plus sévère, c'est qu'il trouve ordinaire aujourd'hui ce qui eût fait ses délices autrefois, ce qu'il eût jadis pieusement admiré. Les palmes sont plus difficiles à conquérir dans une armée d'élite que dans un bataillon de recrues. Cette armée, nous l'avons vue à l'œuvre. Elle prépare en ce moment une évolution sur elle-même. Soutenons-la dans sa recherche de la sincérité. Déjà de timides clartés nous sont apparues dans cette direction ; elles auront, n'en doutons pas, leur éclatant midi dont le Salon de 1863 est la première aurore : — aube encore bien pâle, un peu terne et confuse, indécise surtout, — heure précieuse toutefois et fertile en promesses, qu'il fallait dès ce jour remarquer et marquer.

EUGÈNE DELACROIX

EUGÈNE DELACROIX

I

L'heure de la justice est-elle enfin venue pour Eugène Delacroix[1]?—L'aiguille qui marqua le moment de sa mort marquera-t-elle le moment de son repos ? Autour de son nom, l'apaisement se fera-t-il ? L'artiste qui fut si grand parce qu'il fut un homme, vraiment un homme, à qui rien d'humain n'était étranger, l'infatigable lutteur goûtera-t-il enfin le calme, maintenant qu'il n'est plus ? La paix sereine des gloires à jamais refroidies enveloppera-t-elle sa mémoire, ou bien fera-t-on de ce nom un éternel sujet de dis-

[1]. Nous terminons par un travail sur Eugène Delacroix, où nous n'avons d'ailleurs rien repris d'une étude antérieure et plus complète publiée dans *Les Chefs d'école*. La mort de ce grand artiste est venue nous surprendre pendant que ce volume se faisait au jour le jour. Nous devions à sa mémoire et à notre admiration de reproduire ici les quelques pages écrites à l'heure même où cette nouvelle s'est répandue dans Paris.

putes stériles, propres à troubler l'immobilité dernière de ce corps usé par la flamme intérieure, amaigri par les luttes quotidiennes, miné par la fièvre des longues méditations, sillonné en tous sens par les profonds orages de la pensée, par l'étude permanente de la passion dont il fut le plus grand interprète en ce temps-ci ? — Car, c'est là tout Delacroix.

Il fut le maître ardent à traduire nos sentiments poussés à leurs dernières limites, à l'excès ; il fut le peintre passionné par excellence, et par excellence aussi le peintre de la passion. Comment donc ne nous aurait-il pas remués jusqu'au fond des entrailles ? Est-ce que sous le voile de modération et de retenue que nous impose la civilisation, est-ce que, sous le vernis artificiel et nécessaire des convenances, des mœurs et des habitudes mondaines, tout homme ne sent pas s'agiter en son sein l'excès de ses propres sentiments, réprimé, dompté mais toujours prêt à se révolter, c'est-à-dire la passion ? Pour peu que nous soyons justes et que nous comprenions cette admirable langue des formes et des couleurs, nous admirons Delacroix. Et ce qui nous séduit en ses œuvres, c'est nous-mêmes, c'est notre fond de passion que nous retrouvons là pleinement libre, notre passion déchaînée, puissante, éclatant en audaces superbes et, même en ses égarements, parfois sublime.

Qui désormais nous rendra l'agonie du Crucifié, les tendresses des saintes femmes pansant les plaies des martyrs ; qui traduira désormais avec cette pénétra-

tion supérieure ou Dante, ou Gœthe, ou Shakspeare ; qui, sous le manteau de l'histoire ou la pourpre de l'imagination poétique, redira, comme lui, le drame éternel de l'âme humaine ? Quelles œuvres approcheront de la *Pietà*, des *Croisés à Constantinople*, de l'*Ovide chez les Scythes*, du *Jésus endormi sur les flots*, de l'*Hamlet*, du *Faust*? Delacroix, le peintre exalté, passionné, le chantre harmonieux et touchant des idylles douloureuses, le chantre cruel des angoisses profondes, des ironies du destin, des barbaries de l'homme livré à ses appétits : Eugène Delacroix est mort et avec lui une veine originale des expressions de la vie vient de s'anéantir. C'est un deuil amer pour les arts. Pour tous ceux qui aiment les hautes pensées, la perte est inappréciable, car il y avait encore en lui des chefs-d'œuvre de pensée brusquement interrompus, dissipés avant d'avoir pris forme, évanouis dans l'éternité.

Personne n'a su qu'il était si prochainement menacé. Il vivait seul, tout à lui-même, jaloux de son temps, de ses travaux. Son atelier de la rue de Furstenberg s'ouvrait de moins en moins aux visiteurs dans ces derniers temps. Il est mort en pleine connaissance. Que de gens regretteront d'avoir ignoré qu'il était si près de nous quitter, combien de n'avoir pu lui porter l'hommage de leur admiration restée fidèle ! Car ce fut l'un des priviléges de son talent que de rendre inébranlable la foi de ceux qui étaient entrés en communion d'intelligence avec lui. Une fois

épris de ce talent, il était rare que l'on ne poussât pas l'amour de ses œuvres plus loin que celui qui en était l'auteur. Jamais enthousiasme inspiré par un artiste ne fut plus durable, plus sincère, plus désintéressé que celui des admirateurs d'Eugène Delacroix. Ils ne se faisaient point, en effet, les courtisans d'une popularité qu'il n'obtint jamais. Ils lui restaient attachés, parce qu'il mettait à nu sous leurs yeux une des faces de la vie morale, spectacle dont on ne pouvait se lasser, le plus attachant pour le cœur de l'homme et tellement vrai que, si bon nombre d'esprits n'ont pu le comprendre, il en est bon nombre aussi qui n'ont point osé le regarder en face, le reconnaître et l'accepter.

Il s'échappe des tableaux de Delacroix comme de puissants courants magnétiques, et dès qu'on avait subi l'attraction, on oubliait que cette production aurait un terme, afin d'en jouir dans la plénitude de son intelligence. On avait beau nous dire : « La santé de M. Delacroix est bien ébranlée; il ne paraît pas destiné aux longs honneurs de la vieillesse; » nous n'en voulions rien croire. A voir cette ardeur de jeunesse qu'il avait conservée, pouvions-nous penser qu'elle s'éteindrait si vite? avec lui? C'est précisément la fougue, la vigueur, la virilité de son talent qui aurait dû nous avertir, au contraire. Celui qui se livre tout entier à son œuvre, qui ne réserve rien, n'est que trop souvent forcé, en effet, à moins de dons extraordinaires, de quitter l'arène où il combattait

victorieusement, mais non sans grande peine et vaillant labeur.

Pour les hommes dont le génie répand sur nous ses clartés bienfaisantes, pour ceux que nous admirons et que nous aimons, nous sommes semblables aux enfants qui ne connaissent, ni ne comprennent la mort. Aussitôt qu'un esprit supérieur prend place en notre présence dans l'élite rayonnante de la pensée, par les lettres ou les arts, nous lui attribuons les droits et les devoirs exceptionnels d'une existence illimitée, nous n'admettons point qu'il puisse cesser d'agir. Et lorsque l'événement fatal vient nous surprendre au moment le moins attendu, nous nous récrions. « Quoi! se dit-on, cette main si habile à faire jaillir de sa plume, de sa palette, de son clavier, l'émotion féconde, cette main est glacée! Quoi! cet esprit si vif, si alerte, si souple, plein de créations déjà vivantes, toutes prêtes à se manifester, cet esprit est éteint! Tout est fini! »

Notre goût, notre admiration protestent. Habituée à vivre d'unité de pensée avec certaines âmes, notre intelligence elle-même refuse d'accepter ce dénoûment implacable. « Non, ce n'est pas fini, dit-elle; Lazare dormait, Lazare s'éveillera. » Et il faut que nos yeux aperçoivent le dernier cortége d'un inconnu, d'un oublié perdu dans la foule pour nous décider à reconnaître qu'il n'y a pas plus de grâce pour les élus de l'esprit que pour les humbles et les ignorants. Notre raison nous le répète chaque fois, et pourtant chaque

fois que l'aile de la mort a renversé l'un de nos rudes combattants, nous avons malgré nous poussé un cri de révolte parti nos lèvres avant que nous ayons pu le retenir.

Mais, peu à peu, alors que nous nous replions sur nos souvenirs, et que nous comptons ce que la vie apporte à chacun de ses convives de larmes qu'il lui faut essuyer, nous nous demandons si nos regrets ne sont pas bien égoïstes; nous nous rappelons aussi que ceux qui partent ont compté sur nous à leur dernière heure. Ils avaient généreusement trouvé en eux-mêmes des sources toujours ouvertes, d'où coulaient à flots pressés de délicates jouissances, élévation de notre esprit; il faut leur payer cela. Et comment? En faisant taire douleurs et regrets, en semant sur leur tombe le véridique hommage de nos appréciations, le tribut impartial de nos jugements. Puisse alors notre sympathie être assez pénétrante pour être juste! puisse l'avenir, s'il consulte les témoignages que nous laisserons de nos contemporains, y rencontrer la vérité, et par elle l'intelligence de leurs glorieux travaux.

II

L'œuvre d'Eugène Delacroix contient la sensation, l'émotion constante,— bien plutôt l'émotion qui tue,

que celle qui fait vivre; — l'émotion aiguë, qui conduit en un instant le spectateur par toutes les phases de l'activité intellectuelle surexcitée. L'idée fixe du maître, si je ne me trompe, a été de rendre pour ainsi dire palpables, visibles, au moyen des couleurs et des formes, les combats qui s'agitent au secret des âmes. Que lui importe le sujet! C'est affaire au coloriste, chez lui, que de le traiter en grand artiste. Qu'il emprunte le décor du drame aux livres saints ou à l'antiquité grecque, à la Rome des empereurs ou à l'Italie du moyen âge, aux conceptions des poëtes anglais ou du génie germanique, le décor n'est que l'accessoire, il vient au dernier rang de ses préoccupations. Ce qui l'inquiète, c'est que l'on saisisse clairement la note passionnée qu'il a voulu rendre, c'est qu'on ne se méprenne point à son sentiment, c'est que maintenant, comme dans deux siècles, ceux qui contempleront de ses tableaux frissonnent du même frisson que lui-même, à l'heure où il accomplit son œuvre. Fût-on disposé à lui demander compte de n'avoir pas représenté le xixe siècle, qu'il pourrait répondre : « Je suis par le droit de postériorité, par le droit de l'esprit, contemporain des âmes les plus reculées. J'ai peint mes contemporains de tous les siècles; j'ai peint l'homme, son âme, son cœur, sa vie secrète; pourquoi vous arrêter à l'épiderme, à la guenille du costume! » Et il ne ferait que revendiquer les libertés légitimes des peintres de l'idée. La nécessité du réel imposé à la représentation des mœurs

modernes pouvait gêner son expression[1] : il a préféré parcourir le monde antique et l'ère chrétienne dans toute leur étendue; il les a parcourus avec la hautaine supériorité d'un maître, d'un Beethoven faisant sortir du clavier, des notes les plus graves aux plus hautes notes, des trésors d'harmonie, de sensations et d'expression. Voilà pourquoi Delacroix aura raison de l'avenir ; il a traduit absolument l'homme en vivifiant son texte de toutes les richesses acquises par l'esprit moderne.

Mais, pour embrasser un tel cercle de manifestations, pour promener son humeur souveraine à travers toutes les civilisations, il faut être fort dans tous les sens, sûr de sa main et sûr de sa volonté, il faut savoir peindre et savoir gouverner sa

1. « L'actuel exige la prose, » avons-nous écrit à ce sujet dans une précédente étude sur l'interprétation des sujets modernes par Eugène Delacroix, « l'actuel exige la prose. Nous avons assez dit combien M. Delacroix est impropre à cette langue sobre, concise, exacte..., M. Delacroix a peint quelques scènes contemporaines... Je ne rappelle ces essais sur les hommes et les choses du jour qu'afin d'en tirer une dernière preuve de l'incapacité de M. Delacroix à voir la réalité. J'insiste, parce que c'est là un fait important et qui me paraît éclairer d'une lumière très-juste bien des points restés obscurs dans la physionomie pittoresque de l'artiste; parce que, aussi, rapproché des observations que nous avons déjà faites, il nous autorise à conclure sur un point et à dire que ce grand peintre a été au-dessous ou au-dessus de sa tâche, lorsqu'il s'est agi de représenter par les moyens de l'art l'image extérieure de ce siècle, dont il est un des plus rares interprètes quant à l'esprit. » (*Les Chefs d'école*, p. 336 et suiv.)

pensée. Rien, ni dans la conception, ni dans l'exécution, ne peut être abandonné au hasard, remis aux bonnes fortunes de l'improvisation. Aussi, dans l'œuvre de Delacroix, tout est-il mûrement réfléchi, tout a-t-il été essayé, éprouvé, composé à l'avance. L'improvisation ne se trahit nulle part dans ses peintures si rapidement et si brillamment exécutées. A n'y pas regarder de près, on pourrait s'y tromper, la facture fougueuse, toute de verve semble-t-il, pourrait faire illusion. Mais soyez sûr qu'il ne s'abandonnait à la chaleur de son tempérament qu'après avoir longuement médité l'effet de chaque détail, discuté avec lui-même la valeur expressive de chaque ton. De là, sa puissance d'émotion, son action sur le spectateur ; de là, l'étrange séduction, le charme diabolique ou divin de ses œuvres et leur intensité d'expression ; toutes qualités qui n'empruntent rien à l'heure présente et que nos arrière-neveux subiront comme nous-mêmes nous les avons subies.

Eugène Delacroix jetait donc de fréquents regards vers la postérité ; il avait pour elle des égards, des tendresses, si j'ose le dire : il a travaillé pour cette abstraction qui caresse les rêves de tous les grands producteurs, enviée par eux et de chacun d'eux inconnue ; il a travaillé avec foi, avec opiniâtreté. Ne craignons point de l'affirmer, c'était une ambition qui sera féconde. La postérité peut être jalouse de ses droits, mais aussi elle n'est pas ingrate. Delacroix y trouvera des élèves, ou, si on le préfère, il s'y trou-

vera des peintres qui procéderont de lui. Les verrons-nous, ces maîtres d'une autre époque? Je ne sais; je ne le crois guère; mais ce qui ne fait pas doute pour moi, c'est qu'il soit un jour repris et consulté, comme le sont aujourd'hui les maîtres du passé, les Rubens et les Rembrandt. On l'étudiera avec une anxiété attentive, on voudra écarter le voile mystérieux qui couvre son œuvre, deviner, surprendre la pensée de l'artiste; le sentiment qui l'animait lorsqu'il peignait ses grandes compositions : le *Massacre de Scio*, les *Croisés à Constantinople*, la *Pietà*. Si, à ce moment-là, que je me plais à prévoir, Delacroix est interprété par des intelligences libres et larges, s'il ne devient pas un fétiche, comme malheureusement quelques'peintres antérieurs l'ont été en ce siècle, si l'on sait l'interroger et non le copier, le prendre pour guide et non pour modèle, on puisera dans ses œuvres les plus hautes leçons d'idéalisme que notre temps ait jamais formulées.

Peut-être est-il encore trop tôt pour essayer de tirer des peintures du grand artiste l'enseignement de l'avenir. Au moins, ne devons-nous pas laisser la légende prendre la place de la vérité actuelle sur Delacroix. Nous devons exprimer notre opinion exacte, dire ce que nous savons, et par là, ne pas manquer à notre rôle de témoin.

Il ne m'a pas été donné de connaître personnellement M. Delacroix; mais nous fîmes l'échange de quelques lettres, il y a environ un an, à l'occasion

d'un article de Revue que je venais de publier sur l'ensemble de ses œuvres. L'activité dévorante de la vie moderne, qui rétrécit de plus en plus dans la vie de chaque homme le cercle des relations sociales, le courant des affaires et des études m'ont empêché de lier plus intimement connaissance avec le grand artiste. C'est la première fois que j'aurai à regretter d'avoir fait céder le plaisir au travail. A en juger par ses lettres, Delacroix était un esprit fortement trempé, mais toujours sur ses gardes et plein de réserves pour lui-même. Prenant toutes choses par leur côté le plus haut, il avait fait des questions d'art son unique souci ; un coup de pinceau bien ou mal donné l'inquiétait plus que tout au monde ; il ne vivait que pour son art; dans les critiques, qui ne lui furent pas ménagées, il cherchait, non sans les avoir d'abord pesées et contrôlées avec une réelle inquiétude, à discerner les conclusions favorables ou non que l'avenir en tirerait. Par une loi de logique supérieure, s'il avait l'amour intéressé des temps qui ne sont pas encore, il avait également le culte du passé. Dans le passé, il puisait le courage de ses audaces, il les maîtrisait en songeant à l'avenir.

Nature fougueuse, toute de passion, il eut le jet impétueux, irrésistible, il eut aussi l'amertume en lui et par excès. Il ne sut pas faire taire ses sensations au profit de la paix intérieure; et, s'il en a souffert, on peut le regretter pour l'homme, non pour l'artiste, qui a dû à cette disposition les plus beaux accents de son œu-

vre. Eût-il pu d'ailleurs s'imposer le calme, qu'il ne l'eût pas voulu. Il était né sombre et ironique : tel il est demeuré, tel il nous a quittés.

Aussi que retrouve-t-on de préférence dans ses compositions? L'amour et la haine; les passions maîtresses, les passions mères pour ainsi dire; celles qui ne se mesurent point aux nuances, mais aux coups violents dont elles nous frappent. C'est pourquoi je ne conseillerais point aux âmes prudentes et recueillies un commerce fréquent avec les peintures du maître. Mais si vous aimez le spectacle de la vie bouillante et tumultueuse, si l'aspect de la nature humaine dans tout son développement de force et d'activité, dans la splendeur de sa vérité, de sa beauté et de ses horreurs a pour vous des séductions profondes; si vous avez l'attrait vertigineux des cimes et des abîmes; allez, allez goûter à cette coupe inépuisable les émotions qui vous sont chères. En sentant pénétrer en vous le souffle même qui l'agitait, vous reconnaîtrez qu'il avait eu raison de forcer le trait, vous vous direz que, par les altérations de la forme et l'intensité violente de la couleur, il enfonce comme une lame sa propre pensée dans votre âme.

Je ne sais quel était le premier mouvement chez Delacroix, mais il me paraît prouvé par ses œuvres que la réflexion, le long exercice d'une même idée amenait en lui le scepticisme. Comme ses tableaux sont toujours le résultat de lentes ébauches et de conceptions longtemps portées intérieurement, il a pu

créer des êtres pleins de passion douloureuse ; il a peint avec une effrayante vérité les angoisses et l'agonie ; jamais ou rarement l'espérance, jamais les sentiments fortifiants et sains. De sa palette se dégageait en mille nuances et sous toutes formes l'excessif. Il y semblait condamné, malgré la sagesse savante de son talent ; car il était sage et prudent, celui qui n'a jamais tracé une ligne sans d'avance en avoir calculé et jugé l'effet. Nul ne sait cependant ce que l'artiste tenait en réserve, si son existence s'était prolongée. Stimulé par le mouvement rénovateur qui agite la seconde moitié de ce siècle où chaque idée se hâte de prendre et de marquer sa place, dégagé de ses fougues d'autrefois, il eût sans doute achevé quelque grande œuvre vivante et vraie, où sous l'apparence la moins moderne aurait éclaté de nouveau la hauteur de ses vues et de ses pensées ; mais il ne se fût pas converti aux théories contemporaines ; il fallait qu'il puisât ses sujets dans le passé, vaste plaine où il était libre de faire manœuvrer ses idées comme il l'entendait.

Aujourd'hui, il ne reste plus que ces toiles où règnent la passion et le talent d'un maître, témoignages éloquents de tant de luttes et de combats, exemples précieux qui nous enseignent la force de la persistance et nous apprennent que la conviction, la chaleur d'âme et le travail peuvent captiver et fixer le génie. Le génie de Delacroix s'est montré pour la première fois dans la *Barque du Dante*, il a reparu dans toutes ses œuvres jusqu'à la dernière.

La mort de Delacroix est donc une perte inappréciable ; nous avons perdu avec lui un immense talent de peintre et un peintre vraiment français ; car, ne l'oublions pas, il est nôtre, il nous appartient par l'inspiration et par l'esprit. A ce titre, son œuvre est une gloire nouvelle pour notre école, et il contribuera à immortaliser le génie de la France. Inclinons-nous donc, et versons à pleines mains sur sa tombe encore tiède les lauriers qu'on disputait hier à son front, au nom de je ne sais quelles formules sur la ligne et le dessin. Tous, aujourd'hui, oublions les anciennes querelles de mots, oublions les romantiques, les classiques, pour nous souvenir qu'on honore son pays en honorant ses morts illustres, qu'on honorera la France en lui conservant pleine, entière, la part de gloire que lui apporta Eugène Delacroix.

Sous le coup de l'émotion où nous a plongé la mort de Delacroix, nous avons eu hâte de résumer nos impressions sur lui ; nous avons renoncé aux procédés méthodiques qui nous auraient imposé une analyse de sa vie et de ses œuvres avant d'écrire ces pages qui sont plutôt des pages de conclusion que d'exposition.

Je prie le lecteur d'excuser cet oubli volontaire des lois normales et de l'équilibre d'un article. Dans le paragraphe suivant, je reprends ce travail de biographie et d'examen chronologique qu'il nous eût été difficile de faire tout d'abord.

III

Eugène Delacroix est né, le 26 avril 1799, à Charenton-Saint-Maurice, à quelques kilomètres de Paris, une lieue à peine. Son père fut député à la Convention nationale, et plus tard préfet de Marseille et de Bordeaux ; il avait même été ministre sous le Directoire. Le grand artiste, se trouvant un jour au ministère de l'instruction publique, reconnut la disposition des appartements où s'étaient écoulés plusieurs mois de son enfance. Cette première époque de sa vie, s'il faut s'en rapporter à ses biographies, fut semée d'accidents sans nombre, dont M. Alexandre Dumas a fait autrefois un récit plein de verve qui débute ainsi :

« La jeunesse de Delacroix fut un accident éternel. A trois ans, il avait été pendu, brûlé, noyé, empoisonné, étranglé. »

Faisons la part de l'imagination du romancier, le fond de chaque anecdote est vrai. Ajoutons que Delacroix était de beaucoup le dernier venu de la famille. Son frère, qui fut général, avait vingt-cinq ans de plus que lui ; sa sœur était mariée, lorsqu'il vint au monde.

Nous avons vu, le jour des funérailles d'Eugène Delacroix, dans son salon, le portrait de son frère et celui de sa sœur. Ce dernier est de la main de Louis

David ; c'est une des meilleures peintures du maître. Le modèle était une jolie personne avec de belles épaules et de fort beaux bras, de grands yeux noirs, très-doux, et nullement disgracieuse dans ses vêtements à la mode du temps : il n'est point de vilaine mode pour la jeunesse, sa grâce naturelle se dégage toujours du mauvais goût d'une époque et le dompte.

Le portrait du frère est aujourd'hui plus intéressant pour nous, car il est de Delacroix lui-même, et, quoiqu'il ne soit pas daté, on peut sans crainte d'erreur l'attribuer à la première jeunesse du peintre. A ce titre, il est bien curieux ; car si, dans leur enthousiasme, les admirateurs de Delacroix sont disposés à saluer en lui toutes les qualités, il en est une cependant qu'on ne songera en aucun temps à lui reconnaître, c'est la naïveté. Or, il n'y a rien de plus naïf que ce portrait, rien de plus simplement réel. Le personnage, vêtu de nuances claires, est nonchalamment étendu sur le gazon, au premier plan, le visage très-finement étudié, sans recherche d'effet ni de couleur. Le paysage est certainement aussi un portrait. Une modeste maison de campagne attire le regard tout d'abord. Aux alentours s'étendent de vastes champs de culture plantés de pommiers. Tout cela est exact, minutieux, comme une œuvre d'élève qui s'applique, juste au point de vue des valeurs, mais sans caractère original ; on ne prévoit pas encore le peintre de la *Barque du Dante*. Ce portrait

doit être de 1816 ou 1817, des premiers jours qui suivirent l'entrée d'Eugène Delacroix dans l'atelier de Guérin, peu après sa sortie du lycée impérial, où il avait achevé ses études.

Chez Guérin, qui continuait à Paris l'enseignement de la tradition fondée par David (exilé sous la Restauration), Delacroix eut pour condisciple un jeune maître qui s'était déjà révélé par deux coups d'audace : le portrait équestre de M. Dieudonné, officier de chasseurs de la garde, et le *Cuirassier blessé*, exposés en 1812 et 1813. Le hasard qui rapprocha les deux artistes exerça la plus heureuse influence sur Delacroix. Géricault lui apprit que les richesses du Louvre contenaient de plus vastes enseignements que les leçons de Guérin ; c'est au Louvre, à copier les maîtres vénitiens et flamands, qu'il forma sa main et composa sa palette.

Pendant que Delacroix exerçait ainsi son talent à se rendre maître de toutes les difficultés de pratique négligées, dédaignées et enfin oubliées dans l'école de David, Géricault faisait un rapide voyage en Italie, et au retour il se sentait assez sûr de lui pour tenter et exécuter cette grande œuvre : le *Radeau de la Méduse*, la gloire du Salon carré de l'école française dans nos galeries. Delacroix assista jour par jour au développement de ce travail immense. Il se prêta même aux désirs de Géricault, soucieux de varier ses modèles et ses types dans ce rassemblement de corps vivants ou morts venus de tous les points du monde

et jetés pêle-mêle sur cet amas de poutres mal jointes, dernier asile des naufragés. Delacroix a servi de modèle pour l'un d'eux, le jeune homme tombé au second plan, la face en avant et le bras gauche étendu.

L'action de Géricault sur Delacroix apparaît manifestement dans la *Barque du Dante*, exposée en 1822, trois ans après le *Radeau de la Méduse*. Mais il importe de faire remarquer comment, dès le début, l'individualité de Delacroix s'affirme et se dégage de toute faiblesse d'imitation. Géricault n'avait pu secouer tout entier le joug de l'éducation classique, et même, dans le *Radeau de Méduse*, dans cette œuvre d'une si grande hardiesse, il est facile de reconnaître quelques-uns des types de convention chers à son maître, Guérin. La *Barque du Dante* n'a rien de cela. Elle est libre de toute convention, de toute réminiscence académique. Le dessin des ensembles est d'une grande beauté; par contre, celui des détails est déjà aussi peu correct que dans l'œuvre entier de l'artiste. Les patientes études de l'atelier lui avaient fait défaut; il semblerait qu'il n'a jamais dessiné qu'avec le pinceau et non avec le crayon. Il ne cessa, plus tard, de chercher à reconquérir la précision du détail, par d'infatigables copies; il a jeté sur le papier des dessins sans nombre, faits pour la plupart à la plume : ce fut en vain. Il ne faudrait pas attribuer cette imperfection récalcitrante uniquement à une lacune dans l'éducation de l'artiste ; elle tient également chez lui

à une construction particulière de l'organe visuel. Le détail lui échappait presque absolument, et cette disposition se marquait de plus en plus à mesure qu'il avançait en âge. Dans ses dernières années, il ne pouvait plus peindre qu'à longue distance de la toile[1]. Ceci explique que l'artiste ait recherché le dessin dans le mouvement général des figures et de la composition, et le justifie du reproche d'ignorance qui lui fut bien souvent et bien légèrement adressé.

Mais nous avons montré seulement une des faces de l'indépendance du jeune peintre. Quelle que fût son admiration pour Géricault, il ne pénétra pas dans la voie féconde que le *Radeau de la Méduse* avait si largement ouverte. Il s'éloigna du réel et dès son premier pas, se jeta dans le rêve. J'ai regret à insister comme je le fais sur un vice de conformation des organes de la vue; sans doute le tempérament de l'artiste le portait puissamment vers l'expression des généralités grandioses, mais un peu vagues, que permettent la poésie et l'histoire; cependant, je crois aussi que son éloignement pour les sujets contemporains, que ses préférences pour l'idéalisme poétique tiennent un peu à la difficulté qu'il éprouvait à saisir la réalité et par conséquent l'actuel.

A ce sujet, un témoin oculaire m'a raconté que, se trouvant un jour avec Delacroix dans une maison où l'on avait fait venir un jeune Chinois, après le dîner,

[1] Pour dire le mot : Delacroix était presbyte comme M. Meissonier est myope.

quelques dames voulurent dessiner le portrait de l'enfant. Delacroix ne put éviter de prendre part à ce concours improvisé. Assurément la supériorité du maître se révéla à la fierté de l'accent, à l'allure du crayon ; mais, comme portrait, c'est-à-dire au point de vue de l'exactitude et de la ressemblance, son dessin fut inférieur aux autres ; le grand peintre fut vaincu par ses bien modestes rivales.

Le témoin qui m'a redit ce fait, juge tout instinctif, mais très-délicat en ce qui est de beaux-arts, et maître lui-même dans les lettres, ajoutait avec un sentiment très-juste et très-fin du talent de Delacroix : « Pour qui avait vu le modèle, Delacroix avait échoué ; pour tout autre, pour quiconque aurait comparé à distance les dessins exécutés ce soir-là, c'est le sien, au contraire, qui eût paru le plus vrai : il avait trouvé et tracé un type [1]. »

Or, dans la représentation des événements contemporains, nous avons le droit d'exiger l'exactitude. C'est ce que Delacroix comprit, c'est pour cela qu'il ne fit pas comme Géricault, et que, pour son début, il ne choisit pas une scène moderne, mais un drame poétique, une fiction, qui lui permettait d'appliquer sûrement ce don particulier de vraisemblance merveilleuse, qualité particulière à son génie et qui ra-

1. Je tiens le fait de M. Sainte-Beuve et de M. Anselme Petetin, l'énergique et clairvoyant publiciste qui dirige aujourd'hui l'Imprimerie impériale.

chète amplement son impuissance en face de la réalité.

La *Barque du Dante* fait époque dans l'histoire de l'Ecole. Gérard, Gros, les deux maîtres écoutés de tous, en ce temps-là, exprimèrent franchement leur sympathie pour ce jeune talent qui se révélait tout à coup et dans une direction si hardiment opposée à la leur. Le journal où, après quarante ans écoulés, je reviens sur cette œuvre caractéristique, *le Constitutionnel*, affirma le premier l'avenir de l'artiste; je dois remettre ici sous les yeux du lecteur cette page demeurée célèbre.

« Aucun tableau » écrivait M. Thiers à cette même place, « aucun tableau ne révèle mieux, à mon avis, l'avenir d'un grand peintre que celui de M. Delacroix représentant le *Dante et Virgile aux Enfers*. C'est là qu'on peut surtout remarquer ce jet de talent, cet élan de la supériorité naissante qui ranime les espérances un peu découragées par le mérite trop modéré de tout le reste.

« Le Dante et Virgile, conduits par Caron, traversent le fleuve infernal et fendent avec peine la foule qui se presse autour de la barque pour y pénétrer. Le Dante, supposé vivant, a l'horrible teinte des lieux; Virgile, couronné d'un sombre laurier, a les couleurs de la mort. Les malheureux condamnés éternellement à désirer la rive opposée, s'attachent à la barque; l'un la saisit en vain, et, renversé par son mouvement trop rapide, est replongé dans les eaux;

un autre l'embrasse et repousse avec les pieds ceux qui veulent aborder comme lui ; deux autres serrent avec les dents le bois qui leur échappe. Il y a là l'égoïsme de la détresse, le désespoir de l'enfer. Dans ce sujet si voisin de l'exagération, on trouve cependant une sévérité de goût, une convenance locale, en quelque sorte, qui relève le dessin auquel des juges sévères, mais peu avisés ici, pourraient reprocher de manquer de noblesse. Le pinceau est large et ferme, la couleur simple et vigoureuse, quoique un peu crue. L'auteur a, en outre, cette imagination poétique qui est commune au peintre comme à l'écrivain, cette imagination de l'art, qu'on pourrait appeler en quelque sorte *l'imagination du dessin*, et qui est tout autre que la précédente. Il jette ses figures, les groupe, les plie à volonté avec la hardiesse de Michel-Ange et la fécondité de Rubens. Je ne sais quel souvenir des grands artistes me saisit à l'aspect de ce tableau ; je retrouve cette puissance sauvage, ardente, mais naturelle, qui cède sans effort à son propre entraînement...

« Je ne crois pas m'y tromper, M. Delacroix a reçu le génie ; qu'il avance avec assurance, qu'il se livre aux immenses travaux, condition indispensable du talent, et ce qui doit lui donner plus de confiance encore, c'est que l'opinion que j'exprime ici sur son compte est celle de l'un des grands maîtres de l'école (le baron Gérard). »

L'article se termine par un rapprochement un peu

hasardé entre Delacroix et quelques peintres restés dans une demi-obscurité favorable à la médiocrité de leur talent. Néanmoins, nous savons aujourd'hui qu'il n'y avait pas un mot dans cette appréciation de Delacroix qui ne portât avec une justesse prophétique.

Deux ans après avoir exposé la *Barque du Dante*, en 1824, Delacroix envoyait au Salon une seconde œuvre capitale, le *Massacre de Scio*, épisode des combats que la Grèce soutenait alors pour son indépendance. En face de cette scène de terreur et de désolation, si émouvante et si vraie, il est important de constater que le peintre s'inspirait de lui-même, de sa propre émotion, de son imagination ardente. Il n'avait pas vu la Grèce, il n'avait pas assisté à ces combats dont il retraçait la poignante image avec une vraisemblance que le spectacle de la réalité lui eût enlevée.

Je ne sais si on le lui reprocha, et c'eût été bien à tort ; mais, dès ce moment, il rentra pour n'en sortir que rarement dans le monde des créations purement imaginaires et poétiques. Ses toiles importantes, de 1824 à 1830, sont le *Marino Faliero*, le *Sardanapale*, l'*Assassinat de l'évêque de Liége*.

En 1830, sous l'impression des journées de Juillet, il peignit un des rares tableaux où il se mesura avec la réalité. Il n'osa l'aborder franchement, et la releva d'une allégorie. Il peignit la Liberté symbolique, le sein nu, guidant les combattants de la rue. Dans cette toile, il y a des parties supérieures : le relief et la

profondeur du mouvement; le jeune homme dévêtu, renversé à gauche, au premier plan, souvenir de Géricault, plus nerveux, plus incisif cependant; les soldats, fantassin et cuirassier abattus l'un près de l'autre, véritables morceaux de maître, largement peints, vigoureux d'effet. Toutefois, malgré la beauté pittoresque de ce tableau, l'impression générale n'a pas la grandeur des œuvres d'imagination chez Delacroix. Le visage de la Liberté est indécis; ni antique, ni moderne, ni un type, ni un portrait; un compromis de tout cela, peu expressif en somme.

Les trois tableaux auxquels nous nous sommes arrêtés, la *Barque du Dante*, le *Massacre de Scio* et la *Liberté* furent achetés par l'Etat. Grâce à ces acquisitions et à quelques autres encore, grâce aux commandes importantes qui lui furent faites un peu plus tard pour Versaillles, pour la Chambre des députés, le palais du Luxembourg, l'Hôtel de ville et le Louvre, aucun peintre moderne ne sera représenté dans nos galeries publiques, plus complétement que Eugène Delacroix et plus à son avantage.

Le plafond de la galerie d'Apollon est un chef-d'œuvre, à cette réserve près que c'est un plafond, c'est-à-dire une peinture difficile à voir et affligée de tous les contre-sens d'optique inhérents au système déplorable de la décoration des plafonds. Les peintures de la Chambre des députés, exécutées de 1837 à 1838, comptent cinq ou six compositions magistrales : l'*Éducation d'Achille*, entre autres, qui est

aussi un chef-d'œuvre. L'*Entrée des Croisés à Constantinople* (musée de Versailles), qui aura si grande tournure le jour où elle prendra place au Louvre, est encore une merveille d'exécution, de composition, de sentiment grandiose.

La Noce juive dans le Maroc, exposée en 1841, et toute la série des tableaux de chevalet qu'il peignit dans ses vingt dernières années, sujets religieux et romanesques empruntés aux livres saints et aux poëtes, *la Pietà, le bon Samaritain, le Saint Sébastien, Roméo et Juliette, Hamlet, Othello, Ophélia, Don Juan, la Mort de Valentin, Marguerite*; les souvenirs d'Orient, *l'Arabe et son cheval*, les lithographies de *Faust* et d'*Hamlet* font passer tour à tour sous nos yeux tous les drames qui s'agitent dans l'âme humaine et dans la nature; ils attestent la fécondité surprenante de cet homme de génie.

Cette fécondité, M. Paul Huet, un des plus anciens amis du peintre, nous l'expliquait le jour même des obsèques de Delacroix, lorsqu'il disait sur sa tombe : « Cet infatigable jouteur ne s'est jamais reposé avant ce triste jour. Le travail pour lui était le premier bonheur, l'art son unique passion, passion à laquelle il a tout sacrifié : les plaisirs du monde où son esprit charmant lui assurait des succès brillants et faciles, les joies de la famille qu'il comprenait avec l'intelligence d'un grand cœur. Comme Michel-Ange, il disputait les heures qu'il fallait dérober à son art jaloux. »

En ces quelques lignes, M. Paul Huet a résumé les

traits essentiels du caractère de Delacroix, qui de plus en plus fermait sa porte aux bruits du dehors; mais tous ceux qui l'ont approché savent combien sa conversation était entraînante, éloquente même. On connait ce mot de M. le comte de Nieuwerkerke : « Je m'oublierais deux heures avec Delacroix sous la pluie battante. » Il avait dans la conversation avec les hommes d'un esprit distingué, dont il était sûr, la fougue d'épanchement des intelligences habituellement repliées sur elles-mêmes. Le torrent d'idées et de pensées longtemps retenu s'échappait et coulait d'abondance, comme les eaux d'une écluse inopinément ouverte.

Mais il n'en était pas toujours ainsi; souvent il lui arrivait d'étonner son interlocuteur, comme il a étonné tous ceux qui ont lu ses études sur les arts, études classiques, académiques par le fond et la forme. Je rappelle à ce propos un autre mot bien caractéristique. M. Delécluze, qui, pendant de longues années, a maintenu au *Journal des Débats* les théories esthétiques de David et qui a fait la plus rude guerre à tout ce qui dans l'école n'était pas académique comme il l'avait été, M. Delécluze avait causé très-vivement toute une soirée avec Delacroix, qu'il ne connaissait pas de vue et dont la conversation l'avait charmé. La maîtresse de maison riait sous cape. Le jeune homme s'éloigne. Elle s'approche du critique ravi et lui demande : « Savez-vous avec qui vous vous êtes entretenu si longuement ? » — « Non, ré-

pond M. Delécluze, non, mais c'est Boileau jeune ! »
Et, en effet, le vénérable classique ne se trompait
pas : c'était Boileau jeune plaidant la cause d'Eugène
Delacroix. On l'a dit avant nous : « Le jeune chef du
mouvement en peinture n'avait pas la même audace
en parole qu'en tableaux. Il tâchait de désarmer, par
es concessions de sa conversation, les ennemis que
lui faisait l'originalité de son admirable talent. Révolutionnaire dans son atelier, il était conservateur
dans les salons, reniait toute solidarité avec les idées
nouvelles, désavouait l'insurrection littéraire, et
préférait la tragédie au drame. » Rien n'est plus juste
et ne s'explique mieux. Il retenait en lui, pour lui,
pour son art, toutes ses forces d'activité et de combat.
Mais dès qu'il mettait le pied hors de son atelier, il
rentrait dans le calme, il semblait même chercher le
triomphe de ses ouvrages, le préparer en le faisant
pardonner d'avance. Il y avait dans cette manière
d'agir un peu de dédain pour ses contemporains, un
peu de scepticisme à l'égard de l'homme en général,
et aussi une sorte de sensibilité nerveuse qui lui
faisait fuir la lutte autrement que le pinceau à la
main ; il y, avait enfin beaucoup de ce tact de
l'homme du monde qui évite d'imposer violemment
ses idées, les abandonne volontiers sur le terrain de
la discussion verbale, tout en ne cédant rien en
réalité, et restant toujours maître de sa volonté, de
ses intentions. Ces concessions étaient le fait d'un
esprit très-résolu, et aussi très-décidé à ne pas rompre

en visière aux usages reçus. Je ne sais si, dans une triste circonstance, M. Jouffroy a compris cela comme il l'eût fallu.

On chercherait en vain dans ce que Delacroix a écrit une théorie d'art applicable à ses ouvrages. A peine, çà et là, dans ses études sur Prud'hon, Gros, Charlet, dans quelques lettres particulières, trouve-t-on quelques lueurs de sa flamme intérieure. Il était bien rare qu'il se reconnût romantique. Je ne connais qu'un aveu de ce genre que M. Sainte-Beuve me permet d'extraire d'une lettre assez récente.

« Ne vous lassez point, cher et ancien compagnon de guerre : continuez vigoureusement à prouver, et j'en serai charmé pour ma part, qu'on peut-être romantique et avoir du bon sens et de l'élévation. »

Et il était pleinement dans son droit en se défendant d'une étiquette, d'un titre qui suppose un système, c'est-à-dire une convention.

Le feu de la pensée, chez Delacroix, était toujours vivace, toujours vierge, si je puis m'exprimer ainsi. Chaque tableau était le résultat de combinaisons nouvelles, essayées jusqu'à ce qu'elles fussent définitivement arrêtées dans son esprit et de manière à répondre exactement à l'objet qu'il voulait réaliser.

Ainsi, rien ne se ressemble moins que la *Barque du Dante*, le *Massacre de Scio*, l'*Apollon vainqueur du serpent Python*, la *Pietà*, la *Noce juive*, l'*Hamlet*, etc. C'est ce qui fait le charme inépuisable de ses pein-

tures, on peut les revoir à l'infini sans se lasser, il y a toujours quelque chose de neuf à découvrir. Rien n'arrête la pensée qui les contemple. Elle peut être parfois choquée, mais jamais elle ne s'éloigne appauvrie ou diminuée ; loin de là, elle reçoit par la contradiction ou l'admiration une fécondité nouvelle.

IV

Le génie de Delacroix est donc, malgré l'apparente incompatibilité de ces deux mots, essentiellement formé de réflexion et de passion. Aussi, pour Delacroix, tout tableau à faire exigeait une préparation absolument originale ; tout tableau fait avait absorbé les matériaux qui avaient servi à sa composition : on ne trouve que rarement dans les peintures de Delacroix des réminiscences de ses propres ouvrages ; l'œuvre finie ne pouvait plus lui servir pour d'autres œuvres ; elle était aussitôt oubliée.

A de nouvelles tentatives, il apportait des efforts nouveaux. Il arrivait en face de la surface blanche qu'il devait couvrir avec un talent vierge d'impressions reçues, de parti pris, vierge de routine et de convention. Il a traduit de son mieux sa pensée, à lui, et non celle des autres. L'étude des maîtres de tous les temps, qu'il n'a jamais négligée, le rendait plus sûr de lui et de ses moyens personnels.

Ce qui doit attirer même ceux-là qui ne goûtent pas son talent, c'est la conviction que nous avons dans ses œuvres la pensée sincère du peintre, sans altération, sans mélange, sans influence étrangère, sa pensée telle qu'il l'a reçue d'en haut pour ainsi dire. Cette confiance en soi, fort noble, et un peu hautaine, ce dédain des conventions, explique les précautions qu'il prenait dans le commerce de la vie pour ne blesser les idées de personne, et sa coquetterie avec le monde, au temps où il le fréquentait, pour faire passer son œuvre sous le couvert des qualités mondaines.

Il a tant travaillé pour la postérité, parce qu'il ne comptait guère que sur elle pour mettre son talent en pleine lumière. Cependant, maintenant que son œuvre est terminé, et qu'il est permis de le juger dans son ensemble, nous pouvons dès aujourd'hui, je pense, dire que le pays qui a produit un Le Sueur, un Poussin, un Géricault, un Delacroix, n'est point déshérité du grand souffle de l'art, et que, loin de décroître, l'École française est toujours en mouvement, et en mouvement progressif. L'inspiration la plus diverse a animé ces artistes, chacun à leur date, mais ils ont tous eu le génie en partage.

Si le 13 août 1863, il est mort un grand peintre, le même jour une gloire nouvelle est donc entrée dans la postérité.

<p style="text-align:center">FIN.</p>

TABLE DES MATIÈRES

LE RÉALISME ET L'ESPRIT FRANÇAIS DANS L'ART. 1

LA PEINTURE EN ANGLETERRE 43

 I. La satire. — Le portrait. — L'histoire. — Le genre. — La jeune école anglaise.

 Hogarth. — Gainsborough. — Reynolds. — Lawrence. — B. West. — Copley. — Fuseli. — Etty. — Wilkie. — W. Collins. — Morland. — Lesly. — Newton. — Mulready. — Urlstone. — Martin. — Landseer. — Maclise, etc. 45

 II. Le paysage.

 Wilson. — Gainsborough. — Morland. — Crome. — Calcott. — Constable. — Turner........ 77

 III. Le préraphaélitisme. — Conclusion.
 W. Hunt. — Millais. — Dyce................. 96

 IV. L'école anglaise et l'école française......... 113

L'ÉCOLE FRANÇAISE... 121

 I. L'ÉCOLE FRANÇAISE A L'EXPOSITION DE LONDRES EN
 1862. — L'ITALIANISME FRANÇAIS.

 Ingres. — H. Flandrin. — Benouville. — Cabanel. — Barrias. — Baudry. — Bouguereau. 123

 II. LA MOYENNE DE L'ÉCOLE.

 Ary Scheffer. — Paul Delaroche. — Horace Vernet. — Meissonier.................... 131

 III. L'ÉCOLE FRANÇAISE AU SALON DE 1863.

 Le Jury... 144

 IV. L'ENSEMBLE DE L'ÉCOLE........................ 154

 MM. Puvis de Chavannes, Protais, H. Flandrin, Gustave Doré, Chifflard, Aligny, Baudry, Corot, P. Flandrin, Aligny, Français, Gérôme, Paul Huet, Hébert, Heilbuth, Ch. Jacque, Knaus, Kuwasseg, Lagorio, Legros, Lehmann, Muller, Penguilly-l'Haridon, Ribot, Th. Rousseau, Swertchkow, Alf. Stevens, etc.

 V. SALON ANNEXE DES OUVRAGES D'ART REFUSÉS PAR
 LE JURY.. 182

 MM. Fantin-Latour, Manet, Whistler, Amand-Gautier, Chintreuil, Bracquemond, Blin, Eugène Decan, Harpignies, Jongkind, A. Petit, Viel-Cazal, Gustave Colin, Saint-François, madame O'Connell.

 VI. LE PAYSAGE.................................... 198

 MM. Paul Huet, Corot, Français, Aligny, Paul Flandrin, Achille Benouville, Camille Pâris, Théodore Rousseau, Daubigny, Blin, Bernier, Nazon, etc.

TABLE DES MATIÈRES.

VII. Le genre.................................. 216
 MM. Fromentin, Magy, Berchère, Belly, Brest, Thomas, Mouchot, Barry, Eug. Giraud, Pasini, Tournemine, Oswald Achenbach, A. Aiguier, Hédouin, Ad. Leleux, Ch. Marchal, Patrois, Anker, Caraud, Dargelas, Ed. Frère, Guillaume, Fichel, Fauvelet, Pecrus, Plassan, Ruiperez.—L'école de Düsseldorf. M. Knaus.—MM. Caraud, Gérôme, R. Boulanger, Ch. Muller, Tissot, Hébert, Bonnat, etc.

VIII. Dessins.—Aquarelles.—Pastels, etc.......... 231
 MM. Allongé, Bellel, Gaucherel, Beldame, Axenfeld, P. Dubois, Gaillard, Tourny, Froment, Bida, Eug. Lami, Bodmer, madame Herbelin, MM. Gigoux, Saintin, Pollet, Adolphe Huas, Eugène Giraud, S. A. I. madame la princesse Mathilde. — Les aquafortistes et graveurs.

IX. Sujets antiques. — Sujets religieux. — Sujets militaires 244
 Ulmann, Schutzenberger, Chifflart, Feyen-Perrin, Mazerolle, Briguiboul, Puvis de Chavannes, Cabanel, Baudry, Em. Lévy, Meynier, Amaury-Duval, Hector Leroux, Jules Didier, Bouguereau.— MM. Schopin, Sieurac, Bonnat, Chazal, F. Athanase, Brion, Jalabert, M. Dumas, Van Hove, Carolus Duran. — MM. Armand Dumaresq, Yvon, Protais.

X. Portraits — nature morte..................... 259
 MM. H. Flandrin, Baudry, Henner, etc. — M. Bruyas, Robie, Chabal - Dussurgey, Steinheil, Maréchal de Metz, M. et madame Apoil. — M. Blaise Desgoffes. — MM. F. Reynaud, Lebel, Hugues Merle.

XI. Les sujets modernes........................... 269

MM. Courbet, Brigot, Delamarre, Pauwels, Leman, Desbrosses, Delalleau, J. Israëls, De Jonghe, Alfred Stevens, Legros, Victor Giraud, J. Breton, Millet.

XII. La sculpture................................. 286

I. MM. Préault, Carpeaux, Perraud, Doublemard, Lequesne, etc., madame la duchesse Colonna (Marcello).

II. MM. Préault, Maindron, Bartholdi, Robinet. — Les animaliers. — MM. Clesinger, Gaston-Guitton, Carrier-Belleuse, Bogino, Paul Dubois, Aizelin.

XIII. Conclusion 318

EUGÈNE DELACROIX............................... 323

FIN DE LA TABLE.

LIBRAIRIE ACADÉMIQUE DIDIER ET C°.

NOUVEAUX VOLUMES PUBLIÉS

DE LA

BIBLIOTHÈQUE ACADÉMIQUE

Format in-12.

ERNEST CHESNEAU.

Les Chefs d'École. — *La Peinture au XIX^e siècle.* — L. David, Gros, Géricault, Decamps, Meissonier, Ingres, H. Flandrin, Eug. Delacroix. 2^e éd. 1 v. in-12. 3 50

E. J. DELÉCLUZE.

Louis David. Son école et son temps. Souvenirs. 1 vol. in-12.............. 3 50

BOUCHITTÉ.

Le Poussin. Sa vie, son œuvre. (*Ouvrage couronné par l'Académie française*) Nouv. édit. 1 vol. in-12.. 3 50

GUIZOT.

Études sur les beaux-arts en général. Nouv. édit. 1 vol. in-12 3 50

V. DE LA PRADE.

Questions d'art et de morale. Nouv. édit. 1 vol. in-12 3 50

V. COUSIN.

Du vrai du beau et du bien, avec un appendice sur l'art français. 1 vol. in-12 3 50

CH. DE BROSSES.

Le Président de Brosses en Italie, ou Lettres familières écrites d'Italie, par Ch. de Brosses. 2^e édition *authentique*, revue sur les manus., etc., par M. R. Colomb, 2 vol. in-12.. 7 »

L'ANNAU-ROLLAND.

Michel-Ange et Vittoria Colonna. Étude suiv. de la trad complète des poésies de Michel-Ange. Nouv. édit. 1 vol. in-12.................................. 3 50

CASIMIR DELAVIGNE.

Œuvres complètes comprenant le Théâtre, les Messéniennes et les Chants sur l'Italie, 4 vol. in-12.. 14 »

JULES LEVALLOIS.

Critique militante, essais de philosophie littéraire. 1 vol. in-12.......... 3 50

F. NOURRISSON.

Portraits et Études. — Histoire et Philosophie. Nouv. édit. 1 vol. in-12...... 3 50

VICTOR FOURNEL.

La Littérature indépendante et les Écrivains oubliés. Essais de critique et d'érudition sur le XVII^e siècle. 1 vol. in-12.................................. 3 50

C^{te} CLÉMENT DE RIS.

Critiques d'art et de littérature. 1 vol. in-12............................ 3 50

(*Sous presse.*)

Léonard de Vinci. Sa vie et ses œuvres, par M. Arsène Houssaye. 1 beau vol.

Paris. — Imprimé chez Bonaventure et Ducessois, 55, quai des Augustins.

www.ingramcontent.com/pod-product-compliance
Lightning Source LLC
Chambersburg PA
CBHW071614220526
45469CB00002B/338